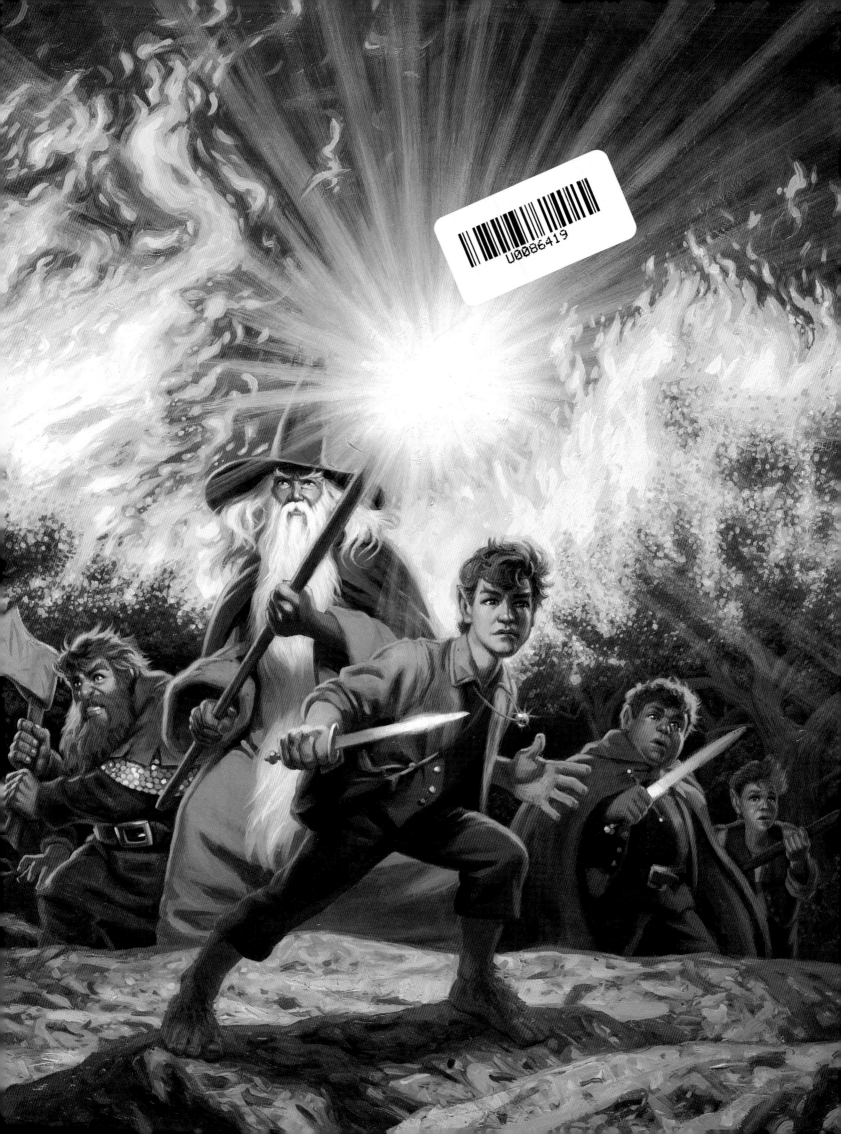

Fantasy Art essentials

國家圖書館出版品預行編目 (CIP) 資料

奇幻插畫大師 / Imaginefx ；尹磊，唐雪，許晶翻譯. -
- 初版. - - 新北市：新一代圖書，2013.12
　　面；　　公分
　　譯自：Fantasy art essentials
　　ISBN 978-986-6142-38-3 (平裝)

　　1.插畫　2.電腦繪圖　3.繪畫技法

947.45　　　　　　　　　　　102018850

奇幻插畫大師
Fantasy Art Essentials

編著：英國 IMAGINEFX

翻譯：尹磊、唐雪、許晶

校審：朱炳樹

發行人：顏士傑

編輯顧問：林行健

資深顧問：陳寬祐

資深顧問：朱炳樹

出版者：新一代圖書有限公司
　　　　新北市中和區中正路 906 號 3 樓
　　　　電話：(02)2226-3121
　　　　傳真：(02)2226-3123

經銷商：北星文化事業有限公司
　　　　新北市永和區中正路 456 號 B1
　　　　電話：(02)2922-9000
　　　　傳真：(02)2922-9041

印刷：五洲彩色製版印刷股份有限公司

郵政劃撥：50078231 新一代圖書有限公司

定價：600 元

繁體中文版權合法取得・未經同意不得翻印

◎ 本書如有裝訂錯誤破損缺頁請寄回退換 ◎

ISBN ：978-986-6142-38-3

2013 年 12 月初版一刷

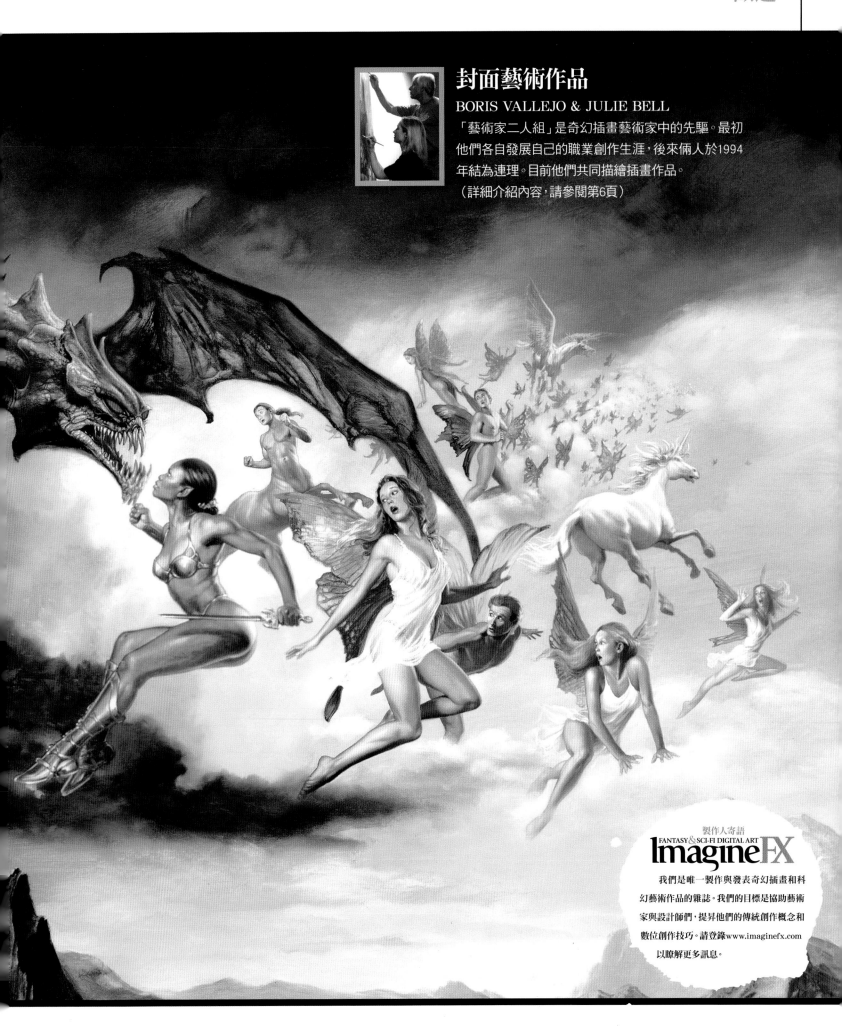

封面藝術作品

BORIS VALLEJO & JULIE BELL

「藝術家二人組」是奇幻插畫藝術家中的先驅。最初
他們各自發展自己的職業創作生涯，後來倆人於1994
年結為連理。目前他們共同描繪插畫作品。

（詳細介紹內容，請參閱第6頁）

製作人寄語

FANTASY & SCI-FI DIGITAL ART
ImagineFX

我們是唯一製作與發表奇幻插畫和科
幻藝術作品的雜誌。我們的目標是協助藝術
家與設計師們，提昇他們的傳統創作概念和
數位創作技巧。請登錄www.imaginefx.com
以瞭解更多訊息。

Fantasy Art
essentials

目 錄

學會如何像藝術大師一樣描繪作品

傑作欣賞

感受奇幻插畫藝術家帶給讀者的視
覺震撼與創作啟迪

Boris Vallejo
and Julie Bell

Boris Vallejo，一位秘魯的藝術奇才與專
業設計師。他奠定了20世紀60年代「古典」奇
幻插畫藝術的基石，他的創作風格與代表作
品《人猿泰山》、《野蠻人科南》，以及《粗
魯的刀客》等，廣受讀者的青睞。

在20世紀90年代時期，身為健美運動
者、模特兒，又兼具畫家身分的Julie Bell，與
Boris結為夫婦，從此以後，他們成為多產的
藝術家組合體，創作許多傑出的超現實主義

奇幻插畫作品。在他們的作品中，展現出完美
的奇幻形象，其中包括動感的女人形象，以及
神秘美感的奇幻生物。

他們的名字迅速出現在大量藝術書籍以
及各種媒體中，在此同時，這對夫婦決定繼
續拓展他們的事業，並共同完成廣告大戰中
的作品設計，以及Meat Loaf樂團的地獄蝙蝠
3封面創作等各項工作。

www.imaginistix.com

「我們相互賦予對方許多啟發，在運用不同方法進
行創作的時候，有著相似的構想。我們一天24小時
都在一起，這並不僅是因為感覺舒適，還因為我們就
是喜歡這樣的創作方式。」

智慧語錄
讓人物身體更完美

「透過繪畫，你的腦子裡會一直存
在著關於人體的構思。你根據實際生活
的聯想來描繪時，就可以藉由自己的想
法，來豐富及潤色人物的身體美感。」

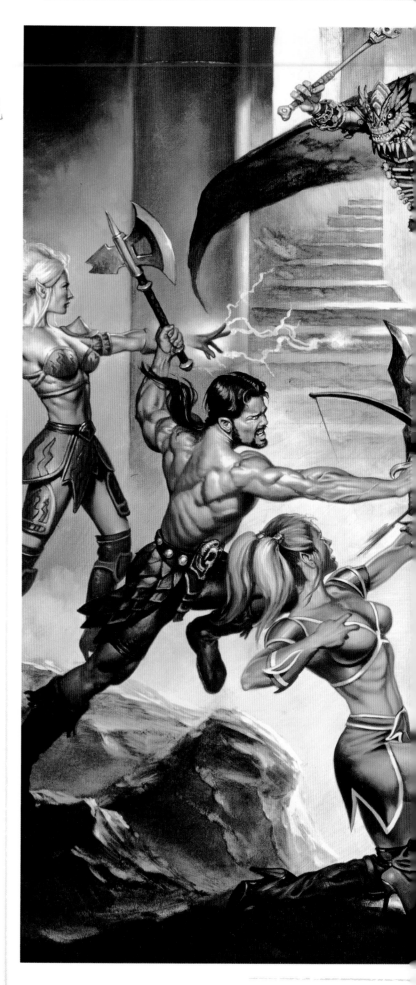

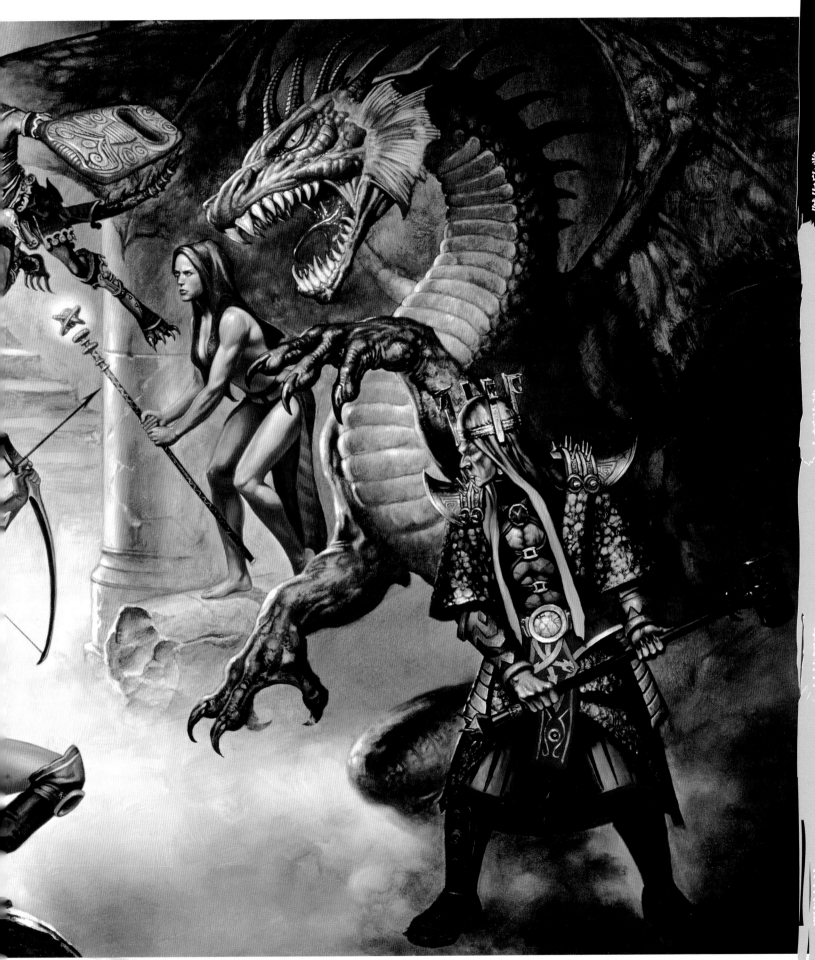

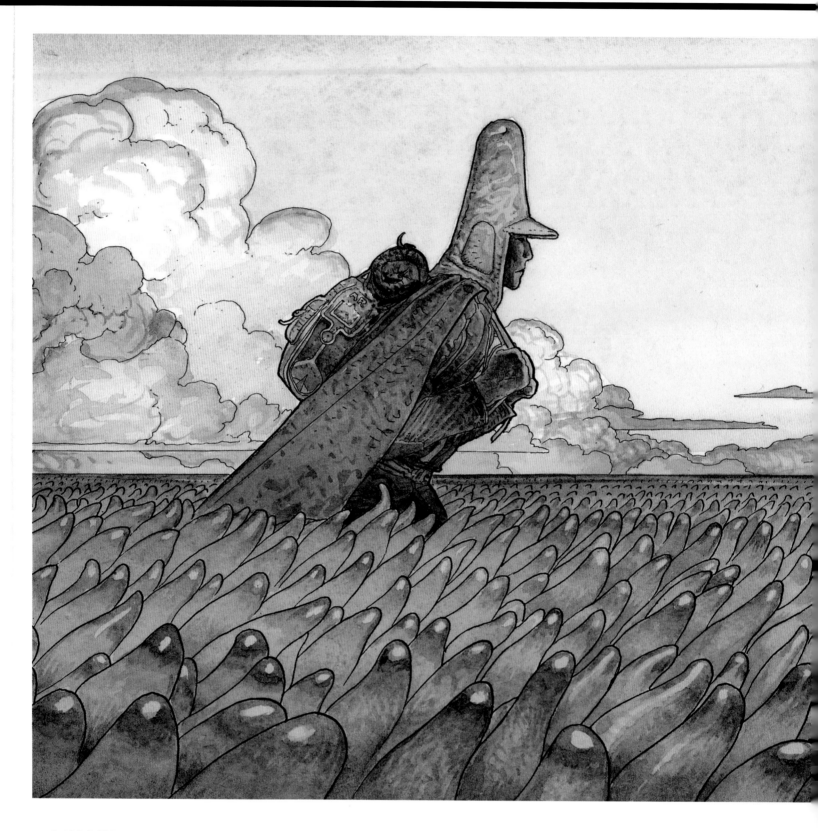

Jean 'Moebius' Giraud

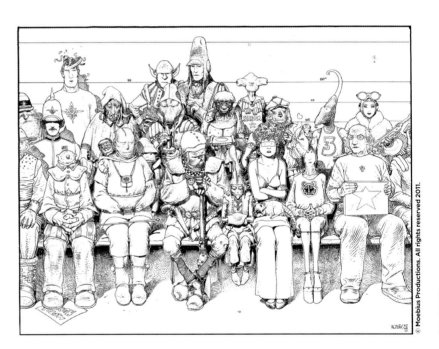

「當我開始創作的時候，總會給自己定出一個大方向，就像火箭在天空中衝刺的軌道一樣。最後，我將會爆發，但我不知道從哪裡開始。」

　　人們很容易忘記奇幻插畫背後創作者，對漫畫和科幻藝術的影響。Jean Moebius這個名字大量出現在人們的視線中時，他才22歲。Jean建立了漫畫創作的新里程碑。他將超現實主義與超自然主義融為一體，並對後續的現代科幻藝術的初期發展，發揮了很大的影響力。

　　20世紀60年代的「藍莓」漫畫風潮與他的名字之間，有著十分密切的相關（特別是筆名Gir）。Jean後來在70年代建立了United Humanoids（類人聯盟），這是一個負責初期重金屬音樂雜誌的組織。Moebius與Arzach一起掀起了無文本、無限性漫畫風格的高潮。此後，他被任命為電影《異形（Alien）》和《電子世界爭霸戰（TRON）》的概念設計師，但他更希望自己的漫畫藝術能受到大家的歡迎。

www.moebius.fr

Hans
Rudolf
Giger

不管你喜歡或者討厭他黑暗格調的藝術作品，就算你對數位藝術的興趣少之又少，你還是有可能對HR Giger的作品，至少認同其中某些部分。

目前高齡73歲的他，已經不再從事商業插圖的描繪，從20世紀70年代開始，他將自己從一個風格模糊的瑞士超現實主義畫家，轉型為在學術上獲得諸多獎項的主流藝術家與設計師，這大都歸功於他在外星生物異形的詭異創作風格。

他將基本的情愛與美學兩個主題相結合，其中包含著機械和外星人血肉的雙重結合。他獨特的創作風格，啟發了無數的插畫藝術家與設計師。

1998年，他在古老的格魯耶爾城中的聖日爾曼拉圖堡成立了Giger博物館。這個勇敢的嘗試，顯示出他在雕塑和建築設計（這是他在大學中的專攻）上的創作企圖心。目前他全心全意專注於這項創作工作。

www.hrgiger.com

「在最開始描繪的時候，我根本就不知道自己在做甚麼。只是做些基礎的描繪工作，之後我逐步地增加了眼睛部分……」

智慧語錄
拍攝電影

「我為了描繪異形這個外星生物，在工作室裡待了整整7個月。如果你想將這一項工作做好，就必須與電影拍攝者一起相處和工作。」

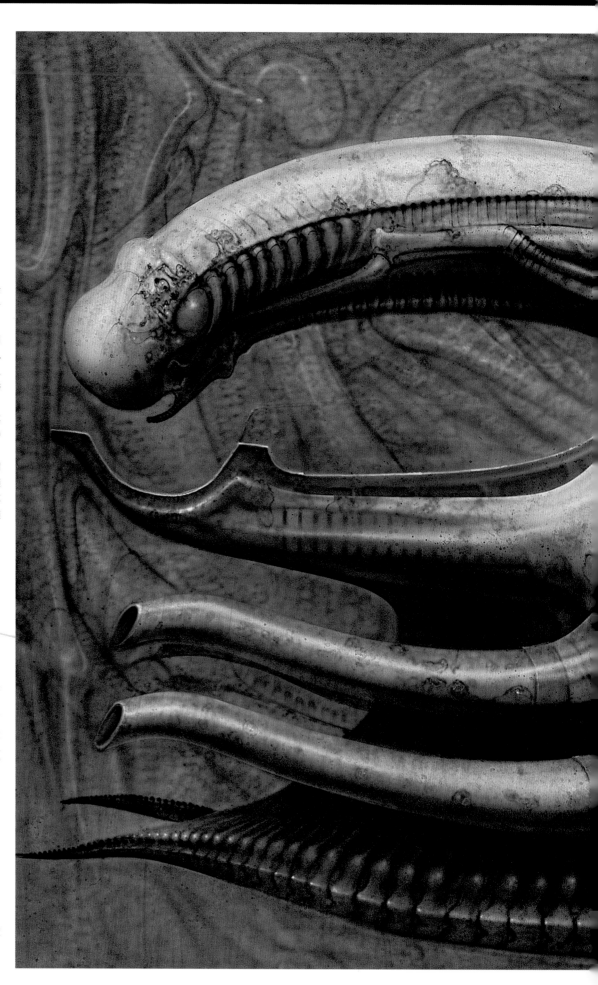

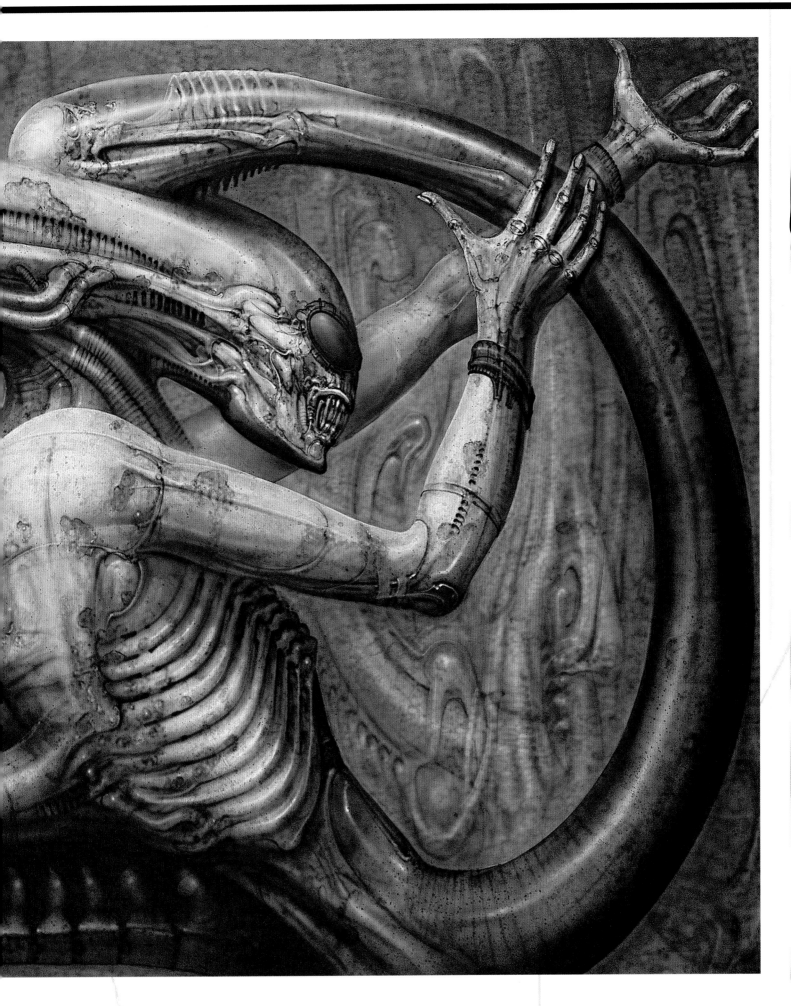

大師訪談

妙技解密

關鍵技法

Craig Mullins

Craig Mullins身為20世紀80年代數位藝術的先驅，將工業設計和插畫兩個領域結合在一起，還參與了電影《駭客任務3：最後戰役（The Matrix Revolutions）》、《最後一戰：決戰遠古邪魔（Halo）》，以及網路電玩遊戲《異塵餘生3（Fallout 3）》的設計，他是一個追求完美的數位藝術家。

Craig本身的創作技巧十分嚴謹，不過，當被問及如何建構一幅畫作的創作概念時，他反而更能放得開來。他大量運用了筆跡測試、墨水滴流、瘋狂的夢想、笑話、心理實驗等多樣化的實驗性手段，來建立創作的概念。

Craig於1990年畢業於傳統的藝術學院，後來由於創作速度和靈活性，轉換到數位藝術創作的專業領域，並進而從事商業藝術工作。不過，當他意識到這種媒材的缺陷之後，表示說：「因為數位工具潛藏著無限的可塑性，所以很容易產生怠惰。」由於電腦繪圖所產生的數位視覺效果，可能會覆蓋藝術作品的概念，使其形象漸趨模糊，這些藝術作品涵蓋了遊戲、電影、工業設計以及美術作品，這就意味著以這些設計師為追求目標是不合理的。

www.goodbrush.com

「我的創作風格是將許多不同的事物結合
在一起。所有的材料都儲存在腦海裡，就
像潮濕的棒棒糖上黏著的葉子一樣。」

智慧語錄
保持開放

「知道現在喜歡甚麼，並不意味著知道
5年後會喜歡甚麼。懂這一點，你就會成長。
『知道了真理』不過是種錯覺。」

© Photo by Christine Mignola

© Darkhorse Comics.

Mike Mignola

　　20世紀80年代初，Mike在「神奇」公司擔任畫師，後續的10年之間，他為「神奇」和DC兩家公司創作了大量作品，在描繪自己最鍾愛的作品之前，他已經創作了《勤務兵》、《托爾》以及《宇宙奧德賽》等作品。

　　在1993年的連環漫畫大會上，他一時興起，描繪了《地獄男孩（Hellboy）》。這幅作品成為他獨特藝術作品中最具有吸引力的傑作，同時也使他的影響力逐漸擴大。2004年在Guillermo del Toro的無標題電影中，他的作品更為家喻戶曉，這使他由連環漫畫家蛻變為享譽世界的插畫藝術大師。

　　他於1994年構思了第一個與《地獄男孩》的相關故事情節之後，這個角色以各種造型出現在人們面前。兩部關於這個角色的動漫電影、兩部專題電影，以及一些插畫作品，為Mike的創意設計贏得諸多著名藝術獎項。由於實在有太多的作品，都是受到《地獄男孩》的影響和啟發，Mike允許更多的設計師能使用最原始的《地獄男孩》角色，創作各種暢銷的動漫作品。自從這個令人毛骨悚然的作品概念出現後，它的影響持續了20年之久。

www.artofmikemignola.com

「在這個人物角色的構思和設計上，我花費了很多時間，而描繪這幅作品的過程也充滿樂趣。我能想到的命名，就只有『地獄男孩』而已。」

智慧語錄
從模仿開始，建立自己的風格

　　「在高中的時候，我想成為Frank Frazetta。我模仿了許多他的作品，並受益良多。在後來一段很長的時間裡，我想成為一個完全不一樣的人。現在，人們在欣賞我的作品時，並不知道我喜歡誰，或是受了誰的影響。」

William Stout

　　William Stout是一位極具創造力的藝術家，20世紀60年代開始進入工業設計領域。他的職業生涯涉獵多種形式的插畫和設計。最初他以美國地下鐵為漫畫的場景，在人們極度喜愛科幻作品的70年代成為主流藝術家。William在電影設計領域也頗有建樹。他曾在電影製作中擔任情節串連設計師及製作設計等不同的職務，並在30多部電影中擔任不同角色。

　　他是個史前自然的瘋狂愛好者，在個人作品中常常呈現對史前生活的重現。他用一個月的時間，完成了從南極到巴塔哥尼亞的旅程，這段冒險歷程使他深受啟發，從此停止了在電影行業中的工作，開始致力於藝術作品的創作（插畫領域的作品尤其豐富）。自1970年以後，每次的聖迭戈漫畫節他都會參加，同時也贏得了連環動漫藝術家和藝術家權威的榮譽稱號。

www.williamstout.com

「對大自然和生活事物的
細心觀察，是我思想與創意
的來源。」

智慧語錄
「友好」先生

　　「我看到過許多被崇拜者辱罵他們的粉絲……我的態度很簡單：露面的時候保持友好。保持友好和一臉嫌棄所需的精力都是一樣的，那麼，為何不友好一點呢？」

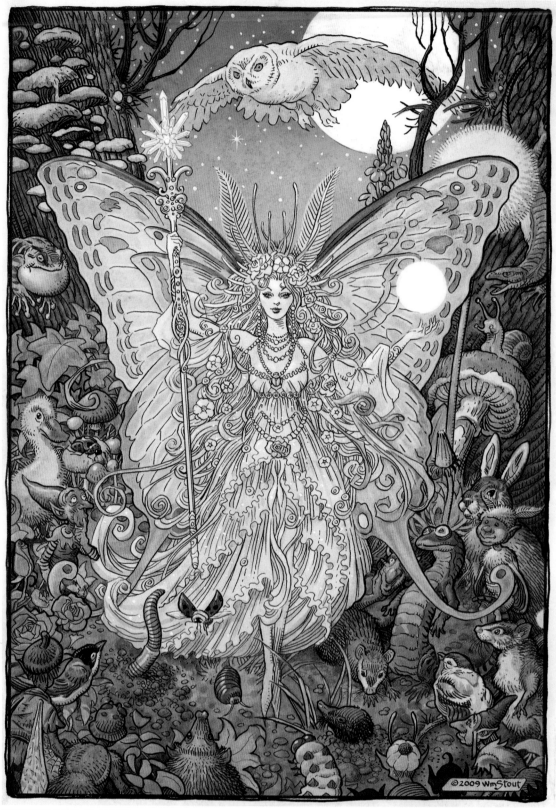

「走出去看看世界，去感受不同的文化、不一樣的土地和不盡相同的現象。不要間接地活在別人的冒險和經歷中─去創造屬於你自己的生活吧！」

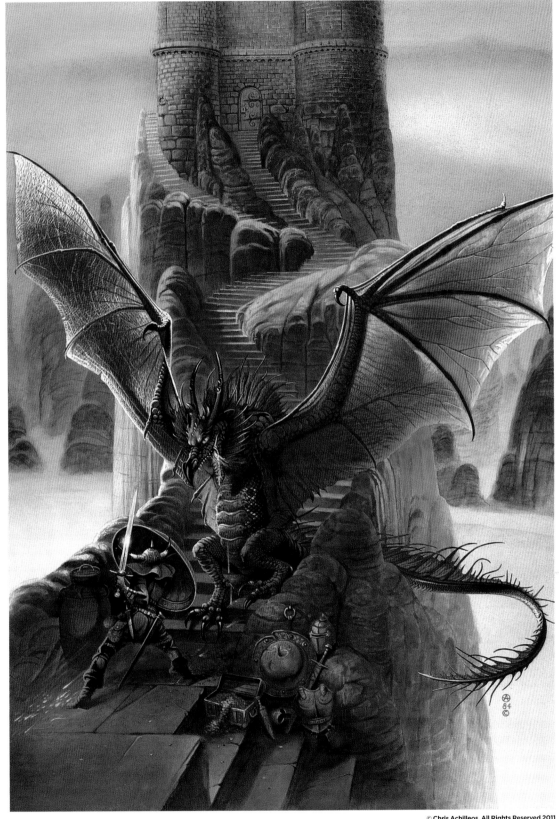

「一幅圖稿在視覺上能讓人愉悅很重要，如果能讓人思想也產生同樣的效果，那就更棒了。」

Chris Achilléos

Chris作品中一絲不苟的細節描繪，在英國奇幻插畫界中成為標竿，這個現象持續了30多年。他的作品出現在任何可能出現的地方，從硬式搖滾專輯封面到BBC電視連續劇《神秘博士（Doctor Who）》。

他於1969年從藝術學校畢業，受到Frank Frazetta以及噴畫藝術的啟發，決定將自己還處於萌芽狀態的天賦，投入到奇幻插畫書籍和夾克設計，以及性感女郎的插畫藝術。

在經過一段時間的創作低潮期之後，Chris又重回George Lucas的公司（willow）進行概念藝術的創作。他最讓人們所熟知的作品，便是《亞馬遜人（Amazons）》。從1973年到現在，他為書籍、雜誌、日曆和海報描繪了一系列的女勇士。最後，他將所有的作品收集在一起，於2004年出版了一本藝術圖書—《亞馬遜人》。

www.chrisachilleos.co.uk

「聽起來也許有點自誇，但在所有設計師當中，我銷售的商業卡片數量最多。」

智慧語錄
魔法技巧

「創作藝術作品的魔法技巧：以年輕人為榜樣，要有雄心壯志和競爭力。在創作作品時，必須不斷增加視覺化的想像要素。手和眼睛都必須協調，並且進行有目標的創作。同時，還需要長時間精神的集中和無比的耐心。最後，還需要具有獨力工作的能力。」

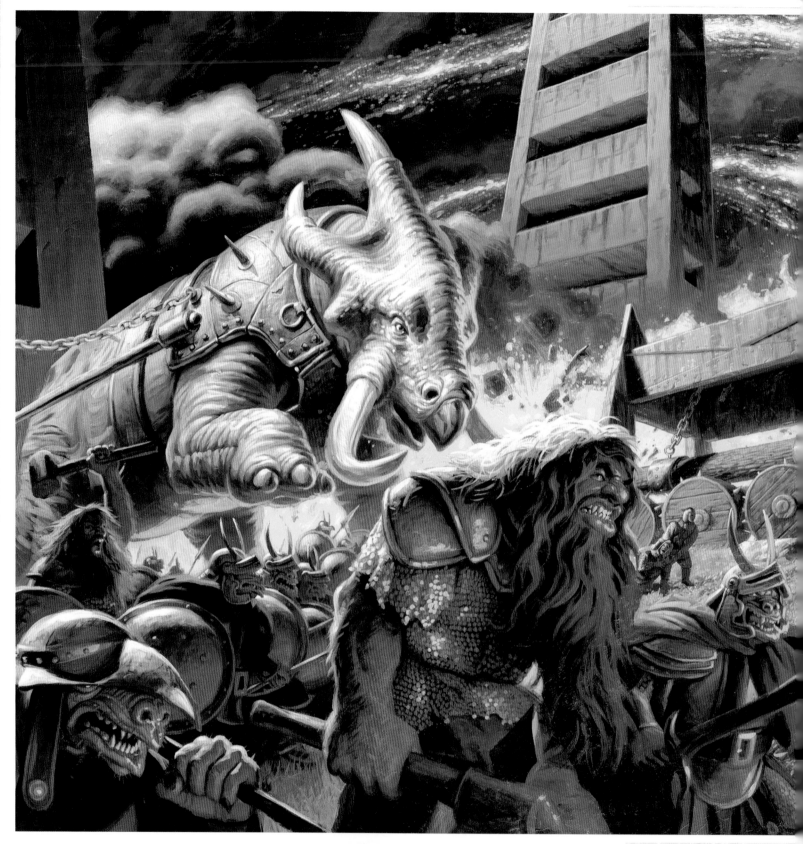

Brothers Hildebrandt

雙胞胎兄弟Tim和Greg Hildebrandt因為所描繪的《星球大戰》經典海報，獲得了享譽世界的盛名。在這之前的20年期間，他們已經屬於非常專業的工業設計師，作品也已經被大家所認可。由於正處於動漫和迪士尼卡通電影的黃金時代，這對兄弟希望成為動畫製作者。在工業設計和商業電影領域的工作結束之後，他們開始為商業兒童圖書描繪插畫，截至1969年為止，這項工作已經進行了6年之久，後來他們進入Tolkein月曆公司工作。

他們是參與《魔戒》海報和月曆設計競爭唯一的專業設計師組合。兩兄弟的獲獎作

品使他們在奇幻插畫藝術領域嶄露頭角，並獲得美譽。這個系列中的第三件作品銷售了100多萬件。他們後來應邀為《星球大戰》描繪海報。這時候距離電影上映還有八天時間。他們的這件作品瞬間成為經典海報。他們在漫畫、廣告、D&D以及《星球大戰》系列

圖書方面的作品，使他們知名度逐漸擴大，並且樹立了自成一派的風格。

www.brothershildebrandt.com

智慧語錄
兄弟

「我很驚訝，有些設計師自己一個人就能成功。我們兩個人早期都經歷過這樣的迷茫時期，它讓我們的藝術創作進入死胡同。我也曾經想過要退縮，然而你的兄弟對你說：『好吧，如果你不回來，我也退出！』於是迷茫時期就在這個時候戛然而止。」

「對我來說，『科南』並非虛假的書籍封面。他曾經也是一個有生命力的完整體。」

Ken Kelly

Ken透過描繪恐怖漫畫來發展自己的藝術創作，但是真正使他獲得極大成功的作品，是他為KISS搖滾樂隊銷售破百萬的專輯《毀滅者（Destroyer）》所描繪的封面，而這樣一件作品也使他擁有無數的新粉絲。

時隔35年之後，Ken為KISS所創作的這件作品，在網際網路上依舊非常流行。在這件作品完成之前，他已經創作了許多恐怖風格的作品，例如：《怪異者（Eerie）》、《爬行者（Creepy）》以及《吸血鬼（Vampirella）》，這些都曾被Frank Frazetta和Neal Adams當作為附屬作品展覽過。在商業藝術創作上，Frank可算是Ken的導師，他還曾經修改過Ken的第一幅委託作品。

當KISS樂團成為超級明星之後，Ken因此也成為藝術插畫界傑出的藝術家。在此同時，他根據Robert E Howard和Robert Adams的著作，創作出與「野蠻科南」這個永不過時的角色相關的一系列作品，他為Drak Horse Comics公司繪製的《星際大戰（Star Wars）》相關的動漫作品，在90年代中造成洛陽紙貴的暢銷風潮。除此之外，Ken還繼續為搖滾樂隊創作了許多優秀的作品，甚至還重拾舊作，為重新出版的《爬行者》系列作品描繪了很多封面設計。

www.kenkellyfantasyart.com

智慧語錄
保持原始

「我比誰都更原始，甚至更像尼安德特人。我的繪畫風格很粗糙也很天然。在背景的描繪上，我追求逼真，但是對於主要的角色形象，我更傾向於運用誇張的手法，在燈光的處理和繪畫風格上，我想表達更撼動人心的戲劇效果。」

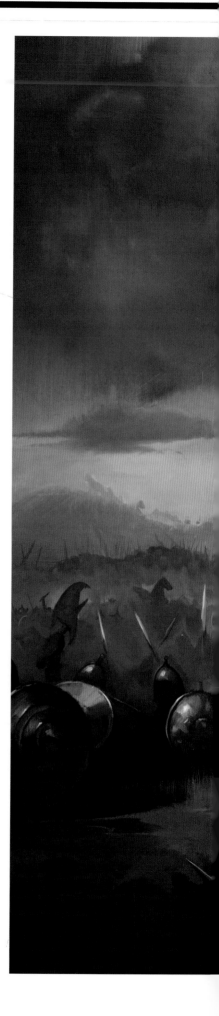

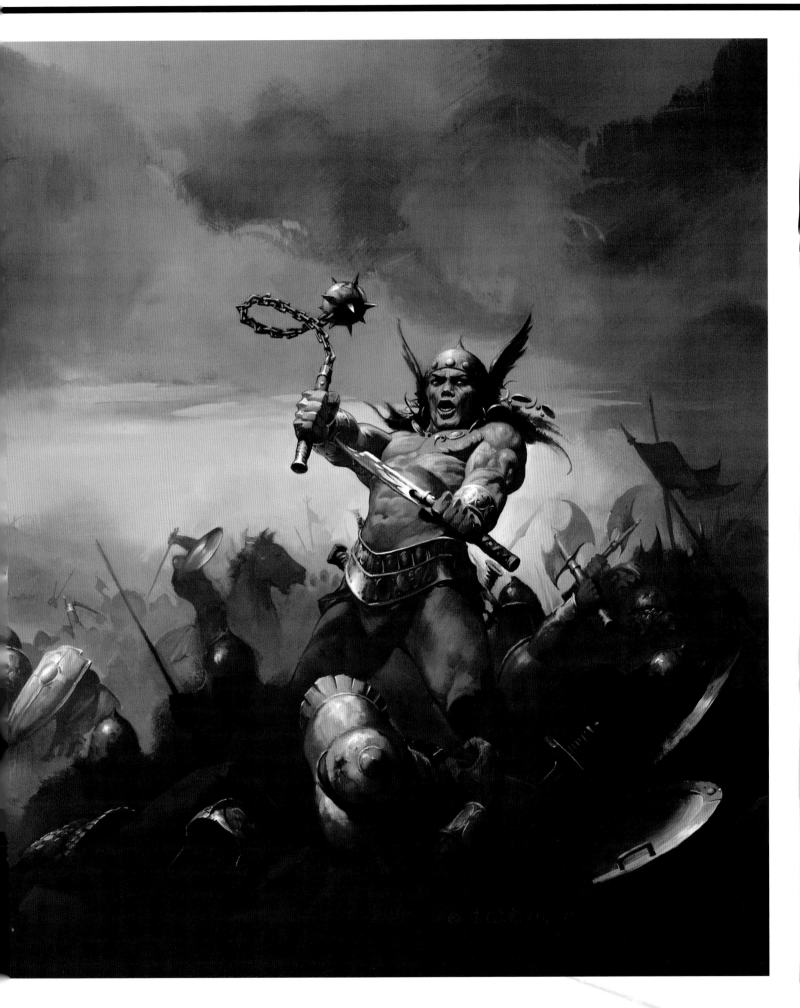

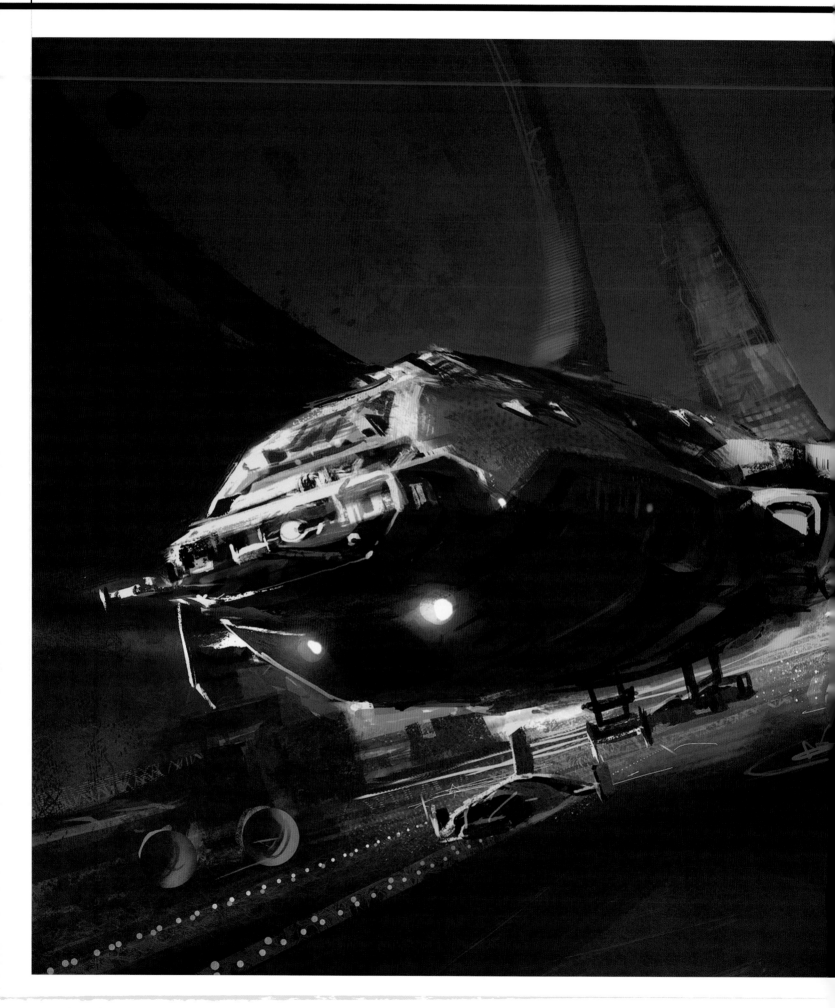

Nicolas 'Sparth' Bouvier

從2001年至今，法國藝術家Sparth全心全意地專注於數位藝術的創作。「百分之百用數位方法創作，幫助我建立了自己的想像架構。」他認為世界各地眾多喜愛他作品的粉絲，也會同意這一個說法吧。Sparth關於未來的想像與過去有著密切的相關性。他將自己當作是星際大戰世代的一部分，他的作品巧妙地結合了本身建築專攻的精確特質，以及與Chris Foss和Greg Hildebrandt科幻史詩般的壯闊風格。

Sparth為「343工廠」工作，他在電腦遊戲「特權光環」的製作過程中，發揮了重要的作用，而且自2004年至今，他已經創作了50多件圖書封面的插畫作品。由於受到建築學實用主義的影響，Sparth的畫作在想像力上有著獨特的特徵，那些作品既能激發人們的勇氣，而且又氣勢磅礴，它們更像是對未來的驚鴻一瞥，但是讀者們卻能在生活中，想像到自己的未來。

www.sparth.com

「在科幻藝術創作中，最大的挑戰就是避免重複。切莫重複那些已經存在的概念……但是，截至目前為止，還有很多的藝術之門等待著我們去開啟。」

智慧語錄
先行動，後思考
「我認為我比較喜歡一開始就直接切入主題，而不在擬定計劃上花費過多的時間。如果先擬定計畫再執行時，最後所創作出的作品，大部分都很普通。」

Luis Royo

　　Luis Royo這位西班牙藝術家,儘管表現出來的是超現實主義的創作技巧,但是他卻將自己歸類為奇幻插畫藝術家,他說:「我並不是在尋找現實感……我的目標不是反映今天的環境和真實生活。」

　　Luis起初是一名繪圖人員,當時他已經努力磨練自己的繪畫技巧,而在20世紀80年代才踏入漫畫創作的領域。他真正廣受世人歡迎的作品,是20冊風格詭異的藝術圖書。自從90年代開始,他出版了最佳編輯刊物,以及帶有情慾風格的作品集。此外,他也接受一些出版社委託,創作《圓屋頂》等特殊的圖書。他也曾經應邀在一個德國城堡裡描繪一幅大型壁畫。

　　受到女性角色美學的吸引,幾乎所有Luis的藝術作品,都包含著對女性的描繪。儘管他鍾愛的藝術創作手法,並不包括數位工具,但是他對許多當代媒體都有著很大的影響和啟發。

www.luisroyofantasy.com

「吸引我的並不僅僅只有女性角色,所有關於女性世界的東西都會吸引我。」

智慧語錄
擁抱錯誤

　　Luis雖然完成了作品的最終創意定稿,但卻仍然不停地修改它。他說:「錯誤是必然的,我當然也會出現很多的錯誤,但是如果你將這些錯誤都累積起來,就會強化你的創意。」

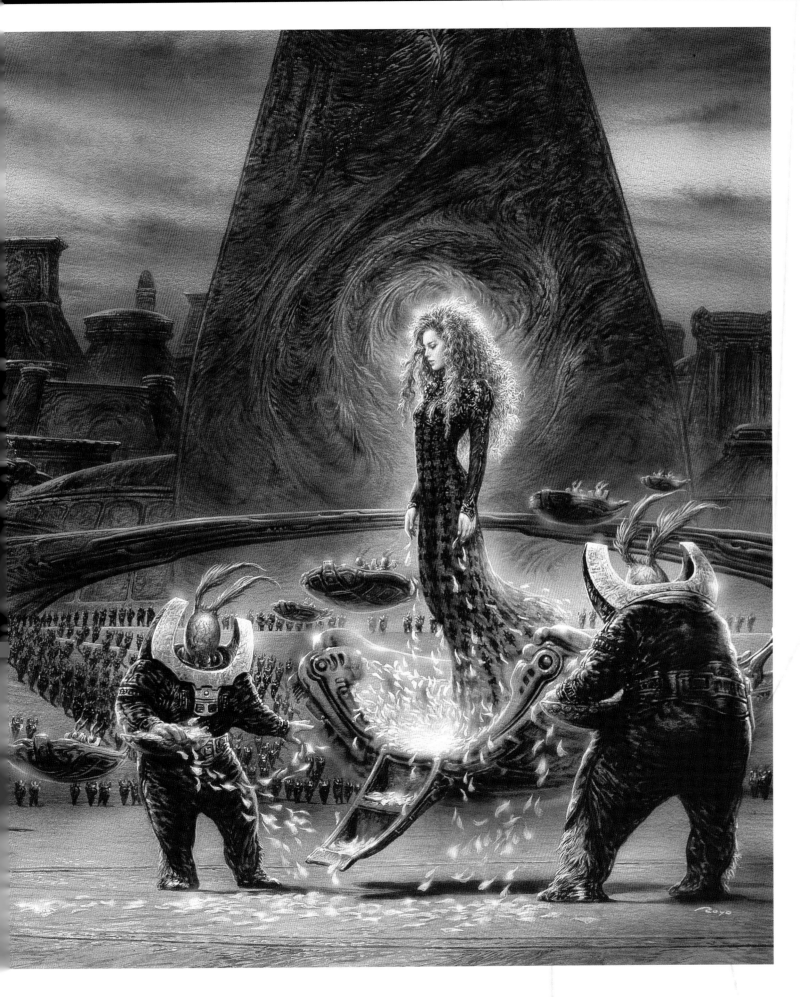

Aaron Sims

在最近幾年之間，他參與了許多好萊塢大片的製作，並且發揮了非常重要的作用，其中包括：《AI人工智慧（Artificial Intelligence）》、《納尼亞傳奇：賈思潘王子（The Chronicles of Narnia：Prince Caspian）》、《無敵浩克（The Incredible Hulk）》、《神鬼傳奇3：龍帝之墓（Tomb of the Dragon Emperor）》、《我是傳奇（I am legend）》，以及《超世紀封神榜（Clash of the Titans）》，他同時還很擅長設計怪獸生物。在80年代裡，他主要的工作是做電影的後製作，後來他轉向特效處理的領域，例如：電影《永遠的勤務兵》、《葛瑞姆林2》以及《黑暗中的人們》等作品的特效處理。90年代中，Aaron趕上數位藝術的發展潮流，開始與視覺效果處理界的傳奇人物Stan Winston合作，並且繼續為數位概念藝術領域，以及生物設計領域的革新而努力。他擅長將導演想像的人物具象化，其中也包含2D及3D的立體效果作品。Aaron設計的概念角色具有極高的精確度，不僅為製片人節約很多的成本，最終在電影中所呈現的角色形象也同樣精確無比。

www.aaron-sims.com

大師訪談

妙技解密

「若與從前用鉛筆和黏土做工具的製作過程相比較，我現在使用的處理方式有了變化，這個變化就在於當我交出最終作品時，我的客戶會立刻簽字，並說：『嗯，這正是電影中所要呈現的角色形象』。」

智慧語錄
自我幫助

「現在有那麼多的電腦軟體和服務供我們使用，透過這些資源，我們就能知道要做些甚麼。我本身就曾經透過Gnomon的視覺化效果處理工具，製作了許多DVD。我覺得以此來實現自我磨練和教育，是很好的學習方式。」

關鍵技法

藝術傳奇

插畫藝術家的建議和技巧……

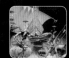
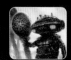

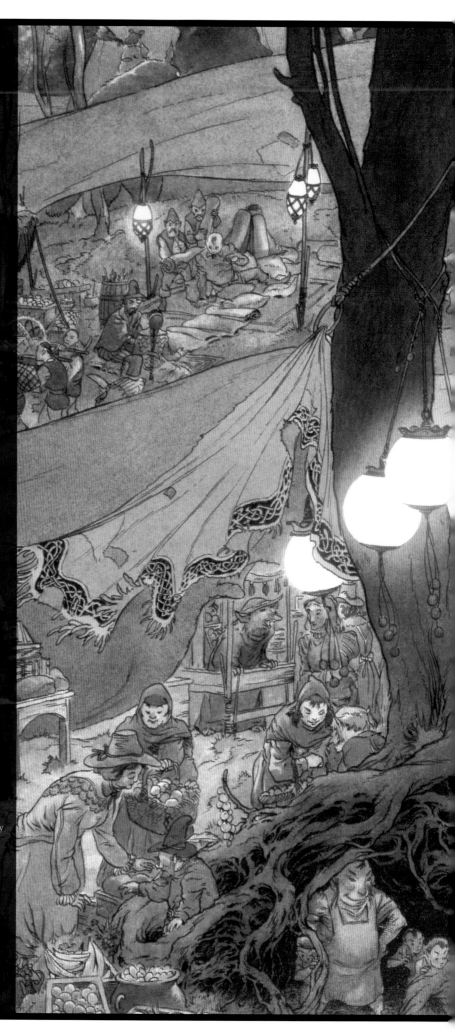

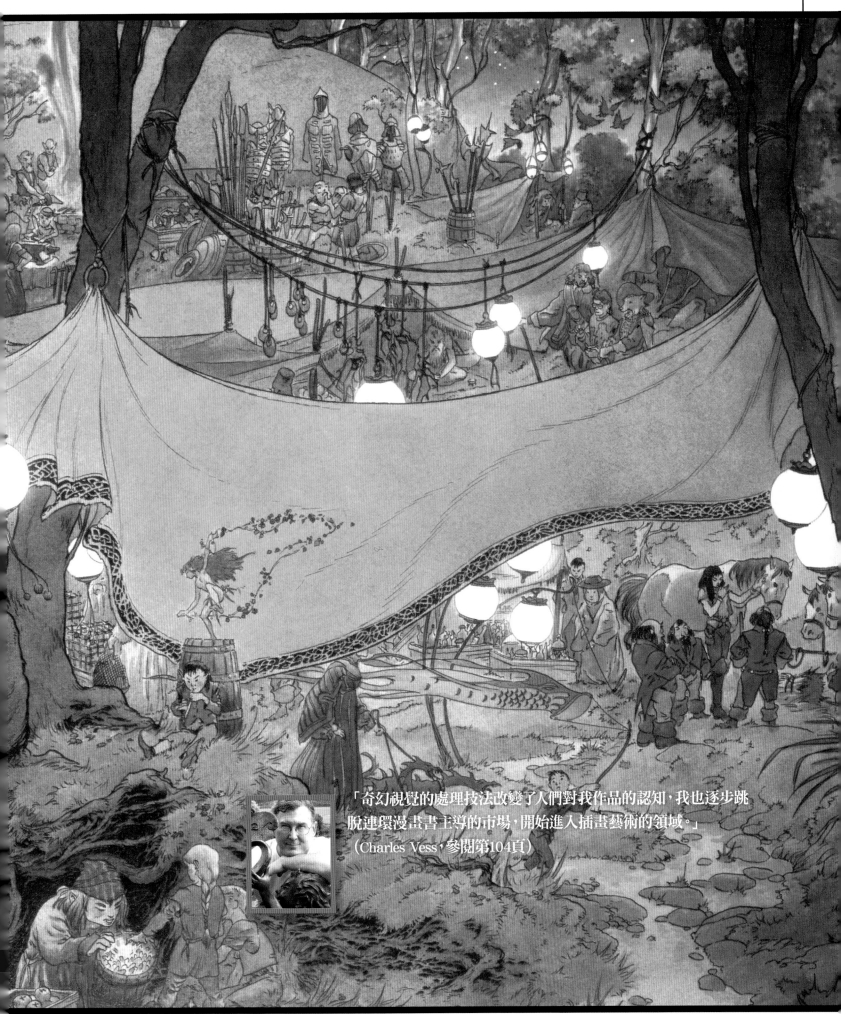

「奇幻視覺的處理技法改變了人們對我作品的認知，我也逐步跳脫連環漫畫書主導的市場，開始進入插畫藝術的領域。」
（Charles Vess，參閱第104頁）

Interview
Frank Frazetta

一位藝術前衛、一個傳奇人物、一名靈感大師
——這是我們對 Frank Frazetta 這位奇幻
插畫藝術先驅的讚頌。

Frank Frazetta，這位引領奇幻插畫藝術黃金時代的藝術家，為藝術流派導入了新的創作元素。他於2010年5月10日因中風在美國佛羅裡達州的福特邁爾斯不幸離世，享年82歲。

讚譽Frank是位靈感大師是為了強調他的影響力，這種影響不僅呈現在藝術領域中，在某些程度上，對流行文化的影響力甚至更大。他所創造的野蠻人柯南的角色形象、充滿奇幻風格的生物角色，以及性角色創意相關的作品，都對奇幻插畫藝術界產生極大的影響。這種影響對圖書、漫畫、電影以及音樂領域都產生重大作用。在此同時，他還將藝術理論和傳統元素，與奇幻插畫和戲劇結合在一起。

這位藝術大師為人十分謙虛。他接受2008年第28期ImagineFX雜誌的訪問時，對於自己藝術生涯的成就與作品的風格，曾經如此表示：「我從來沒有將自己偽裝成一個偉大的畫家，而且我也不認為自己很偉大。人們可能會記住的是我的想像力、戲劇化的作品風格，以及我勇於嘗試創新的勇氣。」

想像力
Frank從來沒有自認為是一位「偉大的畫家」，但是他的藝術創作卻與這個稱謂名實相符。

感受那種場景
Frank最初的創作風格顯得有點鬆散但卻十分大膽，同時又具有戲劇張力。他勁道十足的描繪筆觸，以及對作品主題的深入理解，使其作品呈現栩栩如生的意象。在2008年，他曾經作了以下的表示：「我在開始進行描繪之前，從來不會對這幅畫的意象，存在著任何具體的構思，而僅僅只是一種感覺罷了。唯有在極為罕見的狀態下，我才會在開始描繪草圖時，腦海中就已經存在著這幅畫的意象。不過，那也僅僅是概念化的簡單形象而已。」

在Frank的諸多作品當中，有一幅開啟了他奇幻插畫創作生涯的關鍵性作品。「Frank於1965年應邀描繪Robert E Howard的作品《探險者科南》的封面。 ➡

科南
Frank Frazetta簡潔的幾筆鉛筆速寫線條，就勾勒出《野蠻人科南》的鮮明形象。他抓住了柯南的微妙神韻，為無數的仰慕者和追隨者，描繪出這幅優秀的經典作品。

死亡之主
Frank Frazetta受到1973年所描繪的這幅作品啟發，創作出屬於自己的連環漫畫系列。

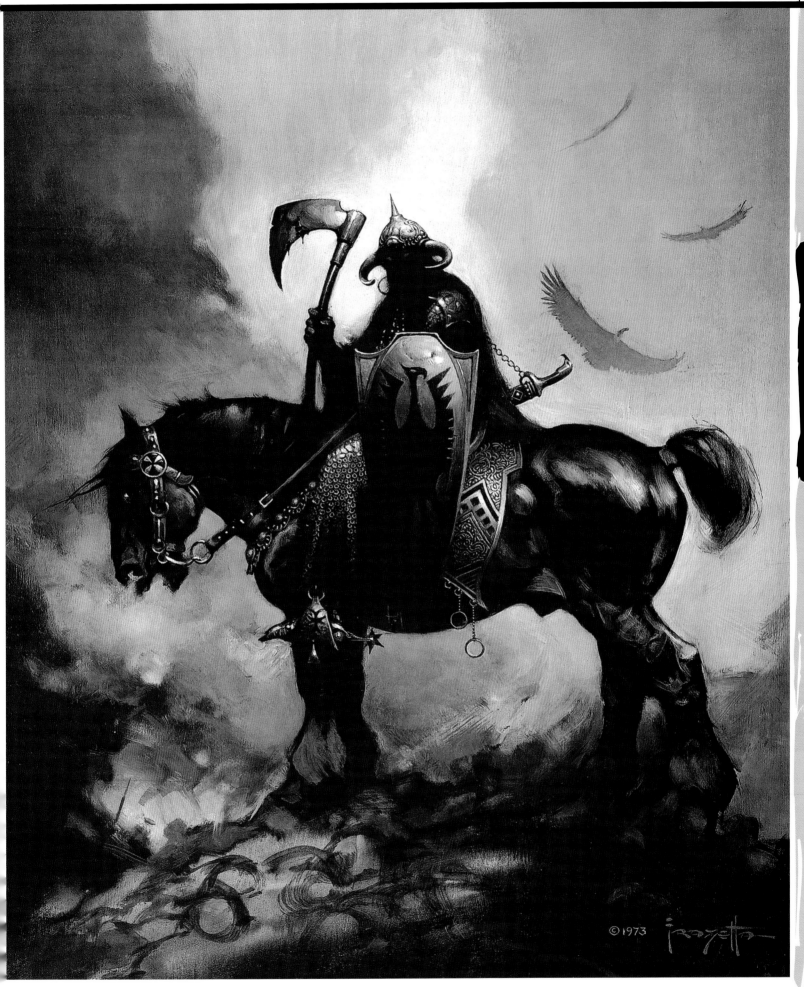

©1973

Cyril van der Haegen以Frank的經典作品《探險者科南》場景為基礎，巧妙地虛構出野蠻人科南卑屈奉承的形象。

80歲的FRANK

奇幻插畫領域的先驅雜誌ImagineFX與世界藝術協會於2008年，共同為Frank Frazetta舉辦80歲生日的慶生會。

ImagineFX雜誌社邀請了包括Rodney Matthews、Daniel Dociu和Raymond Swanland在內的80位藝術家，並請他們每個人從自己的角度，創作一幅以Frank Frazetta的作品為場景的插畫。最後的結果就是產生多樣化的作品，而且插畫的風格和所使用的媒材各具特色。這就證明一個事實─Frank的影響遍及現代奇幻插畫藝術的各個領域，從概念藝術家到插畫家，以及繪景師都受到了他的影響。

Daniel Dociu以Frank的經典角色「死亡之主」為基礎，進行第二次構思，並增加數位效果的處理，形成了自己獨特的風格。

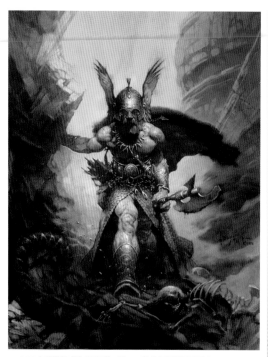

1976年描繪的《黑色王國》，是Frank熟練運用構圖設計和光線對比技巧的經典作品。這些處理技巧讓你的注意力，都集中在勇士的姿勢上。

封面上描繪的是一個黝黑、陰鬱的野蠻人站在屍體堆上，一個裸女奴隸環繞在他的腿邊，村莊燃燒的火焰成為整幅畫面的頂冠。這是一幅展現了動物本能的肖像畫，並且打破了奇幻插畫藝術原本該有的樣子。

Frank Frazetta毫無疑問是史詩風格奇幻插畫之父，也是世界藝術家的啟蒙者，Simon Brewer回憶著自己對這位藝術家作品和那幅著名的封面作品的喜愛。他說：「他的藝術風格具有很大的影響力。雖然市面上出現許多複製品，卻很少出現偽造的仿冒品。這是因為他描繪生命的活力、動感以及古典奇幻插畫情境的技巧，根本無人可及。Frank雖然已經離我們而去，但是他的遺產將繼續影響我們。」

深入瞭解Frank的工作過程，你就會發現有多讓人欽佩的地方，例如：在描繪第一幅科南封面或者後來的作品《人猿泰山》和《戰神約翰·卡特》的過程中，為了要使角色具備生命力，必須呈現充沛的感情。他曾這樣告訴我們：「我並不注意細節，而只是關心精確的氛圍。」、「看看這個氛圍是冷是暖，是精糕還是可怕。我想要注意一些東西，但都不是很清晰的東西。」

綜合上述所言，表現作品與情感的關聯性，正是Frank具有的獨特天賦。他透過大膽的筆觸、生動的色彩搭配，以及具有想像力的人物設計，來顯現自己對於畫作的情感，而這種感覺像是畫作本身散發出來的氛圍。他的第一幅科南封面作品的影響力，也是與情感有關。當Frank在奇幻插畫這領域嶄

「我認為人們應該記住的是我的想像力，作品戲劇化的風格，還有我敢於創新嘗試的勇氣。」 Frank Frazetta

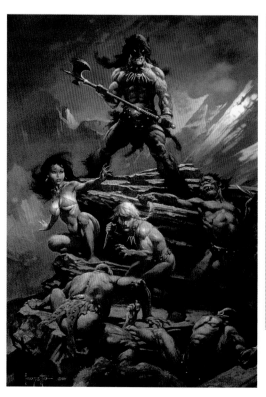

露頭角之後，出版商都極度希望能與他合作，並且期望獲得所有與Robert E Howard相關的作品。

多虧Frank強而有力的插畫作品─其中包括勇士和具有性別特徵的野蠻人─被世人遺忘許久的角色形象，重新成為暢銷的當紅炸子雞。Frank也正因為創作了這些經典作品，而被譽為20世紀最具影響力的插畫家。

John Howe曾經這樣說道：「被一個藝術家的作品打動心靈的那種震撼，可以說是被它深深地烙印在你的靈魂上。」、「我雖然已經長大成人，目前也擁有自己曾經希望從事的職業，但是在內心深處的某個角落裡，我還是那個當年14歲的我，騎著腳踏車踏遍所有能去的平價書店，找尋著所有Frank Frazetta描繪的圖書封面。就算是滿是金銀財寶的地下寶藏，也無法如此地吸引我。」

這就是Frank的影響力，你可能也會懷疑：有人讀過《科南》嗎？John回憶起心中柔軟的記憶，那是一種進退兩難的境地。他說：「我模仿了大量這樣的插畫作品，所有畫作都是用油彩筆畫的。可能我甚至讀過這些封面

1983年的電影《火與冰》是Frazetta單獨創作的作品。Frank描繪了角色的形象以及他們生活的環境，並且描繪了電影需要的腳本圖稿，同時完成了這張電影宣傳海報的經典作品。

後面的故事內容。如果在風平浪靜寧靜的日子，也能讓我腦海中浮現清晰的面龐和名字，那一定出自Frazetta的創作。」

艱難的轉嫁

《科南》封面是Frank作品多產期的精品之作。在1965年到1973年之間，Frank創作了大多數最知名的插畫，其中包括《貓女》、《銀甲勇士》，以及肖像畫《死亡之主》。Frank的成功（《探險者科南》的銷量突破1000萬）吸引了很多模仿者，在很短的時間內，野蠻人和豐滿的女性形象大量出現在各種圖書的外殼上。Frank以其狂暴的創作步伐，始終站在這一群創作者的最前線。他曾經在短短的兩天時間裡，為Ace Books出版社完成了3幅封面插畫的描繪。

Frank的工作效率依舊與他的創作過程有關。他經常將自己的創作看作是「靈感創作」，並且是「幾乎無意識的創作」，這種感覺讓他在畫布上恣意發揮，完成角色形態的架構和大量事物的描繪。就像他告訴我們的一樣，「這就像是我的思想在一處，而我的手在另一處……奇妙的是在不知不覺中，它們就開始匯集在一起了。」

僅僅觀察人物臉部的特色，是對Frank構圖天賦的一種否定。因為每幅圖稿都是由一個有力的焦點開始建構的，各種圖形相互產生影響，而金字塔形的架構使整個畫面更為緊湊。在描繪作品的時候，Frank會先找到有趣的部分，用鬆散的色塊顯現空間和形狀，並以此表現位置的差別和強調層次性。為了避免圖稿看起來太做作，他間接加入一些新元素，將其加入整個構圖中，透過貫穿各個層次的處理技巧，使自己的思想在圖稿的各個部分充分彰顯出來。

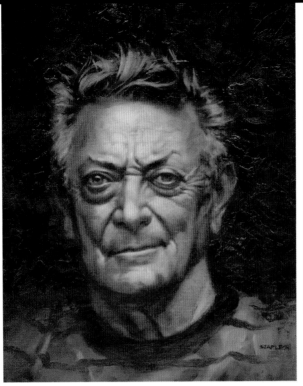

「我24歲的時候買了第一本Frazetta的書，說實話，我真的不敢相信我看到了甚麼。讓人震撼的並不僅僅是他的繪畫技巧。坦白地說，單純從繪畫的技巧上看來，有人同樣可以描繪出一樣出色的作品，但是真正讓我震撼的卻不是這些，而是那種充滿畫面的力量與活力，那種震撼的感覺就像閃電擊中一般！他作品中的主題都活力四射，他描繪的女性角色彷彿具有真實的血肉，畫面中的人物就好像真的在運動……這不是我印象中的奇幻插畫藝術。所有曾經被他觸及的事物都是鮮活的。」 Greg Staples

「當構圖滿足我的需求之後，我會先處理前面的角色：他們是最重要的。」Frank在參加ImagineFX慶祝他80歲生日的時候說：「首先，各種形狀之間會交互影響，從而形成一種靜止感。我認為這就是人們會認同自己作品的原因，即使他們也不知道到底為甚麼會有這樣的感覺，我的作品既不做作，而且也很真實。」

Frank為藝術家們所帶來的啟發，顯現在他對描繪技巧不斷學習的熱情。他從小是個很有天賦的孩子，3歲的時候就開始繪畫，8歲就進入Michele Falanga的布魯克林藝術學院學習。他的天賦是直覺性的，不單是技巧的熟練。在2003年Frazetta的紀錄片《激情如火地創作》中，他說：「我和Falanga在學校的時候，強調的是感覺而不是技術和工具。」在20世紀40年代末和50年代裡，Frank從事漫畫描繪的工作，此時的他拜Ralph Mayo為師。「Ralph教我的時候，將我拉到身邊，對我說：『Frank，你現在已掌握的東西都很了不起，但是你還必須學習解剖學的知識。』當時，我的確不知道他說的所謂解剖學是甚麼東西。」

當晚Frank回到家之後，開始閱讀Ralph借給他的一本關於解剖學的書。就像追求時尚潮流一般，他從書的第一頁開始學習，並從建構骨骼開始，重新描繪出一個完整的人物形象。

素描的超級巨星

這些故事讓我們更加明白，Frank是藝術家中的傳奇人物。他努力磨練自己的工藝技巧，同時又受到其他藝術家的啟發，例如：學習Howard Pyle和NC Wyeth透過光線的處理技巧，以及突出場景中陰鬱暗淡的色彩效果。他透過本能的直覺、想像以及不斷的努力，將這些藝術家的技巧導入到自己的創作風格中。我們回過頭來觀察Frank早期的作品，不管主題是甚麼，都可以看出其中顯現出來的參考性細節訊息中所透露出來的影響。他的作品包含一貫風格的植物、空間感的震撼、類似豹和狼的兇猛怪獸。此外，不論所展現的是甚麼情節，Frank畫中的女性角色都是赤裸的豐滿美女。Robert E Howard的科南形象也正是出自於Frank的想像。他這樣的做法跨越了插畫家和美術家的工作界線。

「Frazetta描繪了頗具新鮮感的肖像式插畫，這些插畫都源自於他自己對於戲劇和衝突的生動理解，而這些作品也使奇幻插畫藝術重現活力。」James Gurney在回憶Frank的作品讓自己留下的深刻印象的時候說：「他的月亮少女、龐然巨龍，還有揮舞寶劍的野蠻人都擁有強大的生命力。這些作品都引導當代藝術家的想像方向，其中包括我在內。」

著作權的突破

Frank在畫家與客戶之間建立了一種新的關係。他首創保留原件和對藝術作品享有著作權的方法，這為當代的藝術家樹立了商業領域的合理典範。在這種理論的指導下，他與妻子Ellie一起成立了海報商業公司，專門銷售他的作品。Frank本身就是一個成功的典範：他是專業的插畫家，同年齡的人敬佩他，同事們尊重他，粉絲們崇拜他。Liam Sharp說：「Frazetta讓奇幻插畫藝術 ➡➡

1997年，Bob Eggleton、晚年的Ron Walotsky與Frank的合影。

很多年輕的奇幻插畫藝術家是從《怪異者（Eerie）》、《爬行者（Creepy）》這些雜誌上的作品開始認識Frank。

在20世紀50年代裡，Frank在Ralph Mayo的指導下描繪了《圖恩湖Thun' Da》，這是他一頁一頁描繪完成的唯一一套連環漫畫作品。

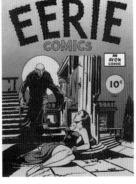

➤➤ 具有了可信度，他也成為奇幻插畫藝術界第一位真正的超級明星。」

Frank在70年代的地位以及00年代對流行文化爆發式的影響，其中包括專輯封面作品、T恤作品以及電影作品，都以電影《火與冰》的完成為標竿，宣告達到藝術創作的顛峰。

在這之前的電影，例如John Milus的《野蠻人科南》都是從Frank作品中獲得靈感，他在電影製作中擔任的職位是藝術指導，而在《火與冰》電影製作過程裡，他卻成為事必躬親的主導角色。卡通畫家Ralph Bakshi是Frank的老朋友，由於對《魔戒》和《巫師》這些作品都不熟悉，所以邀請Frank一起合作電影的製作。Frank與Ralph並肩合作，Frank設計了人物角色以及生活情境，甚至參與角色的選擇和電影的實景拍攝工作。

「我有幸成為《火與冰》的背景描繪師，」James Gurney在回憶他與Frank一起在工作室裡工作的時候說：「我們總是希望讓Frank能把整個工作室的人，如何描繪人物形象以及如何構圖，但是這個願望一直沒有實現，大概是因為他大部分的工作，都是靠自己的直覺和感覺來完成的。那種藝術的直覺，加上他對單純想像的堅強信念，使他的作品成為讓人記憶深刻的不朽之作。」

《火與冰》並沒有獲得預期中的熱烈歡迎，在這之後，Frank回到了自己的工作室。在八十到九十年代裡，他繼續創作專輯封面作品和海報，同時也製作自己的專集；他描繪了新版本的《死亡之主》和《貓女郎》。Steven Spielberg、George Lucas和Arnold Schwarzenegger等名人粉絲們紛紛搶購他的作品，因此他的身價迅速飆高，甚至許多未完成的手稿，也能賣到數千美元以上的高價。儘管如此，Frank還是拒絕出售他的許多原稿。他在東斯特勞斯堡（East Stroudsburg）創立了Frazetta博物館，如此一來，大眾就可以欣賞他完整的作品了。

在2003年的紀錄片中，Frank提到了開設博物館的必要性。他說：「這是Ellie的主意。我們經常接到粉絲們的電話，希望看到我作品的原稿。這些年來我們經常在不同的展覽會上展示一些作品，但是那樣真的很麻煩。如果建立一個博物館，這些年來所有對我作品感興趣的人，就都可以看到這些作品了。我們這樣做不是為了賺錢─如果我僅僅是為了賺錢，就會直接以高價賣掉這些原稿。真正讓我感到快樂的事情，是能夠將這些作品展示給大家觀賞。」

晚年生活

在這些事情的背後，是Frank身體健康狀況的日漸惡化，但是他並沒有停止創作。Bob Eggleton回憶說：「我在1997年見到了他，在他進房間的時候，你會發現他身上顯現的某種儀態。」Frank那個時候還處於中風的恢復期中。雖然中風癱瘓了他習慣繪畫的那隻手，但是他學會了用另一隻手來創作。他的精神狀態很好，並且對人也很和藹可親。

《貓女II》繪於1990年，是他1984年原始作品的更新創作。這幅作品仍舊顯現出Frank對女性形象和威猛動物的偏愛。

「 我不斷地問自己，如何才能學會繪畫。標準答案是：我必須自學成才。但事實上並非如此，而是Frank Frazetta教會了我如何繪畫，我甚至能精確地指出那個關鍵時刻。就從那時刻起，Frank改變了我的整個生活。就在那天，我碰巧在夏威夷一家雜貨店的平價書架上找到了一本《成功者科南》，當時我還是個懵懵懂懂的小孩。但是就在那一刻，我知道自己未來希望成為一個甚麼樣的人。於是我認真地描摹他的每一張作品，並以這樣的方式學會如何繪畫。不過，最終也是他讓我明白，我絕不可能成為Frank Frazetta，我必須成為一個擁有自己獨特風格的藝術家。」 Dave Dorman

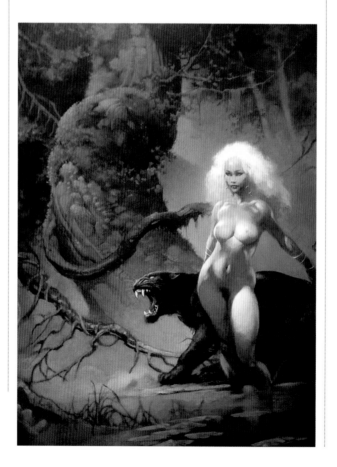

晚年的Ron Walotsky和我一起與他會面和拍照，這樣的經歷對我們兩個人來說，都是異常激動的場面。Ron特地為這張合照取了一個適當的名字「Frank Frazetta和兩個朋友」。我們非常景仰和懷念Frank，因為他的作品不僅為奇幻插畫藝術領域，也為整個藝術界留下了永恆的印記。

2008年，他為Burroughs的《金星逃亡》描繪的封面插畫以251,000美元售出。2009年，《勝利者科南》的原稿被以高達100萬美元的售價秘密售出。這時Frank已經堅決反對出售任何「科南系列」插畫的原稿，這也成為了一個有爭議的話題，並曾經一度導致Frazetta家庭的分裂。當時Frank是否知道這筆交易的存在，或者又瞭解多少真實的情況，我們已經不得而知了。

這些傳聞僅僅是關於Frank遺產分配的問題，而這些不合時宜的爭議，並沒有使Frank的聲譽受損。他對藝術界影響之深遠，並非作品的估價高低所能替代的。Brom這樣回憶說：「我第一次看到Frank封面作品的時候僅僅6歲，那種衝擊和影響真是難以形容。我現在還清楚地記得當時無法抑制的激動心情。從那個時刻起，我都在努力試圖捕捉他作品中顯現的那種澎湃生命力和無比的力量感，哪怕只能掌握到一絲絲，我也就滿足了。我表達對他熱愛的方式，就是努力做個更好的藝術家，這樣他的藝術風格就更能不斷地延續下去。」

Frank是一個藝術界的曠世奇才。他為黃金時代的藝術大師們，以及現代藝術家這兩個世代的藝術風格之間，架構起一個溝通的橋梁。不論任何水平的藝術家，都列隊表達對Frank的景仰和讚頌。毫無疑問的是Frank Frazetta會因為他的經典作品，以及無數追隨者的不斷努力而不朽，因為這些有抱負的藝術家們，都緊緊追隨他的步伐前進著。」

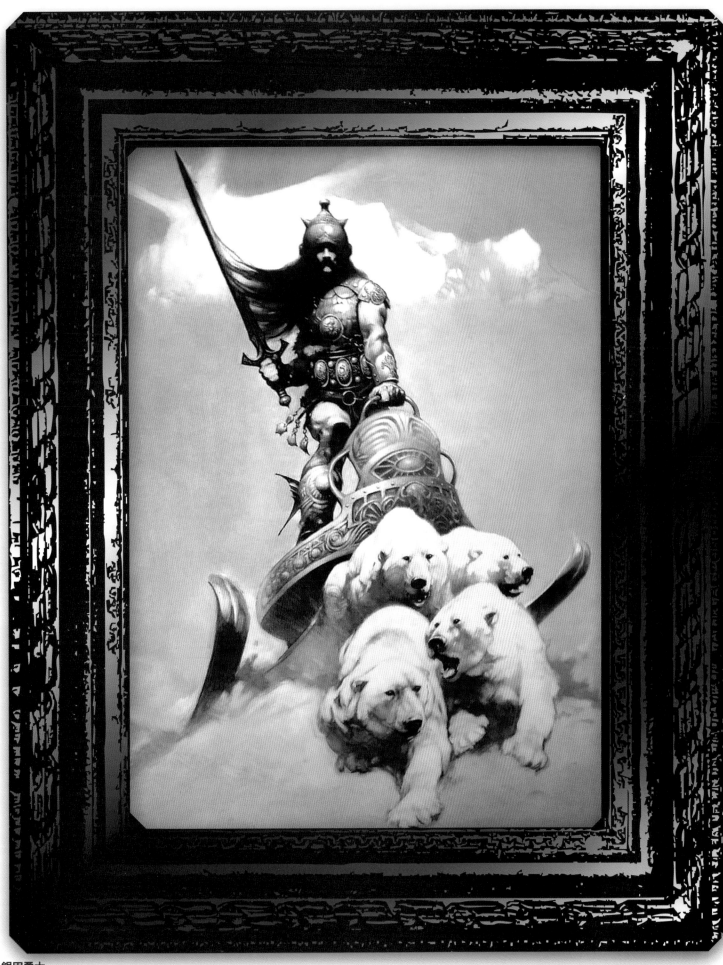

銀甲勇士
繪於1972年

Photoshop

向FRAZETTA學習
如何獲取靈感

Jean-Sébastien Rossbach 深諳Frank Frazetta這位藝術大師的創作真諦。
他的作品已經相當接近Frank Frazetta作品的風格，而不是簡單而粗略的模仿。

據我所知，沒有任何一位奇幻插畫領域的藝術家，不受Frank Frazetta作品的影響。他作品中渾然天成的動態感，以及那種對於生命的原始悸動，加上他在藝術解剖學上的精深造詣，以及故事情節的巧妙敘事技巧，將他推向插畫藝術界金字塔的顛峰位置。以下我將以自己的敘述方式，闡釋這位超凡藝術大師留給廣大世人的藝術寶藏。

許多人都曾經企圖剽竊Frazetta的神妙藝術風格，但是從來沒有任何人成功地在自己的模仿作品中，呈現出過半的視覺效果。因此我的學習目的並非盲目地複製Frazetta的作品風格。相反地，我希望仔細探索這位大師作品中，我究竟喜愛哪些元素，並且試圖吸收這些元素，納入我自己的創作流程中。在Frazetta的作品當中，科南系列是我最初切入的學習主題。

如果你深入分析Frazetta的早期作品，就會發現他非常喜歡將他作品中的人類形象，賦予動物的特徵。他描繪的人物看起來像猩猩，我想畫出一個像猩猩一樣捶打胸腔的科南。你將會經常在一幅幅三角構圖作品的頂部發現這個形象，同時手中還拿著一把斧頭或者一隻劍。我非常喜歡這一點。因為正是這種簡單的作品風格，將焦點聚集到主要的人物形象上，並且賦予力量。我知道我會在他的腳下添加上幾個敵人，但是就目前而言，我還不清楚他們的具體形象。

藝術家簡歷

Jean-Sébastien Rossbach
國家：法國

Jean-Sébastien曾在多家主流公司工作，包括神奇公司、威世智公司和育碧軟體。同時他還創作了一本敘述神奇男巫故事的藝術書《歡林》

livingrope.free.fr

① 最初的素描
因為這幅作品比較簡單，我選擇在Photoshop中創造這個形象（這樣就可以隨時修改我的作品），並開始直接描繪科南。我已經畫好了幾張不同的素描，以確定甚麼樣的動作最有意思，即便是我早已經對最後的形象瞭然於胸。我選擇個人喜愛的黑色菱形筆刷，開始建構外形和骨架。這意味著我可以在畫布上隨意發揮而不用太在乎是否精確。

② 專注於動作
這個步驟的目標是將肢體的動作進行初步的固定，所以先不用太重視肌肉和立體感的描繪。在一生的繪畫生涯中，我也都秉承這一點。我通常用一支大號炭筆或者石墨鉛筆開始描繪。

由於大號筆刷更容易上手，因此能將形狀呈現得更好，之後我會針對太大或者太小的地方進行修改，並且用橡皮擦功能將形狀塑造得更加精確。

③ 添加背景
既然我已經對人物的姿勢有了定見，所以開始在作品上添加一些背景。由於這個主要角色是整幅圖片的焦點所在，所以我僅用霧和雲來進行背景的添加，但是那些雲霧是很重要的元素，它對建構這幅作品起了很大的作用。從一開始，我就知道要將科南放在一個小小隆起的頂部。

專用筆刷

PHOTOSHOP

方塊筆刷

我最常用的筆刷是尺寸較大的方形筆刷。這在第一次大略地勾勒最初的素描時非常有效。同時我也很喜歡用這個筆刷單獨描繪一個物體。

④ 產生表現力
我的作品現在已經逐漸清晰了。它是個三角形的構圖，在這個三角形中，我從畫面的左下角，朝向右上角畫出波浪形的曲線。這些波浪曲線賦予整個圖稿一種力量和運動感。我並沒有事先進行這項工作，因為我知道自己該描繪到哪裡，但是我強烈建議大家在開始繪圖前就進行這個工作，因為這是建構整個圖像結構中最重要的一步。

▶▶

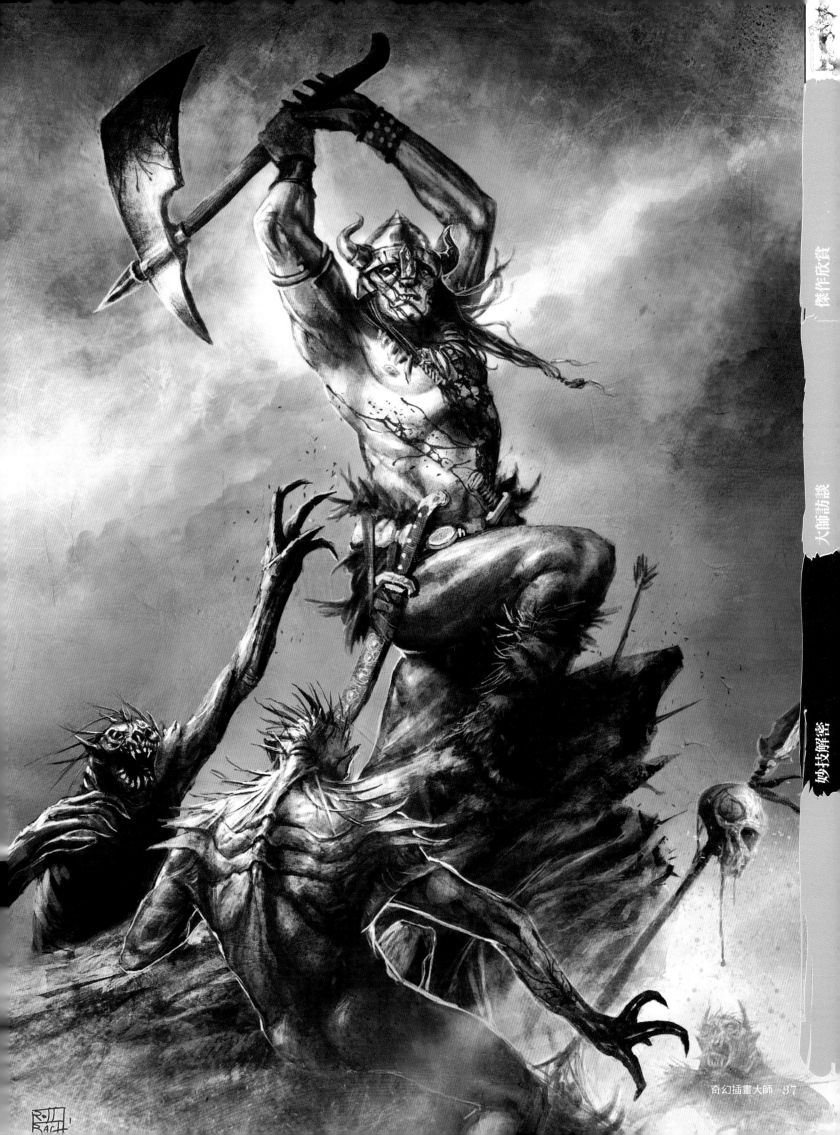

⑤ 建構骨骼

因為我已經針對所描繪的人物動作有所瞭解，並且對作品的構圖胸有成竹，所以可以開始修改骨骼結構。在這樣的人物塑造過程中，這是一個主要的難題。如果你對骨骼結構不是很滿意，那麼我建議你使用照片作為參考依據。事實上，這也是我現在正在做的事情。因為我並不確定他的胳膊和手應該呈現甚麼樣子，所以我找到一張我自己的裸體照片（千萬不要想讓我展示它，我的妻子會殺了我的），它幫助我弄清楚相對於頭部的位置，肘部應該處於甚麼樣的位置。接著我用Photoshop中的「彎曲工具」來調整人物的姿勢。

⑥ 建構人物的野獸形象

在這個階段裡，我將描繪的重點放在科南的胸腔上，因為這正是我想表達的內涵所在：展現這個人內心深處的獸性。我也並不想讓他看起來太聰明，所以我將他的眼睛畫成凸出的樣子，同時因為手部非常用力的緣故，他咬著自己的嘴唇（這是一種在SimonBisley的作品中常見的表現技巧。）。如此一來，這個野獸般狂野的人物，逐漸呈現在眼前。

⑦ 投射一道光線

現在我需要確認一下光源。光線是一個強有力的工具，它可以幫助我們營造氣氛。對同一個人物形象，從底部或者頂部照射光線，看起來的效果會截然不同。我打算將一束狹窄但是散射的光線，照射到科南的胸腔上，因為那是整個形象的焦點所在，同時我讓他臉孔的一部分保持在陰影中，以便讓他的眼睛看起來更加明亮也更加瘋狂。我將他的戰斧完全放在陰影之中，以突顯出它所代表的威脅感。

⑧ 展現立體感

身體的每一個部位、每一坨肌肉和每一件衣服，都必須根據光源的方向進行描繪。這有助於在整個作品上建構出立體感。此外，你也不會不知道後續要做基麼而迷失了方向。例如：目前我正在這裡進行著黑白圖稿的創作，然後我才會進行著色，但首先我想強調灰色在此處的重要價值。利用單純的黑白灰的處理技巧，能夠很順利地處理作品的虛實搭配。如果一開始描繪就進行著色處理，後續將帶來很大的困擾，而這種現象是我們所不願意看到的。

⑨ 創作敵人的形象

如果主要角色單純地高舉著戰斧，但是前方卻空空如也，這樣的科南將顯得十分滑稽。這種景象只能顯現他正在怒吼著：「可惡！我的敵人在哪呢？」在這個階段裡，對於他的戰鬥對手應該是基麼樣的形象，事實上我腦中還是毫無頭緒，但是若從抽象角度來觀察這幅作品，可能就會有所啟發。我們不妨先鎖定他們是一種擁有長長的手臂，像爬蟲類的類人怪物，或許臉上具有蟾蜍或者蜥蜴的特徵。因此我開始將他們大略地定型為類人型的爬蟲類怪物。將他們定位為怪物的最大好處，就在於我們不必太過注重他們的骨骼肌理構造；因為對這些怪物來說，外型長得越怪異反而看起來會越酷！

⑩ 維持作品的均衡構圖

維持作品的整體構圖的均衡十分重要。因此我使用較為粗重的線條，先勾勒出戰鬥對手的形象，並且依據最初構圖時下方的曲線，確定怪物的位置，以避免改變整體圖稿的結構。我首先描繪陰影部分，接著逐漸建構出光影效果。在描繪的同時也對必要的細節進行較為細緻的刻劃。前景中第一隻怪物的胸腔肋骨輪廓必須凸顯，而且要能清晰地看到皮膚下面的骨骼形態。他的胳膊很長，手上只有四根鉤狀的手指。我將整幅作品放在一個水平面上觀察，以檢查是否有錯誤的地方。

11 向藝術大師致敬

前景中身體彎成弓形姿態的這個怪獸形象，明確地屬於Frazetta的藝術風格，同時我也選擇Frazetta作品獨特的表現技巧，來凸顯怪物背部的形象。這一點反映出70年代後期，Frazetta的創造性思維和自由的表現風格。我最後在怪獸的頭上和肩膀上添加了釘刺，並且在他們的外表上增加薄膜外殼。如此一來，整個圖稿就不會呈現太明顯的Frazetta風格，反而能顯示出許多屬於我個人的特色。

12 分離圖形

當我繼續刻劃圖稿細節的時候，決定對前景中的怪獸增加一束背光，這有助於將怪物的形體，從後面整個隆起部分的紋理中分離出來。如果從角色背後投射第二道光源，也會獲得不錯的光影效果，並讓每個角色的輪廓在前景中更為凸顯醒目。

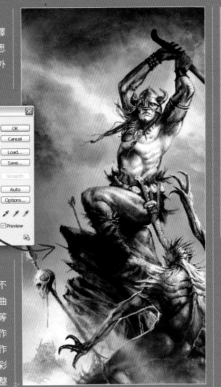

13 添加色彩

在Photoshop中處理圖稿的著色，有許多不同的技巧。你可以用色彩填充工具，創建一個曲線圖層，或者創建一個調整圖層來添加顏色等等。這裡我決定使用以下方法。首先我事先製作的一個已經著色的紋理圖層，我將這個圖層當作覆蓋圖層。這樣就可以將著色的紋理，以及色彩添加到圖稿之中。接著我用色彩填充工具，將整幅圖稿添加淡黃色的底色。我通常會在空白區域選擇藍色或者藍綠色調，而在主體部分則選擇黃色和紅色的色調。

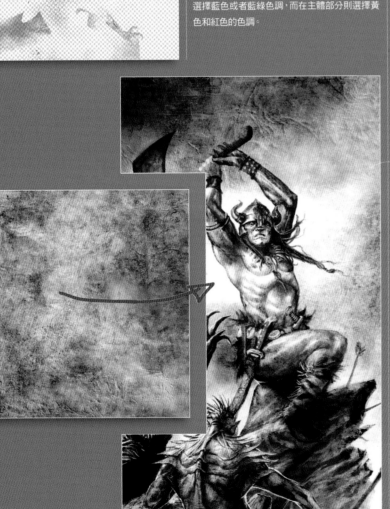

14 調整曲線

如果你想繼續享受調整和變化圖稿色調的樂趣，就可嘗試使用Photoshop的「曲線工具」。我並不是很喜歡映像管螢幕直接顯示出的顏色，例如：藍色的天空、粉紅色的肌肉等類似的色調。曲線工具直接在紅綠藍的色板中操作，所以往往可以調整出意想不到的效果。我通常可以藉由曲線工具的調整，獲得非常有趣的色彩效果。最後，我會在一個覆蓋圖層上進行進一步的著色。

15 手繪質感

許多人都曾經問過我，如何將插畫圖稿畫成像是徒手描繪的質感一般。我當然是使用的數位繪圖軟體描繪圖稿，但是卻呈現非常類似手繪油畫的效果。其實有幾種簡單的技巧來可以實現這樣的效果。你可以先在Painter繪圖軟體中，使用各種筆刷工具產生所希望的筆觸效果，或在圖稿中添加一些數位光澤，或者你也可以將圖稿導入ArtRage繪圖軟體內，然後在某些需要調整的區域，用適當的筆刷進行描繪，以增加手繪的質感（我經常如此處理圖稿）。你也可以上網搜尋和下載各種現成的質感紋理，然後使用在覆蓋圖層上，讓圖稿呈現出各種質感和紋理。以上幾種處理技巧是我經常採取的步驟。網路上有許多免費的質感和紋理圖樣資源，例如：天空的雲彩、戰斧上的鐵鏽、怪獸身上的龍鱗片、山上的岩石……等等不同的紋理。你可隨時上網搜尋並且分類儲存起來，以便於需要時選用。不過，請記得只有在最後處理的階段，才適合使用這些細緻的質感和紋理。雖然這個質感和紋理的的使用，能呈現非常寫實的效果，但是任何一幅圖稿的創作初期，都不可從細節入手，而是要從整體的構圖和風格上進行創作。

妙技解密

曲線圖層

在圖層面板底部有一個標示「建立新填色或調整圖層」的圖形按鈕。點選這個按鈕並選擇「曲線」選項，透過調整紅、綠、藍三色的數值，可獲得驚人的色彩效果。調整圖層也具有類似遮色片的效果，可以使用筆刷工具擦除不需要的區域。

妙技解密

影像構圖

我知道，這個聽起來十分基礎，但是即使是職業畫家也往往會忘記這個十分簡單卻又不可或缺的步驟。影像構圖切忌太急促，應多花些時間來構思下自己的作品，你希望使用多大的面積和形狀來塑造你的情景？是三角形、方形還是圓形？在這個基本形狀的構圖中，你會選擇怎樣的動線？對於插畫家而言，構圖是你必須做好的第一步，也是最重要的一步。

傑作欣賞

大師訪談

妙技解密

關鍵技法

Interview
Fred Gambino

從手繪到電腦繪圖，從書籍到電影，**Fred Gambino** 在奇幻插畫和概念藝術領域，開啟了傳奇的創作生涯。

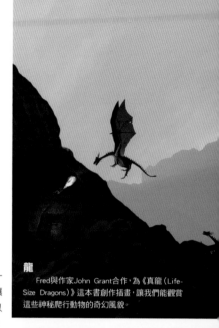

龍
Fred與作家John Grant合作，為《真龍（Life-Size Dragons）》這本書創作插畫，讓我們能觀賞這些神秘爬行動物的奇幻風貌。

70年代中期，年輕的Fred Gambin從英格蘭德比的凱德爾斯頓路藝術學校平面設計專修班畢業，但是在他的腦海中，卻有一個與專業非常不同的規劃。雖然他在插畫方面並沒有受過專業訓練，但是決定在科幻插圖領域進行一次大膽的嘗試。後來，他找到了一份上午送貨的工作，下午則專心練習膠彩畫和噴槍繪畫。

「最初的一段時間裡，這工作確實比我想像的要容易得多，」Fred說：「當時插畫的工作出奇的多，出版業非常興盛，Chris Foss科幻作品以及類似風格的插畫，被粗製濫造地大量複製。」

後來，他接受一位講師的建議，帶著自己的一些作品去拜訪一家叫做Pan Books的出版社。最終他獲得了第一份工作：為Michael Bishop所著的《破碎的月亮之下（Beneath the Shattered Moons）》一書做封面設計。他後續還有很多這樣的經歷，但是如果大家認為，這些經歷都已經成為歷史的話，其實不然，後來的10年裡，出版業界也逐漸走向蕭條的境地，他風光的日子也告結束。Fred回憶說：「在那段不景氣的日子裡，我和一個風景畫家以及其他幾個人共用一個工作室，有一段時間裡，我自己也創作了許多風景油畫。」

首次復活

到了80年代裡，隨著他獲得了Frank Herbert所著系列作品，包括：《杜拉迪實驗（The Dosardi Experiment）》 和 《耶穌事件（The Jesus Incident）》的封面設計工作，他的慘澹時期也宣告結束。在此同時，他轉向壓克力顏料和噴槍的繪畫方向。「在某種程度上，我又重新改造了自己。」

在接下來的10年裡，他每天工作10—11個小時，創造了一系列奇幻的作品。許多科幻文學作家都請Gambino為他們的出版物設計封面。為了再版的推銷，Gambino被邀請為Isaac Asimov的「基地（Foundation）」系列作品重新設計封面，並且創作一幅結合所有6部作品封面的圖稿。讀者若購買整個系列的書籍，就能拼出整幅圖稿。直到目前為止，這系列的套書仍繼續發行出售中。

隨著80年代的結束，噴槍技法的插畫也逐漸被淘汰。Fred表示：「工作量逐漸變得少了。實際上，直到當我將手頭上的工作完成後，發現沒有新的案子進來，這時候我才意識到噴槍插畫已經不再風光了。」

再次復活

當工作量變少之後，Fred自己擁有的時間就越多。由於受到Bryce影像製作軟體的影響，他認為自己又面臨必須改變繪畫技法的時刻了，所以他將一張壽險的保單兌換為現金，購買一台PowerMac 6300電腦、Bryce、Photoshop軟體、掃描器、印表機，以及Aias Sketch繪圖軟體等電腦軟硬體設備。

「我發現這個改變的過程非常有意思。用同樣的方法畫了將近20年之後，我自己都覺得已經逐漸變得有些迂腐了。」他說：「所使用的工具對所創作的作品，多少會產生一些影響。電腦繪圖軟體讓我獲得自由，也讓我能夠有更多嘗試新技法的機會。若採用以前的傳統技法描繪具有戲劇性的透視場景，既費時又困難，但是使用電腦繪圖技法後，就變得容易許多。」

當委託繪製的業務越來越多時，Gambino這顆插畫界的明星，又再一次發光發亮。1999年，他的作品被收入《奇幻藝術大師（Fantasy Art Masters）》特集內，代表他的創作又開啟了另一個新局。當另一位藝術家，將這些作品介紹給電影導演John Davis時，這位導演便邀請Fred加入2001年上映的電腦動畫電影《天才小子吉米（Jimmy Neutron：Boy Genius）》的創作。這次的經歷又帶給另一個為期一年的工作。他在2006年上映的電影《別惹螞蟻（The Ant Bully）》中，主要負責創作概念藝術插畫、背景和道具等設計。最近他又陸續參與了《逃離星球（Escape from Planet Earth）》、《浪漫的老鼠（The Tale of Despereaux）》、《Firebeather》等幾部電影的製作。

Fred還參與了各式各樣的出版工作，並且繼續為科幻小說創作封面插畫。目前他已經為《戰爭科技（Battle Tech）》系列創作了30多幅作品，同時也正參與Anne Mc Caffrey和Elizabeth Moon所寫的作品的相關創作。2010年，他被邀請參與《星際大戰幻想（the Star Wars Visions）》的創作。這本書主要邀請著名藝術家，針對星際大戰的經典角色，重新塑造新的形象。目前，Fred的這幅作品還在繼續創作中。」

藝術家簡歷

Fred Gambino
Fred Gambino生於1956年，使用傳統技法以及數位技術設計書籍封面已經超過30年。他為Asimov、Frank Herbert、Ray Bradbury和Anne McCaffrey的作品創作插圖，並在好萊塢發揮了自己的才能。
www.fredgambino.co.uk

「我發現電腦讓我獲得自由。以往要創造出戲劇性的透視場景效果，是既困難又費時的工作，但是現在就容易多了。」

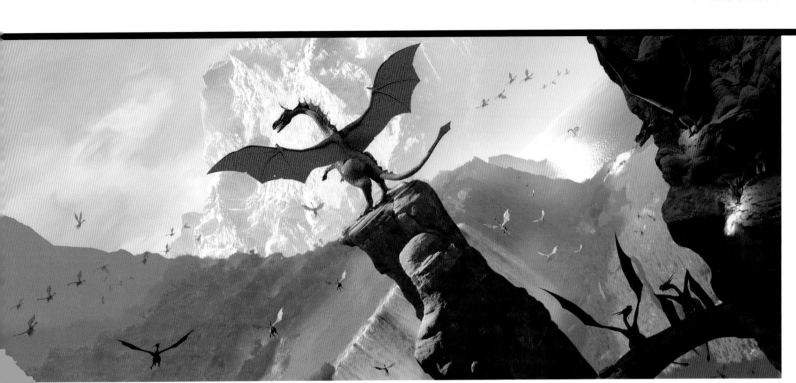

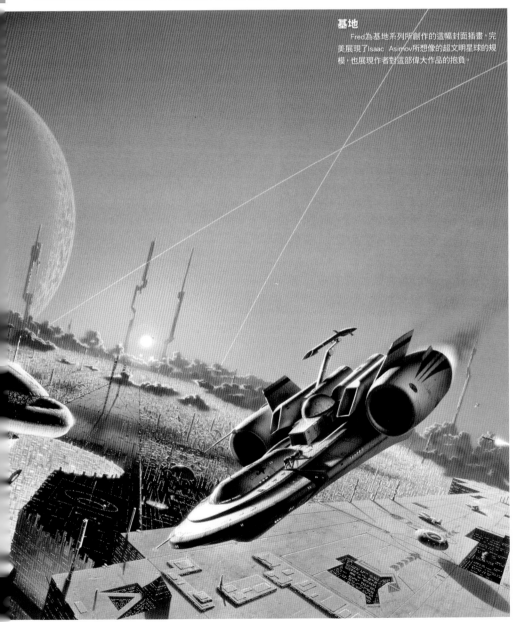

基地
Fred為基地系列所創作的這幅封面插畫，完美展現了Isaac Asimov所想像的超文明星球的規模，也展現作者對這部偉大作品的抱負。

別惹螞蟻
Fred將他的天賦在好萊塢的道具設計、概念藝術以及背景繪製中充分發揮。

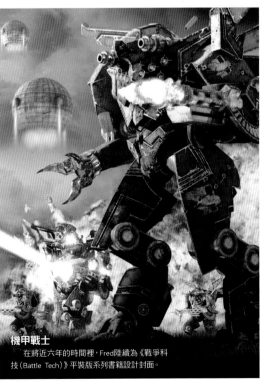

機甲戰士
在將近六年的時間裡，Fred陸續為《戰爭科技（Battle Tech）》平裝版系列書籍設計封面。

Poser and Photoshop

龐大的星際戰艦

傳奇藝術家 Fred Gambino 揭開了這幅《逃離太陽系（Escape From The Sun）》作品集背後的故事

> 「這幅作品要想獲得成功，就必須營造出一種規模宏大的感覺。」

粗略的草稿
這張圖稿是我拿給客戶參考的草稿，它大部分是在Photoshop中，以徒手描繪的技巧完成。

2009年1月，Marrakesh Records（唱片公司）與我聯繫，詢問是否能為Operahouse樂隊的首張專輯《逃離太陽系（Escape From The Sun）》創作一幅封面作品。我最後決定描繪一艘將人類載離毀滅中的地球的巨大星際戰艦。整個背景是一個持續膨脹的巨大太陽，照耀在城市廢墟的上空。這個構圖能與故事的主題相互呼應。星際戰艦必須具有某種模糊不清的形象。不過，外星人是否會因此對這艘星際戰艦，抱持著和善的態度，就不得而知了。

首先，我用Luxology's Modo這款軟體建立星際戰艦的3D模型，勾勒出包括各個稜角的大致性整體輪廓。如此一來，我就能夠更容易地進行光影與構圖的設計。這個草圖能替整幅作品，建立一個良好的描繪基礎。他們樂隊要求作品看起來呈現更多的手繪質感，盡量減少電腦3D繪圖的痕跡，所以我又利用Photoshop進行了多次的著色處理和調整，同時也增添各種不同的紋理貼圖。

這幅作品的背景大多採用徒手描繪，有些較小的細節是參考我在西班牙薩拉曼卡所拍攝的廢棄建築照片。我曾經是該地的一名概念藝術家。

至於畫面中那些細小人物的形象，我選擇使用Poser軟體，先設計出一些奔跑和飛翔的姿勢，然後再將他們儲存為物件格式，並導入到Modo繪圖軟體之中。我將每個人物的造形結構，縮減到只有幾百個多邊形，然後利用Instances功能進行複製和排列，以達到正確的透視構圖與光影效果。一旦完成這個步驟之後，我就將這些人物影像剪貼到Photoshop檔案中，在進行後續的複製與調整，直到獲得足夠的數量。

這幅作品要想獲得成功，就必須營造出一種規模宏大的感覺。只要能讓觀看者識別出畫面上那些微小的人物，則立即相對地感受到星際戰艦的龐大規模。此外，我也透過增添一些細節，利用讀者的習慣性感覺，讓他們從不同的角度去體會這種巨大的規模感覺。例如：我在太空船表面覆蓋了一層微弱的燈光，這樣看起來就很像是太空船上開有許多扇窗戶。或許那並非窗戶，但是在日常生活中，我們已經習慣用窗戶的數量，來衡量車輛或者建築的大小，因此利用這一點人類的視覺慣性，就能讓觀看者對於宇宙太空船的大小，有著更加清晰的認知。

在整個背景中，殘破的城市消失在陰霾與大氣中。這也是我們平常在欣賞風景作品時，十分熟悉的場景。因此，即使在創作一幅大型的科幻場景時，也必須維持一定的擬真程度。」

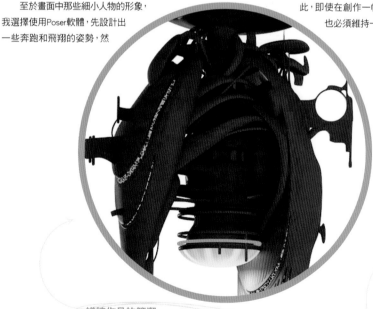

維持作品的簡潔
這是在Modo軟體中描繪的簡略造型。我原本可以將這個基本造型，進行細緻的3D處理，並且增加很多細節和紋理，但是客戶希望能夠呈現某種手繪的感覺，所以我選擇盡量保持了原始造型，然後在Photoshop中以徒手描繪的技巧，添加一些細節和光影。

廢墟示意圖
碎石狀的細節凸顯了廢墟殘破的特徵，同時結合大氣的透視感覺，呈現出這座城市的戶大規模。我將這些部分描繪得十分鬆散，運用這種技巧，你無須詳細地畫出每一塊磚和每一扇窗戶的細節，就可以創造出模糊的細節與巨大規模的感覺，同時這也滿足了客戶希望作品能顯現出某種傳統手繪質感的要求。

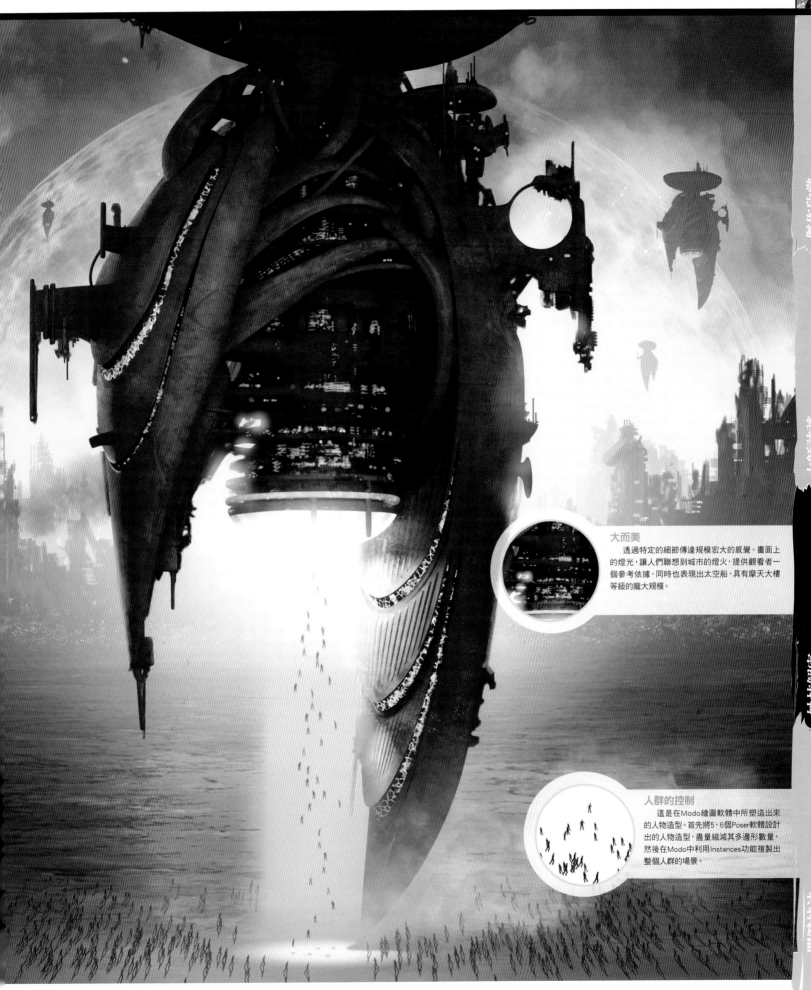

大而美

　　透過特定的細節傳達規模宏大的感覺。畫面上的燈光，讓人們聯想到城市的燈火，提供觀看者一個參考依據，同時也表現出太空船，具有摩天大樓等級的龐大規模。

人群的控制

　　這是在Modo繪圖軟體中所塑造出來的人物造型。首先將5、6個Poser軟體設計出的人物造型，盡量縮減其多邊形數量，然後在Modo中利用Instances功能複製出整個人群的場景。

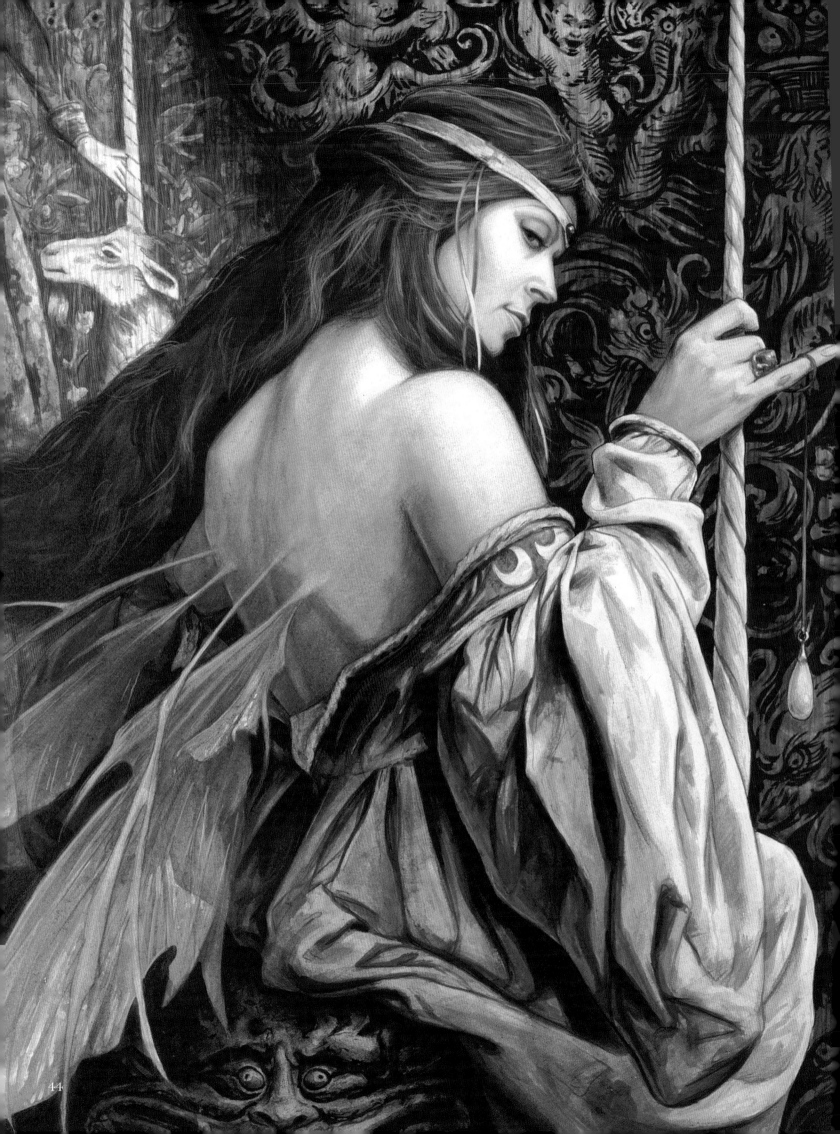

Interview
Brian Froud

Brian Froud 用他的作品，將幾千年前英國民間傳說中的角色和生物，帶回到我們的目前生活中。

不要相信任何關於精靈的傳言。他們並不都像迪士尼樂園的小叮噹（Tinker Bell）那樣聰明可愛。他們並不是虛構的，當然更不像幼稚園時期的童話所敘述的那樣。他們並不是生活在仙境，而是居住在這個世界上，是這個世界精神與結構的一部分。如果你能夠有機會細細品味Brian Froud，這位偉大的藝術大師的作品集，你就會明白其中的意涵。30多年以來，這位英國畫家一直在精靈生物與人類之間進行專業研究。精靈、巨人、地精等奇幻生物，都是他最喜歡的主題。對於他們的特徵和象徵意義，他都有著獨到的見解。

豐富的想像力

Brian寫了許多書，例如：《弗勞德大陸（The Land of Froud）》、《精靈（Faeries）》、《好仙子壞精靈（Good Faeries Bad Faeries）》、《珂汀頓小姐的精靈之書（Lady Cottington's Pressed Fairy Book）》。他也曾和Jim Henson合作，將許多精彩的角色帶到電影《夜魔水晶（The Dark Crystal）》和《奇幻迷宮（Labyrinth）》的銀幕中。

「提到Brian的創作，很顯然並非全然想像，他將自己的創作視為現實的延伸。」

他是一個在繪畫、書籍和大銀幕上，與粉絲們共同分享無窮想像力的男人。

不過提到Brian的創作，顯然並非僅憑想像而已，他將自己的創作視為現實的延伸，並關注著自然世界。Arthur Rackham是早期對他影響較大的人之一。

Brian說：「我那時非常喜歡他畫的樹」、「那些畫著臉龐的樹讓我印象深刻，那是認知上的一次衝擊，因為當我還小的時候，經常抬頭仰望著大樹，並在樹林裡爬樹和探險。當我看到Rackham的作品的時候，讓我聯想到自己對於自然的感 ➤➤

獨角獸

創作精靈主題的作品是Brian Froud藝術生涯的支柱。這幅插圖（左）摘自於他所著的《Brian Froud的精靈世界（Brian Froud's World of Faerie）》。

藝術家簡歷

Brian Froud

Brian Froud是世界上最著名的民俗藝術家之一。他最新發售的一本書是與他的妻子Wendy共同創作的《精靈使者之心（The Heart of Faerie Oracle）》。

www.worldoffroud.com

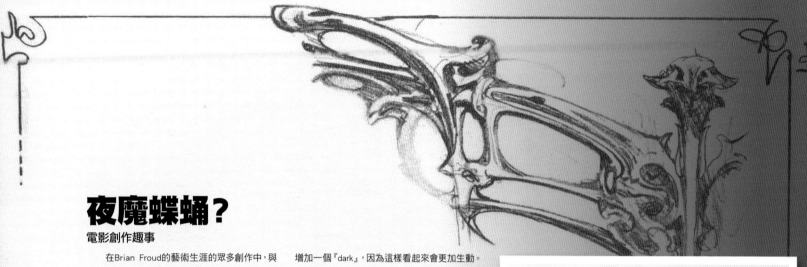

夜魔蝶蛹？

電影創作趣事

在Brian Froud的藝術生涯的眾多創作中，與Jim Henson合作的電影《夜魔水晶（The Dark Crystal）》當屬其中最傑出的作品。作為一部被眾多藝術家和科幻愛好者稱讚為啟發靈感的電影，它自然而然地獲得了「夜魔蝶蛹」的稱號。

「好像很早之前，他（Henson）有了一個電影名稱的主意……呃，我也不是非常清楚這件事，因為很長一段時間，我都在畫著這些『水晶（crystals）』」，Brian說：「他一直在說水晶（crystals），我以為就以水晶命名，然後我說：『它需要更多內涵』，所以我建議

增加一個『dark』，因為這樣看起來會更加生動。他也覺得這個主意很好。於是我繼續描繪，過了一會兒，他說：『怎麼會是水晶？』我回答說：『你不是說的水晶嗎？』他這才解釋道：『不，我說的是蝶蛹啊！』他開始是從電影的內容去構思，覺得電影是描述蝴蝶的變態過程，所以才起了這樣的名字，但是我一直在畫水晶，誤會了他的意思，最後我們倆決定，用水晶這名字就很好。」Brian在整部電影的製作過程中，並非一帆風順的。他花了5年的時間創作出鳥龍斯格克斯、性格和善卻長得很像狗的梅斯蒂克，以及葛弗林族人等角色。在創作《夜魔水晶》過程中，他邂逅了他的妻子Wendy。她在這部電影中，負責製作木偶的工作。

概念藝術1
　　Brian解釋說：「我一直在我的素描本上畫著，並且拿給Jim看。實際上，各種角色形象也逐漸成型，然後我便開始創作一些小的人物角色。」

概念藝術2
　　Brian談到《夜魔水晶》時表示說：「事實上，我們在製作自己想看的影片，從沒有想過要嚇唬小孩子。雖然這些年裡，我發現的確有許多小孩被我們的作品嚇到了。」

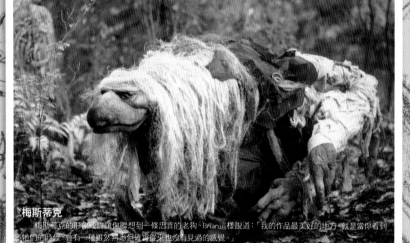

梅斯蒂克
梅斯蒂克的形象或許讓你聯想到一條忠實的老狗。Brian這樣說道：「我的作品最美好的地方，就是當你看到他們的時候，會有一種雖然熟悉但確實從來也沒有見過的感覺。」

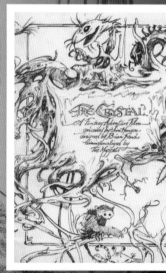

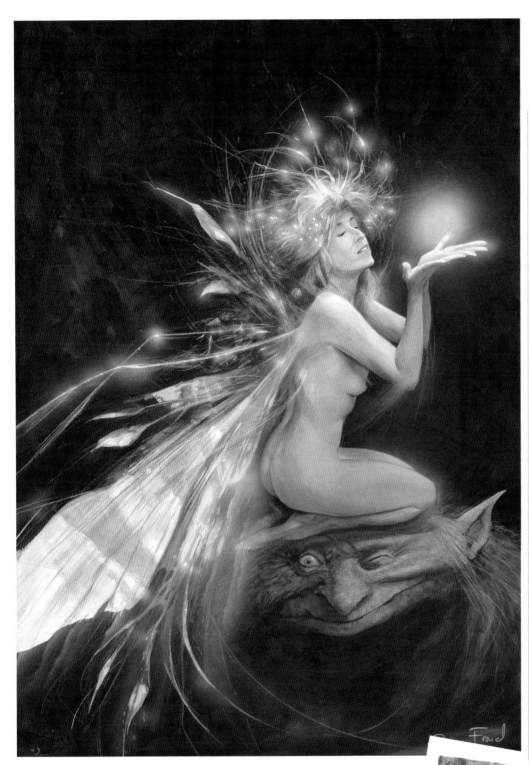

光明與黑暗

Brian Froud關於精靈的繪畫，總是蘊含著神秘、魔力、情感和隱含意義。他的作品經常採用一些經典的比例結構，比如黃金分割，這讓他的作品在幾何結構上更加寬廣。這通常不僅僅為了滿足視覺需要。

種童話的、荒誕的、幼稚的存在。我們追溯到了精靈的原始來源。就像Yate所寫的《凱爾特的薄暮（The Celtic Twilight）》一般，希望能夠真實地還原精靈的形象和意義。精靈是需要人們安撫的危險生物。你必須贈予他們一些食品等小禮物，並真正和他們住在一起，好好對待他們。如果你不這樣，他們就會對你做出可怕的事情。」

這種仔細探尋和追溯民俗資料，再進行創作的做法，將Brian的作品和人們的過去深深地聯繫在一起。他們將精靈和其他各種生物，都看作是大自然和周邊世界的一部分。Brian熱愛英國的歷史，它承載著無數古老的故事，並且讓你感到自己腳下這塊土地充滿著神話。他透過自己的繪畫，理解這些微妙的聯繫，並充分呈現在作品中。

現實生活的奇幻插畫

就像所有你現在蒐集到的資訊一般，對Brian來說，繪畫不是一種誇大想像的過程。無論他創作甚麼，他都要將作品與現實生活和感覺結合。Brian如此表示：「當我看到美國奇幻插畫藝術的時候，總是非常震驚。它們給我一種過分渲染的感覺。每個表面都充滿著光澤。對我來說，彷彿眼睛都要在上面打滑。不僅僅是眼睛，你的感情也從那上邊滑下來了。」

「我努力做的是希望省略一些資訊，如此一來，當你欣賞作品的時候，就必須自己添加上一些東西讓它變得更完整。在這個補充和完成的過程中，本身就灌輸作品某種生活中的元素，因為，這讓作品有了欣賞者自己的氣息，這樣每次欣賞作品的時候都會有不同的感覺，而欣賞者就和作品有了一種聯繫，產生一種羈絆。這就是我們在藝術創作中所應該做的事情，也是我們在構圖時候必須努力做到的事。」透過Brian的書，他已經讓讀者與作品的角色以及故事內容，產生密切的互動關係。他作品的奧秘在於讓書本成為物理上與情緒上的一種混合體驗。對一本普通的書籍來說，當你拿起書本，翻開書頁後逐頁讀完，最後將書本闔上，完成整個閱讀的過程。但是對於Brian的書籍而言，若以《好仙子壞精靈（Good Faeries Bad Faeries）》為例，這本書有兩個分頁。你可以選擇從好仙子部分的分頁開始閱讀，然後將書本反過來，開始讀壞精靈的部分。至於要從哪邊開始閱讀，則由你自己決定。

擠壓出來的精靈

沒有比《珂汀頓小姐的精靈之書（Lady Cottington's Pressed Fairy Book）》這本書更能顯示出Brian Froud作品的創意。這本書最早於1991年出版，與巨蟒劇團的Terry Jones合作（也叫作奇幻迷宮，請看盒子反面）。這本書成為一個非常成功的系列。它的繪畫與裝訂風格

➡➡ 覺。我覺得大自然是有著自己的生命的，萬物都有自己的靈魂和性格。」

描繪罪惡精靈

在倫敦做了幾年的插畫家後，到20世紀70年代中期，Brian搬到了達特姆爾。他開始描繪侏儒精靈等出現在英國插畫書中的童話角色。他不久被邀請將自己的作品整理後編輯成冊，最後以《弗勞得大陸（The Land of Froud）》的名稱出版。後來他和同事藝術家Alan Lee共同創作了《精靈（Faeries）》這本書，作為相當受歡迎的地精後續作品發佈。身為大不列顛群島民俗與神話的熱愛者，Brian和Alan

埋頭於圖書館中，盡全力搜索關於精靈的資訊。當查到愛爾蘭、威爾士、蘇格蘭以及英格蘭的神話傳說時，他們似乎找到了精靈這種生物的原型，並按部就班地依據這些有時淘氣，有時甚至非常冷血的生物的相關敘述來創作。這對搭檔的做法給予他們的出版商不小的震驚。有許多類似將小孩子拖進河裡吃掉的Jenny Greenteeth的惡魔精靈，完全顛覆了出版商們對於精靈的可愛、機靈、粉紅色、毛茸茸的印象。

Brian說：「這是精靈們力量的復活。長久以來，精靈們都被定義為出現在幼稚園中，一

地精
在Brian的畫筆下，地精可能很頑皮，但絕不邪惡。

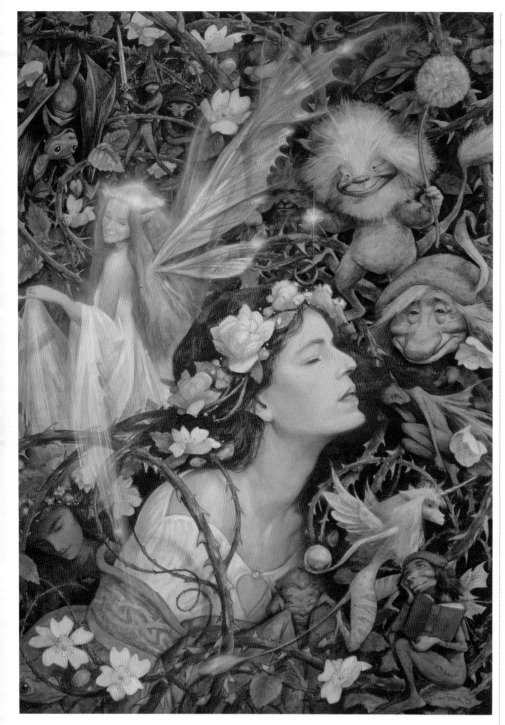

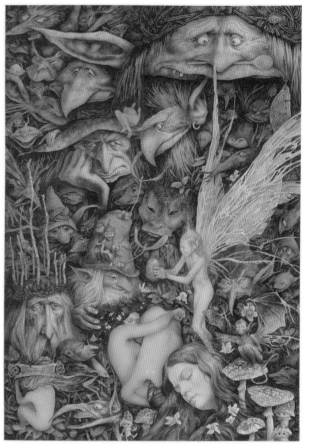

繪畫
　　Brian的一些作品中，常擠滿了取自精靈世界的各種人物、臉龐以及扭動的形體。

感覺。這種感覺是來自精靈所散發的能量，還是像所有偉大的藝術品那樣，單純地顯現創作者的藝術天賦呢？無論如何，你都不得不相信神妙感覺的存在。

讓讀者有一種奇妙的感覺，彷彿可以像書本的主人公Angelica Cottington那樣，透過輕輕地閉合書本並且擠壓就可以捕捉到精靈。這種利用物理性質的有趣創意，幫助Brian說服了Terrry來寫這本書，這也讓書本因此更加流行。

　　「這本書是一個很大的成功，但同時它也與是否相信精靈存在有關。」Brian說：「這麼說可能相當有趣，具體而言，當你遇到不相信有精靈存在的人時，你可以在提到某個精靈時，將書本用力闔上。當那些人一瞬間看到書本內被擠壓而蹦出的精靈時，肯定會被嚇了一跳，這時候你可以說：「你看！你該改變主意了吧？現在你也該相信了吧！」這本書正是為了讓人們相信精靈的存在，而特意設計出來的作品。

新書
　　Brian在2010年出版了名為《精靈使者之心（The Heart of Faerie Oracle）》的最新作品。這本新書雖然是由Brian畫插圖，但是內容卻是由他的妻子Wendy負責寫作。當Wendy談到這本新書時說道：「Brian的作品向大家顯示出每幅圖稿，都蘊藏著深深邃的含意。」

　　這本書基本內容是依據精靈能量的概念，Wendy的寫作方向也依循此概念發展，透過Brian的畫稿傳達出精靈散發出來的訊息。這本書想表達的是Brian作品精神層面的內涵，如果你實在不相信精靈的存在，可是光欣賞他那絕妙的藝術作品，也是一種視覺上的饗宴。

　　Brian和Wendy的作品確實存在著一種神奇的

概念藝術 1
Brian說：「有一些生物看起來似乎你認識，但是那些形象會被轉化成不同的東西，或者呈現他們隱藏的一面。」

概念藝術 2
Brian解釋：「Jim創作時非常投入。在創作過程中，他會直接把手稿拿給我看，我也會提出建議，有些建議他接受了，但是有些建議他並沒有接受。」

魔幻迷宮

Brian Froud是如何將這個最初的奇幻概念帶給Jim Henson。

　　慶祝《夜魔水晶（The Dark Crystal）》發行的首映晚宴過後，Brian、Wendy和Jim Henson坐上了一輛車。Jim建議他們再用同樣的手法製作一部新的影片，根據Brian的敘述，Jim將新影片的主題，定位為印度教諸神和生物的主題。

　　不過Brian卻有其他的想法，並向Jim推薦他最喜歡的主題之一：地精。他接著講述了一個被地精環繞的嬰兒的基本意象。Brian說：「我對他說，這將成為一種偉大的組合。」

　　Jim非常喜歡這個主題，因此Brian一回到英國，就立刻創作了一幅作品，那是一個嬰兒坐在一群地精的中間的構圖。Brian也將這幅作品傳給了他的電影導演。不久，他就開始為這部電影創作更清晰的概念形象。他們開始製作角色的原型，並修改手繪圖稿。Jim更主動邀請了巨蟒劇團（the Monty Python）的Terry Jones來修改電影的劇本。Brian解釋說：「Terry看著我的素描簿，不斷注視著頁面角落小精靈的形象。他說：『這太棒了，我將依據他們來寫這個劇本。』他對劇本的許多內容進行了部分改寫，並且引進了一系列的新角色，希望我們能盡快進入製作的過程。」

托比&地精
　　這幅將純真的嬰兒和醜惡的地精放置在一起的畫稿，讓Jim Henson產生創作《魔幻迷宮（Labyrinth）》的動機。

Artist insight
精靈藝術的本質

民俗學家、精靈藝術家 Marc Potts 提出21種掌握靈感的訣竅，但他認為在專業藝術領域中，這僅僅只是極微小的一部分。

好 吧！這不是敘述如何描繪精靈的具體步驟，而是在創作過程中，藝術家所採用的一些技巧。我描繪的作品大都依據民俗童話和神話傳說—魔女、龍、男女諸神—但是大家最熟知的作品還是精靈作品，有人認為我的作品似乎有點少女情結？不，不是的。精靈的傳說是存在異教神話中。麻煩先去研究一下，你很快就會發現你閱讀的是基督教出現之前的精靈傳說。你也會意識到精靈並不全然都是漂亮可愛的。事實上，通常

精靈也具有黑暗的、邪惡的一面，有時候甚至是俗媚的、淫穢的。依我看來，描繪黑暗邪惡以及那些具有明顯詭異色彩的精靈更有意思。後面的這些建議，大都是關於我的靈感、想法以及我是怎樣描繪我的精靈作品的訣竅。我希望這些建議，也能對你發揮啟發的作用。

藝術家簡歷

Marc Potts
國籍：英國

Marc是一個英國民俗學研究者、業餘作家和精靈畫家。他最著名的作品就是他描繪暗的、帶有異教色彩的精靈作品。自然之力、自然精靈、神話中的男女諸神，以及極具想像力的事物是他作品的主要題材。

3 研究場景

我在精靈角色的描繪上做了很多研究，但是我也很喜歡創作許多複雜的精靈生活場景。讓我們來想想背景的設計吧！精靈處在甚麼樣的場景中，會更為適合呢？花園的下半部分嗎？灌木籬笆看起來也很不錯。它們是整幅畫面的邊界線，這在精靈作品中尤為重要。精靈所處的場景可以是枝椏緊多的古老森林，或者其他任何充滿自然氣息，且人類很難接近的地方。

1 精靈們穿著條紋緊身衣嗎？

維多利亞時代的精靈主題作品，很明顯是很有市場性，它們可能是穿著飄逸長裙的纖細精靈，甚至也可能是穿著條紋緊身衣的現代龐克精靈，它們往往流露出自己對事物的態度。這是一種習慣性的創作，根據這樣的風格來創作毫無錯誤可言。

2 並非所有的精靈都是女子

別忽略了在精靈界以及怪異世界中，還有男性角色的存在。一隻刺蝟也可能是一個小精靈—那是小精靈的化身。淘氣的孩子、小丑鬼、小精靈以及小矮人經常都是以男孩子的形象出現。Titania是很流行的主題，但是也別忘了還有Oberon和Puck。有很多主題在選擇上，並沒有那麼具有代表性和常規性，接下來我所要描繪的這個形象，就是一個明顯的例子。

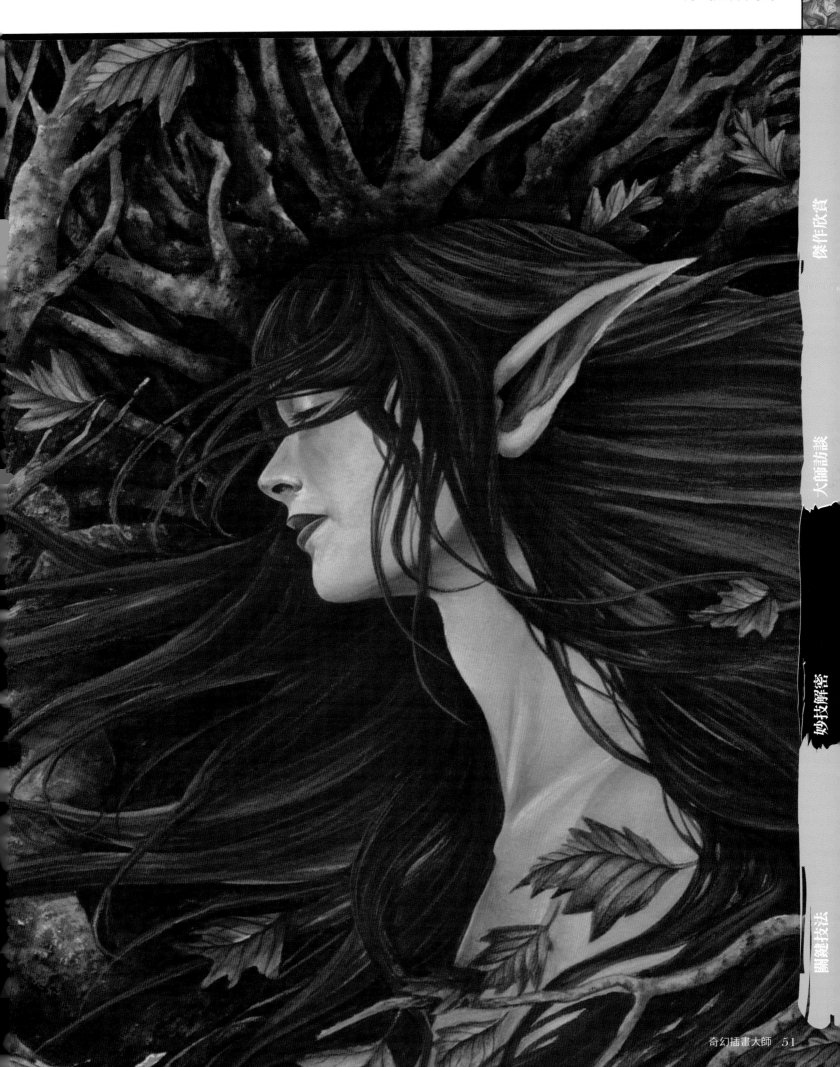

傑作欣賞

大師訪談

妙技解密

關鍵技法

4 民間傳說

　　尋找一些關於精靈的民間傳說書籍，多多閱讀以及理解和吸收是創作的關鍵。Katherine Briggs關於精靈的辭典也是很好的參考資料。她所著作的《傳說與文藝（Tradition and Literature）》一書，能啟發你的創作靈感。Thomas Keightley的《精靈神話（Fairy Mythology）》也是本好書，裡面有很多精靈角色供你選擇和參考。此外，有一本書是你一定要讀的，那便是Brian Froud 和Alan Lee的《精靈族（Faeries）》。

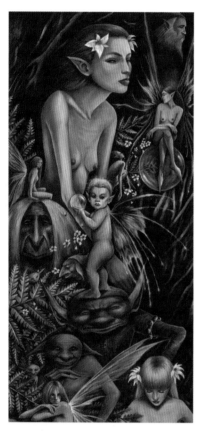

8 從自然中取材

　　我將精靈角色看作是自然界精氣的一種結晶，或者可以說是自然存在的元素，所以讓我們從大自然中尋找靈感吧！任何樹葉、枝椏、羽毛還有小植物都可以組合成為精靈角色。我常常會將這些自然物，當作是精靈角色的某一部分，例如：從背部或者頭部長出樹枝，或者從手臂或者腿上長出自然的物件。如果你一定讓所描繪的角色穿上衣服，也可以用同樣的方法，尋找可以作為衣服的元素。例如：一件用樹葉做成的裙子，或者樹枝和羽毛做成的面具都是很好的選擇。我在外出旅遊或者閒逛的時候，總是不斷地收集這方面的相關素材，以作為創作時的參考。

5 精靈的類型

　　我在這裡與大家分享一部分精靈角色的類型，這些都是在民間傳說中可以找到的參考資料，例如：Asrai、Apple Tree Man、Abbey Lubber、Banshee、Barguest、Bogie、Brag、Brownie、Bwca、Changeling、Coblynau、-Derrick、Dwarf、Elf、Ellyllon、Fir Darrig、Faun、Firbolg、Ganconer、Gnome、Grindylow、Gruagach、Hag、Hedley Kow、Henkie、Hinky Punk、Imp、Jenny Greenteeth、Killmoulis、Knocker、LeananSidhe、Lepracaun、Loireag、Lunantishee、Luideag、Mermaid、Muryan、Ogre、Pwca、Phenodyree、Pixie、Puck、Selkie、Skriker、Troll、Will O' the Wisp、Woodwose……請去查詢關於他們的故事吧！

6 神話

　　神話比民間傳說所包含的內容更多一點。如果你仔細閱讀關於世界神話的書籍，將獲得很多與精靈相關的參考資訊。你將會發現這些神話故事，對啟發我們產生奇異主題的靈感有很大的啟發作用。這一點可以在奇幻插畫藝術的任何形式中體現出來，而其中也有精靈角色的存在。《魔戒》中的小侏儒、妖魔和巨人們等角色，都是受到神話故事影響而創造出來的精靈角色。

> 「精靈有時候也是凶險的物種，它們都具有某種獨特的扭曲性。」

7 精靈不可愛

　　精靈有時候也是凶險的物種，他們都具有某種特別的扭曲和謬誤性。你可以依據這個概念去創造美感與怪異相結合角色，例如：將野兔的手掌換成腳丫子，或者讓樹木的枝椏長出頭髮。一個精靈角色也不一定要有翅膀，只要稍微做個簡單的處理，例如：將眼睛的細節做些改變，就可以與人類的形象產生區隔。精靈角色一般看起來會很漂亮，但是換掉一些細節，就可塑造出截然不同的形象。

9 要自己做研究

　　自行蒐集資料和進行研究，是很重要的關鍵步驟，這會讓你描繪的角色形象，具有較高的可信度，同時也會讓它更具有真實的存在感。在我腦海中的那些有價值的資訊，會自然而然地形成某種想法，在描繪的過程中，這些想法就會融入到角色和圖稿中。我並非要你隱居數年，專心研究幾年神話領域的學術，然後以神話學大師的身份重出江湖。每次花個幾小時的時間，研究神話與精靈故事相關的資料就綽綽有餘了。

10 幻影

　　請用一個藝術家的眼睛去看待周邊的事物，你將會發現斑駁的樹皮和盤根錯節的樹根，可以成為精靈扭曲面容的靈感來源，稜角崢嶸的風化石塊，也可以成為惡龍頭部的靈感來源。如果早晨的光線恰當，精靈的形象還會出現在我臥室的窗簾上，用奇異的眼神盯著我。只要你真的想看到精靈，它們就會出現在你眼前。

12 讓精靈出現

　　如果你想體會整個場景的神祕靈性（我是很想體會的），請嘗試冥想或者用你內心的眼睛，去探索精靈的存在。在任何地方你都可以採用這種方法，去發現精靈的蹤影，尤其在風景優美的野外，因為那種地方才是精靈們最有可能出現的地方。在那種場景裡，你的想像力很容易會被激發出來。請嘗試與當地的精靈溝通一下，也許精靈們就會突然蹦跳出來，在你面前擺好了姿態，讓你好好描繪一番。當然了，這只會有很小的幫助。

15 賦予故事性

　　讓作品本身具有故事性，能使精靈更為生動活潑。作品中也許暗示著剛才有甚麼事情發生嗎？或者將要發生甚麼事情？首先為觀賞者們提供某種暗示性的線索，其他的部份，就交給他們自己的想像了。請為讀者創造一個能夠投射自己的場景，讓他們自己在腦海中，創造屬於自己的故事。這將會使一幅插畫作品富有靈性和魔力。有時候我在描繪之前，腦海中就浮現一個尚未成型的故事，有時候卻是在作品完成之後，我才賦予它故事性。你可以採取上述兩種方法之一，來創造自己的童話故事。

11 色彩

　　精靈角色顯現的是大自然的色彩，例如：秋葉的綠色與褐色，以及花朵繽紛的色彩。綠色點綴（greencoaties）和綠魔女（Green Lady）是精靈世界常見的角色，當然也有褐色斑點（brownies）和棕色男子（brown men）的色彩精靈。從這些精靈的名字，就可以看出精靈是甚麼色彩。在柔和的色彩中加入少許亮色，可以形成美麗奪目的效果。我常用看起來有點骯髒的暗淡色彩，利用半透明的色彩疊層，調整出神祕的色彩格調。請大膽嘗試各種色彩！

13 動物的部分

　　據說精靈都能夠自由變換形態，所以試著將動物身上可以展現這個特徵的部分，與精靈結合在一起。給精靈設計一對透明的翅膀，顯然是很個合適的抉擇，但是，將蝴蝶翅膀改為飛蛾翅膀，是不是會更佳的選項呢？這必須實地地考察動物的特徵，研究如何與精靈本身巧妙結合在一起。在描繪精靈角色的時候，你可以加上青蛙的腿或者兔子的耳朵，或添加犄角或者鹿茸。有些精靈角色看起來很像昆蟲，但是誰說過一隻蜉蝣就不可以是精靈呢？

> 「如果早晨的光線恰當，精靈會出現在我臥室的窗簾上，用奇妙的眼神盯著我看。」

14 讓精靈散發光芒

　　精靈角色被認為是超自然力量的一種奇妙呈現，同時伴隨著閃耀的光暈。我們可以透過圖稿的流暢性來顯現這種特點。你可使用曲線來創造一種錯覺，例如：精靈並非一定要有翅膀才能飛，所以在結構上，不須追求完美，也不必為它們描繪出太寫實的翅膀，而是嘗試透過光影和色彩的調整，描繪出虛擬而奇妙的翅膀。

16 基本的家徵

精靈可以根據它們基本的屬性來分類，這種分類的方法，可以運用在角色性格的塑造上。一個火精靈該是甚麼樣子呢？一般暗沉的運貨船舶？一個天空精靈也許應該是輕盈細長的。儘管美人魚是水中精靈的最佳選擇，但是能不能突破這種想法，描繪一個Asrai木精靈甚至Jenny Greenteeth這樣的河中女巫呢？精靈本身有時候會與不可捉摸的第五要素聯繫在一起。

17 草圖與塗鴉

聽起來這兩種描繪方法都很簡單，每個畫家都會做這兩件事情，但是我經常會從這樣的塗鴉，例如：隨手塗繪精靈的臉龐、各種翅膀的形狀，以及惡龍的腦袋草圖。我也會描繪任何大自然中的事物，只要有任何物件吸引了我，或者激發了我的想像，我都會去描繪下來，例如：隨手畫下葉子和羽毛的形狀。這樣積累出來的速寫本中，將會有很多日後可以參考的材料。將來你在描繪作品的時候，就可以自然將這些草圖與作品結合在一起。我大概已經說得很明白了，但是再重申一次塗鴉和草圖的重要性也無妨。

20 別受規則束縛

最後，我必須聲明一下，這並非逃避現實，你可以忽略以上所有陳述的規則，依據自己的喜好來描繪作品。這當然並不意味著沒有任何規則可依循，以更寬廣的角度分析，奇幻插畫藝術本身也存在著獨特的規則。為了讓精靈藝術跟上時代演變的潮流，你可將作品的大場景，從野外的自然環境，轉換成城市背景。你可以描繪各種詭異的精靈角色，只要他們都各自擁有一個精采的故事。你所描繪的角色是城市中的精靈也罷，甚至是野蠻人或者龐克一族也罷，這都屬於精靈藝術創作的靈感範疇。精靈藝術裡永遠都有無窮盡的可能性存在。

21 黑暗陰險

民間傳說有時候也會是非常凶險黑暗的。在世界某些文化中，精靈界的人物角色被認為是死者的靈魂。現在已經被搬上螢幕的古老傳說故事，顯示電影行業更喜歡拍攝精靈角色的陰暗面。恐怖電影和精靈藝術的界線，也逐漸變得模糊而難以區分了。Banshee或者Skriker這兩種神靈的尖叫，代表著死亡的先兆……你現在可以開始描繪自己的夢魘了！

「試著與當地的精靈來一下心靈感應，天曉得，精靈們也許就會突然蹦跳出來，為你擺好了姿態。」

18 女神與綠樹人

他們是精靈世界的國王和王后嗎？在描繪精靈作品的時候，我常常會將青春和成熟的人臉，與其他的東西結合在一起。有時候我會將臉龐與鹿茸或者犄角結合，塑造出「森林之王」的形象。青春少女或者長著長頭髮的枝椏魔女，對我而言就是精靈王后或者森林女王的形象。

19 精靈藝術大師

那些已經去世的藝術大師們的作品，也能賦予我們許多靈感。如Rackham、Dulac、John Bauer，或者Richard Dadd。Anster Fitzgerald和Joseph Noel Paton等人。你也可從民間傳說和莎士比亞的作品中獲得靈感。此外，你也可從自然歷史藝術大師那裡學習到許多東西。

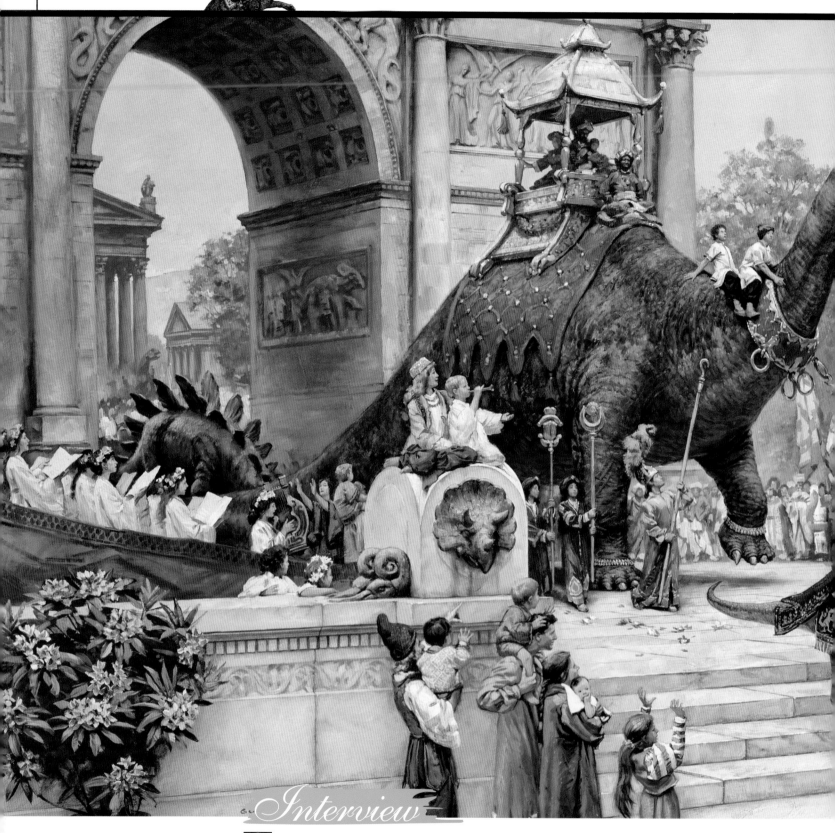

Interview

James Gurney

在 James Gurney 的藝術作品中，神話般虛幻的城市和對恐龍的渴望，都幻化為現實。

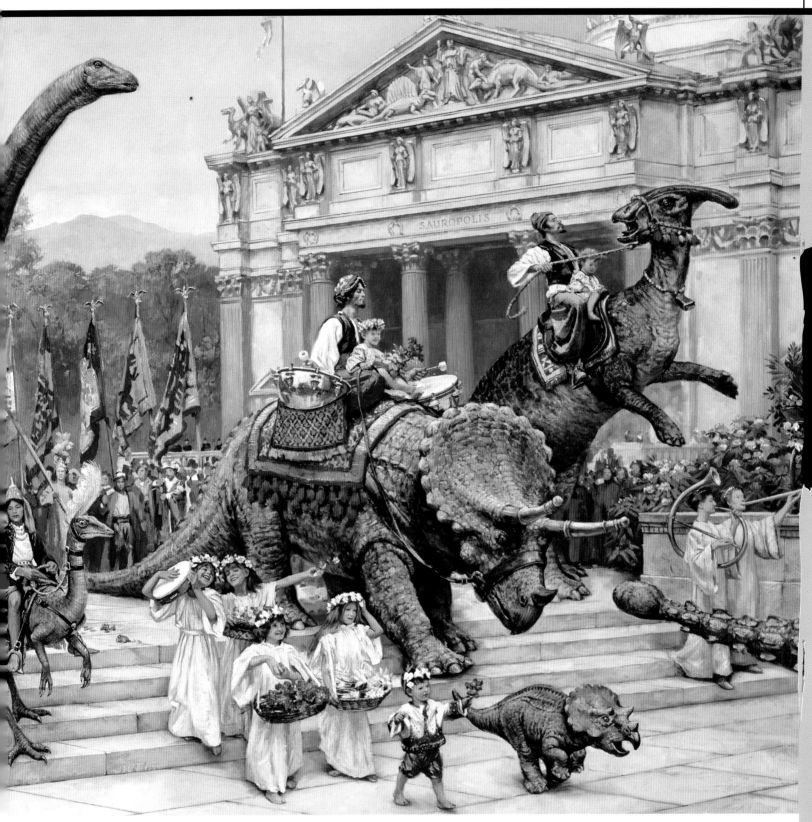

2007年《恐龍帝國：通往尚德拉的旅程》正式亮相，創造這個作品的的藝術家James Gurney，早已成為恐龍流派奇幻插畫藝術家中的佼佼者。Gurney的系列圖書獲得很大的成功，其中第四本中的故事內容，是將維多利亞時代的探險者亞瑟·丹尼森極度刺激的探險旅途加以擴增，使其延伸到已經被開發的「恐龍帝國」世界裡。在這個在這個世界中，人類和恐龍和諧共處。這本書中納入100多幅動人心弦的藝術畫

作，每幅作品都是精心描繪的油畫。

紙本印刷的這本書籍已經足以讓讀者感受到極大的震撼，而這本書本身的製作過程，卻更加繁複和曲折。當我與James閒聊時，便很快意識到他對藝術創作的那種狂熱的投入，才會創造現在這種震撼人心的作品。James解釋說：「在我描繪圖稿的時候，我就將自己想像成一隻恐龍。首先我開始建構模型，並且製作人體模型，然後找來模特兒穿上服裝擺好姿態。

《恐龍遊行》

《恐龍遊行》是James早期的「恐龍帝國」作品，這個作品也為後續的創作奠定了基調。

藝術家簡歷

James Gurney

James Gurney是創作「恐龍帝國」書籍的最大貢獻者，同時也是備受尊崇的奇幻藝術家和插畫家。他曾經修習過考古學，對恐龍極感興趣。
www.jamesgurney.com

瀑布之城

「恐龍帝國」中的很多生物和背景，都是先製作手工模型，然後再進行手繪。

為了完成《國家地理》雜誌所委託的任務，James Gurney在職業生涯的早期，曾經在世界各地進行考古挖掘和研究。他描繪早期的伊特魯特理亞墓和西元一世紀的巴勒斯坦，以便讓人看到當時城市的原貌。此外，他與其他的考古學家一起坐在營火旁，聽他們說的談話內容，深深地烙印在他的腦海中。於是他決定在業餘時間埋頭，描繪他想像中那些遺失的古城風貌。

他說：「我在1988年描繪了第一幅作品《瀑布之城（Waterfall City）》，這幅作品中，我將尼亞加拉大瀑布和威尼斯城結合在一起，這座城市在Picchu或者El Dorado的夢想。」

「恐龍帝國」畫籍中，是一幅很傑出的作品。在描繪那些複雜的細節時，James先製作各個部分的模型。他在描繪任何城市的局部細節時，不論是恐龍的造型，或者沙漠的沙丘場景，都會先製作縮尺模型。他表示：「這樣我就能精確地確定陰影的位置。在描繪的過程中，最難確定的部分，就是如何讓模型呈現逼真的光線和陰影效果。如果僅僅是建築物體上的光影關係，還算容易釐清，但是在處理複雜的物體，例如：一隻恐龍的身體，一個3D美術效果圖，或者其他類似場景的意象時，就牽涉到光線與陰影關係以外的整體形象以及物象的塑造問題。」

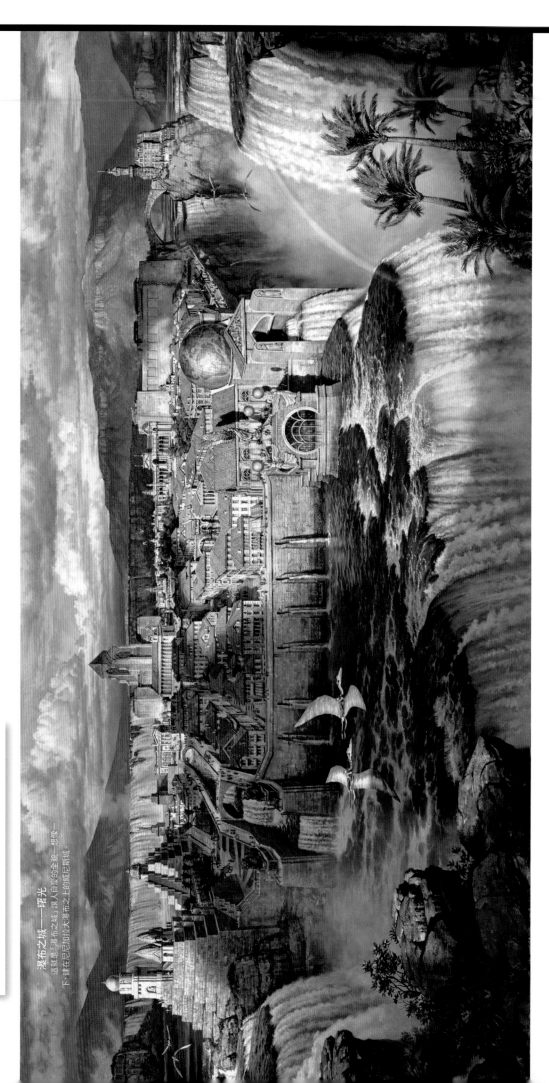

瀑布之城——曙光
這就是「瀑布之城」讓人目眩的全貌—想像—
下：建在尼加拉大瀑布之上的威尼斯城。

「瀑布之城」模型
「瀑布之城」，模型的所有細節，都是James先製作的——這些精描面的光影處理特別有幫助。

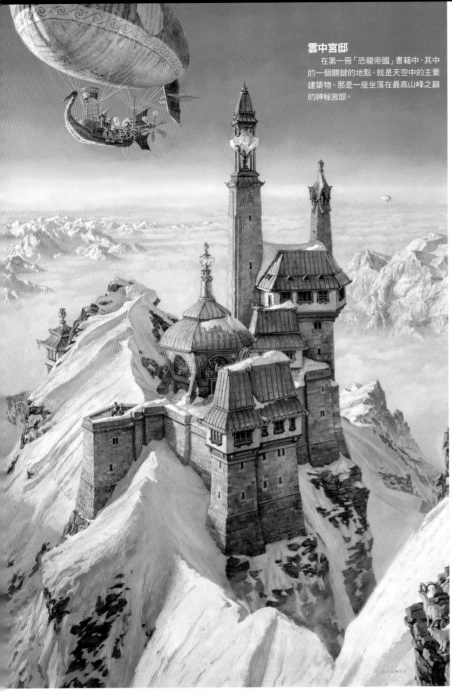

雲中宮邸

在第一冊「恐龍帝國」書籍中，其中的一個關鍵的地點，就是天空中的主要建築物。那是一座坐落在最高山峰之巔的神秘宮邸。

狂風巨浪顛簸不已

本圖為James最喜歡的一幅書籍封面畫作，是為Tim Powers的《驚濤駭浪（On Stranger Tides）》而創作。這部小說也被迪士尼公司選為下一部《加勒比海盜》電影的劇本改編。

> 「我開始建構模型，並且製作人體模型，然後找來模特兒穿上服裝擺好姿態。有時候，我會回歸到最傳統的描繪方法上，進行炭筆素描的研究。」

「有時候，我會回歸到最傳統的描繪方法上，進行炭筆素描的研究，這就是我工作的開始步驟。」

「所有的描繪過程，都是在插畫板上進行的，」他補充道：「我首先用鉛筆描繪，然後使用清淡的油彩描繪。有時透明的油彩，效果很像水彩畫，但是這還屬於油畫的描繪技巧。」

說故事的人

他不僅描繪所有的插畫，而且撰寫書中的故事內容。他是整個「恐龍帝國」世界創作的幕後中堅力量。除了1992年、1995年和1999年出版的插畫書以外，2002年根據他設計的故事世界，加上倫敦CCF動畫公司設計的電腦巨龍，完成了一部小型電視系列動畫。這部動畫稱為《與恐龍同行（Walking With Dinosaurs）》。除此之外，他所著作的「恐龍帝國」小說也正式出版。他的創作能量已經遠遠超過自己的夢想，但是James在作品創作上，依舊維持一絲不苟的嚴謹態度。《尚德拉之旅》的標題，是他用沾水筆精心描繪出來的。

James表示：「在第二本書《地下世界（The World Beneath）》中，我們使用了數位字型，因為製作上可以簡單一些，但是我還是喜歡傳統的文字書寫方式，我喜歡那種用鋼筆沾墨水的感覺，所以我常常回歸傳統的技法，使用沾水筆描繪。手繪的效果通常讓人很滿意，而且當你真正用雙手去做任何事情時，那樣的感覺既特別又實在。」

古生物學中的恐龍研究學是藝術家們獲取靈感的來源。Richard Owen先生在1841年命名的「可怕蜥蜴」，140年以來都被認為很像一直進行著捕殺、獵食、沈睡、滅亡的循環，而成為生長過度的短吻鱷。它是令人感興趣的生物，卻仍然遭到死亡和滅絕的命運。不過，這項考古的新發現，也會讓James跟著忙碌起來。

發現新恐龍

亞瑟·丹尼森在早期的考古探險旅程中，所發現的「鐮刀龍」很像一隻2000磅重、長著長腳爪的雞，看起來像一隻隱居者的寵物。後續的發現也在不斷帶給James新的啟發：「最近，我發現了一些微小的訊息，例如花粉的秘密。」

「我還發現了許多以前並不知曉的腳印和足跡，以及很多不同種類和形態的恐龍，例如：極地恐龍、最近發現的地穴恐龍，以及一種與大丹犬體型類似，卻有著長脖子的古蜥蜴。不管甚麼時候翻開科學雜誌或者報紙，總會有一些出乎意料之外的東西，出現在你眼前。」

➤➤

我在考量人類與恐龍和諧共存的時候，面臨一個重要的抉擇。在於設計這種生物的時候，到底要讓牠們依舊保持著原本的生物特質，還是增加一些擬人類的風格。最後James選擇了前者，並一直保持了這樣的觀點。直到現在他依然忠於這種創作風格。雖然有些時候，他也會在一些設計中，讓動物們穿著衣服，或者添加有趣的點綴，但是整體而言，即使設計者故意增加一些維多利亞式的詭

老指揮

亞瑟·丹尼森和他的朋友Bix，遇到了一位奇怪的隱士，還有他的寵物鐮刀龍，這隻寵物很像一隻2000公斤的雞。

有著尖嘴和鳥類頸毛，很像三角龍。此外，我也選擇了原角龍，因為牠們有著像鸚鵡一樣的外表，這就讓你可以想像一下，牠們像鸚鵡一樣咿呀咿呀地說話。這樣我就可以省略處理嘴唇的問題。若是描

> 「我正在創作《恐龍帝國》的續集，同時也創作另一個與恐龍無關，但卻涵括奇幻元素的設計專案。」

異設計，但是描繪出的形象依舊是精確的。

讓猛獸開口說話

James甚至在意哪些恐龍應該會說話，而哪些不能言語。他豢養了一隻長尾小鸚鵡，這樣的經歷讓他對這個問題，產生一個優雅的解決方式。他說：「我只是想讓其中的一部分恐龍，可以像人類那樣說話，」「我選擇了角龍亞目的恐龍，因為牠們

繪嘴唇，可能反而有點流於俗套的感覺。」

關於「恐龍帝國」最早的靈感要追溯到80年代，那時James還是任職《國家地理》雜誌的一名插畫師。除了藝術領域之外，他還必須修習考古學。為了完成所指定的工作，他必須到世界各地進行考古挖掘。「探索遺失的古文明」這個主題讓他

花園音樂會

James從他的寵物長尾鸚鵡身上得到啟發，在他創作的作品中，只有有鳥喙的恐龍才能講人類的語言。這裡展示的是一隻會唱歌的恐龍。

尚德拉

James被遺失的古文明和東方預言深深吸引，於是創作出了這幅尚德拉之城的遠景作品，這是在第四本「恐龍帝國」圖書中亞瑟·丹尼森要去探險的城市。

產生靈感，因此決定創作出自己想像中的古文明。最新的「恐龍帝國」書籍內容，是取材於中東和東方世界沙漠商隊的生活樣貌。

現實與虛幻

James在現實生活和科幻小說的創作中，似乎都運用著自己的想像例。我們不能忽略他也曾參與過70多本科幻小說和奇幻插畫書籍的創作，其中他最喜歡的創作，是為Quozl故事所描繪的作品，這個故事是他的朋友Alan Dean Foster所編寫的。James還為這本書創作一部原始動畫。 ➤➤

他也提到了Tim Powers編寫的關於海盜主題的小說《驚濤怪浪》的封面。他說：「這是具有一些現實性的東西，幾乎在真實世界中都可以存在。這是我最喜歡做的一類事情。我所描繪的圖稿，就像一條想像的小徑，將欣賞者帶到另一奇幻的世界，或者帶到鏡頭拍不到的地方。這真正就是你在《國家地理》要做的事情。」他說。

你如果問他哪個藝術家給他帶來過影響，毫無疑問，這其中有一些很偉大的插畫家，包括John Berkey、Norman Rockwell、Howard Pyle。在英國，有Lawrence、Alma、Tadema等。在法國，還有William-Adolphe Bouguereau和Jean-Lon Germe。

自我學習

《恐龍帝國：尚德拉之旅》完成後，James創作了兩本關於美術的用法說明書—《虛構出的現實感》和《色彩與光線》。兩本書都成為了暢銷書。考慮到銷售市場中存在著缺口，James從他的部落格中選取創作材料來編寫這本書。「這些材料注重的都是這樣的思考與理解—想像藝術家們需要忽略創作手法，繪製具有可信度的作品。」James說。「在過去的幾年裡，我也為一些科學雜誌繪製作品，」James這樣解釋道，「在創作這些作品的時候，我要努力繪製得更加逼真，因為雜誌中除了我繪製的圖畫外，還有野生動植物的照片。我想，我的專長是繪製一些人們不能直接進行觀察的逼真場景。這其中包括虛構世界的場景，也包括現實世界的場景。」

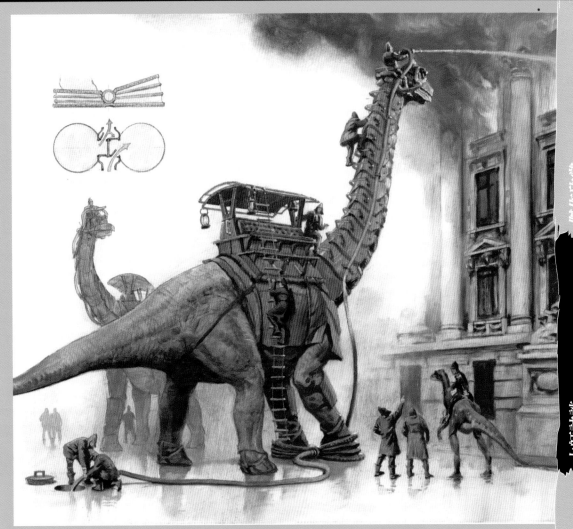

消防隊長
你從未看過的新型「腳踩水泵」……

James Gurney對於人類活動與恐龍世界的結合深感興趣，在《恐龍帝國：尚德拉之旅》中，他的構思是設計一個人龍合作的救火部門。他描繪了這個特殊部門中的人物、恐龍和他們的設備草圖，並拿給了一位救火設備設計專家的朋友Ernesto Bradford觀看。

「我對所描繪的第一幅畫稿很滿意，但是當我把作品交給他之後，事情發生了變化。他說：「嗯，畫得很漂亮，但是這樣的設備永遠無法使用。」他從專業的角度，向我解釋第一張插畫草稿內的設備，為何無法使用的原因，然後他想出一些又好又簡單的解決方法，其中包括一個特別的水泵，而這個水泵是以恐龍腳踩的裝置，來產生噴水的動力。」

為了感謝這個消防隊的朋友，James在這本書中，將他的朋友設計成Igneus Vinco，這是一個消防隊長的角色，他的工作是帶領著腕龍和滅火裝置，奔向發生火災的建築物。

消防器材
James對重現消失的尚德拉古城，有著強烈的熱情，除此之外，他還喜歡設計一些在這個世界上，也許會存在的裝置，例如一個恐龍動力的消防器材，而且這組消器材，是讓恐龍以腳踩的方式產生動力。

Traditional Skills

視覺效果

0%　　　50%　　　100%

背後的奧秘

James Gurney 說：「我們眼睛裡看到甚麼，不僅取決於我們眼前出現的是甚麼，還取決於我們的心靈如何去看。若要描繪出看起來真實的意象，我們必須瞭解視覺現象的奧妙之處。」

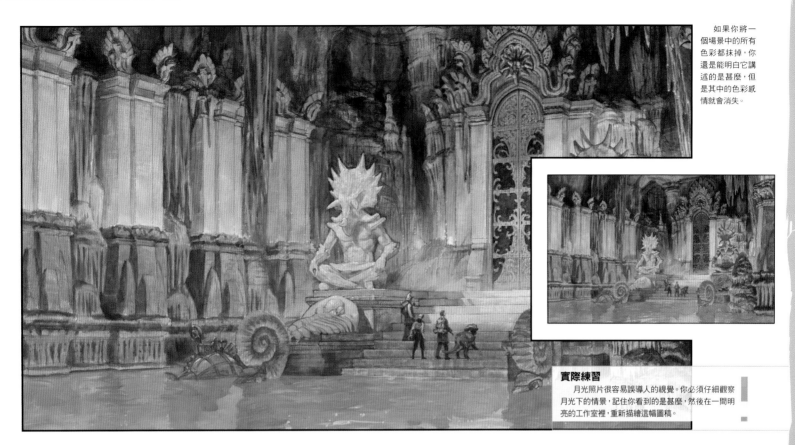

如果你將一個場景中的所有色彩都抹掉，你還是能明白它講述的是甚麼，但是其中的色彩感情就會消失。

實際練習
月光照片很容易誤導人的視覺。你必須仔細觀察月光下的情景，記住你看到的是甚麼，然後在一間明亮的工作室裡，重新描繪這幅圖稿。

色彩和色調是分離的

我們不能以看色調的方式去看色彩。

我們的眼睛有兩種形態的感光接受體：柱狀細胞和椎狀細胞。柱狀細胞主要感測光線的明暗變化，無法感受到色彩，但是在低亮度環境下，也能發揮辨識的功能。椎狀細胞對色彩和色調具有感測作用，但是只在相對明亮的環境下，才能發揮其敏感度。

在正常的光線條件下，這兩種細胞共同產生感光作用，形成一種現實的視覺感受。根據哈佛大學神經生物學專家Margaret Stratford Livingstone教授的解釋，視覺中樞在處理色調資訊時，是與色彩分開處理。從視網膜接受光線刺激，傳遞到大腦視覺中樞的過程裡，這兩種視覺資訊的流程並沒有交集。根據Livingstone的理論，大腦中感知色調的區域與處理色彩的區域，位置相差了幾英寸。

這樣就使得色調和色彩的感知過程，在生理上類似視覺與聽覺的區分一樣。

神經系統科學家將色調的感知過程，定義為「定位在哪裡」的流程，這種能力是所有哺乳動物都擁有的能力，其作用是熟練感測運動和深度，空間架構和物體的距離。色彩的感知能力是「感知到甚麼」的流程，這與目標物及其臉部識別，以及色彩感知上具有較密切的關係。

曾經，在藍色的月光下

月光並不真的是藍色——我們的視覺系統一直在欺騙著我們。

實際練習
在設計作品時，要從兩個方向來設計：色調設計和全彩設計。

太陽直接照射的光線亮度，是滿月亮度的45000倍。由於月光的照度太暗，因此感測色彩的視覺細胞幾乎無法發生作用。在月光下，不具有感知色彩的柱狀細胞，處於敏感度最高的狀態。月光就是月球灰質表面反射的陽光，那是一種很單純的白色光線。科學上並沒有發現任何因素，能使這種光線帶有藍色調。實際上，科學儀器已經觀測出月光比太陽直接照射的光，甚至稍微帶有一點偏紅的現象。

你也許會問：「如果月光是無色或者偏紅的光，同時又接近我們色彩感測光度的極限，為甚麼這麼多的藝術家，還會將月光描繪成藍色調或者綠色調呢？我們真的能看得到月光嗎？這是一種錯覺或者

只是一種藝術慣例？」沒有任何一種方法可以確定你看到的月光，與我看到的是一樣的。因為我們不可能逃出自己感覺的限制，所以藝術家的繪畫作品，成為我們分享對月光的自我感覺的最佳途徑。

大部分的觀賞者都同意這樣的觀點，所有的事物都不僅僅在色彩的冷暖處理上偏向冷色，同時會更加昏暗、模糊。與一些科學上的論斷全相反的是，大部分人都能夠在滿月的光

同一張照片經過處理，展示出在月光下我們的主觀感受。

線照射環境下，做出最基本的色彩判斷。

月光下的色彩

你可以自己進行實際測試，在一個晴朗的月夜，觀察事先用亮色描繪好的色彩樣本，並在在半月或者只有星星的夜晚，觀察同樣的色彩樣本。大部分人的色彩感知會因為光線的照度，低於人類感知的限度而無法正確感受到色彩。佛羅裡達中央大學的Saad M Khan和Sumanta N Pattanaik已經提出在月光下的藍色感知，是一種視覺上的錯覺現象，這是由神經活動中柱狀細胞的感知過

我們的視網膜由柱狀細胞和椎狀細胞所組成，色彩感覺的形成是依靠後者的功能完成的。

程，影響臨近的錐狀細胞所引起的錯覺。由於一個很小的突出神經，架構在活躍的柱狀細胞，以及不活躍的錐狀細胞之間，因此觸發了椎狀細胞中的藍色受體，才會產生藍色調的錯視現象。

眼睛的柱狀細胞與相鄰的椎狀細胞之間的微妙聯繫，欺騙了我們的大腦，讓我們認為所看到的情景，是來自月亮反射的藍色光線，其實我們真正看到的並非藍色光，而是單純反射太陽的光線。

並非所有的邊界
都是十分清晰

我們的眼睛不斷變換著焦距，並以此形成對深度的感知。

這張圖稿將恐龍的眼睛位置，設定為視覺焦點的平面。任何比恐龍眼睛位置遠或近的物體，都超出焦點的平面，形成焦距模糊的效果。如果你描繪的是油畫，可以使用較寬大的筆刷，或採取油畫的渲染技法，處理必須加以柔化的區域，以產生距離的景深效果。

在一幅圖稿中，柔化線條是很重要的關鍵，這能顯示我們在一個場景中，是如何感知到距離與深度變化。

初學者常犯的一個共同的錯誤，就是將圖稿過度清晰化。這是因為我們環顧四周的時候，眼睛會不斷地變換焦距，以適應觀察近處和遠處的物體。如此一來，我們常常誤認為所有事物的清晰度，都是一樣的。照相機能拍攝的深度很淺，那是因為照相機一次只能聚焦於同一水平距離的物體，所有脫離這個焦距平面上的物體，都會呈現模糊的影像。物體距離焦距平面越遠，影像就會越模糊。當一個物體在另一物體前方的時候，兩者輪廓交錯的部分，會是甚麼樣子呢？如何處理才能表現出兩個物體的前後關係位置呢？

交界線

在左圖中，左上角的範例顯示一個灰色的矩形，位於白色十字之前的位置關係。所有的邊界都很清晰，因此整個效果就像灰色矩形，緊緊貼在十字形上方，但是看起來，兩者仍然處於同一個2D的平面上。如果你將白色邊界線柔化，如右上角範例圖所示，灰色矩形在整個畫面中，就顯示出浮起的視覺效果。左下角的範例是將矩形的邊框柔化，而白色十字的邊線保持清晰。如此一來，就像將相機的焦距，鎖定在後面的平面上，讓前方的景物變成模糊的技巧。由於描繪的順序，是將灰色長方形，畫在白色十字形之上，因此感覺灰色的矩形，依舊位於前方，但是白色十字形位於清晰的焦距位置，所以造成白色線條有向前方移動的錯覺。右下角的範例嘗試模仿人類的視覺感受機制。這幅圖與右上角的攝

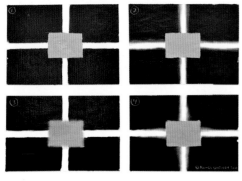

實際練習

如果你想在你的作品中展現深度的變化感，那就將物體交叉的邊界做柔化處理吧。

這幅作品描繪的是已經滅絕的嚙齒類動物，其中運用了曠野深度變化的處理技巧，使這張圖稿更像一張拍攝野生動植物的照片。

影模式類似，但是白色十字線條與灰色矩形相鄰的部分，處理為明顯脫離焦點的效果。這幅範例圖顯示人類在觀測一個場景時，會不斷地變換焦距的視覺機制。

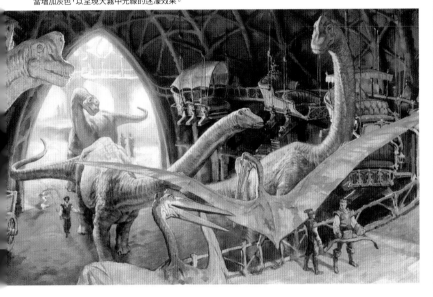

本圖稿前景中透射進來的黃橙色光線,使畫面上的紅色更傾向於橙色。描繪遠處穀倉角落上懸吊的馬車時,必須適當增加灰色,以呈現大霧中光線的迷濛效果。

大腦的自動白平衡

我們的大腦讓我們相信局部色彩是穩定的,而不會發生變化。

無論是在橘黃色火光的照亮下,還是在黎明藍色天空的映襯下,消防車看起來都是紅色的。就算它停在陰暗處,我們還是認為那是一種始終如一的單一色彩。我們的視覺系統不斷給我們製造這樣的論斷。當我們觀看一個場景的時候,我們並不是客觀地看色彩。相反的,我們會根據環境線索,建構一個主觀的視覺詮釋。這個視覺

上,用來描繪在紅光下的綠色方塊(A)的顏料與描繪綠光照射下的紅色方塊(B)的顏料,都是一樣的中灰色顏料。每幅圖稿的光照環境欺騙了我們的眼睛,讓我們以為真實的色彩種類是不同的。我們可能漠視環境的資訊,看到色彩的真實面貌嗎?

有許多方法可以分辨一小塊特殊的色彩。其

「若要分辨一小塊特殊的色彩,可以透過一張黑白相鄰紙片的小孔中,對色彩進行觀察。」

實際操作
繪製需要豐富想象力的作品,你不能看到甚麼就畫甚麼。相反地,你必須根據自己掌握的在這種光線下色彩變化的相關知識以及事物本身的色彩形成繪製過程中需要的真正色彩。

系統的處理過程,是在不知不覺中進行的,縱使我們神志清醒的頭腦,也幾乎無法超越這個感知的過程。為了證明這一點,觀察多色彩立方體的幻覺現象,可以讓我們瞭解大腦是如何改變我們看到的事物。不管是在紅光或是綠光的照射下,表面塗滿色彩的立方體的轉角附近,紅色的小方塊部分,在兩幅圖片中都是相同的,但是它們與下面綠色的小正方形部分卻完全不同。實際

中一種就是從半握拳頭的拳眼中,觀看這種色彩。另一種方法就是透過一塊紙板上的兩個小洞觀察,這張紙片一半被塗成白色,另外一半則被塗成黑色。

色彩、情感與文化

色彩在情感和生理兩個層面上都影響著我們。

處理色彩的神經通路,不僅與我們對色調的感知相分離,還與我們的情感中樞有著很大的聯繫,色彩影響著我們的感覺。

社會科學家告訴我們冷暖色調的差異,就如網子一般編織在我們人類存在的組織架構裡。人類學家Paul Kay和Brent Berlin已經研究世界各地語言中,有關色彩術語的演進狀態。歐洲語言中有大約11或者12種基本的術語,用來描述色彩,但是在某些所謂的原始語言中,例如:新幾內亞達尼的語言中,僅有兩個基本術語描述色彩。Paul和Brent這樣寫道:「這兩個術語中的一個包括黑色、綠色、藍色和其他的『冷色』;另一個術語則包括白色、紅色、黃色和其他『暖色』。」

原始人的想像力並不差。當然人類學家也表明,隨著語言的進化,這些詞彙在心理意義上的概念,有了長足的發展。冷色似乎更能喚起人們對冬天、夜晚、天空、睡眠和冰的感覺,所以藍色代表著寧靜、休閒和平和。暖色中的紅色、橙色和黃色,則讓我們聯想到火、精力充沛和辣味佐料。食品廣告商們利用這些明亮、溫暖的色彩,來增進人們對餐點的食慾。

互補的色彩顯示自然法則中相互對立的事物,例如:冰與火。它們也能在畫作中顯現互相對立與衝突的感覺。例如:紫羅蘭與黃色,綠色與紅色,以及明亮與陰暗的相互對立和互為補充。在繪畫中強調這些對比色,可以刺激色彩感官中對立的視覺感知系統,因為我們所看到的所有色彩,都是各種互補色彩的受體,交互作用所產生的視覺現象。

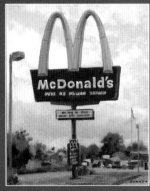

對麥當勞標誌的外光派(plein-air)研究。你會在一個綠色或紫色的麥當勞標誌前停下來買漢堡嗎?

實際練習
讓自己意識到對不同的色彩的情緒反應,以及理解不同色彩組合所引發的反應。創造你自己的色彩主題,表達出自己的色彩氛圍。

這些人物身上讓人放鬆的色彩,很適合他們的角色,能引導你進入夢幻世界。

我運用冷暖色彩的對比,來敘述一個真實的故事:500年前,愛斯基摩人生活在他們房子裡的情景。他們幾乎要被暴風雪帶來的冰雪所埋葬。

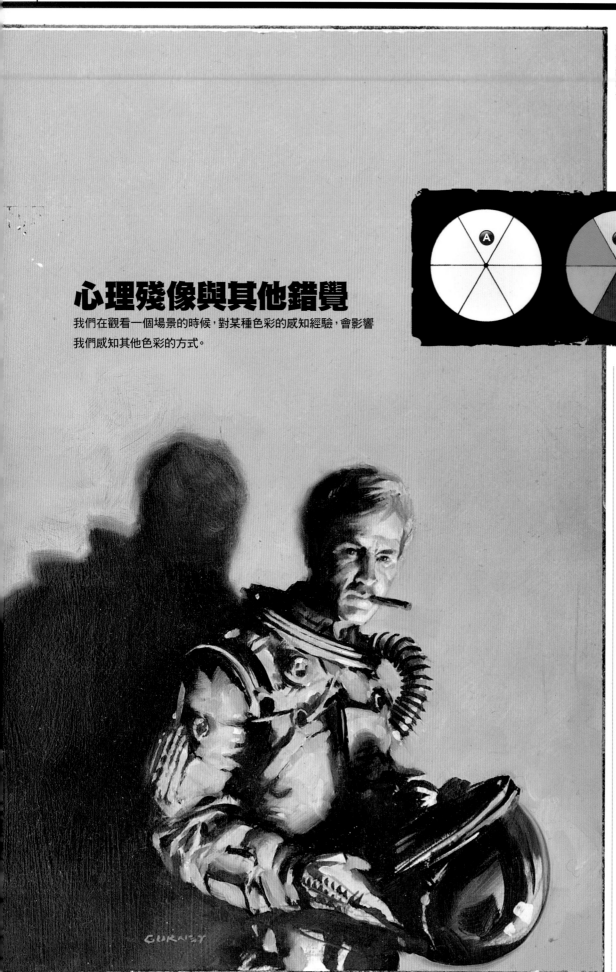

這幅概念速寫畫稿，是為一本平裝的科學小說所繪製的封面。圖畫中使用冷色光作為關鍵的光線。為了強調光線的冷色調，陰影部分則使用暖色系的色彩。

心理殘像與其他錯覺

我們在觀看一個場景的時候，對某種色彩的感知經驗，會影響我們感知其他色彩的方式。

在強光下，眼睛盯著上方圓形B的中心點，觀看大約20秒鐘，然後再觀看圓形A的中心點。視覺的殘像會自動填補白色圓形，並在空白處顯現色彩。底部藍色的扇形會轉變成為黃色，綠色則轉變為洋紅，天青色則變成了紅色。

請重複進行這樣的實驗，但是這次是盯著B圓形之後，轉移到天青色的圓形C之上。你大概會注意到視覺的殘像，已經改變了原來天青色扇形的色彩。哪個扇形顯現出最強烈的變化呢？

大多數人認為呈現最強烈變化的，屬於原來紅色的扇形。這樣的現象叫作接續對比。在你觀看某種色彩的物體時，你的眼睛會自動進行調整，以適應這種色彩，而這樣的過程所造成的視覺殘像，會影響你觀看下一個物體的視覺效果。這就是為甚麼幾塊互補的強調色彩，能讓整個

「幾塊互補的強調色彩，能讓整個色彩主題生動活潑起來。」

色彩主題生動活潑起來，你也可以運用這種方法，來增強作品的幻覺效果。當你觀察一個場景時，除了努力分辨色彩之外，還必須注意這個場景中，許多色彩之間的對比關係。這些色彩在色相、明度、彩度上有甚麼區別嗎？如果你經常針對這些色彩的問題，透過此種方法不斷尋找解決方案，最後你肯定會獲得豐富的回報。

實際練習

唯一瞭解你需要運用何種色彩的最佳辦法，就是將這種色彩與場景中其他的色彩比對，尤其是與已知的白色進行比較。

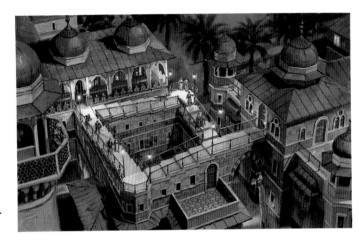

我們的眼睛不會橫掃全景

與大多數的創作理論相反，當我們欣賞一幅圖畫時，眼睛會先尋找人物和人臉，而不會掃描輪廓線。

我一直想知道，舊教科書中敘述人們觀看圖稿時，眼睛運動軌跡的理論是否準確。我們的眼睛是沿著黃金分割線移動嗎？還是在圖稿範圍內做圓滑的圓圈或橢圓運動？我們能用抽象的元素，控制我們自己的眼睛嗎？

為了弄清楚這個問題的答案，我邀請視覺科學家也是Eyetools公司的董事長Greg Edwards教授，使用我描繪的一些作品，進行視覺軌跡的測試實驗。視覺軌跡的量測必須使用複雜的設備，才能掌握某個構圖中，眼睛移動的精確路徑。

Edwards教授讓15個人透過電腦螢幕，觀賞我的繪畫作品，同時透過精密的感應器，即時監控他們眼睛移動的軌跡。首先從綠色圓圈開始移動，藍色細線條顯示眼睛移動的軌跡。在路線的四周，使用亮圈圈標示出來的邊界，表示屬於外圍的視覺軌跡。黑色方框內的數字，表示以15秒為週期的視線位置。我們的眼睛運動的路徑，呈現鋸齒狀跳躍或者快速掃瞄的狀態，並在一些被稱為「固定點」的地方稍作休息停留。人類的眼睛是以每秒3次的掃瞄速度，進行事物的觀察。

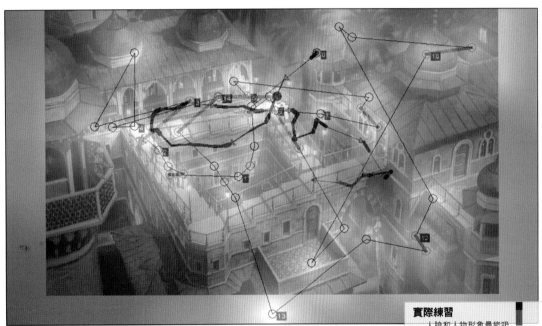

> 「不論你運用何種的設計元素，企圖影響人們的視線，人臉或人物始終成為視線的焦點。」

我選擇讓受測者觀看我描繪的圖稿，這是一幅具有荷蘭錯視大師Escher風格的怪異樓梯圖。因為我想瞭解人們的視線，是否會沿著樓梯周圍，進行圓圈運動的掃瞄，但是在視覺軌跡測試實驗中，並沒有一個人的視線，是採取上述的方式移動。受測者的視線是在整幅圖畫上，採取跳躍的移動方式，來掌握圖稿的整個感覺。整個觀看的過程，主要依靠視線的大幅度運動，以及眼睛的快速移動，來獲取圖稿中每個部分的細節資訊。

另外一張視覺軌跡熱度圖，是收集所有受測者視覺軌跡數據，經過分析和歸納的結果。紅色區域表示所有觀賞者都看過的區域。深藍色或者黑色區域，表示幾乎沒人注意到的區域。圖稿中

有些我仔細描繪的區域，甚至沒有一個人觀看到，這個現象讓我深感驚訝。

視覺軌跡圖顯示了下列的訊息：人們主要的視覺焦點，位於圖稿的中心區域。不論你運用何種設計元素，企圖影響人們的視線，人臉或人物始終成為視線的焦點。正如Edwards教授所說：「人類的故事戰勝了抽象的設計。」

一位接受視覺軌跡測試者，在我的作品《學者的樓梯（Scholar's Stairway）》上留下的視覺軌跡圖。由於我們並未對這位受測者進行事後的採訪，無法證實他是否注意到圖稿的奇妙處，不過，我們推測他大概並未注意到圖稿的錯覺效果。

實際練習
大臉和大物形象最能吸引觀賞者的眼光，因此描繪這些部分時，必須確保造形精確無誤，而其他部分則可以稍微簡略些。

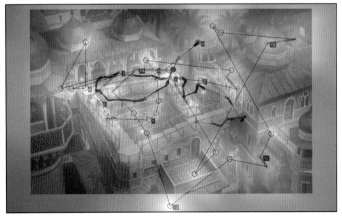

《學者的樓梯（Scholar's Stairway）》的視覺軌跡圖。視覺軌跡測試時，出現一個很有趣的現象，那便是儘管我在圖稿的某些部分，描繪了許多細節，竟然沒有任何一位受測者掃瞄到該區域。

Interview
Rodney Matthews

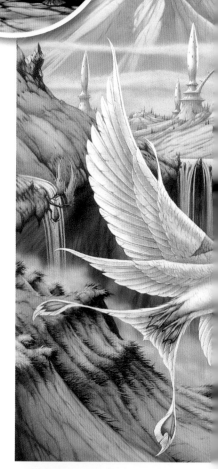

洗劫ZODANGA
EdgarRice Burroughs的作品中一個非常著名的場景。這幅作品是根據奇幻作家的著作，專為印製月曆而描繪的作品。

「我鼓勵人們稍微靠近我的波長範圍，請低調一點，讓我們去遙遠的星球旅行。」
歡迎來到**Rodney Matthews**的世界。

30多年來，Rodney Matthews一直是奇幻插畫藝術領域的經典人物之一。對於他的典型風格，自己卻輕描淡寫地表示：「屬於一種有機體生物，以及尖銳而頑固的風格」，而這種風格被運用到無數的書籍封面、暢銷的書套，以及各種海報中。最近，他也將作品運用到動畫和電玩遊戲的領域。他堅信自己的成功，都是依靠著命運：「在宇宙中的某個地方有一根石柱，柱子上雕刻著這樣的文字『Matthews將會成為奇幻插畫藝術家』。」目前Rodney懷著狂熱的激情，正打算進軍動畫藝術的領域。

在索默塞特郡出生成長

Rodney於1945年出生在索默塞特。他是一個很敏感的少年，父母對他的藝術天賦給予很大鼓勵。根據Rodney的回憶，當時他是個超級卡通迷，尤其對迪士尼動畫極感興趣。他說：「當我還是個孩子的時候，就開始嘗試描繪一些人物形象了，但是後來我發現我不太會畫簡單的東西。」Rodney似乎不會描繪簡單的東西，他的作品都帶有極端色彩。他解釋道：「我往往喜歡對作品加以潤色修飾，我認為這就是做為一位奇幻插畫藝術家，所應具備的基本要素。」

隨著受教育水平的不斷提高，Rodney持續不停地在奇幻插畫領域奮鬥。不過，跟從前一樣，實際生活的問題出現了。Rodney說：「我離開學校以後，覺得自己不能再這麼愚蠢了。我必須設法謀生。」抱持著這樣的想法，讓他找到了為索默塞特郡一家大型的印刷工廠修描底片和膠卷的工作。Rodney描述當時工作的情形：「一大屋子的人排成一行行，就像在羅馬帆船上的奴隸一樣。」當然他必然無法再待在印刷工廠了。

當時Rodney依舊堅信自己命中注定要過著做苦工的生活。他在父親的工作坊中，嘗試過為建築商製造鋼鐵的結構。工作六個月之後，曾經支持兒子從事藝術創作的父親，看到自己的兒子滿身舊傷痕，又不斷有新傷痕出現，於是告訴Rodney說：「你真的不適合待在這種工廠裡。為甚麼不去藝術學校進修呢？」

Rodney及時地進入伊林的一所藝術學校學習設計。在這個環境裡，他發現自己對搖滾樂的鍾愛。他曾經在許多樂隊中演奏。在這個過程中，他成為一名極有天賦的鼓手。大學畢業以後，他依舊維持著這個愛好，並在布裡斯托爾的一家廣告經銷公司Ford's Creative持續工作了9年之久。

儘管Rodney很樂意承認在這家公司裡，學到許多重要的事物，但是他的興趣很明顯地已經轉移另一個方向。他說：「我會在週末的時候離開公司，去樂團演奏爵士樂，然後星期一才回到公司工作。當時的我完全沒有盥洗，並且老趴在公司的辦公桌上睡覺。」

他的老闆出奇的開明，不過有一天，發生了關鍵性的事件，從此Rodney被推向另一個大千世界。他回憶說：「當時有人帶著一個攜帶式的洗臉台，走進了我的辦公室，並說：『Matthews，你能在這上面畫點東西嗎？』，於是我突然意識到自己該做些什麼了。」

塑膠狗

自從那件事情發生之後，Rodney與另一個音樂藝術家Terry Brace組成了一個鬆散的合伙關係，成立一家名為「塑膠狗」的公司。這家公司的設在布裡斯托爾，為MCA、美洲人（Transatlantic）和聯藝公司（UNITED ARTISTS）唱片公司創作唱片封面設計。就是在這個時期裡，Rodney發展出在奇幻插畫領域中，被人們熟知的獨特風格。

唱片封面設計的奇幻風格越來越受注目，Rodney也逐漸在這個領域闖出了名號。他表示說：「融入這種奇幻的風格中，曾經花費我一些時間。」Rodney原本屬於實用主義派的人物，他將自己作品「尖銳有機體」的風格，當做回應消費者的需求，因此廣受大眾的青睞。

70年代早期，正好進入現代搖滾樂蓬勃發展的時代。Rodney被BigO出版社挖角，從此展開自己的「海報年代」。這段時期是Matthews開始收獲的時代。他用懷念的語氣回憶說：「在70年代裡，我依靠販賣海報為生。我估計應該賣出幾百萬張吧！」從那個時期起，Rodney開始與科幻作家Michael Moorcock合作，進入了作品的多產時期。

➡

藝術家簡歷

Rodney Matthews

Rodney Matthews於1945年7月出生在索默塞特郡。30多年來，他一直是奇幻插畫藝術領域的重要人物。他最著名的作品是為專輯所設計的封面，例如：《瘦小的莉莎》和《亞洲》。最近他創作的大量插畫作品，為動畫和電影提供了新題材。目前他在威爾士山的隱居處，繼續創作獨特風格的插畫作品。
www.rodneymatthews.com

TANELORN城
Michael Moorcock書中所描述的TANELORN城。屬於「永恆鬥士」系列圖書中的內容。

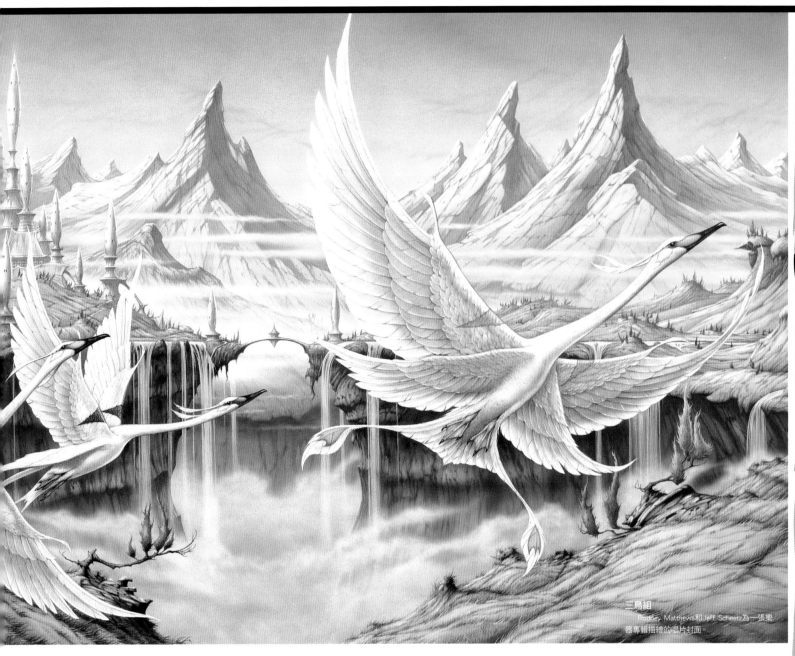

三鳥組
Rodney Matthews和Jeff Scheetz為一張樂
器專輯描繪的唱片封面。

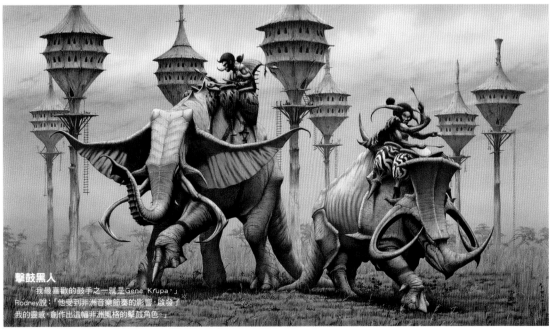

擊鼓黑人
「我最喜歡的鼓手之一就是Gene Krupa，」
Rodney說：「他受到非洲音樂節奏的影響，啟發了
我的靈感，創作出這幅非洲風格的擊鼓角色。」

胡言亂語
根據Lewis Carol的愛麗絲系列詩篇中的一首詩,所創作的一幅海報。

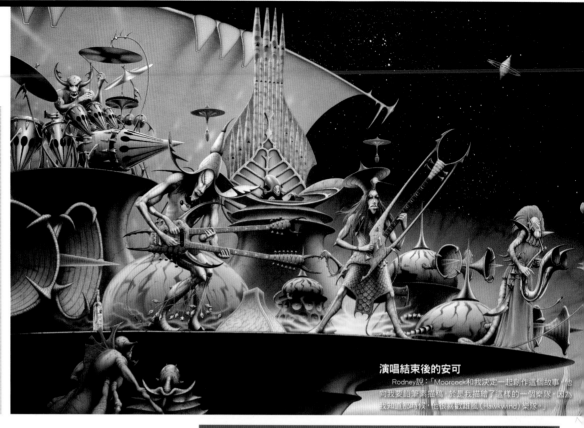

演唱結束後的安可
Rodney說:「Moorcock和我決定一起創作這個故事,他向我要鉛筆素描稿,於是我描繪了這樣的一個樂隊,因為我知道那時候,他很喜歡雄風(Hawkwind)樂隊。」

> 「我不喜歡直接了當的完成任何事情,我通常會不斷地潤飾我的作品。我認為這是成為奇幻插畫藝術家的基本要求。」

從1937年到1980年之間,Rodney創作了八十多幅海報初稿的設計。海報作品在世界各地,總共賣出了幾百萬張。很不幸的是這樣的局面,並沒有一直持續下去。Rodney回憶說:「每個人都想跳上這輛時尚花車,但是時尚花車卻承受不了這麼大的重量。從1980年開始,一切都開始崩裂了。」在這段時間裡Rodney真正傷透了心,他說:「幾乎只是一個夜晚的時間裡,所有的一切都土崩瓦解了。」

現代進步搖滾樂的崩潰

由於獲得Rodney唱片封面作品的樂隊,開始自我膨脹,並且只關心本身的利益,導致大量的仿製品出現在市場上。這個時候應該會發生甚麼事情了。當龐克時代的來臨之後,整個市場產生劇烈的變動。Rodney說:「就在轉瞬之間,我的作品就過時了。」

支撐著Rodney走過80年代是英國第二次重金屬音樂的高潮。他笑著說:「就像鐵娘子樂隊(Iron Maiden)和Magnum這樣的人,才會堅持與我合作」。當10年的音樂合作成為過去式時,Rodney還在一直探索同樣的幻想世界:「你一直會捫心自問的問題,就是『有沒有一個星球依舊流行這樣的東西?』」

新的篇章

「在一場重金屬音樂的演奏現場,一個傢伙買了一堆我的海報。」那是1992年的事情,他來自一個叫「Traveller's Tales」的電玩遊戲公司,希望請我替他們設計一個LOGO標誌。就是這個契機讓Rodney走進數位創作的世界,從此以後,他在這個新領域裡積極奮起努力工作。雖然Traveller's Tales公司提供了許多工作,但是Rodney又與電腦遊戲發行公司Psygnosis進行合作,幫他們製作PS版遊戲「影子大師(Shadow Master)」。Rodney說:「自從設計那個遊戲之後,我又製作了幾款其他遊戲,但是我最大的收獲,便是讓我能融入動畫設計的領域裡。」1998年,Gerry Anderson製作的《薰衣草城堡(Lavender Castle)》獲得極大的成功,這讓Rodney渴望收獲更多。

Rodney目前的最終目標,是希望建立屬於自己的動畫工作室,將大量已經出現在封面上的作品,轉換為動畫作品。他表示:「在一個理想世界裡,如果有人問我現在最想要做甚麼事,我會告訴他們,我想製作兒童動畫。」

MATTHEWS和MOORCOCK
創造性的合作夥伴,產生奇異的果實

Michael和Rodney的夥伴關係,注定要創作出偉大的作品,只是時候未到而已。這件偉大的作品就是一部繪有插畫的幻想故事—《最後的Elric(Elric at the End of Time)》。

讓Rodney出乎意料(「我本以為他會是讓人害怕的一個人,但是實際上他人很好」)的是,他和Michael Moorcock很快就成了朋友,並決定結為事業上的夥伴。「他問是否可以將我的畫作或者草圖稿給他觀看,讓他嘗試能否將圖稿的內容,融入他所撰寫的故事裡。」Rodney適時地提供充滿自己夢幻願景的插畫作品,而Moorcock則根據圖稿撰寫故事內容。當故事撰寫到120頁之後,《最後的Elric(Elric at the End of Time)》終於誕生了。

Rodney說:「從這個時候起,Moorcock開始非常喜歡Hawkwind樂團。他與樂團一起在舞台上朗讀他的異體詩文。」由於意識到與Hawkwind樂隊的關係之後,Rodney決定將這個樂團融入這本書中的插畫裡。其結果就是誕生了《演唱結束後的安可》這幅精彩的作品。這幅插畫帶有一點詭異的色彩,但是卻很難被超越。市場上開始重新流行這幅作品,因此Rodney表示說:「最近許多人一直要求購買這張作品,我想這該是最圓滿的結果了。」

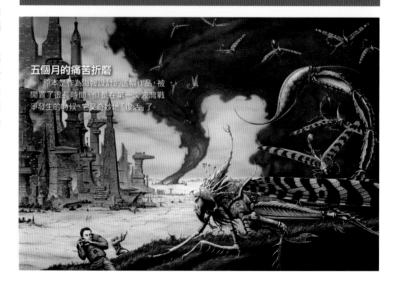

五個月的痛苦折磨
原本是作為海報設計的這幅作品,被擱置了很長時間,但是在第一次波灣戰爭發生的時候,它又奇妙地「復活」了。

Traditional Skills
增強故事性

傳奇奇幻插畫藝術家 Rodney Matthews 展示如何描繪一幅故事性強、可信度高的繪畫作品……

即使再簡單的插畫，例如這幅圖：《乘騎（Embarkation）》，在開始進行描繪之前，都必須詳細地考量各種創作要素。

一旦你弄清楚了自己的創作概念，就大膽地在繪圖紙上開始描繪草圖吧！你必須掌握整個構圖之後，才將注意力轉移到細節的描繪上。

當你完成整體構圖之後，必須弄清楚還需要增加什麼內容，然後才開始進行最後的草圖描繪。

請注意盡量保持畫面的簡潔明瞭。我描繪的圖稿只有兩個中心點：前景處（馬背上的小孩），以及中間距離的場景。

當你完成黑白的草稿之後，就可以開始著色處理。在色彩的運用上，必須選擇能夠精確傳達特殊情感的色彩。《乘騎》這幅作品的風格很溫和，畫面帶有積極樂觀的氣氛，所使用的關鍵色彩為黃色和紫色。我使用藍色來顯示出風景的距離感，並用紅色代表能量。請勿將所有的色彩，都運用在畫面裡，否則將會造成畫面賓主不分的狀態，因而影響色彩傳遞情感的功能。」

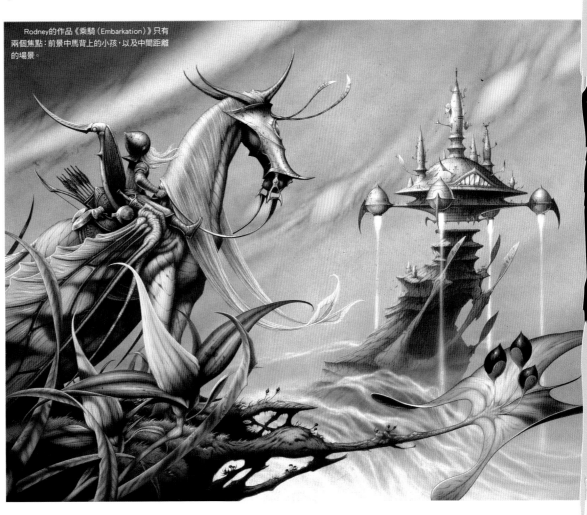

Rodney的作品《乘騎（Embarkation）》只有兩個焦點：前景中馬背上的小孩，以及中間距離的場景。

步驟分解：用你的繪畫作品述說奇幻故事

1 我開始大膽地描繪黑白草圖。在一般的情況下，我會描繪六幅草圖，通常我會發現其中的一幅草稿，在視覺上會比其他的幾幅草稿更出色。在選定草稿之前，不要開始進行最後修改處理。這和蓋房子的道理一樣，首先必須打好地基。上圖就是我最終的素描草圖。

2 當你完成令你滿意的鉛筆畫稿之後，先轉描到專用的紙板上，再進行著色處理。如果你使用噴槍著色時，必須先將其他無須著色的部分遮蓋起來。首先從背景開始著色，然後用噴槍針對天空和薄霧部分，進行噴塗著色處理。畫面中薄霧的處理，對顯示圖稿中遠處事物的距離感，具有很棒的效果。

3 針對前景中的圖稿，使用較為深濃的色彩和陰影，凸顯主體的意象。請確認圖稿中的光源的位置和光線投射的方向。你必須深入研究植物和動物的特徵，因為傑出的奇幻插畫作品中，都必須包含自然界真實的動植物元素，使整個畫面具有真實感與可信度。現在，你可以開始描繪前景中的主要角色了，但是再次提醒你，請確認光線投射的方向。

Interview
Chris Foss

Chris Foss 改變了未來，描繪出世上並不存在的事物，這個時候，電影製作公司還正在科幻道路上摸索著……

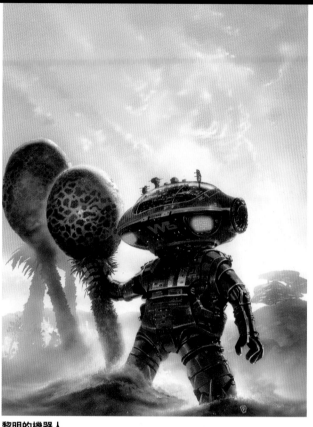

我們對未來的世界，都抱有共同的想像，Chris在這個未來科幻領域，所產生的影響力之大無人能比。如果你擁有任何一本經典科幻小說，其封面設計很有可能就是Foss的經典畫作。如果你對出版的印刷品不太感興趣，那也一定會接觸到他為電影所創作的作品。你熟悉《異形》或者《超人》嗎？在他踏入這個領域之前，有關未來世界的描述，只是一個充滿光滑和尖銳物件的場景，裡面人跡稀少。Chris將我們帶入一個人性化的未來，在那裡太空船只不過是「發出轟隆隆巨響，同時又帶著一點點金屬感覺的物體」。人們看到這樣的作品，都瞠目結舌地歎為觀止。

藝術家簡歷

Chris Foss

Chris透過他所描繪的封面作品，將科幻小說發揚光大。他曾經為多位大師級作家描繪封面作品，例如：Harry Harrison、Philip K Dick和Isaac Asimov。他在出版界獲得成功之後，轉向電影領域發展。他曾為許多著名的電影創作過概念藝術作品，例如：《超人》和《異形》等經典作品。
www.chrisfoss.net

錯誤的開始

Chris回憶說：「我曾經認為自己唯一的願望，就是成為一名藝術家。」Chris的父母就像世界上其他父母一樣，對於藝術學校教育的價值，抱持著懷疑的態度。「他們拼命地阻止我。他們爭論的結果，要求我拿到學位證書，才能去做我喜歡的藝術事業。」Chris補充說：「我的父母是勤奮工作的學校教師。後來我的母親偶然在一家布料商店裡，買到了一幅畢加索作品的複製品。事實上她很擅長搜索和追根究底。」

對於年輕的Chris來說，這種壓力實在是太大了。60年代是剛剛進入性開放的年代。他結束了在劍橋大學的建築學課程，但這是個錯誤：「我在兩年中只去聽過兩次講座課程，並且從第二學年的年底起，就一直為《閣樓（Penthouse）》雜誌畫連環漫畫。」

Chris的藝術才華洋溢，並在各個領域都獲得肯定。他表示：「描繪帶有色情意味的作品，是一個創作上的突破，因為那正是Bob Guccione的新雜誌《閣樓雜誌》所需要的作品風格。」很奇怪的是，一旦瞭解色情所代表的「另一個面相」，你就會明白在某種角度上，它與科幻繪畫也是具有相通性。這也解釋了Chris關於未來獨特幻想背後的靈感來源。Chris笑著說：「對我而言，龐大的太空船上應該有個袒胸露乳的女性司爐工，由她來負責為太空船添加核燃料，然而對於其他人而言，太空船可能還是依靠螺旋槳傳動。」

他對人體的形態十分熟悉，不僅僅將人當作單純

的物體，同時還從人的性別角度分析。這使他對世界的詮釋，帶有一種充滿自然屬性的風格。Chris從來不想將自己想像成機器人或者人工智能的東西。他指出：「我很了解先進科技正在飛速發展，只是我待在旁邊，溫順地等待著那最有用的科技來臨。」

超大老式噴射機

Chris幾乎都為每位經典科幻作家描繪過封面，例如：Philip K Dick和Heinlein的科幻小說。他曾經很長一段時間都為Asimov創作作品。此外，在20世紀70年代裡，Chris也曾經為JG Ballard描繪許多小說著作的封面。」

《閣樓》雜誌的一位編輯建議Chris聘請一位經紀人，處理他的客戶業務，以免他被侷限於單一的雜誌封面設計的業務。「我接到的第一個大案子，是從《星期日泰晤士報》那裡所獲得的插畫業務。我將替Stan Kubrick在《第六感（ESP）》上發表的一篇文章描繪插圖。」

Chris的獨特技巧就是，他不需要照片作為創作的參考：「我去Pan books出版社拜訪的那個傢伙時，他簡直是欣喜若狂。他說：『感謝上帝，我終於可以有太空船了！』這個契機開創了Chris創作上的另一個黃金時代：「所有的出版公司都在蘇活區或者其附近，我們曾經在波蘭街的一家漂亮的小酒吧裡與各種各樣不同的藝術指導們喝過酒。」

➤

黎明的機器人
這幅作品凸顯了Chris描繪人物角色的靈巧能力。看起來誰擋住這個小傢伙的去路，就會倒大霉了。

軌道營運員
在Chris Foss難以捉摸的作品中，或許存在著未來世界可能發展出來的科技，Chris正耐心地等待著科技人員去開發。

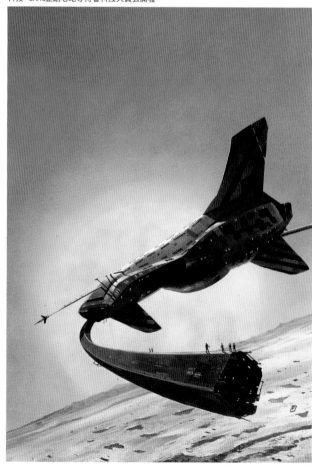

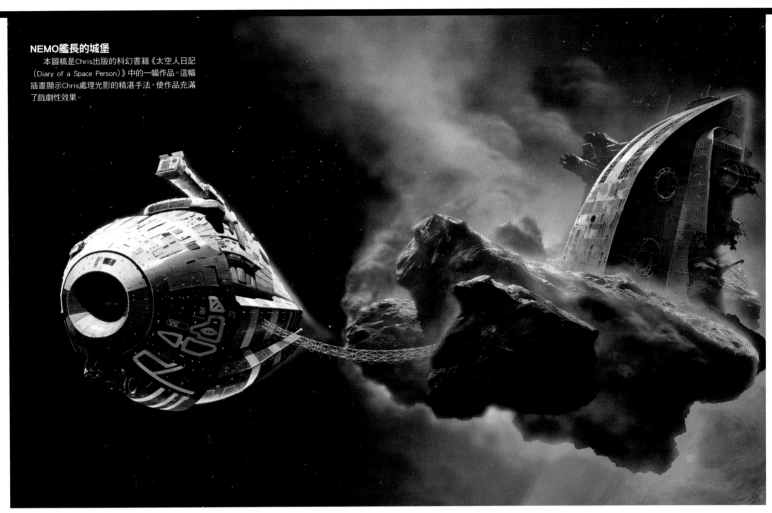

NEMO艦長的城堡

本圖稿是Chris出版的科幻書籍《太空人日記（Diary of a Space Person）》中的一幅作品。這幅插畫顯示Chris處理光影的精湛手法，使作品充滿了戲劇性效果。

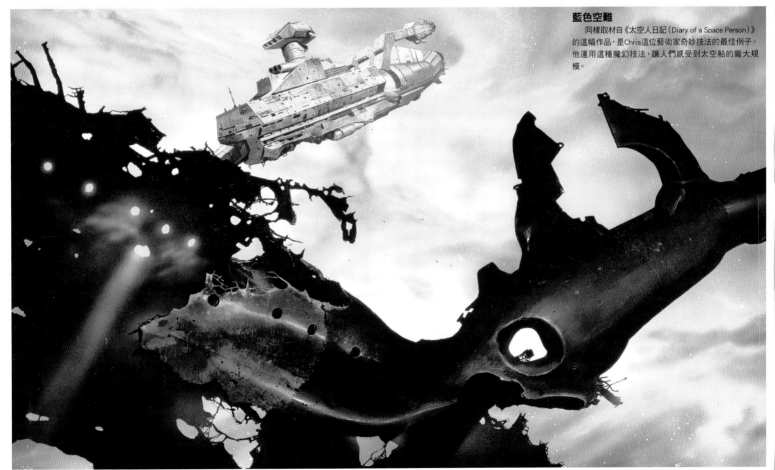

藍色空難

同樣取材自《太空人日記（Diary of a Space Person）》的這幅作品，是Chris這位藝術家奇妙技法的最佳例子。他運用這種魔幻技法，讓人們感受到太空船的龐大規模。

奇幻插畫大師　**73**

從《沙丘》到《異形》

Chris還在大學裡就學的時候，就開始為《閣樓》雜誌描繪作品，後來因緣際會成為科幻小說的封面插畫家。後來某家出版公司想找一位畫家替Alex Comfort的這本書描繪插畫，因此Chris就成為《性愛聖經（Joy of Sex）》一書的插圖畫家。

同樣令人興奮的是，這並非Chris的創作巔峰。「我的巔峰時代，開始於與Alejandro Jodorowsky合作的電影《沙丘（Dune）》。」這個不按常規出牌的天才，買下了Frank Herbert的這本傑作小說的電影版權，並想說服法國的影視界拍攝這部電影。

Chris表示：「這本巨作中有著電影所需要的完整情節與關連意象。」當《沙丘（Dune）》被好萊塢目光短淺的電影界高層封殺的時候，Chris當機立斷，毫不猶豫地投入另一項工作：他已經接受委託，為另一個經典電影角色「超人」進行概念意象的創作工作。

當Chris還在為他的作品《披風鬥士》的成功，沈浸在歡樂中的時候，Jodorowsky像變戲法一樣地告訴他：「我們為《沙丘》所創作的作品，最終將成為《異形》的基礎材料。」Chris先生，請準備鞠躬接受禮讚吧！你在插畫界的歷史定位，已經屹立不搖了。

Chris是一位多產的藝術家，今年的六月份，他又有一本新書即將出版。他正嘗試結合性愛與未來主義這兩種不同的創作方向，並朝向其他領域，拓寬自己的創作範圍。他表示：「我這樣的人就像一個過濾器，吸收周圍的一切資訊，而從另一個出口，創作出這些繪畫作品。」

《異形》

Chris Foss所描繪的太空場景和太空船，引起人們的強烈印象，並很快地吸引了電影導演的眼光。他們藉由Chris的概念插畫，來獲得製作電影的靈感。1975年，他應邀為電影《沙丘》創作作品，但是這個工作，並沒有成為他獲得更多創作機會的平台。後來的一年裡，Chris接受委託，替電影《異形》設計太空船，命名為「龐然巨艦（Leviathan）」。儘管這幅作品並沒有能夠出現在螢幕上，但是它依舊對電影的製作，產生關鍵性的影響。

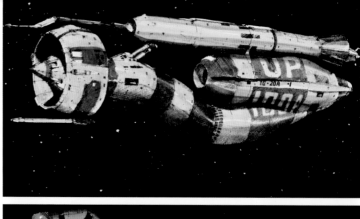

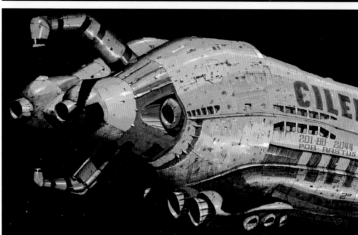

「我接到的第一個大案子，是從《星期日泰晤士報》那裡所獲得的插畫業務。我將替Stan Kubrick在《第六感（ESP）》上所發表的一篇文章描繪插圖。」

硬體：
CHRIS FOSS最權威的科幻作品集

這位偉大的科幻藝術家創作的作品，具有獨特的魔幻風格。漫畫藝術家、概念藝術家Moebius和電影《沙丘》的製作者Alejandro Jodorowsky，都極力推薦這本精采的作品集。這本書搜羅了Chris所創作的系列書籍封面作品，以及替經典電影所創作的珍貴概念藝術作品，其中包括了《異形》和《沙丘》這兩部經典電影的插圖。

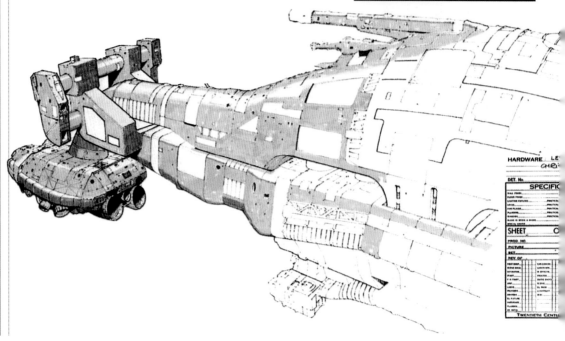

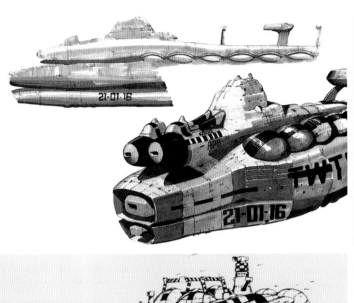

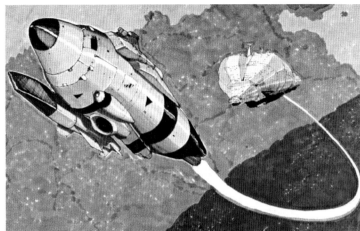

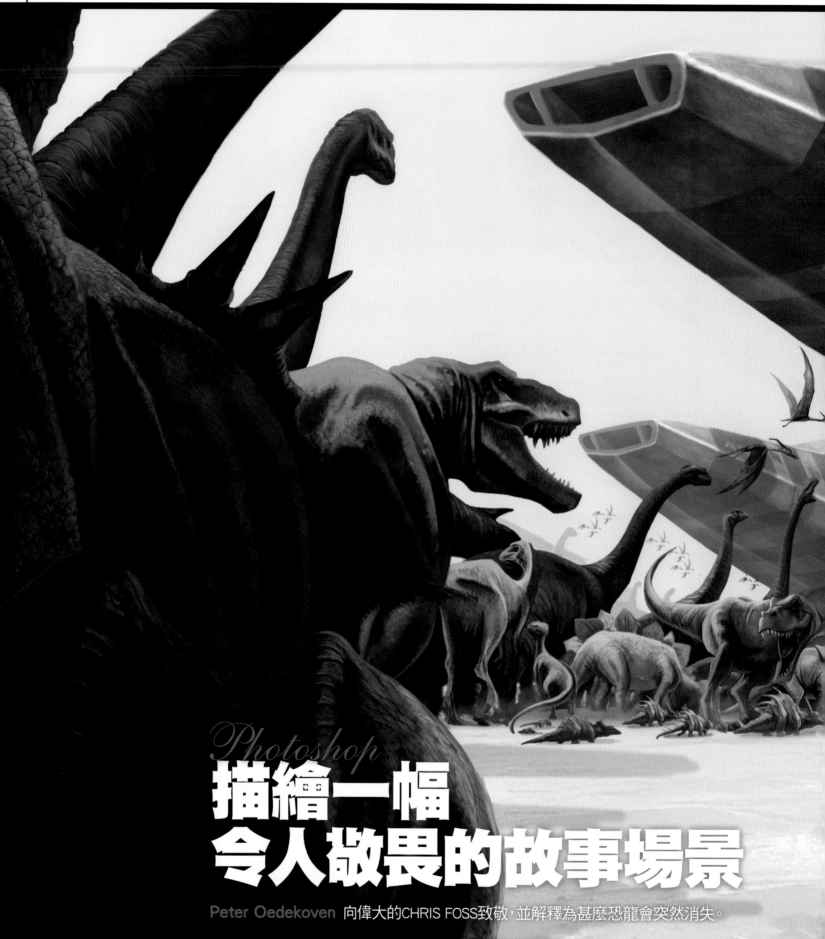

Photoshop
描繪一幅
令人敬畏的故事場景

Peter Oedekoven 向偉大的CHRIS FOSS致敬,並解釋為甚麼恐龍會突然消失。

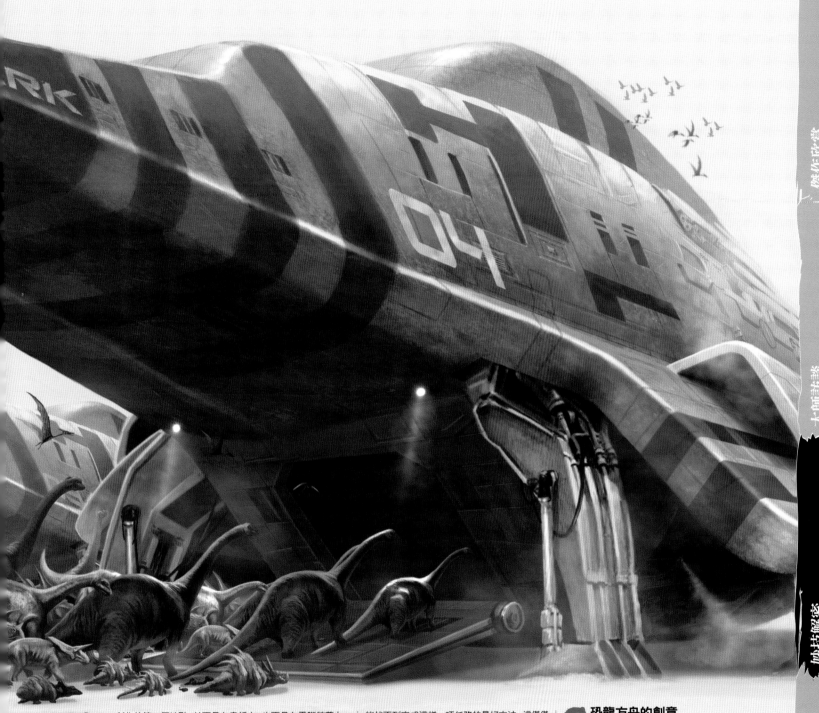

傑作欣賞

大師訪談

妙技解密

關鍵技法

你 創作的第一個地點，並不是在畫紙上，也不是在電腦螢幕上，而是在你的腦海裡。創作的第一項要素就是想像。一幅作品如果能夠引發觀賞者的想像力，那就算花上一個小時、一整天，甚至是一個星期去修改圖稿也都值得。縱使你能描繪出最精細的場景、最具有性格特質的角色，但是如果它不具有故事性，或者不能充分承載你的想法，那麼你所做的一切都將徒勞無功。

不論是將你的構思描繪在畫紙上，還是呈現在電腦螢幕上，最終的結果必須讓作品呈現在世人面前。這就是為甚麼除了軟體之外，最重要的關鍵還是你的繪畫技巧。你必須擁有將你腦海中的無形創意，轉化成具有視覺性的有形事物。你所描繪的草圖，將是你完成最終作品的依據。，在整個繪圖的過程中，毫無疑問地必須經過許多的修改，而且所描繪的最終作品，除了必須你自己滿意之外，還必須能激發觀賞者的想像力。

為了表達對Chris Foss的尊敬，我不想僅僅描繪一架具有Foss風格的太空船，而是描繪整個大場景，使其具有完整性。在此次的妙技解密過程裡，你可能找不到完成這樣一項任務的最好方法。這僅僅是我描繪的方式，當你創作任何一件作品時，都可以拿來作為參考，不過你將會遇到許多新的挑戰，相對地你也需要新的解決方案。請記住：錯誤能幫助你成為一位更優秀的畫家。就像古老的格言「在做中學」所說的一般：失敗本身並不會產生你所要學習的知識，但是在分析失敗的過程中，就能獲得珍貴的知識。請在分析自己的缺點之後，做一些調整，然後繼續嘗試創作新的作品。

① 恐龍方舟的創意

我在前言中已經提及創作插畫，就像述說一個有趣的故事。為了表達對Chris Foss敬意，我將創作的範圍縮小為科幻與太空船。經過大腦的不斷思索，以及隨手畫了一些塗鴉之後，我產生了一個很清晰的創意。我想描繪一艘外星人的太空船，緊急降落到地球上，其任務是在大災難降臨之前，緊急疏散地球上的各種恐龍。

妙技解密

當你完成插畫的描繪過程，卻想改變圖稿的整體氣氛，只要複製一個調整圖層，並使用Photoshop的色版（channel）功能，在最上方的圖層上，用柔軟的筆刷和較慢速度進行擦塗處理，就能夠產生柔美的色彩漸層效果。你也可運用同樣的方法，對反光的部份進行光影的調整。

2 將創意描繪成草圖

當我確認自己的創作概念之後，就開始描繪草圖。在這個描繪的步驟裡，我使用較小的畫布，以及扁口圓形筆刷，勾勒出基本的形狀。我使用灰階的色彩，進行草圖的描繪，以確定如何才能使構圖更為清晰易懂。這是相當關鍵的重要步驟之一，因為你一旦確認最佳的構圖，後續的整個色彩和光影變化，都會根據灰階草圖來處理。我決定使用範例圖中所顯示的構圖，因為這樣的構圖最具有視覺上的穩定性，而且能讓我們的視線，順暢地瀏覽整個畫面，而且這個構圖具有微妙的視覺平衡性。

3 製作色票

當我確認自己的構圖沒有問題之後，就進入著色的階段。我常常會在網路上搜尋各種色彩資料，以獲得圖稿著色的靈感。我在一堆度假的照片中，發現景物模糊的氛圍，能產生空間的深度感，以及像沙漠一樣的遼闊感覺。我挑選希望運用在圖稿中的色彩，使用「滴管工具」來製作出這個圖稿專用的色票群組。我會用這些整理出來色票，將灰階的草圖轉變為彩色的圖稿。

4 添加細節

接下來的步驟是開始描繪更精密的細節部分。由於草稿的構圖已經在我的腦海中，所以我回到繪圖板上（或者我應該說是Wacom數位繪圖板），描繪出整個圖稿的線條輪廓。由於我對恐龍的了解並不充分，因此我再次上網搜尋各種恐龍的參考圖片。當我完成這個描繪步驟後，會在這個圖稿下方，新增一個圖層，並將這個圖層的重疊模式，設定為「色彩增殖」模式。如此一來，我不必擦掉草稿的線條，就可以直接在新圖層上著色。

【快捷鍵】

吸取色彩

Alt (PC & Mac)

使用筆刷工具時，只要按下快捷鍵Alt，就可轉換為滴管工具，從圖稿中吸取色彩

6 處理恐龍的質感

當基本的色彩都大致完成著色處理之後，就可以開始處理恐龍的細節。這是最耗費時間的工作，因為場景中所出現的恐龍，數量實在是很多。為了讓恐龍的皮膚，呈現更真實的質感，我將筆刷的強度、大小和形狀，都進行微妙的調整，並且避免使用邊角銳利的筆刷，以免出現粗糙的質感。描繪類似皮革的恐龍皮膚時，我採用Photoshop軟體DVD光碟內，所提供的特殊筆刷來描繪皮膚。在處理恐龍的質感過程裡，我隨時放大和縮小圖稿，以判斷圖稿是否維持清晰的可讀性。通常圖稿被縮小為郵票大小，還能清晰辨認，才算得上優良的圖稿。

5 填塗色塊

依據彩色的草稿和準備好的專用色票群組，就可進行圖稿的著色處理。我使用較粗的筆刷，在線條草稿下方的圖層，粗略地填塗基本的色塊。如果所描繪的圖稿越細膩，就必須選用更細的筆刷填色。

⑦ 現實世界中的紋理

我需要參考一些動物皮膚的紋理，來描繪我的恐龍外表。鱷魚和大象的皮膚看起來很適合恐龍的表皮。我將動物皮膚的質感樣本，填入上方的圖層，將色版(channel)的圖層，改變為柔光模式，使其與恐龍的皮膚相結合，這時必須維持原來的色調。我使用柔化筆刷，將清晰的邊界線模糊化。從背景到前景的處理順序，使描繪過程變得更簡單了。但是現在我發現有一個錯誤，必須加以修正處理。為了後續的描繪過程能夠順利進行，我們也必須從錯誤中學習。

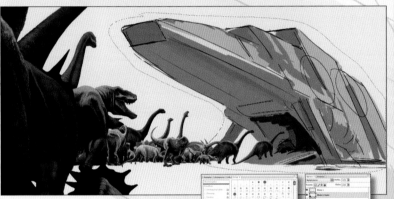

⑧ 調整周邊的場景

當最後一隻恐龍的處理工作完成之後，我終於有機會修改之前的錯誤了。我用套索工具將恐龍和背景分開，以便於處理圖稿中各個部分的細節。這幅作品的前景較為複雜些，因此我將天空和地面都描繪得很簡單。雖然你在圖稿中添加更多的細節內容，很具有視覺的吸引力，但是必須圖稿中各個要素的視覺強度，必須維持明確的強弱層次，才能吸引並引導觀賞者的視線。

⑨ 對恐龍方舟進行處理

看過整幅插畫之後，發現太空船的造型並不令我滿意，所以進行太空船外殼著色的時候，我順便調整它的形狀。我使用邊線模糊的筆刷，產生一種柔美的舒適感覺。此外，我從網路上找到的生鏽鋼鐵紋理，在這時候派上用場了。我找到一張很有趣的挖土機圖片，發現這輛挖土機的機械臂，很適合做太空船的腳架，於是將挖土機圖片，放在插畫圖層的下方，然後加以描圖和著色。這樣的處理技巧能腳架的部分，與太空船的其他部分巧妙銜接，不僅色彩合適，形狀的接合也天衣無縫。

⑩ 休息一下

是該休息一下了！好讓眼睛和頭腦稍微放鬆。由於長時間盯著一幅圖稿，很難將注意力集中在整幅圖稿上，因此描繪過程中，應適時休息以放鬆自己。

DVD

課程畫筆

Photoshop

恐龍筆刷
我將這個筆刷當仿製印章使用。這麼一來，我就無須重複描繪一大群翼龍了。

煙霧筆刷
我利用這種筆刷進行溪流和煙霧的描繪，也描繪恐龍行進中所揚起的塵霧。

皮膚筆刷
在添加具有寫實質感的紋理時，我用它來塗繪恐龍皮膚上的色彩。

⑪ 進入細節部分

經過休息之後，我重新集中精力仔細觀察圖稿，並開始處理細節部分。我發現再添加幾隻恐龍，以及另一艘太空船，會使畫面更具有空間深度感和規模感。由於這兩種元素放在不同的圖層上，因此比較容易複製。我另外還特地製作了一種專門描繪翼龍的筆刷，在描繪遠處的翼龍時，能省下大量的時間。添加遠處飛翔的一群翼龍，具有增強整體圖稿空間景深的效果，凸顯出這次救援恐龍行動的龐大規模。

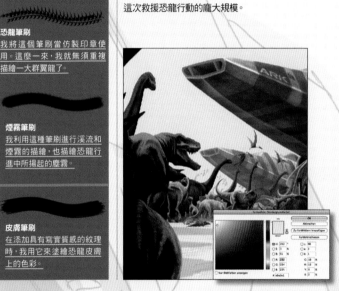

⑫ 調整氣氛和光影變化

完成整個圖稿的基本造形之後，接著進行烘托畫面氣氛，以及增加空間深度的視覺效果。我想將整個背景的視野擴大，所以將後面背景圖層中的那艘太空船，稍微調整明度和對比的數值。我還選取了天空的顏色，在另一個新圖層上填入柔和淺淡的色彩，然後將這個新圖層，放在前景圖層與背景圖層之間，使其覆蓋背景圖層中的所有造形。在這個過程中，我小心翼翼地處理，以免影響反光部分的效果。

【快捷鍵】
全選
Ctrl+A (PC) Cmd+A (Mac)
當你希望選取畫面中的所有影像時，就可使用這個快捷鍵。

⑬ 最後的潤飾

當所有的影像都處理完畢之後，就可以將整張圖稿的各個圖層「影像平面化」，然後進行最後的潤飾處理。我使用Photoshop的「模糊工具」，將某些太銳利的邊界線模糊化。嗯，終於完成了……這張圖稿所呈現的意象，與我最初構想的創意幾乎完全相同。

紅色廣場上的超級跑車
這是一個極具獨創性的設計，Syd描繪
的「超級跑車」形象，被放置在一個深紅的
環境中，車輪採用啞光的鋁合金材質。

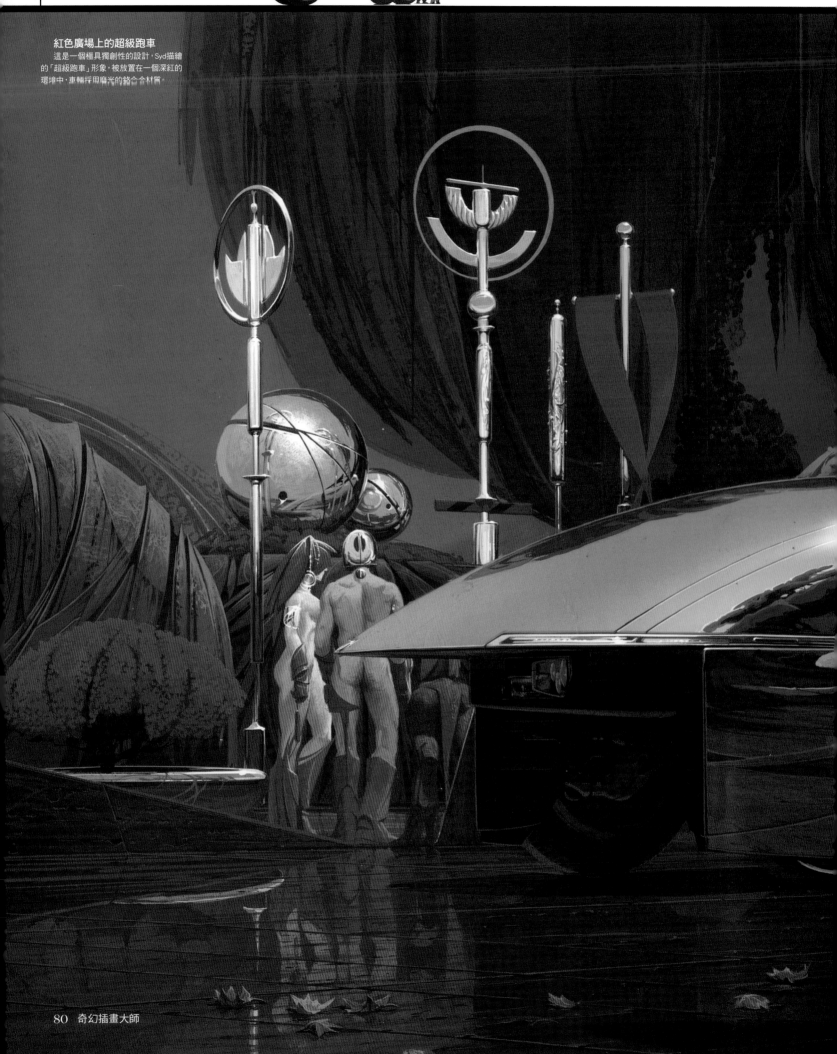

Interview
Syd Mead

從替福特設計汽車到設計電影《銀翼殺手（Blade Runner）》的氣墊飛行車，Syd Mead 不愧是未來主義設計的始祖。

藝術家簡歷

Syd Mead

《銀翼殺手》中的場景，以及《電子世界爭霸戰（TRON）》中車輛設計，都是由未來視覺派傳奇畫家Syd Mead描繪的作品。他的藝術創作影響許多汽車和影視娛樂界的設計師。世上很少有藝術家，能擁有像Syd一樣的天賦與開創性。
www.sydmead.com

最近的50年之間，Syd Mead帶來的影響及評價都無與倫比。這位有著自己風格的「未來視覺派畫家」不僅啟發科幻和奇幻插畫藝術領域的年輕藝術家，也在現實世界中設計無數獨具一格的作品，使我們的想像又向未來邁出一大步。Mead並非單純想像而已，他想像出來的事物，細節的精確度非常高，並且探索現實世界中的存在可能性，然後在插畫中充分顯現出來。這些造形的精美細節，煥發出讓人驚嘆不已的美感。那是一種兼具實用性、視覺效果，以及純熟技巧，所呈現的完美組合，也是世界上獨一無二的傑作。　►►

Mead有幸經歷了戰後的美國生活,他年輕時代的大部分時間,正好處於戰後復甦的時期。對於一個概念藝術家而言,這剛好是學習創作的最佳時期。這個年代裡,各種嶄新的構想和創意層出不窮,尤其在設計的領域裡,似乎沒有不可能創造的事情。

Mead回憶著:「我們都懷著熱情和信心,能夠共同努力為世上的人們,創造輝煌燦爛的未來。」在提及1950年到60年代末期這段時期中的經歷,他說:「有個想法一直讓我著迷不已,我想將汽車設計成『輪胎上的起居室』,它們在超級高速公路上高速馳騁,而且幾乎是完全自動控制⋯⋯我們的設計與現在美國國防部高級研究計劃局(DARPA)全自動汽車操作的概念非常接近。」

概念車設計

當Mead於1970年自己開設公司的時候,他已經掌握許多關於概念設計的經驗。他在十九歲時完成第一件作品,主要內容包括漫畫的著色、角色的創作以及背景的描繪。當他從軍隊退役之後,加入洛杉磯藝術中心,並繼續為福特汽車公司設計未來概念車款,同時也為「美國鋼鐵」和「漢森公司」工作。

這樣的工作不僅需要豐富的想像力,還需要具有紮實的應用性。當他為福特汽車公司設計一輛會飛的概念車時,如果最終無法飛起來,就不具有任何意義。他以這樣的設計概念,從現存的技術進行分析,然後想像未來可能發展出來的新科技,最後才設計出具有未來性的概念汽車作品。

Syd解釋說:「我的想像力能夠完全創造出我自己的『世界觀』,而這些觀點就成為我描繪插畫的內容,或者作品概念的基礎。在空閒的時候,我還是會一直這樣思考。」

「幸好我有個工作,因此並沒有太多的時間,讓我做自己想做的事情。換言之,我猜我應該是很高興的,因為我恐怕無法支付自己耗費時間的費用⋯⋯」

Mead不僅擁有實用性的想像能力,並且具有熟練的描繪能力,才使他在設計領域裡獨樹一格與眾不同。

對於每件設計作品,不管看起來是多麼無關緊要,Mead都會懷著一顆熱誠的心,一絲不苟地處理細節,使這些作品都成為藝術傑作。

Mead認為:「身為一個概念藝術家的最大優勢,是能夠將你自己的創意設計,透過描繪的技巧展現出來。我堅信在把作品交給客戶,或者公開展覽之前,必須透過修改、轉換,或者完全重新製作,使其達到盡善盡美的境地。現在的電腦3D設計軟體,能讓你的創意,透過數位技術進行造型的建構與表面質感的運算,並能夠自由旋轉、複製、拼合。所完成的作品,也可透過網路傳送給客戶。比起過去傳統的描繪技法,可說是極大的躍進。」

Ridley Scott於1982年拍攝的經典電影《銀翼殺手(Blade Runner)》,使Mead真正成為了眾人矚目的焦點。剛開始的時候,他只是受委託設計一輛汽車,但是Ridley對他的作品實在太感動,所以邀請Mead繼續設計街道背景,以及電影中的其他元素。

他替電影《銀翼殺手》所設計的創作,也引起好萊塢其他電影導演的關注,紛紛委託他設計電影的概念作品。例如:經典電影《異形(Aliens)》、《2010》、《短路(Short Circuit)》,以及其他許多賣座的電影中,都出現他所設計的作品。現在大部分的高預算科幻電影,都積極邀請Mead參與製作。最近他正參與《電子世界爭霸戰:遺產(TRON:Legacy)》的創作。他的電影作品廣受大眾的注目,但是其他的設計作品較不為人知,不過他很開心地承認這個事實,並表示說:「畢竟我自己可付不起高達1500萬美元的宣傳費啊!」

當他接受電影界的委託設計時,非常重視創

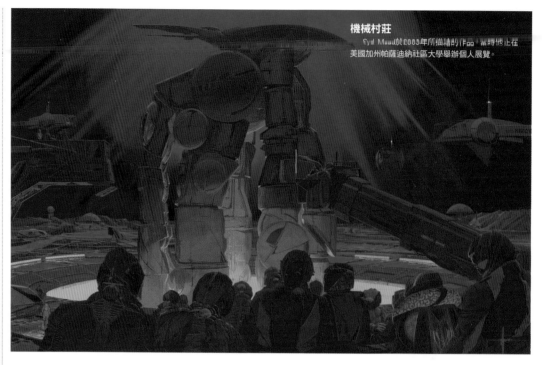

機械村莊
Syd Mead於2003年所描繪的作品,當時他正在美國加州帕薩迪納社區大學舉辦個人展覽。

「請記住,一部價值百萬美元的電腦,加上一個愚蠢的構想,只能產生一個百萬美元的愚蠢結果。」

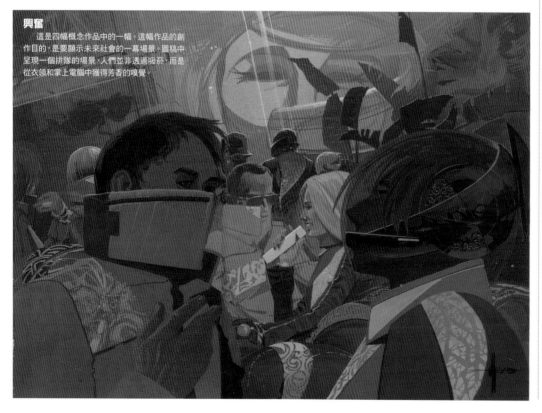

興奮
這是四幅概念作品中的一幅。這幅作品的創作目的,是要顯示未來社會的一幕場景。圖稿中呈現一個排隊的場景,人們並非透過吸菸,而是從衣領和掌上電腦中獲得芳香的嗅覺。

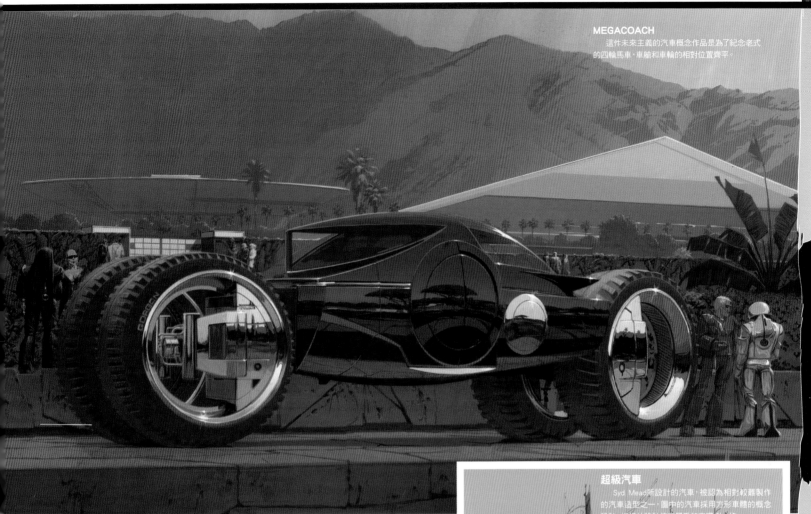

MEGACOACH
這件未來主義的汽車概念作品是為了紀念老式的四輪馬車，車艙和車輪的相對位置齊平。

作之前的溝通工作。他表示說：「如果創作之前，無法與電影導演進行詳細的討論，我就會謝絕這次的電影製作。一旦確立了基本構想，就能掌握整個故事的概要內容，描繪故事的插畫也就容易多了。」Mead絕不會為了單純利益，創作敷衍了事的作品。

不間斷的影響

《銀翼殺手（Blade Runner）》獨特的視覺效果非常震撼人心，甚至對現在的電影製作還具有影響力，不過目前的電影中所出現的構思，大多為品質不佳的仿製版本，缺乏真正的想像力。難道電影概念設計師因為變懶，才去模仿賣座的作品嗎？Mead卻

認為：「最終的產品必須有利可圖，否則投資就成為泡影了。」

「電影的製作並非像傳教士一樣，僅靠嘴巴說說就可以完成的事情。在好萊塢電影圈裡，所有事情的最終的結果就是錢。電影的製作必須依靠導演、演員、視覺效果，以及對觀眾的吸引力等要素的結合，才能產出一部好電影。」

Mead設計作品時，主要圖稿仍然使用傳統的工具，例如：畫筆、顏料和紙張描繪而成。對他而言，採用何種媒材描繪作品，基本上並不重要。他認為「創意永遠都會戰勝技巧。」他還說：「請記住，一部價值百萬美元的電腦，加上一個愚蠢的構想，只能

超級汽車
Syd Mead所設計的汽車，被認為相對較難製作的汽車造型之一，圖中的汽車採用方形車體的概念設計，這樣的設計使它們看起來獨樹一格。

產生一個百萬美元的愚蠢結果。其實電腦的影像是透過複雜的數位演算，來呈現視覺性的圖樣，令人驚訝的是電腦極為複雜的運算，都是在努力模仿人們傳統的繪畫技法，以及擬真的寫實效果。」

他有時為了圖稿的潤飾和整理，會使用Mac電腦將自己描繪和著色完成的作品，進行掃描和存檔的處理，或進行圖稿的潤飾處理。當然有時候也會利用電腦軟體，進行版面設計的工作。

Mead表示：「我目前也使用SketchUp軟體，並從Google下載3D套件。這套軟體能將大量的建築構想，迅速轉化為精確的3D模型，並能自由旋轉模型，觀察建築物的所有面相」。

高齡76歲的Mead仍然從事電影製作的工作。最近他參與《電子世界爭霸戰：遺產（TRON：Legacy）》的製作，但是他的名字也同時出現在其他令人驚訝的領域，其中許多產品都是由他設計的。這些產品項目包括：手錶、電視機、主題公園、度假村、飛行 ➡

遊戲設計
Syd Mead將自己的天賦運用到電玩遊戲中。他所設計的場景，是一個城市的景觀，而整個環境已經被臭蟲搞得天翻地覆。

「依照客戶需求完成概念設計和產品，是我的工作，也代表者找是誰。」

器和超級遊艇，以及夜總會、零售店，還包括一座為沙烏地阿拉伯法哈國王所建造的價值8700萬美元的空中宮殿。他自稱這項設計是所有設計中最具挑戰性，也最滿意的作品。

對於他人問他：「你也許會想退休吧？」，他的反應總是嗤之以鼻地表示：「退休會摧毀人們有關『自己是誰』的感覺。」他接著解釋說：「通常一個退休後的人，會在10年甚至更短的時間內就去世。」那不是他想要的結果，他還想創造自己的未來，完成更多充滿想像力的藝術傑作。

他說：「我可能會成為第二個溫莎公爵或牛頓。我希望握著傳統的畫筆，或是數位繪圖工具告別人世。我認為依照客戶需求，完成概念設計和產品，是我責無旁貸的工作，也代表著到底我是誰的意義。因此，只要我還有能力應對這些挑戰，我會一直堅持下去⋯⋯」

《SENTURY II》

《Sentury II》由Design Studio Press出版社出版，英國則由Titan Books出版社發行。書中的主要內容包括Syd Mead的的新舊素描、概念設計，以及完稿的畫作。這本書還描述這位藝術家創作的心路歷程，讓人們了解他是如何克服設計過程中的問題，完成最終的作品。這本書能讓你瞭解Mead整個藝術生涯和新作品。《Sentury II》向世人證明Syd Mead的藝術成就無人可及。

www.titanbooks.com/dsp

浮動者
這些設計是Syd Mead從現代SUV上獲取靈感的新設計。它們有著像貝殼一樣的外殼，當它在空氣中運動起來的時候，輪子就折疊在車身之下。

傑作欣賞　大師訪談　妙技解密　臨摹技法

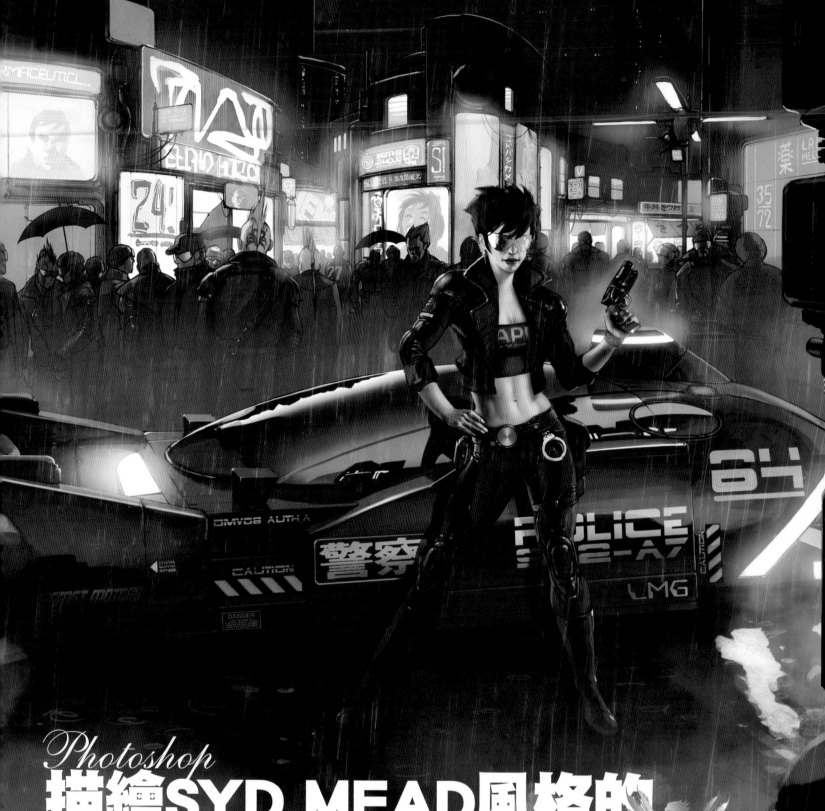

Photoshop

描繪SYD MEAD風格的
插畫作品

Francis Tsai 探索Syd Mead的驚世之作《銀翼殺手（Blade Runner）》，並依據他的風格
創作出這幅封面插畫作品。

藝術家簡歷

Francis Tsai
國籍：美國

Francis為自由投稿插畫家和概念藝術家，在美國南加州工作、生活。從他拿到物理化學以及建築學學位起，就開啟了多采多姿的職業生涯，後來他也從事電玩遊戲設計的工作。目前他的全職工作是自由投稿藝術家，所設計的領域包括：遊戲、漫畫、電視以及電影等等。

www.teamgt.com

與 影視娛樂設計圈內的其他人一樣，對我而言，Syd Mead在《銀翼殺手（Blade Runner）》中的作品，帶給我們無限的靈感源泉。Mead所描繪的背景、車輛和建築物設計，都具有科幻小說的高科技風格，但是卻又讓你感覺到十分逼真。這毫無疑問地源自於他接受的嚴謹訓練，以及早年從事工業設計時的經歷（包括替福特設計汽車）影響。在從事這些設計的過程中，包括預算以及工程學原理等現實世界的因素，都會對他創意的執行，產生某種約束和限制。

在本次的妙技解密中，我在某種程度上將借鏡Syd在電影《銀翼殺手（Blade Runner）》中的設計，同時添加一些電影本身的某些影響因素，例如：場景的氛圍、光影效果，以及人物角色形象等因素。我會將這些要素和我自己在數位繪圖上的一些技巧結合起來，創作一幅獨特的插畫，以表達我對Mead以及原著電影的尊重。

我的描繪過程並非那麼秩序井然。我在腦海中已經有著既定的構想，及某些因應策略，而這些處理策略在繪製其他插畫時，曾經發揮作用。我在描繪的過程裡，可能會產生秩序顛倒的狀態。

> 「對於我及其他許多人而言，Syd Mead在《銀翼殺手（Blade Runner）》中的作品，帶給我們無限的靈感源泉。」

我將Syd Mead作品中具有世界觀和未來感覺的設計元素，帶入我將要描繪的作品中，同時我也參考Ridley Scott電影場景的氛圍和光影處理的技巧。在這些基礎之上，我也加入一些自己對於銀翼殺手電影內容的構想。我希望能透過自己的繪畫技巧，將所有的元素都揉合在一起。

1 最初的構想

ImagineFX的美術編輯Paul Tysall與我聯繫，希望我能創作一幅足以表達對Syd Mead的設計作品尊敬的圖稿，作為下一期雜誌的封面。在洽談的期間裡，他提出主題概念相關的一些建議，以及一些代表性的元素，例如：2019年洛杉磯的未來新式建築、飛梭形的警車等奇特的車輛設計，以及到處瀰漫著霓虹燈的閃耀光芒和斜斜飄下的雨絲。這是他所提供資訊的一部分，藉由這些資訊的組合，逐漸凸顯出人物角色的形象，那應該是一名警察或者一個生化人的形象。

這兩幅草圖（上圖和右上圖）中，具有著未來主義色彩的街道和飛梭形汽車等共同的元素，但視覺的焦點坐落在不同的形象上，女性警察的形象強度遠勝過屋頂上的打鬥場景。

2 描繪概略草圖

經過一小段時間的構思之後，我描繪了兩幅概略草圖。第一幅是簡單的人物站立形象，她可能是個女警察或者銀翼殺手。這個角色人物就站在飛梭形汽車前面，背後是城市街道的夜景，霓虹燈閃爍不停、連綿的雨絲在場景中飄散。第二幅草圖更類似電影場景的重新建構，圖稿中一位凶惡的女生化人，正站在屋頂的邊緣，手中高舉著銀翼殺手的這位警察。與第一幅作品相比較，城市街道和飛梭形車輛則是出現在背景中。

3 選定滿意的草稿

Paul選定了第一幅草稿，並建議從電影的另一個場景尋找靈感，這個場景展現的是明星Harrison Ford在一家商店的窗前讀著報紙，粉色和紫色的霓虹燈照亮了窗戶。他還發給我一個文件夾，裡面有封面上應有的文字和圖樣，還有一個根據新的封面元素製作的模型。文字和圖樣的色彩，明顯受到電影場景的影響，同時這些資料也為封面圖稿，提供色彩選擇的依據。▶▶

4　參考資料

我是Syd Mead及電影《銀翼殺手》的超級粉絲，所以我擁有大量的參考資料，以及能夠啟發靈感的材料。我保存了Syd Mead出版的書籍，以及電影的剪輯畫面。（當我描繪作品的時候，會在另一台顯示器上播放這些參考資料）。我在描繪人物角色的時候，會參考自己收藏的一些人物照片，這些照片來自一位叫Marcus Ranum的藝術家，他在他的網站上提供大量多樣化的模特兒照片。他的網址是www.ranum.com/fun/lens_work。

我獲得他的授權，使用他「空軍上尉」系列中的一張照片，裡面是一個有著龐克風格，擺著酷酷姿勢的英雄角色。我將角色做了一些輕微的調整，並在其他部位有稍作調整，還在人物身上添加一隻揮舞著爆破筒的手臂（此處是根據他另一幅海盜照片改編），人物的姿勢則正好符合我的需求。

5　場景的參考資料

我還在自己收集的資料中，找出幾張最近去日本旅遊時拍攝的照片。照片的內容是東京市區旁邊的一個場景，其中的街道規模以及路人的密度，還有在潮濕的環境中，燈光與各種招牌相互影響的光影效果，正是我希望出現在作品中的元素。

妙技解密

快捷鍵

我的左手指經常會停留在鍵盤上，這樣就能快速地按下各種快捷鍵。我最近注意到自己一直使用大拇指的底部按空白鍵，以便快速地瀏覽整個畫面。這種的做法也能配合小指按壓Ctrl/Cmd鍵，如此，我就不必使用滑鼠游標，點選工具箱的放大鏡工具了。

6　色票

在接下來的步驟裡，我稍微修改了插畫的細節。為了方便後續的填色和色彩的調和，我製作了一組這張圖稿的專用色票。在處理過程的最後階段中，我還增加一些平常不太會運用的元素。我將這些調整和修改的部份，都放在另外的調整圖層內。綜合這些圖層的元素，以及主要圖層的圖稿，便能精確地了解最後的藝術作品，呈現何種樣貌。

7　背景故事

對於賦予人物角色適當的背景故事，我已經有一些構想。我希望她能呈現一定程度的性感，但是不可太過於妖豔，以免喪失作為未來街道巡警的威嚴和公信力。這個角色人物必須顯現明確的力量感和自信感，我覺得緊身式樣的衣褲和墨鏡，能充分烘托出這種性格，並搭配上能讓人聯想美國典型街道巡警的反光太陽眼鏡。這種眼鏡具有龐克族的風格和美感，表面還可以反射周邊環境的色彩。若將人物眼睛適當模糊化處理之後，更增加了神秘感，讓人下意識地想詢問：「她是個生化人嗎？」

8　調整細節

我將封面文字的圖層一直放在最上層，這樣我就能清楚地看到那些部分，會在文字或圖樣的遮蓋下變得模糊。當我把所有的主要構成元素結合在一起之後，就會關閉這個圖層。我將背景處理完善之後，開始進行造型流暢的飛梭式警車的細節調整。因為在這幅圖稿中，警車也是相當重要的造型元素。通常要從透視角度正確地描繪彎曲的球形物件，算是難度頗高的挑戰，我對警車的整體造型，經過多次的重複修改和調整，終於完成我想要的最後造型。

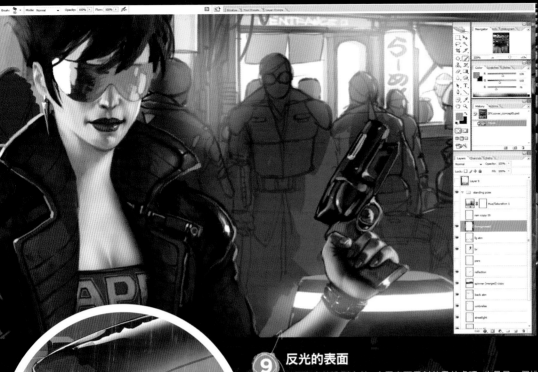

11 最後的百分之五

我的經驗告訴我，插畫最後最後百分之五的部份，會耗費百分之五十的時間。這也意味著這幅圖稿，還有許多必須處理的部份。我的朋友，也是我之前的老闆Farzad Varahramyan先生，曾經提供很好的建議，就是在場景中的各個圖層之間，多拉開一點的距離，以增加圖稿的空間深度感覺。在飛梭式警車的後面，與人群的前方之間，添加一些煙霧效果，能讓人群的畫面顯得較為深遠。位於中間距離的店面和人群，也可透過類似的技法處理。最遠處的高層建築只要呈現出模糊的輪廓，並透過建築物窗子上微小的光點，就能呈現建築的整體規模。

12 最後的潤飾

最後我希望讓背景人物和環境的渲染效果更為模糊一點。雖然我在圖稿的不同的地方，運用了許多個人收集的資料，但是描繪飛梭警車上的圖樣和標誌時，基本上還是根據電影中的車輛來完成的。當主要角色的全部裝備都已經齊備之後，整體上更凸顯出巡邏警察的瀟灑風格。我建立一個色彩調整圖層，專門用來處理潮濕的地面，以及反射周遭景物的光影效果。最後的步驟是處理地面上濺起的雨點痕跡，以及潤飾一些細節的紋理和質感。

9 反光的表面

除了汽車的造型之外，金屬表面反射效果的處理，也是另一個挑戰，當然這也是一個契機。精確處理車輛的反光部分和光影效果，可以算是另類的工業設計。對我來說，呈現金屬的光澤美感，就像是變魔術一樣神奇。光滑的車輛表面，就像鏡子表面一樣，能反射周遭景物的形狀和色彩。我是個典型的「車迷」，曾經看過很多車輛的表面處理過程，但是我很少接到這樣的設計案子。很幸運的是我可以在車上增加一些標誌和圖形，藉此轉移人們的注意力！

妙技解密

快速建立新圖層

在Photoshop的操作環境下，你不必從圖層面板的指令中，選取「新增圖層」指令，只要同時按下Ctrl/Cmd-Shift-Alt/Option-N，就能快速地在圖層面板中增加一個新圖層。

10 濾鏡效果

在一般情況下，我通常不會使用過多的濾鏡效果。雖然有人會對於濾鏡的使用與否，抱著某種偏見。其實你也不必太排斥使用濾鏡，適當地運用濾鏡，能增添作品的美感。Photoshop的「扭曲」濾鏡中有一個「海浪效果」濾鏡，就是一個頗為實用的工具，它能模擬出潮濕街道表面，微妙的景物反射扭曲效果。

最終的作品

雖然圖稿的前景部分，最終會被標題文字遮蓋，不過女性警察前方的倒影，卻呈現一種讓人感到陰雨綿綿的鬱悶，以及霓虹燈光閃爍的特殊氛圍。

Interview
Jim Burns

透過造型和色彩的巧妙處理，將科幻小說的精彩情節描繪得栩栩如生。
他是世界的創造大師……

依據科幻小說創作插畫作品的藝術家，必須具有清晰的創作概念、豐富的想像力、對原著的解析能力，以及純熟的描繪技巧。Isaac Asimov、Robert Silverberg、Peter F Hamilton等頂尖藝術家，便是具有上述能力的插畫家。Jim Burns更是出類拔萃的科幻小說世界建構者，也是唯一獲得雨果藝術獎（科幻藝術家的最高榮譽）的非美籍人士。他從小說作者的角度，準確地詮釋故事的內容，使用純熟的表現技巧，精確地描繪故事中非現實事物的風貌。

未來太空人

Jim開始創作的時間非常早，甚至在三、四歲的時候，就很喜歡描繪汽車和飛機。他的創作火花一經點燃，所有與科技相關的創作狂熱之火，迅速燃燒了起來。某一段時間裡，自己的創作熱情就轉化成對科幻領域的熱愛。火焰在燃燒時，必須不斷提供燃料。提供創作能量的燃料，就是英國的Frank Hampson所創作的科幻漫畫小說中的未來太空人Dan Dare。Jim非常崇拜Frank Hampson所寫的故事和所描繪作品。同時對於後來的Frank Bellamy的藝術作品，也讚不絕口。Jim對於航空的熱愛持續增長，絲毫沒有減弱的

跡象。他將對航空與太空的熱愛，利用不斷創作具有未來風格的畫作，充分顯現出來。Jim笑著說：「大家也許認為我應該在中學畢業之後，就進入藝術學院繼續學習，但是我對航空的瘋狂熱情，超越了大腦理智的判斷。」

在1996年的春天，18歲的Jim應徵加入英國皇家海軍，成為一名實習飛行員。但是結局並不太圓滿。他嘆息地說：「我無法獲得戰鬥飛行員的資格，儘管那是我夢寐以求的身分。」

Jim回憶著他在英國皇家空軍部隊的那段日子：「聽起來那是很久前的事情了。那段時光與我的生命產生奇妙的結合，所以在時間的流逝中，我的夢想日益成形。」他腳踏實地繼續追逐著那片夢想的天空，並開始在紐波特藝術學校，修習藝術和設計的基礎課程。

FOSS帶來的第一步

Jim回憶說：「我不記得具體的時間了，但是，我記得那是一個禮拜天，我在報紙彩色增刊上，第一次看到Chris Foss的作品，那應該是60年代後期的某個時刻。」當時Jim突然恍然大悟：「就在那一瞬間，我意識到自己真正想要從事的工作，就是成為類似Chris Foss一般的插畫藝術家。」

這位剛起步的藝術家，開始朝著新目標努力奮鬥。他所創作的圖稿作品，在某種程度上，都受到當時Chris Foss作品的影響。結束實習飛行員生涯的六年之後，他完成為Sphere Books出版社創作的第一份作品，那是他使用鉛筆和彩色蠟筆，所描繪出來的戰時驚悚小說插畫。➡➡

藝術家簡歷

Jim Burns

這位插畫家生於1948年，對未來科幻文學的繪畫，有著極高的感悟力。他為許多作家創作過插畫作品，其中就包括：Isaac Asimov、Robert Silverberg和Peter Hamilton。這意味著他的觀眾遍布世界各地，他的創作意象烙印在不同時代的粉絲心中。他是一位多產的藝術家，目前仍然為出版界和收藏者創作插畫作品。
www.jimburns.co.uk

火星的春天4
Jim為Paul Preuss著作的系列小說《火星的春天》，所創作的封面作品。

盔甲
Jim為《盔甲》所描繪的封面，展現的是John Steakley筆下的大兵，他會在未來不列顛帝國受到侵犯的戰場中出現……

赤裸的上帝
　　這是為《赤裸的上帝》創作的一幅全景插畫。
本書是Peter F Hamilton《夜的黎明三部曲》中的最
後一本。

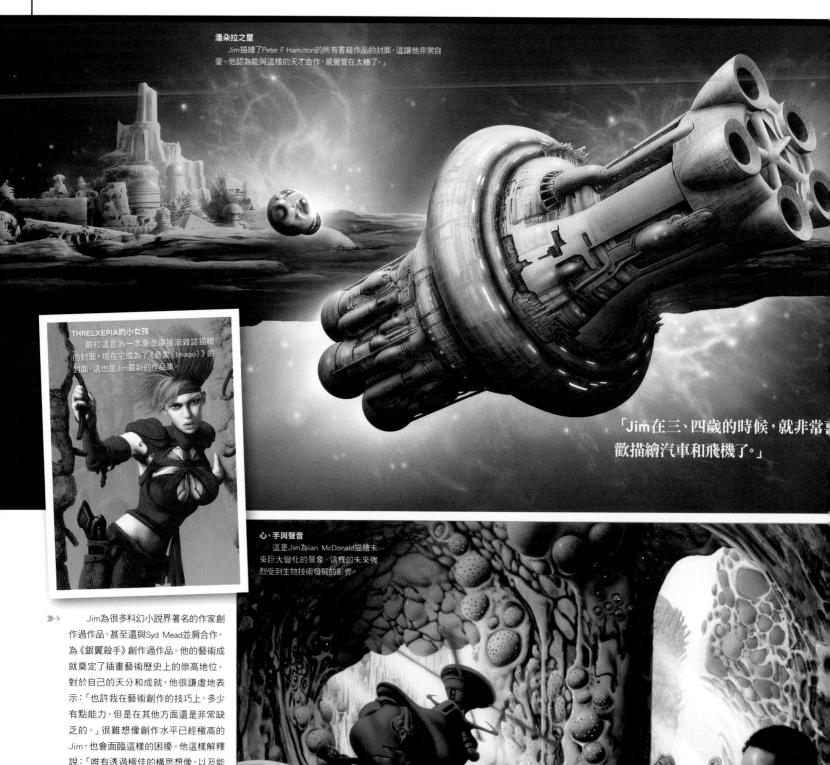

潘朵拉之星
Jim描繪了Peter F Hamilton的所有書籍作品的封面，這讓他非常自豪。他認為能與這樣的天才合作，感覺實在太棒了。

THRELXEPIA的小女孩
最初這是為一本重金屬搖滾雜誌描繪的封面，現在它成為了《意象（Imago）》的封面，這也是Jim最新的作品集。

「Jim在三、四歲的時候，就非常喜歡描繪汽車和飛機了。」

心、手與聲音
這是Jim為Ian McDonald描繪未來巨大變化的景象，這樣的未來強烈受到生物技術發展的影響。

　　Jim為很多科幻小說界著名的作家創作過作品，甚至還與Syd Mead並肩合作，為《銀翼殺手》創作過作品。他的藝術成就奠定了插畫藝術歷史上的崇高地位。對於自己的天分和成就，他很謙虛地表示：「也許我在藝術創作的技巧上，多少有點能力，但是在其他方面還是非常缺乏的。」很難想像創作水平已經極高的Jim，也會面臨這樣的困擾。他這樣解釋說：「唯有透過極佳的構思想像，以及能將所構思的創意，完全呈現在圖稿中的描繪能力，才能讓整件作品完美無缺。」。對於一個藝術家而言，永遠不可能對自己的作品完全滿意。

　　當被問及是否想去自己創造出來的科幻世界遊覽一番時，他毫不遲疑地表示：「這些虛擬世界的絕大部分，對我而言，看起來都像是反烏托邦的地獄一般，所以我看還是待在威爾特郡吧！」有人問：「如果美國太空梭下次發射時，提供一個座位給你的話？」Jim回答說：「我當然無法抗拒這個誘惑。」

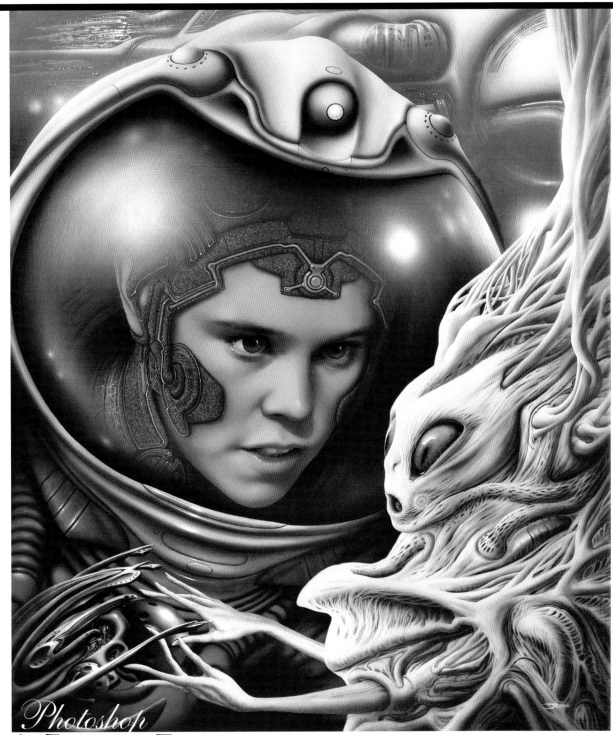

Sheer的靈感啟發

我在Megan完成她在南北美洲的旅程回到家裡時,拍了幾張照片。就是在這個時候,她成為了故事中的Sheer夫人。我非常喜歡她的這些照片!

我更喜歡她在鏡頭中凝視前方的神情,並且想在圖稿中呈現這種意象。事實上,我使用Photoshop將她的眼睛稍微放大,也將眼睛的明度稍微調整亮一點。如此一來,圖稿的這個部分就會先吸引觀賞者注意力。

我特意將小外星人的頭部,設定在她目光注視的焦點位置。我想讓畫面傳遞這兩種生物好像正在互相溝通的真實感覺。他們彷彿正在秘密交談的神祕感覺,必然能夠激發觀賞者的好奇心。

Photoshop
外星人

科幻傳奇畫家 Jim Burns 揭露與外星人邂逅的內幕。

ertiary Node這幅作品可以算是我創作的另一個起點。38年之久,我一直在石膏粉塗佈的各種平面上創作作品。現在我嘗試使用壓克力顏料在油畫布上,創作新的作品。幾十年來這些顏料都是我使用的繪畫媒材。創作這幅作品時,我使用的參考圖片,就是我二女兒Megan的照片。這張照片是以前拍攝的照片,並不是特意為了描繪這個作品而拍攝的,但是這張照片所呈現的意象,與我腦海中產生的創意構想很吻合。我利用Photoshop稍微調整照片中眼睛與嘴巴周圍的部

分,然後再將照片上的臉龐,轉印到畫布上。為了達到這個目的,我採用看起來很傳統的老套的方法。首先我在Photoshop中調整她的臉部的細節,然後將尺寸放大。我將檔案拿到當地的一家數位印刷中心,列印輸出全尺寸的圖稿(對我而言,一幅80cm×65cm的圖稿實在太大了,自己無法列印)。我將列印出來的大尺寸圖稿放在油畫布上,然後採用最傳統的描摹方法,把女兒的頭部輪廓線,轉印到油畫布上面。畫面中的細節部分,例如:她內部的頭盔、頭盔本身、背景處的模糊細節,以及小外星人的瘤狀物,也

是我必須處理的問題。畫面的大部分細節,都是在我描繪過程中,透過不斷的修改和調整,才呈現滿意的效果。

我喜歡以較為隨意的技巧,使用流體顏料逐步描繪圖稿的細節部分,並交替使用筆刷和噴槍,使細節逐漸成形。我一直採取這種方式創作,而非在描繪草圖階段,就將所有細節都描繪出來。對我而言,描繪草圖的階段基本上是不存在的,因為這個步驟有時會產生很好的效果,有時候卻會讓我陷入創作的死胡同,而必須重新描繪新的圖稿。」

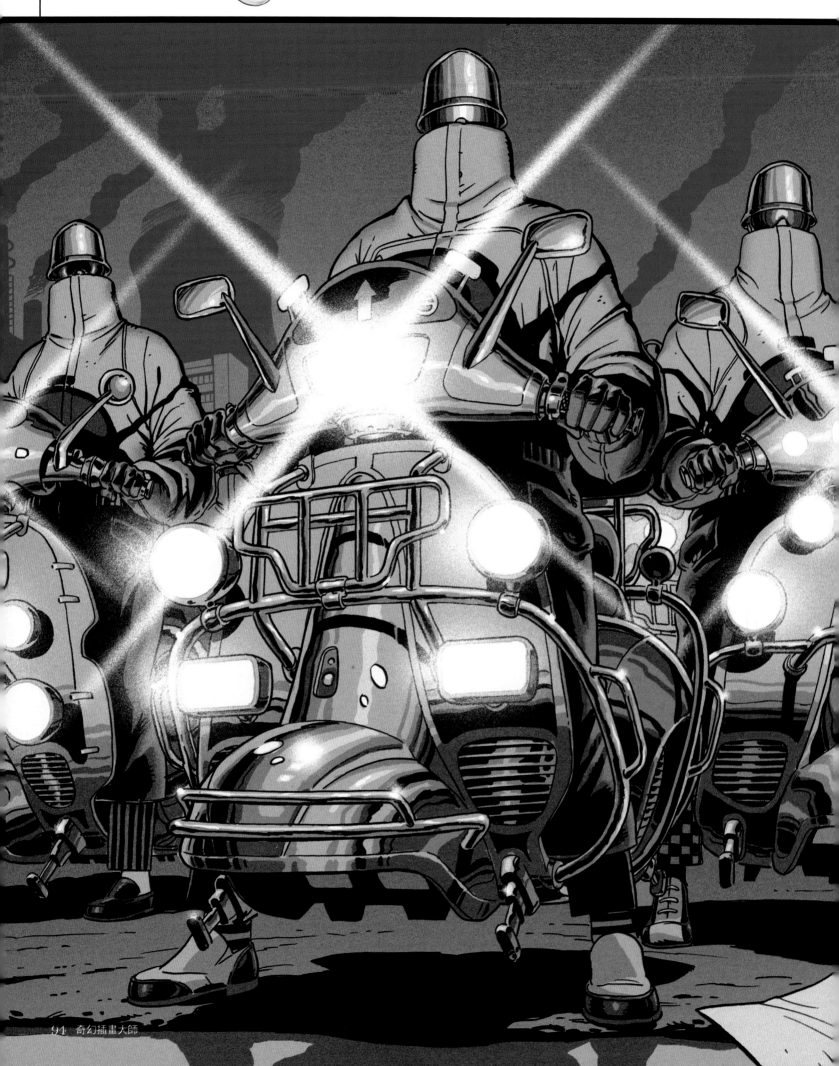

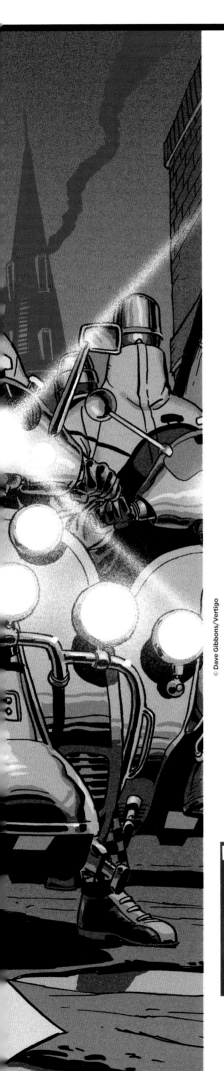

Interview
Dave Gibbons

他是現代漫畫改革者和《守護者》創新性電影的製作夥伴。
《IFX》雜誌對 **Dave Gibbons** 這位漫畫產業界的教父，推崇不已。

© Dave Gibbons/Vertigo

只有極少部分的當代英國插畫家，可以稱得上是具有開創性的藝術家。Dave Gibbons就是其中之一。打開他的履歷表，就像瀏覽漫畫領域界偉大而優秀的成就清單。他與Alan Moore這位傳奇人物一起合作，完成令人讚嘆的《守護者》系列電影。他也與美國漫畫巨匠Frank Miller的瑪莎·華盛頓合作，成為《2000AD》雜誌在英國全盛時期的領銜藝術家；享有《蝙蝠俠與鐵血戰士（Batman Versus Predator）》以及他自己作品《經典系列（The Originals）》的編劇特權。這些只是他個人獨特風格的部分展現，他還成為數位繪圖技巧的先鋒，將傳統畫板上的鉛筆漫畫和插畫，帶入電腦繪圖的新領域，開創嶄新的插畫繪圖時代。

對於一個已經在漫畫領域工作了幾十年的人來說，Dave對繪畫媒材具有異於尋常的熱情。他表示：「我唯一想做的就是畫漫畫，但不是一般的插畫或者藝術畫作，而是具有精采故事情節的作品。」 ➡

原創系列

《原創系列（The Originals）》作品是由Dave改編和描繪的，將60年代摩登派和搖滾派的戰爭，導入未來世界中，以此來展現強烈的青年文化特質。

藝術家簡歷

Dave Gibbons

Dave Gibbons是一位漫畫圖書巨匠。他與Alan Moore一起合作的《守護者》系列最為著名。他最初在D.C漫畫公司工作，後來當《2000AD》雜誌成立的時候，他擔任原創藝術指導。

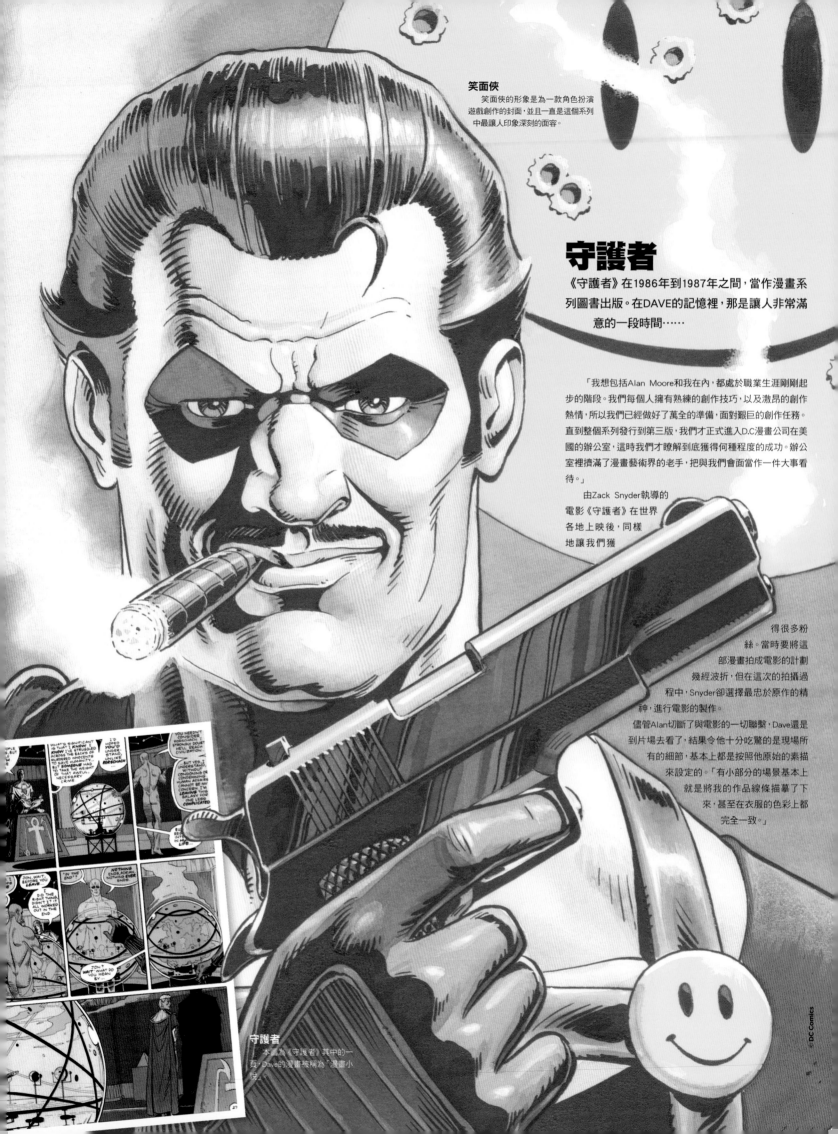

笑面俠
笑面俠的形象是為一款角色扮演遊戲創作的封面，並且一直是這個系列中最讓人印象深刻的面容。

守護者

《守護者》在1986年到1987年之間，當作漫畫系列圖書出版。在DAVE的記憶裡，那是讓人非常滿意的一段時間……

「我想包括Alan Moore和我在內，都處於職業生涯剛剛起步的階段。我們每個人擁有熟練的創作技巧，以及激昂的創作熱情，所以我們已經做好了萬全的準備，面對艱巨的創作任務。直到整個系列發行到第三版，我們才正式進入D.C漫畫公司在美國的辦公室，這時我們才瞭解到底獲得何種程度的成功。辦公室裡擠滿了漫畫藝術界的老手，把與我們會面當作一件大事看待。」

由Zack Snyder執導的電影《守護者》在世界各地上映後，同樣地讓我們獲

得很多粉絲。當時要將這部漫畫拍成電影的計劃幾經波折，但在這次的拍攝過程中，Snyder卻選擇最忠於原作的精神，進行電影的製作。

儘管Alan切斷了與電影的一切聯繫，Dave還是到片場去看了，結果令他十分吃驚的是現場所有的細節，基本上都是按照他原始的素描來設定的。「有小部分的場景基本上就是將我的作品線條描摹了下來，甚至在衣服的色彩上都完全一致。」

守護者
本圖為《守護者》其中的一頁，Dave的漫畫被稱為「漫畫小說」。

© R ebellion

「我唯一想做的事情就是畫漫畫,但並非一般的插畫或藝術畫作,而是具有精采故事情節的作品。」

瑪莎

瑪莎系列最後一版(瑪莎‧華盛頓之死)所使用的鉛筆、線條和顏色。Dave與美國漫畫巨匠Frank Miller進行合作,完成這件作品。此作品由Angus McKie負責著色。

形成期

從Dave有記憶開始,他就開始畫人物角色和場景的素描了。他的父親是一位專業的建築師,常在燈光下工作到深夜,使用專業的工具在畫板上不停描繪。Dave在他父親的工作室內,蒐集了許多畫紙、專用墨水和水彩,也常替父親設計的作品著色。雖然在他父親的培養和薰陶之下,似乎他已經毫無疑問地確定將來會從事設計創作的工作,沒想到當時風行的漫畫書卻深深地影響了他的未來創作方向。Dave回憶說:「我很清楚地記得,我與爺爺在沃爾沃斯的時候,看到了我的第一本超人漫畫。經過了這麼多年,我還保留著那本漫畫書。書的封面上畫的是超人在一個山洞裡,旁邊有一大箱的珍珠和寶石,除此之外,還有羅伊斯蘭的名言『超人,你真是個超級吝嗇鬼』。我記得當時我心裡想著:『好耶!做那樣的一個超人,後面必然有成隊的女生跟隨,並且擁有無盡的財富,這是我最感興趣的事情』。」

➤➤

海雀大人

Dave為一本德國雜誌創作的一幅作品。這個壞蛋的耳環成為了這本雜誌的商標。

那是一種講述故事與戲劇的結合，我很喜歡這樣的形式，那超越了單純的一幅圖畫，而是正在講述著某種東西，不論所講述的是個笑話也好，或是一個故事也罷，都也許是你我經歷過的事情，或者是即將會在你面前逐步揭開謎底的故事。這種寫作與圖稿描繪之間的微妙聯繫，深深地吸引了我，直到現在我仍舊熱衷於追求這種微妙的關係。

職業之道

早期身為一個專業的建築測量師的時期，Dave不久之後，就對這種以「精確」為標準工作的職業厭煩了。他最喜歡的事情，還是辦公室以外的生活。當時他常常抽空逛遍城市裡所有的漫畫書店。後來他遇到了一為在IPC出版社工作的老朋友，在朋友的介紹之下，他獲得一份替《天啊！》這部比諾風格(Beano style)的漫畫做字體設計的工作。這部作品讓他能維持定期為IPC出版社設計字體的工作，當時Dave仔細地觀察漫畫的內容和特性，並以微妙的變化字體配合漫畫的風格。

Dave在IPC的工作讓他認識了一名經紀人，這位經紀人讓他獲得與位於頓提市的DC湯姆森公司合作的機會。雖然這份工作的報酬並不是很高，但是卻屬於定期性的工作。對於Dave而言，這項工作有助於訓練他的藝術創作技巧。

Dave說：「我過去常將自己的草稿發送給DC公司，然後他們會將經過實質性修改和評論的作品，再發還給我。例如：『漫畫必須確保能顯示人物角色的情緒反應』，以及『你必須將鑰匙插入鎖孔裡』等細節。我很快就意識到這些細微的事物，對我而言實在是難以置信的重要。那就是我在漫畫描繪中所受到的正規教育。」

Dave創作了一系列的作品，同時與IPC的聯繫也越來越頻繁，他的經紀人協助他與《2000AD》雜誌取得了聯繫。該雜誌的編輯Pat Mills當時正在尋覓一位新的天才漫畫家，他們希望新漫畫家的作品，能擺脫當時濃厚的歐洲風格影

珍愛泉源

Dave為Darren Aaronofsky的電影《珍愛泉源》，所描繪的插畫作品。

黑馬騎士

Dave為《黑馬》漫畫選集創作的「黑馬騎士」。這幅作品顯示出Dave將著名的細節漫畫風格，應用到奇幻插畫藝術中的天才技巧。

響。當時碰巧看到了Dave的作品，所以Dave就獲得了這項工作。

Dave回憶道：「我那時候已經摸清楚了漫畫創作的門道，同時還很年輕，所以很渴望獲得這項工作。當時Mick McMahon和Kevin O'Neil這兩位我所敬佩的藝術家，也將會在那裡一起工作。對我而言，那真是在對的時間和地點，遇到對的人。」

「我們就像是瘋子接管精神病院一樣。在進入《2000AD》雜誌社之前，所有你遇到在漫畫行業工作的人們，都是以進入這個領域發展為人生最重要的目標。他們都抱著成為插畫家或者畫家的激情。《2000AD》雜誌社內包含我在內的所有人，都是成熟的人。大家的單純願望就是希望能繼續在漫畫領域工作，將影響力及創作的熱情結合。」這種現象預告英國漫畫產業黃金時代的來臨。關於這一點，Dave承認當時英國的漫畫，受到《星際大

> 「《2000AD》雜誌社內包含我在內的所有人，都是成熟的人。大家的單純願望就是希望能繼續在漫畫領域工作，將影響力及創作的熱情結合。」

戰第一集》所帶來的科幻主流思潮的影響，以及龐克風格的影響。龐克文化具有成人化的主題，以及反獨裁主義的傾向，例如：電影《超時空戰警（Judg Dredd）》就是以龐克文化為主題的作品。

《守護者》的登場

在1985年晚期，Dave與Alan Moore兩人再度攜手合作。當Dave開始描繪《超人》的作品時，是兩人第一次的合作。由於他們自己也是漫畫的熱愛者，所以開始著手創作自己喜歡看的漫畫作品。《守護者》在1986年到1987年之間，以12期單一雜誌的形式出版，並且在銷量和結構上，都創造了出乎意料的成功。Dave和Alan堅信，將現代主義的繪畫技巧運用到傳統的漫畫英雄角色的描繪中，一定能夠將漫畫提升到高雅藝術的層次。一個單獨的漫畫系列能以12期雜誌的方式出版發行，預告著漫畫小說型態的出現。2005年的《時代週刊》將《守護者》列入100本最偉大的英語小說之一，Stan Lee推崇這個系列漫畫是「歷年來唯一非Marvel漫畫公司出版，而最受歡迎的漫畫書籍」。

Dave回憶著：「我還記得Alan到我家，跟我一起探討構想和故事內容的日子。當時我們認為這個漫畫系列，與以往的東西都不太一樣，這次的創作任務的確很值得重視……當然這並非我們太自大，只是我們確實感覺到這項工作很有意義，並且認為我們既然自己熱愛看漫畫，就應該把創作這

個系列漫畫，當作非常重要的任務，才能完成具有獨特風格的漫畫。」

從素描到劇本

《守護者》獲得驚人的成功之後，Dave在《神秘博士》雜誌中又擔任藝術總監的職務，之後他又承接了大量委託案，其中包括與傳說中的Frank Miller合作的《給我自由》，以及「瑪莎·華盛頓系列」。

但是Dave有著多樣的創造性靈魂，他對編寫劇本方面的興趣，促使他為Andy Kubert這位藝術家編寫了《蝙蝠俠大戰掠奪者（Batman Versus Predator）》的故事情節，同時還替Steve Rude寫的《世界最佳拍檔（World's Finest）》編寫劇本。

Dave在編劇方面的成就，將他自我寫作和描繪的系列作品推到了頂峰。《經典原作》由vertigo出版社於2004年出版。這本書以「超時空戰警」風格的未來世界為背景，記錄了想像中的20世紀60年代現代派與搖滾派之間的戰爭。Dave說：「我認為自己是一個講故事的畫家，也是一個編劇者，這兩者的交叉點就是我的興趣所在。從某種角度分析，我盡可能地想將作品描繪好，目的就是想將故事的情節完整地傳達給觀眾或讀者，保證讓觀賞者真正理解整個故事的來龍去脈。」

歷史重演

儘管對於Zack Snyder的電影《守護者》的內容，觀眾們的觀點各不相同，有人認為太忠於Dave和Alan的原作品，但是不可否認的是這兩位藝術家的作品，再度精采地呈現在觀眾眼前，提醒大家他們為何如此獨特。

Dave承認說：「我非常驚訝，我敢肯定Alan也是如此。對於《守護者》所獲得的成就以及產生的影響，我們都深覺訝異。我心懷著感恩的情感回憶過去，我一生都是漫畫迷，而且能對漫畫領域的發展，帶來的如此之大影響中，並貢獻我的能力，真的讓我非常高興。」

展望未來的發展，Dave與Mark Millar正在忙著創作一個以間諜為主題的漫畫系列，Mark Millar是《通緝令（wanted）》、《海扁王（Kick-Ass）》的作者，還是柯寶公司（Kapow）、動漫節以及CLINT的創始人。以往很多藝術家都與Dave合作過，其中當然包括偉大的Frank Miller和Alan Moore，現在Mark也大步跟上Dave的後塵。對Dave Gibbons而言，前途看起來一片光明。

DAVE如何創作ALBION的封面

1 鉛筆粗略的素描，能將封面圖稿的基本構圖確立下來。

2 將鉛筆描繪的草稿，掃描到Photoshop中，進行概略的著色，並添加「Albion」文字標誌。將色彩和色調處理均勻，以便為後續的編輯處理奠定良好基礎。

3 用符合作品大小的紙張，將最初的草圖列印出來作為描圖的底稿。在描圖紙上用鉛筆進行精密的描摹。

4 將描圖後的畫稿，掃描進Photoshop中，然後以淺藍色列印在高級繪圖紙（Bristol Board）上，進行上墨處理。

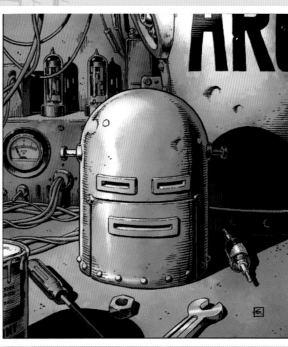

5 上墨處理後的圖稿，經過掃描和刪除藍色線條之後，由Wildstorm公司的專業配色師Randy Mayor，使用Photoshop進行後續的著色處理。

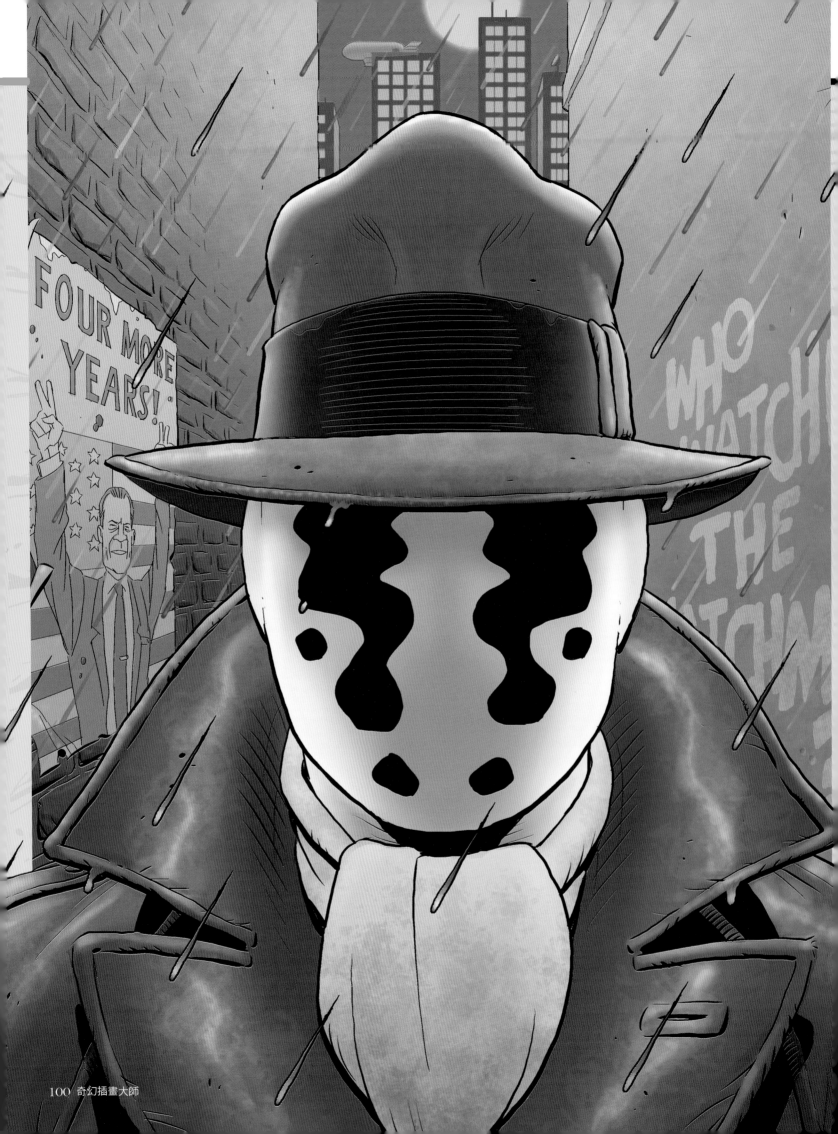

Manga Studio & Photoshop
如何描繪羅夏

漫畫《守護者》作者 **Dave Gibbons** 將示範如何創作
羅夏（Rorschach）這個角色的獨特形象。

很高興在這裡為大家介紹羅夏（Rorschach）的描繪方法。左邊即是2009年4月我為ImagineFX公司創作的原圖。我將從頭到尾為你講解創作的過程。從圖中你可以看到，我先直接畫出羅夏的頭部草圖，他該是人們想到「守護者」形象時，腦海中出現的第一個角色人物，他的臉被我們賦予對稱性的黑色墨漬圖樣，因此看起來相當詭異。

1 畫出草圖
ImagineFX的美術編輯Paul，一開始就對這張草圖十分滿意。我透過Photoshop影像處理軟體，處理圖稿的概略輪廓和構圖，為最後的作品打好基礎。

2 3D立體透視效果
Manga Studio是創作漫畫的必備軟體之一。我將同樣的草稿置入Manga Studio之中，利用軟體的透視工具，迅速在畫面中產生具有空間立體感的透視效果。我採用此種描繪方法，呈現磚塊牆面的透視效果。

妙技解密

簡潔為美
剛開始描繪時，我使用軟體的鉛筆工具，粗略地勾勒輪廓。你可將圖稿放大，添加一些細節，但是在使用鉛筆描繪的階段裡，最好保持同樣的圖稿尺寸，無須過度描繪細節。

3 重描草圖
我使用Manga Studio軟體中的鉛筆工具，依據原始草稿，重新描摹一次，並清除髒污的線條，順便調整圖稿的比例。也許你會覺得圖稿很簡略，很類似真正的鉛筆畫圖稿。

4 對稱處理
Manga Studio軟體的對稱工具，能讓你快速地畫出以中心軸為基準的對稱圖形。我只須畫出變臉羅夏帽子的左半邊，軟體就會自動畫出右半邊，真是省時省力的工具。　➡➡

5 充實背景

其實在這個階段裡，我花費很多時間描畫牆壁。雖然在最後的完成圖中，你可能只看到一點點牆壁，但是為了能與另一邊互相映襯，還是必須使用對稱工具完成這項工作。我使用Manga Studio中的透視轉換法，描繪出牆上的海報。縱使上述的各種描繪和處理作業，大多屬於機械性的技巧，但為了創造具有空間透視效果的背景，就必須善於運用合適的電腦軟體，來創作出讓讀者讚嘆不已的背景效果。

6 徒手描繪

這個處理過程不僅需要使用Manga Studio軟體，還必須使用Wacom公司的Cintiq螢幕繪圖板，運用無線感壓筆直接在螢幕上進行描繪。由於Cintiq螢幕尺寸的限制，雖然圖稿的畫面可以旋轉，但我還是傾向於將圖稿設定為縱向而非橫向。Cintiq的使用感覺類似在繪圖板上作畫，連手感都差不多。由於我在圖稿下方圖層內，置入對稱性的草圖，因此在這個階段裡，我通常都是採取徒手描繪的方式，依據原有的草稿進行較為精細的描繪。

7 開始上墨

接下來我使用Manga Studio軟體，分別進行各個圖層的上墨處理作業。我將鉛筆工具的透明度，稍微調淡一點（最初為了讓輪廓線更清晰，曾經調高數值），並按照平時的步驟進行。甚至我可旋轉畫面，模擬傳統繪圖的描繪方法。

8 添加細節

我已事先在圖稿中的海報上，添加上了幾個文字。這些文字都是將印刷體變形處理，它和《守護者》中許多文字的處理技法一樣。只要先畫好上下基準線，然後在基準線內鍵入文字，最後將線條擦掉，就大功告成了。

9 轉換為彩色模式

現在輪到Photoshop軟體登場了。Manga Studio繪出的圖稿，可利用Photoshop轉換為CMYK色彩模式的圖檔。在這個階段裡，最好將黑色線條的輪廓圖，置入單獨的圖層。這麼做有很多好處，例如：便於選取輪廓線，或是將黑色線條轉換為彩色。萬一整個圖稿變成難以收拾的場面，也能夠依據原來的黑色圖稿重新描繪。

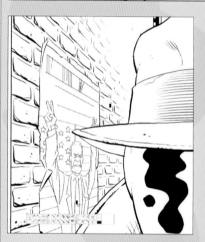

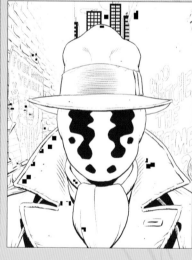

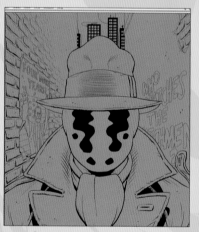

10 開始著色

圖稿著色的第一個步驟，是以整體平塗的方式，賦予圖稿單一的色調。通常我處理線條輪廓圖時，都會確認保留一個平塗的版本，以便作為備份的檔案。圖稿著色處理的順序，必須依循由大塊面到小細節的程序進行。如上方圖稿所示，我先將整張圖稿，填上中灰偏暗的色調。

11 分別填色
接下去的步驟,是將整個羅夏的輪廓與背景分離。由於當時使用單一的色彩,填滿羅夏的輪廓,因此很容易將人像分離。你可使用套索工具將整個帽帶圈起,但不必重復多次選取帽子的輪廓線。由於帽子與背景的色彩已經分離,因此你可直接填入帽子的色彩,而且並不需要使用Opt+Del的快捷鍵,只要使用油漆桶工具即可。當你將不同的物件,分別置入不同的圖層,再進行著色處理,能夠節省很多的時間。

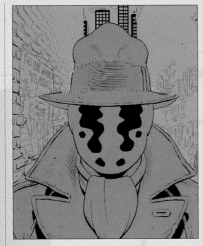

12 建立色板
當你將不同的區域填入平塗的色彩,就可複製整個色彩圖層,貼入色版的圖層,並將圖層命名為平塗色版(Flat channel)。只要你將這個圖層單獨儲存,則在後續的處理過程中,隨時都可以開啟這個色版,使用魔術棒工具選任何區域之後,進行色彩的調整。即使你已經完成某個區域的著色,仍然可以回歸到整個平塗的區域。

13 改變線條的色彩
你可以從這個步驟學習Photoshop改變線條色彩(Colour Hold)的技巧,將黑色輪廓線條轉變為彩色,而且能夠快速地移除背景的色彩。首先在輪廓線的色版圖層中,選取輪廓線的色版,並將不需要的區域刪除。然後採用你選擇的色彩,填入該區域中。如果你點選圖層面板上方的「鎖定透明像素」的選項按鈕,就不必依賴色版的功能。這個技巧能快速地選取你需要的區域,進行色彩的改變。

【快捷鍵】
還原套索工具
按backspace鍵
若使用多邊形套索工具時,每按一次backspace鍵,就會還原一個步驟。

14 顯現距離感
範例圖的背景牆面呈現透視的傾斜度,圖中以月亮為中心,形成某種傾斜狀態。我將月亮的邊緣,進行羽化(Feather)處理,可使月亮看起來顯得遙遠,彷彿你在潮溼的雨天仰望月亮的情景。

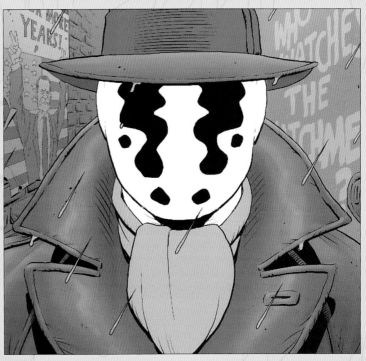

15 色調的調整
現在我將調整最上方的色彩圖層。使用較多的色彩圖層,能夠分別調整出不同的色調。例如:設定一個「色彩增值(Multiply)」的圖層,用來加深色調。另外設定一個「濾色(Screen)」圖層,用來提高圖稿的明度。如果你能透過這種技巧,分別調整圖稿中的明暗和色調,則畫面整體能呈現連貫和統一的色調。你可將筆刷、噴槍和鉛筆的不透明度調整為適當的低數值,就能建立畫面內精確的明暗度和色調。

16 模擬髒污的質感
我們現在示範如何使用特定的筆刷,增加圖稿的質感。我不太確定這個特定的筆刷工具,是否從ImagineFX公司贈送的DVD光碟片內取得。不過這個紋理筆刷運用在色彩增值(Multiply)和濾色(Screen)圖層上,能呈現有點髒污的特殊質感,使角色人物更顯得有個性。

17 製造雨滴
我在另外的圖層上畫出一個框架,以清楚顯示雜誌封面最後裁切的邊界。如範例圖所示,雨滴的圖稿是儲存於輪廓線圖層裡。我設定許多圖層來處理雨滴的效果。背景中較為模糊的小雨滴,是在其中的一個圖層內,任意地描繪亂數的雨點,並使用動態模糊(Motion Blur)的濾鏡功能處理。我使用多個小雨滴的圖層,並且利用色相/飽和度(Hue/Saturation)的色彩調整功能,呈現我想要的下雨效果。最後我在平塗的輪廓線圖層內,刪除部分多餘的雨滴,就完成整個圖稿的描繪過程。

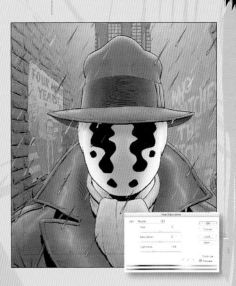

Interview
Charles Vess

Marvel漫畫公司80年代最具代表性封面畫作的締造者。Charles Vess 總想要轉變風格，不再完全描繪超級英雄的作品，轉而進行精靈的描繪。

傑作欣賞

妙技解密

關鍵技法

　　剛剛參加巴黎Daniel Maghen畫廊的兩場會議及一場展覽回來，Charles Vess心情不錯。讓他開心的理由很多，他說：「畫廊正好位於塞納河邊上，我手執一杯香檳漫步其間，還能欣賞著名的巴黎聖母院。作為一名藝術家，這真是再美妙不過的事情了。回到美國之後，我獲得了『世界奇幻獎』的最佳藝術家稱謂。」

　　這是Charles Vess第三次獲得該組織頒發的獎項了，這次的獲獎也是他40年繪畫生涯中收獲的眾多獎項之一。Charles並不願承認

自己畫風充滿所謂的奇幻元素，對他而言，所謂的奇幻（fantastical）是用來形容「盔甲勇士大戰惡龍」這種場景。他認為自己繪畫的風格更為多元和微妙，他解釋說：「剛開始嘗試突破時，我試著將一切創作元素都塞進圖稿內，後來卻發現圖稿失去了內涵，整個故事也失去了明確的發展方向，於是我不再貪心，在我作品裡，小矮人和精靈就該存在於樹林之間」。

莉蓮與貓世界

這幅作品是Charles Vess為Charles de Lint 新書所描繪的跨頁設計作品。

藝術家簡歷

Charles Vess

1975年從維吉尼亞州立聯邦大學畢業後，Charles來到紐約奮鬥，成為知名的漫畫家、插畫家。目前他回歸故鄉維吉尼亞州長住。
www.greenmanpress.com

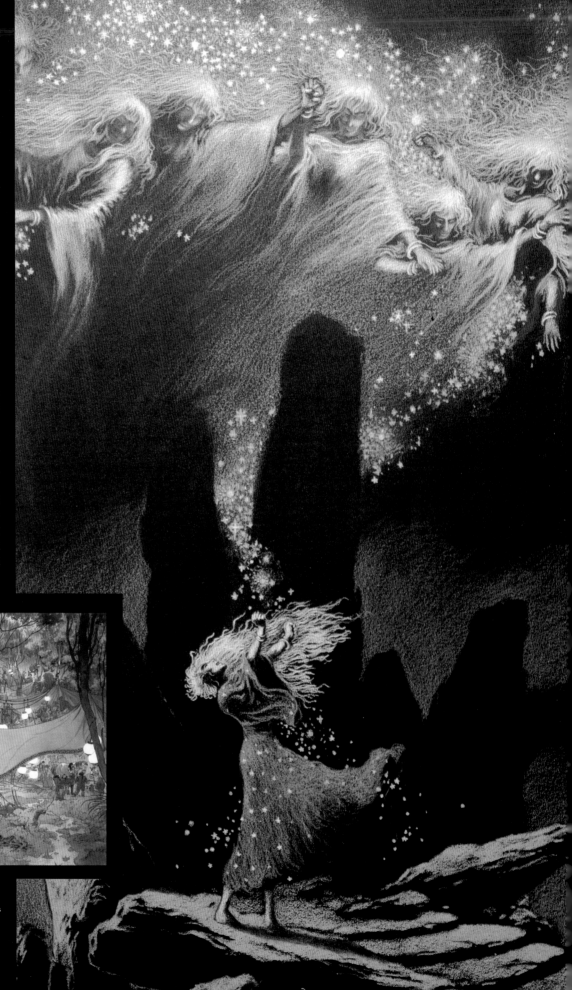

滿天星辰漫舞
在這幅夢幻般的星塵畫面中，Charles最鍾愛的那種微妙、潛在的詩意盡充溢其間。

星塵點綴

Charles Vess 回憶那個曾將自己帶入幻想王國的奇幻故事。

在Charles Vess的作品集中，他為Neil Gaiman故事Stardust《星塵》所描繪的175張插圖，毫無疑問地可以稱得上是最具創造力的作品。

Charles的成功多少都受到了像Arthur Rackham和Alphonse Mucha這些優秀藝術家的影響。確切地說，他們的故事就該存在於幻境中。Charles說：「Neil是一位優秀的作家，從他的文字敘述中，你不僅能感受到藝術的美感，更能拓展你的視野，挑戰不可能的創意。跟這樣的人一起工作，既開心且有意義。」

「Stardust《星塵》讓人們看到我的創新和不同之處，因此我也逐漸從描繪一般漫畫，轉向為替書籍描繪插畫。」Charles繼續聊道：「從此以後，我就順著這條創作之路一直繼續走下來了。」

Charles與Neil的合作讓雙方都受益匪淺，Stardust《星塵》在2007年發行了電影版本，電影的發行上映使Charles聲名大噪，同時也讓人們再次對他印刷版本的作品產生興趣。Charles說：「電影版在歐洲得到肯定，但在美國卻不太受歡迎，人們瘋狂搶購原版書，因為那是一部百看不厭的作品。」

精靈市場
Stardust《星塵》的故事情節讓Charles有足夠的空間，將自己所鍾愛的拉克姆式繪畫風格充分顯現出來，Charles特別喜愛這種風格，收藏家們也樂於購買他的畫作。

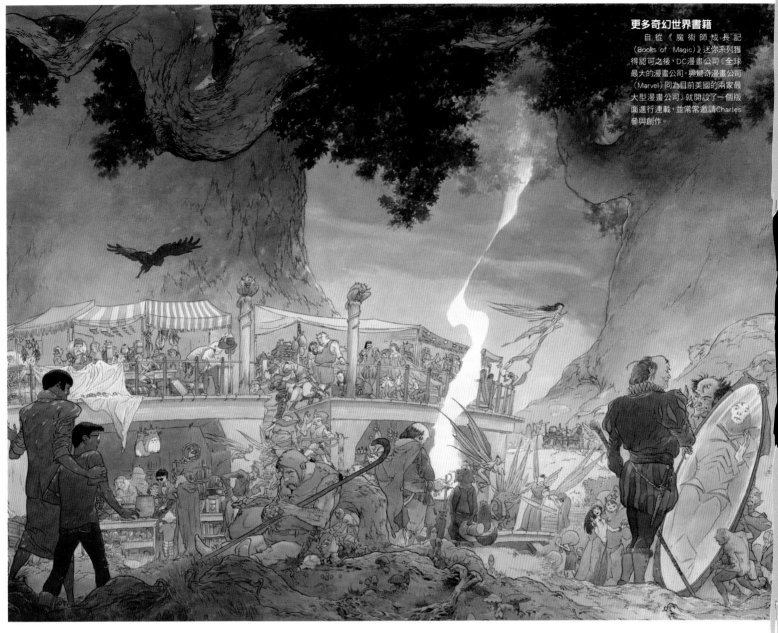

更多奇幻世界書籍
自從《魔術師成長記（Books of Magic）》迷你系列獲得認可之後，DC漫畫公司（全球最大的漫畫公司，與驚奇漫畫公司（Marvel）同為目前美國的兩家最大型漫畫公司）就開設了一個版面進行連載，並常常邀請Charles參與創作。

「文字與圖稿結合產生的相乘效果，是其中單獨呈現時所無法比擬，我真是情不自禁地喜歡這種創作形式。」

「漫漫」相聯

但這並不意味著Charles對超級英雄形式，就全盤否決，觀看第一部《蜘蛛人（Web of Spider-Man）》跨頁上那幅畫作，就知道他的創作風格（見本書108頁）。蜘蛛人男主角身上的那套黑色服裝看起來醒目，同時又凸顯了20世紀80年代沒有的神秘黑暗風格。他與其他一些畫家，例如Bill Sienkiewicz，將藝術創作的特質導入漫畫，在市場上掀起了的一陣搶購的熱潮。他不僅善用液體油墨畫，對水彩畫和油畫的技巧也頗有研究，更讓人驚嘆的是他還擅長寫作、雕刻、舞台設計等各種領域的創作。Charles的創作往往介於各種不同的領域之間，他表示說：「我喜歡文字與圖稿的結合型態，在書籍插圖、漫畫書、兒童讀物甚至電

影中都能適用。文字與圖稿結合所產生的相乘效果，是其中之一單獨出現時所無法比擬的，我真是情不自禁地喜歡這種創作形式。在各種創作形式中，這種介於兩者之間的形式，可以說是我的最愛了。」《蜘蛛人》跨頁插畫的成功讓他聲名大噪，更多的委託工作接踵而至。《蜘蛛人：地球精神（Spider Man：Spirits of the Earth）》是1990年Charles所描繪的漫畫小說。他緊接著又與作者Nancy Collins成功完成《沼澤（Swamp Thing）》系列封面設計的創作。Charles接著說「我一直都想要去嘗試那樣的繪畫風格，主角是個神秘的無宗教信仰的年輕人。在創作那些畫作的過程中，我採用了許多技巧。在為期一個月的時間裡，為了達到最後所希望的效果，我嘗試各種不同的技巧，以及不

同顏料的調配方式。」在此同時，Charles又開始創作魔術師成長記（Books of Magic）》系列的插圖繪畫工作。在這次工作的過程中，Charles遇到了他一生中最重要的合作夥伴—Neil Gaiman。後來他們一起完成了莎士比亞著名喜劇《仲夏夜之夢》改編版《睡魔（Sandman #19）》。兩人許多更長期的合作計劃即將開展，他們的工作日程早已滿檔了。

CHARLES VESS 工作室
了解Charles經典作品《月球的同伴（Companions to the Moon）》創作的構想。

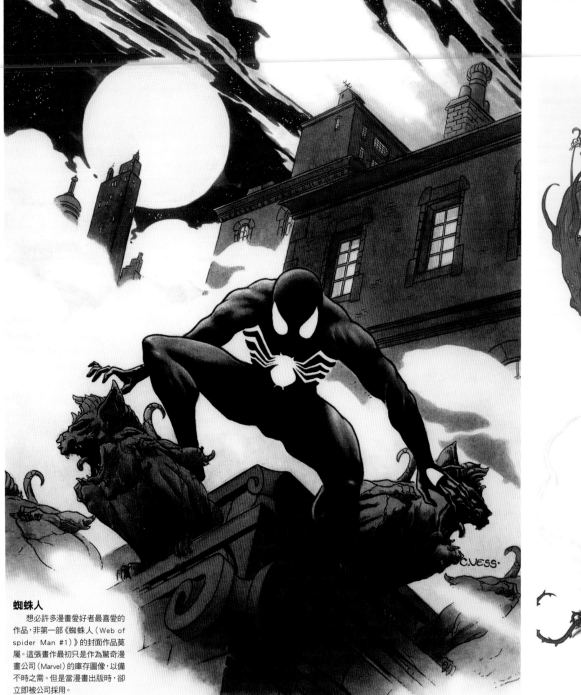

蜘蛛人

　　想必許多漫畫愛好者最喜愛的作品，非第一部《蜘蛛人（Web of spider Man #1）》的封面作品莫屬。這張畫作最初只是作為驚奇漫畫公司（Marvel）的庫存圖像，以備不時之需。但是當漫畫出版時，卻立即被公司採用。

> 「在超級英雄的世界裡，他們依靠暴力取勝，但是這並非我為人處事的方式。我希望以隱喻的方式，呈現故事的詩意感。」

沼澤

　　Charles個人很喜歡《沼澤（Swamp Thing）》中角色的個性，並適時地將新技巧應用在其中。

　　Charles認為：「在超級英雄的世界裡，他們依靠暴力取勝，但是這並非我為人處事的方式，我希望以隱喻的方式，呈現故事的詩意感。這樣我的讀者在閱讀書籍的過程中，就能擁有自己的想像空間，並將自己的想像，導入故事情節的發展中。」1997年至1998年之間，Charles和Neil全身心投入創作《星塵（Stardust）》這個作品。這部傑作由四個部分組成，其中包含175幅畫作，並且在全世界贏得了眾多獎項。最近Charles協助Neil完成其作品《藍莓姑娘（Blueberry Girl）》的插圖描繪工作，這部作品於2009年問世。前幾年他們所推出《指令說明書（Instructions）》，是專為兒童讀者們解說書中的仙境內容。就在《星塵（Stardust）》出版不久之後，Charles的妻子Karen在一場意外車禍中脊椎受到損傷。由於當時並沒有醫療保險，Charles必須籌措資金來應付龐大的治療費用，於是Neil建議他邀請一些藝術者共同來完成《星塵（Stardust）》的續集--《星塵隕落（A Fall of Stardust）》的創作。當時Charles向三十位藝術界的朋友發出邀請寒，其中就包括了Mike Mignola和Brian Froud等兩

指令說明書

這是Charles和Neil最近合作的書，它為孩子們瞭解仙境內容提供了詳細的指導。

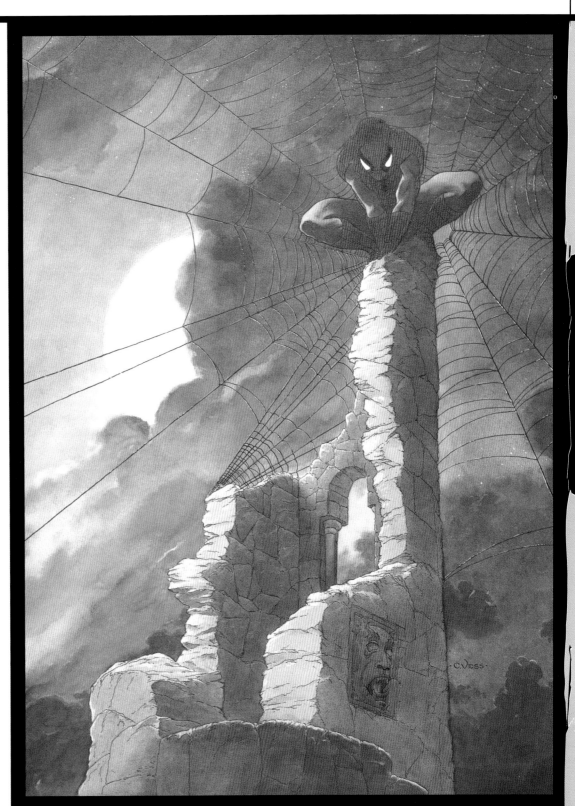

位知名藝術家。但可惜的是後來產生法律糾紛，這本書無法完整出版，只能以分期刊登的形式出現。Charles說道：「編輯這本集結不同藝術家作品的書籍，所要做的基本工作相當多，何況要求一群高水準的藝術家，全部集中精力在一件事情上本來就很困難。」目前，Charles工作仍然非常忙碌，有一幅4英尺×8英尺（約1.22m×2.44m）的水彩畫，以及50張為《莉蓮與貓（A Circle of Cats）》描繪的畫作等待他去完成。事情遠不止這些呢，Charles說：「現在我還參與了一個『綠林（The Green-wood）』的企劃案，這個創作的企劃案，結合了繪圖敘事、純文字，以及插畫等各種元素，我又開始結合各種藝術形式，進行新的創作活動。」

地球精神

《蜘蛛人》從美國來到英國蘇格蘭的反應如何？

Charles認為驚奇漫畫公司（Marvel）1990年出版的《蜘蛛人：地球精神（Spider Man：Spirits of the Earth）》，是開啟自己事業之門的鑰匙。「《蜘蛛人》在美國反應不錯，但是在英國卻讓人有些擔憂。由於不同國家的人們想法不同，對同一個故事的看法也有差異。」Charles參與了這本書的繪畫與創作工作，其中有許多他鍾愛的元素，例如：精靈、廢墟、城堡等，還有凱爾特人特色的酒吧和海風吹拂的草原。

雖然出版的時間稍微早些，但是《蜘蛛人：地球精神（Spider Man：Spirits of the Earth）》，幾乎與《睡魔（Sandman #19）》在同一個時期出版。Charles認為這兩本書都替他的事業發展，帶來不小的推動力量，並且讓他的繪畫事業獲得相當的成就。他回憶說：「各種獎項和頭銜也隨之而來，因為迅速成名的緣故，當時很多人都會留意我正在做甚麼或買甚麼東西呢！」

Traditional skills

解析大師的創作思維

享有盛名的奇幻插畫藝術家 Charles Vess，即將揭開神祕的創作面紗，為我們展示他為客戶創作作品時的整個思維過程。

《月球伙伴（Companions to the Moon）》是我第一個接受委託所創作的成熟作品。這要從一位藝術品買家的委託談起。這位客戶曾經在聖地牙哥動漫展，看到我一幅標有「星塵（Stardust）」名稱的作品，畫面所描述的故事是墜星「伊凡（Yvaine）」跪在林間空地的情景。當時他被告知那個作品屬於非賣品時，非常的失望。因此他向我詢問能否考慮為他描繪一幅類似的畫作。我本身非常喜愛那幅畫作，要不是早已經當作禮物送給我妻子的話，或許就會賣給這個客戶了。

但是這種委託創作的方式，顯然是不太可能。最初我拒絕了這位客戶的委託案。這些年來，我曾經被多次邀請創作有報酬的繪畫，但是我一直都無法將這類型的委託案，排入我創作的檔期內，更何況我從沒想過當一個類似僱傭的畫家，替客戶創作他想要的作品。比較理想的作法是不受客戶合約的束縛，創作發自內心的藝術作品。事實上，在我的腦海中已經逐漸形成幾個創作構想，但是礙於出版圖書的截稿時間緊迫，這幾個創作構想都暫時無法執行。在完成大部分圖書插畫的工作之後，我給這位特殊的客戶回了一封信，

表示我希望創作發自內心深處的藝術作品，同時規劃出讓我有充足的時間和精力，創作這幅作品的時程表，並開出對方可能願意支付的的費用。我很快地收到客戶給我回信說：「很好，這聽起來很合我意。」

1 概念草圖

這張最初的一幅創作概念鉛筆素描草圖，是在一張8.5英寸×12英寸的影印紙上完成的。這幅作品和那幅「星塵」的作品有著些類似的地方。它們都以月光下的深邃叢林為背景，其中存在著各式各樣的精靈生物。因為我通常喜歡將要創作的所有構思全都描繪出來，所以這幅草圖比我以往所畫的概念草稿都精細許多。

2 建立構圖

在描繪草圖階段裡，我仍然只是嘗試建立整體性的構圖，也嘗試掌握整幅作品的情緒基調。唯有當客戶喜歡這個整體構圖後，我才會依據創作的構想，增添所有的細節，完成最終的作品。如果一開始描繪圖稿的階段裡，就把所有細節描繪出來，後來發現必須修改較大的部分時，就面臨必須重新描繪的困擾，這時你會覺得重複描繪的工作十分乏味。

3 放大與轉描草稿

當草圖獲得客戶的認可之後，我利用影印機將草稿擴大到完成圖的實際尺寸（16英寸×23英寸），然後將放大後的圖稿，轉寫描繪到Strathmore系列500,4ply的繪圖專用紙張上。經過數小時的重新描繪過程，終於完成了這幅鉛筆圖稿。

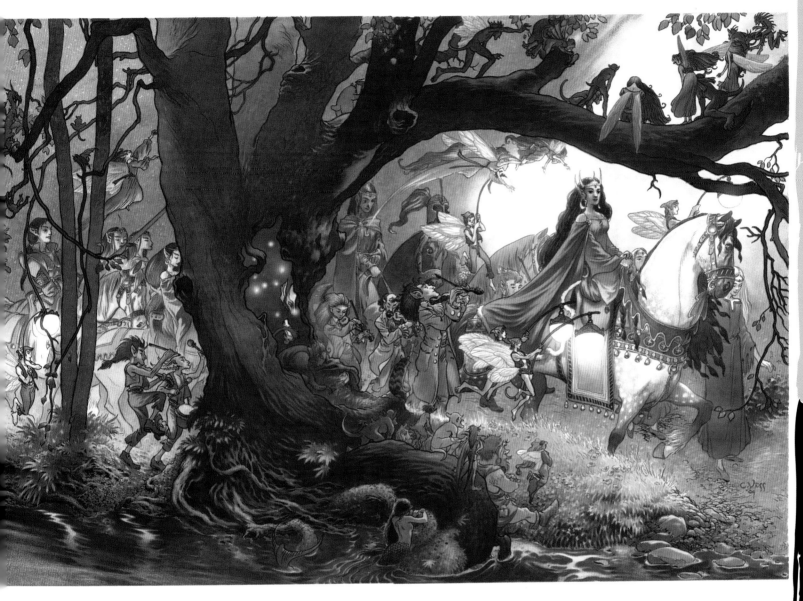

④ 蒐集靈感

對我來說，繪畫的進程包括瀏覽工作室的藝術作品和參考書。這並不是為了尋找前人的相似作品並加以模仿一這樣的話，又有甚麼樂趣呢?一而是為了隨機地尋找一些視覺上的靈感。可能，我尋找的只是某位畫家曾經描繪的月色:馬頭的搖蕩姿態，裙子上的一個有趣的圖案，樹枝的一個特殊的盤曲，等等。我的潛意識會有希望儲存所有這些細節，這樣，當我開始創作的時候，就可能想起相關的信息。

⑤ 引入角色

如你所見，在圖畫中我已經添加了許多新的形象，在盛裝中加入了細節，同時，為我的華麗荒誕的精靈世界的所有人物們添加了特定的面部特徵。我還發現，如果在我畫這些人物形象時，腦海中能夠浮現他們各自的故事，將會大有益處。這樣的心理過程好像可以給每個角色都增添一種特定的真實感，無論是精靈、龍、美人魚還是一隻貓。但是你要小心，不要讓任何一個人物的亮點過分突出。每個角色，無論是人物或者岩石或者樹木，都需要作為整幅畫的一部分共同表現一個整體的效果。▶▶

6 選定情緒

選擇用來連接以及留在上面的線條類型取決於我所尋找的整體情緒。早些時候，我決定整幅畫將沈浸在月光中，一股強烈的斜照的光束，傾瀉在妖精女王的身上。所以，我選擇了一種棕褐色的色調，而不是那種刺目的、僵硬的黑色線條。綜合色調中的淺棕色讓各部分能夠更好地融入我所尋找的月光與月影的情緒中。

11 "挑逗"讀者

就像我之前所說的那樣，整幅作品有這麼多的大大小小的形象，你必須謹慎地選取哪些角色成為曝光中心，哪些角色進行重點著色，從而達到讓這些形象成為讀者第二次發現旅程的一部分。對角線斜射的月光，把這些在大樹周圍花湖雀躍的精靈生物放進了一種色彩輪廓中，從而幫助我們達到上面的目的。那些生物仍然在那，但是如此就不會把讀者的中心注意力從女王這個主角的身上吸引過去了。

7 處理翅膀

所有的精靈翅膀都用淡藍色墨水線條描繪。這樣更容易表現出它們的半透明狀。在使用一種透明的媒介—FW墨水—幾年之後，我發現大可以把許多僵硬的鋼筆輪廓用一些純色來重新代替，這樣會取得更好的效果。當然，只有經驗和耐心能告訴你哪些線條應該留下而哪些線條應該去除。

9 統一各種元素

我混調出一種淺藍灰色渲染著整幅作品的大部，除了那些正好在發光的燈籠周圍以及在女王月光中的區域。像這樣的一種單色的渲染會有助於把圖中彼此分離的各部分連成一個整體。另外，如果應用得恰到好處，會讓整幅圖畫的光源部分變得十分有質感。

12 建立一種節奏

小矮人們提著的燈籠環繞著整幅畫，這些作為第二光源，在整幅作品中營造出一種視覺的節奏感。同時又十分微妙地讓讀者的注意力能夠保持在月光和那些可愛的精靈身上。這種有著眾多角色形象的作品在創作的時候是十分有趣的，因為你可以分層次地加入許多隱藏的故事。

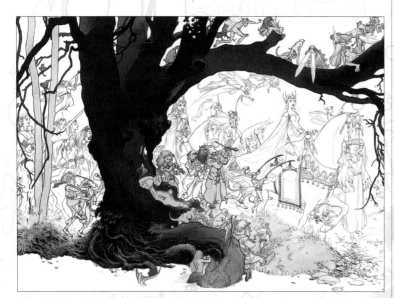

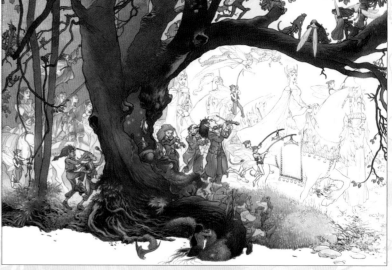

8 開始上色

在一幅已經繪制詳細的圖畫上塗上第一抹色彩，其實是一件格外提心弔膽的事情。有一兩個禮拜的時間，我一直推遲往面板著色這項工作。直到最後，我覺得不能再拖延工期了，只好硬著頭皮開始上色。

10 整理樹木

在這個階段，我僅僅是試著將樹木的形象固定下來，因為毫不誇張地說，它對整幅作品的成功與否起著中心性的作用。最重要的是，我必須要在大樹與圖中的其他部分之間建立一定的畫面深度。

13 放置"復活節彩蛋"

耐心點看，或許偶然間你會發現日本動漫形象，《龍貓》這部電影也是我非常喜歡的。同時，還有我為卡通書所創作的"玫瑰（Rose）"系列中的巴塞德龍（Balsaad）的形象。當然還有更多的一些隱藏故事，就留給你好奇的眼睛自己發掘吧。

THE ART OF DUNGEONS & DRAGONS

「龍與地下城」的藝術

「龍與地下城」的奇跡，毫無疑問地讓奇幻插畫藝術品的概念更加明確。讓我們回到「龍與地下城」最初的發展階段，探索它的傳奇脈絡。

"地" 獄騎士的登場。現在我們正在討論這樣一個場景。你能想像自己成為地獄中唯一的騎士嗎？敵人是那麼眾多，生存的時間是那麼短暫。」Jon Schindehette說道。他說的是David C Sutherland III創作的一幅素描畫稿，出現於1978年玩家手冊的23頁。一個身穿金屬裝甲的烈焰騎士，用他的利劍砍向一個長著釘子尾巴的惡魔。在同一時刻裡，數量眾多的其他黑暗成員將他團團圍在中央。在70年代末80年代初期，成千上萬的年輕玩家開始迷上《龍與地下城》這款遊戲，所以無數的學校書本中，都被畫滿了各種版本的角色形象，以及類似的塗鴉。這不僅營造出一場世界性的遊戲熱潮，而且建構了整個世代奇幻插畫藝術家的培育溫床。

當時Jon也是一個狂熱玩家，而現在他可以說是生活在這個夢想之中：因為他是威世智公司（Wizards of the Coast）「龍與地下城」的資深藝術

創新指導。雖然這聽起來像一份完美的工作，但是實際上並不輕鬆。正如1978年的騎士那樣，龍與地下城也在逐漸被黑暗所包圍。隨著紙牌遊戲、高解析度電腦遊戲，還有RPG競技的飛速發展，第二次創新改版對於這個遊戲開創者的遊戲顯得尤其重要。隨著30多年的發展，現在龍與地下城這部遊戲，已經發展到了規則複雜的第四版本。現在Jon和他在威世智公司的團隊，已經發展出全新的創意。

當前風貌

一般玩家手冊的封面是由Wayne Reynolds所創作。他是當今龍與地下城的主要創作畫家之一。他的作品風格也非常接近第四版遊戲的風格。

地地獄士

David C Sutherland III於1978年所創作的這幅素描，激勵了整個世代的龍與地下城玩家，以及年輕的奇幻插畫藝術家們。

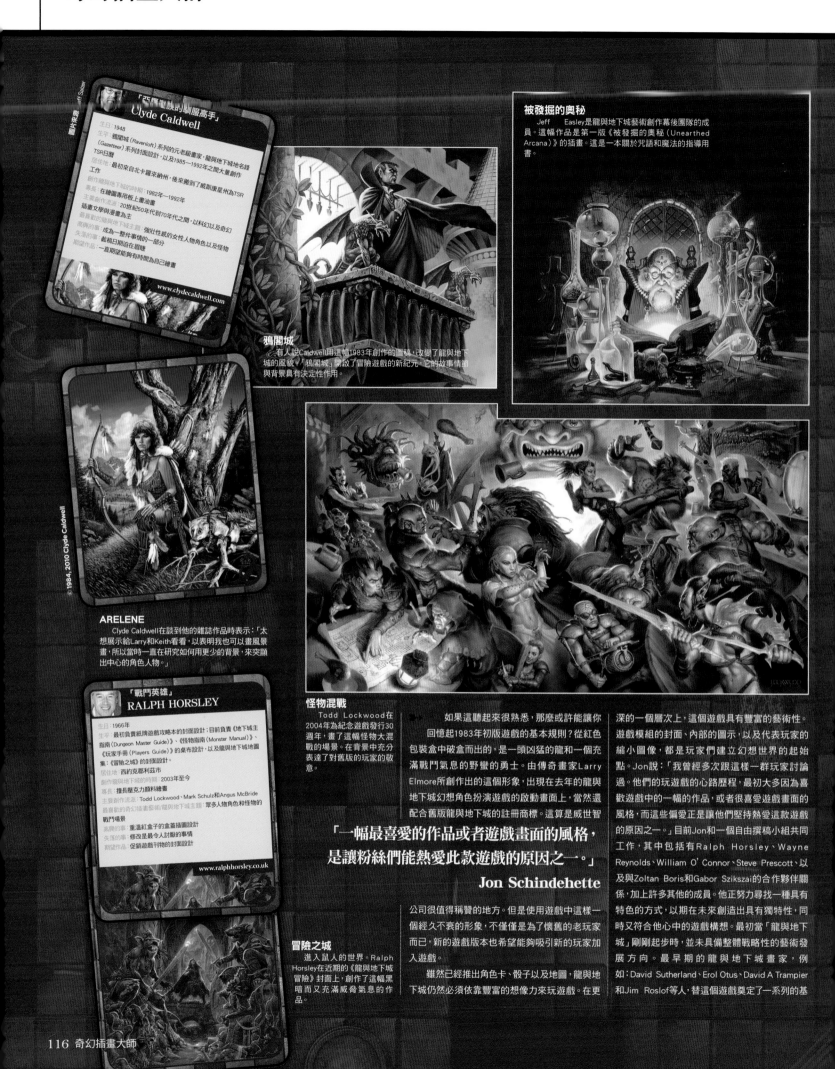

圖片來源：Jeff Salzer

「西屋之族的馴服高手」
Clyde Caldwell

生日：1948

生平：鴉閣城（Ravenloft）系列的元老級畫家，龍與地下城名錄（Gazetteer）系列封面設計，以及1985～1992年之間大量創作

居住地：最初來自北卡羅來納州，後來搬到了威斯康星州為TSR工作

創作龍與地下城的時期：1982年－1992年

專長：在繪圖專用板上畫油畫

插畫文學與漫畫為主

最喜歡的龍與地下城主題：強烈性感的女性人物角色以及怪物

高興的事：成為一整件事情的一部分

失落的事：截稿日期迫在眉睫

期望作品：一直期望能夠有時間為自己繪畫

www.clydecaldwell.com

© 1984, 2010 Clyde Caldwell

ARELENE

Clyde Caldwell在談到他的雜誌作品時表示：「太想展示給Larry和Keith看看，以表明我也可以畫風景畫，所以當時一直在研究如何用更少的背景，來突顯出中心的角色人物。」

「戰鬥英雄」
RALPH HORSLEY

生日：1966年

生平：最初負責紙牌遊戲攻略本的封面設計；目前負責《地下城主指南（Dungeon Master Guide）》、《怪物指南（Monster Manual）》、《玩家手冊（Players Guide）》的桌面設計，以及龍與地下城地圖集：《冒險之城》的封面設計。

居住地：西約克郡利茲市

創作龍與地下城的時期：2003年至今

專長：擅長壓克力顏料繪畫

主要創作流派：Todd Lockwood、Mark Schulz和Angus McBride

最喜歡的龍與地下城插畫藝術/龍與地下城主題：眾多人物角色和怪物的

戰鬥場景

高興的事：重溫紅盒子的盒裝插圖設計

失落的事：修改是最令人討厭的事情

期望作品：促銷遊戲刊物的封面設計

www.ralphhorsley.co.uk

被發掘的奧秘

Jeff Easley是龍與地下城藝術創作幕後團隊的成員。這幅作品是第一版《被發掘的奧秘（Unearthed Arcana）》的插畫。這是一本關於咒語和魔法的指導用書。

鴉閣城

有人說Caldwell用這幅1983年創作的圖稿，改變了龍與地下城的風貌。「鴉閣城」開啟了冒險遊戲的新紀元，它的故事情節與背景具有決定性作用。

怪物混戰

Todd Lockwood在2004年為紀念遊戲發行30週年，畫了這幅怪物大混戰的場景。在背景中充分表達了對舊版的玩家的敬意。

冒險之城

進入鼠人的世界。Ralph Horsley在近期的《龍與地下城冒險》封面上，創作了這幅黑暗而又充滿威脅氣息的作品。

如果這聽起來很熟悉，那麼或許能讓你回憶起1983年初版遊戲的基本規則？從紅色包裝盒中破盒而出的，是一頭凶猛的龍和一個充滿戰鬥氣息的野蠻的勇士。由傳奇畫家Larry Elmore所創作出的這個形象，出現在去年的龍與地下城幻想角色扮演遊戲的啟動畫面上，當然還配合舊版龍與地下城的註冊商標。這算是威世智公司很值得稱讚的地方。但是使用遊戲中這樣一個經久不衰的形象，不僅僅是為了懷舊的老玩家而已，新的遊戲版本也希望能夠吸引新的玩家加入遊戲。

雖然已經推出角色卡、骰子以及地圖，龍與地下城仍然必須依靠豐富的想像力來玩遊戲。在更

> 「一幅最喜愛的作品或者遊戲畫面的風格，是讓粉絲們能熱愛此款遊戲的原因之一。」
> **Jon Schindehette**

深的一個層次上，這個遊戲具有豐富的藝術性。遊戲模組的封面、內部的圖示，以及代表玩家的縮小圖像，都是玩家們建立幻想世界的起始點。Jon說：「我曾經多次跟這樣一群玩家討論過。他們的玩遊戲的心路歷程，最初大多因為喜歡遊戲中的一幅的作品，或者很喜歡遊戲畫面的風格，而這些偏愛正是讓他們堅持熱愛這款遊戲的原因之一。」目前Jon和一個自由撰稿小組共同工作，其中包括有Ralph Horsley、Wayne Reynolds、William O'Connor、Steve Prescott、以及與Zoltan Boris和Gabor Szikszai的合作夥伴關係，加上許多其他的成員。他正努力尋找一種具有特色的方式，以期在未來創造出具有獨特性，同時又符合他心中的遊戲構想。最初當「龍與地下城」剛剛起步時，並未具備整體戰略性的藝術發展方向。最早期的龍與地下城畫家，例如：David Sutherland、Erol Otus、David A Trampier和Jim Roslof等人，替這個遊戲奠定了一系列的基

龍與地下城的未來

我們採訪了創意總監 JON SCHINEDHETTE 對龍與地下城世界的發展願景……

你希望龍與地下城的作品有甚麼樣的新外觀和感覺？

我認為龍與地下城的品牌精華，就在於它是一個英雄式的冒險遊戲，在遊戲當中，即便是一個最貧賤的角色，都能展現高度的獨特性格。每個懷小人，都可能成為你的大敵，每次與怪獸奮力格鬥，都能夠帶來勝利的歡呼，或者失敗的低吼……

你為龍與地下城的作品設定了甚麼樣的目標呢？

我一直渴望著作品能夠獲得一種發自內心更深層次的反應，就像：「這傢伙太棒了，我一定要成為那樣的人！」當我可以讓我們的英雄、惡棍、怪獸或者遊戲環境，獲得某種情緒反應的時候，就算成功了。

在目前的娛樂市場中，你認為你將面臨的挑戰有哪些？

在當今的遊戲和電影中，超寫實主義已經將人們對幻想的需求排擠掉了。我們如何能在一個超寫實主義蔓延的世界中，鼓勵人們幻想呢？我認為必須以嶄新的遊戲內容，以及全新的遊戲架構，吸引遊戲愛好者的關愛。

你認為龍與地下城藝術最具有紀念價值的是甚麼呢？

龍與地下城以及它的相關世界，已經被藝術家們做了歷史性的定格了。由Elmore創作的龍槍 (Dragonlance) 系列、由Brom創作的浩劫殘陽 (Dark Sun) 系列、以及由Caldwell創作的鴉閣城 (Ravenloft) 系列。他們已經定義了遊戲的樣貌。他們不僅僅定義了它，更是擁有了它。Wayne Reynolds是團隊中在目前的情況下，還能為龍

與地下城品牌帶來一種獨特風格的幾個藝術家之一。身為藝術總監的我，喜歡發現那些擁有某種明確藝術風格的藝術家。為甚麼呢？因為他們的作品總是讓人過目不忘。耕謂我們正在談論Elmore、Brom以及Caldwell的作品嗎？

從你的觀點觀察，一位藝術家若想成為下一個龍與地下城作品的主要創作者，必須具備何種特質呢？

我並不知道如何才能造就一位傑出的藝術創作者，但是我知道如何才能讓你成為頂尖奇幻插畫藝術家的一員。首先你必須承諾自己堅持本身優秀的創作能力，保證一直維持最佳的創作狀態。第二，培養提升自己能量的意識，不斷探索和研究，以提高自己的繪畫技巧。第三，不斷努力超越自己的期望目標，而不是僅僅達到預期目標而已。第四，必須建構自己獨特的風格。若要成為一位偉大的畫家，就必須擁有其他人所缺乏的獨特風格，創造出能夠鶴立雞群、脫穎而出的作品。

浩劫殘陽 (DARK SUN)

Gerald Brom於1989年加入TSR公司，參與「龍與地下城--浩劫殘陽」系列的創作。這幅畫是1993年《龍冠 (Dragon's Crown)》的封面設計。

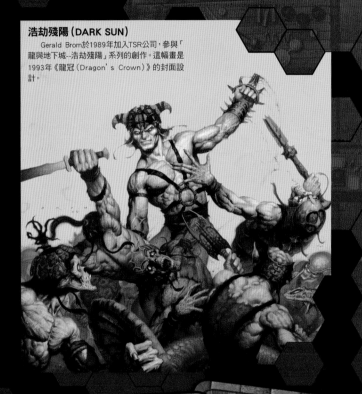

人物和種族

William O'Connor是最新版龍與地下城的首席概念設計師，他對於角色的階層與人種的設計風格，可在第四版出版物中找到。

調。不久之後，TSR公司做出一項決定：一個由專業的畫家組成的內部團隊，或許能將整個遊戲提高到另一個新的層次。在1981年到1982年這兩年的時間裡，Larry Elmore、Jeff Easley、Clyde Caldwell和Keith Parkinson為實現新突破，共同創作封面插圖設計。Larry Elmore強調說：「當我在設計盒蓋封面的時候，我對這款遊戲一無所知。不過，Parkinson、Easley、Caldwell當時都看過遊戲。我們只是依據自己的構思作畫，當時這個領域並沒有多少奇幻插畫藝術存在，所以我們沒

有多少可借鑒的素材。」

萬眾矚目的TSR

這個內部整合出來的夢幻隊伍，並非僅僅簡單地踏入了一個奇幻插畫藝術的未知領域，還讓這家公司獲得了極大的成功。在以英語為主要語言的國家裡，每個孩子都熱衷於玩龍與地下城遊戲，僅僅這件事實就足以說明這款遊戲成功的盛況。許多遊戲玩家以及那些初出茅廬的藝術家們，都想到威斯康辛州日內瓦湖畔的TSR總部工作。一位目前非常知名的龍與地下城畫家Todd Lockwood說道：「我永遠都不會忘記當我第一次看到這群人的作品，出現在封面上時的感覺。那是Jeff Easley在「龍與地下城 (AD&D)」的《怪物圖鑒II》的封面上，所描繪的山嶺巨人。這幅圖畫上蘊含著視覺焦點、故事內容和力量，是讓我非常震驚的專業佳作。」

那本書在1983年也就是在遊戲的需求到達頂峰的時候出版。同一年，TSR發佈了《鴉閣城》，一個變成了戰役冒險遊戲模組，直到今天在威世智公司中，它仍佔有著很重要的地位。

成功的一大部分都要歸功於Clyde Caldwell的那幅令人恐怖的作品。那幅畫描繪的是一個觀測著自己領地的吸血鬼。

Clyde解釋說：「鴉閣城是我作為職業畫家的早期作品之一，那是我與Tracy Hickman的第一次接觸與合作。我已構思好如何表現作品中的

「畫筆巫師」
LARRY ELMORE

生日：1948年
生平：1983年基本規則，專家級規則以及大師級規則編繪的包裝盒封面設計；《龍槍 (Dragonlance)》系列前三本小說的封面設計
居住地：最初居住在肯塔基州，之後搬到威斯康辛州日內瓦湖，最後又回到肯塔基州。
創作龍與地下城的時期：1981年—1987年
專長：在專用繪圖板上畫油畫
主要創作流派：Frank Frazetta、Hildebrandts、NC Wyeth和Howard Pyle
最喜歡的奇幻插畫藝術/龍與地下城主題：軍隊作戰的宏偉場景，史詩巨著以及龍等主題
高興的：見證《龍槍》的成功
失落的：擔心TSR公司將走下坡路
期望作品：《龍槍》中所有主要人物的肖像畫
www.larryelmore.com

冬夜巨龍

即使到了1992年《龍槍》系列圖書重新出版的時候，Larry Elmore都被邀請回來製作封面設計。這幅畫是為了系列叢書中的第三本而繪製。

空襲

這是Larry Elmore早期的另一經典作品。這幅畫作出現於1983年出版的專家級規則第二套的一個藍色盒子上。或許我們將會很快在龍與地下城的新產品中與它再相會。

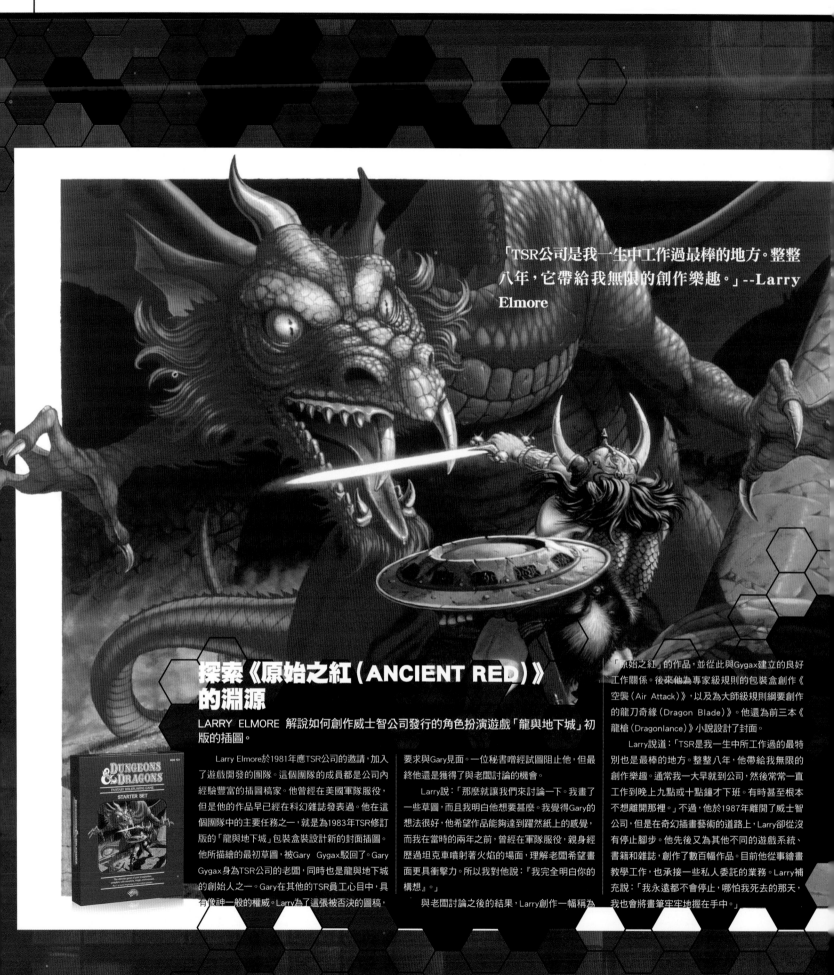

「TSR公司是我一生中工作過最棒的地方。整整八年，它帶給我無限的創作樂趣。」--Larry Elmore

探索《原始之紅（ANCIENT RED）》的淵源

LARRY ELMORE 解說如何創作威士智公司發行的角色扮演遊戲「龍與地下城」初版的插圖。

Larry Elmore於1981年應TSR公司的邀請，加入了遊戲開發的團隊。這個團隊的成員都是公司內經驗豐富的插圖稿家。他曾經在美國軍隊服役，但是他的作品早已經在科幻雜誌發表過。他在這個團隊中的主要任務之一，就是為1983年TSR修訂版的「龍與地下城」包裝盒設計新的封面插圖。他所描繪的最初草圖，被Gary Gygax駁回了。Gary Gygax身為TSR公司的老闆，同時也是龍與地下城的創始人之一。Gary在其他的TSR員工心目中，具有像神一般的權威。Larry為了這張被否決的圖稿，

要求與Gary見面。一位秘書曾經試圖阻止他，但最終他還是獲得了與老闆討論的機會。

Larry說：「那麼就讓我們來討論一下。我畫了一些草圖，而且我明白他想要甚麼。我覺得Gary的想法很好，他希望作品能夠達到躍然紙上的感覺，而我在當時的兩年之前，曾經在軍隊服役，親身經歷過坦克車噴射著火焰的場面，理解老闆希望畫面更具衝擊力。所以我對他說：『我完全明白你的構想』。」

與老闆討論之後的結果，Larry創作一幅稱為

「原始之紅」的作品，並從此與Gygax建立的良好工作關係。後來他為專家級規則的包裝盒創作《空襲（Air Attack）》，以及為大師級規則綱要創作的龍刀奇緣（Dragon Blade）》。他還為前三本《龍槍（Dragonlance）》小說設計了封面。

Larry說道：「TSR是我一生中所工作過的最特別也是最棒的地方。整整八年，他帶給我無限的創作樂趣。通常我一大早就到公司，然後常常一直工作到晚上九點或十點鐘才下班。有時甚至根本不想離開那裡。」不過，他於1987年離開了威士智公司，但是在奇幻插畫藝術的道路上，Larry卻從沒有停止腳步。他先後又為其他不同的遊戲系統、書籍和雜誌，創作了數百幅作品。目前他從事繪畫教學工作，也承接一些私人委託的業務。Larry補充說：「我永遠都不會停止，哪怕我死去的那天，我也會將畫筆牢牢地握在手中。」

「你將提供人們一種能成為遊戲基礎的強力視覺衝擊。」--- Ralph Horsley

原始之紅再度升起

這樣一幅指標性的作品,怎能不激起其他畫家群起仿效呢?

當Larry Elmore1983年創作的《原始之紅》作品,當作「龍與地下城」角色扮演遊戲初階版的包裝盒封面時,當時龍與地下城的另一位藝術家Ralph Horsley,也創作新的原始之紅,並且作為玩家手冊和地下城攻略指南的封面。與英國畫家Wayne Reynolds一樣,Ralph被認為是當今龍與地下城藝術風格的典型畫家,這幅作品被認為是表達對Larry原始作品的敬意。

Ralph說:「在不斷創作與成長的過程中,我從沒有想過最終會為這個系列作品而工作,更沒想到會以如此直接的方式和Larry Elmore,以及當代藝術家們一起工作。這種工作經驗非常令人滿意也非常值得。」雖然Larry Elmore、Keith Parkinson、Jeff Easley和Clyde Caldwell是以藝術指導的身分進行創作,但是當時遊戲世界已經更加趨向於他們自己的構想。在目前的遊戲領域,由於龍與地下城必須與其

他公司的遊戲競爭,因此像Ralph這樣的畫家也不得不調整創作風格。他說:「如果我必須創作一個小矮人,那麼我所描繪的小矮人,必須與其他人所創作的矮人,在形象上具有某種類似性,但是卻具有高度的靈活性。我希望所創作的人物角色,能產生某種激動人心的力量。」目前「龍與地下城」的畫家們,正面臨著空前的壓力。這款遊戲擁有一種賴以生存的不可思議傳統,同時卻又有眾多的其他競爭者與他們爭鬥。對Ralph而言,考慮擴展當代奇幻插畫藝術作品的廣度,並不斷向前發展是非常重要的成敗關鍵。他說:「我了解電玩遊戲或者其他事物,但是我並不打算模仿這些。我希望創造出能夠賦予人們的視覺,一種強而有力的衝擊,一種讓人們很容易被吸引,並且成為遊戲基礎的東西。我們有責任將遊戲製作成具有著刺激的遊戲情節、壯闊的場景、有趣的人物角色,並且最終創造出一個讓你想要將自己融入其中的虛擬世界。」

Ralph Horsley設計的《原始之紅》封面,這是新版「龍與地下城」角色扮演遊戲的初階版本。

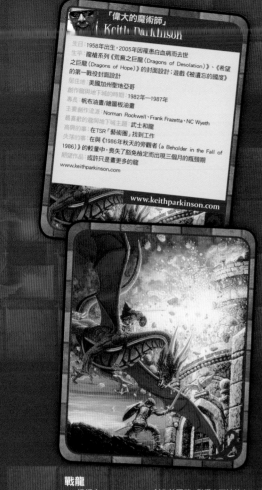

「偉大的魔術師」
Keith Parkinson

生日：1958年出生，2005年因罹患白血病而去世
生平：龍槍系列《荒蕪之巨龍（Dragons of Desolation）》、《希望之巨龍（Dragons of Hope）》的封面設計；遊戲《被遺忘的國度》的第一戰役封面設計
居住地：美國加州聖地亞哥
創作巔峰與地下城的時期：1982年─1987年
專長：帆布油畫/繪圖板油畫
主要創作追隨：Norman Rockwell、Frank Frazetta 和 NC Wyeth
最喜歡的龍與地下城主題：武士和龍
高興的事：在TSR「藝術圈」找到工作
失落的事：在與《1986年秋天的旁觀者（a Beholder in the Fall of 1986）》的較量中，喪失了豁免檢定而出現三個月的瓶頸期
願望作品：或許只是畫更多的龍
www.keithparkinson.com

www.keithparkinson.com

戰龍

這幅由 Keith Parkinson 創作的圖稿，引爆出可怕的力量。這幅畫是為了龍槍系列中由Tracy Hickman和Margaret Weis所寫的第八模組而創作。

落羽（FELLCREST）

Ralph Horsley鍾愛的創作包含多數的人物角色和許多活動的場景。這幅關於落羽的描述，最先出現在最新的《地下城主指南》中。

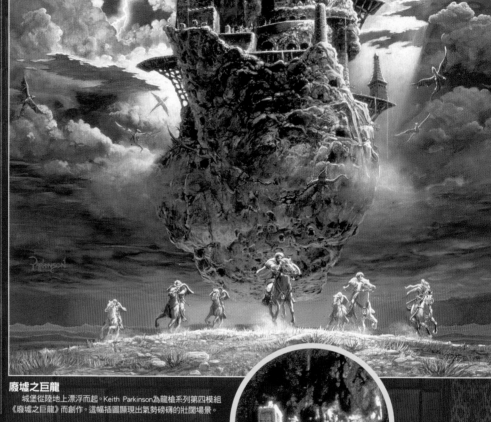

廢墟之巨龍

城堡從陸地上漂浮而起。Keith Parkinson為龍槍系列第四模組《廢墟之巨龍》而創作。這幅插圖顯現出氣勢磅礴的壯闊場景。

恐怖情節，因此在遊戲模組創作的過程中，獲得許多樂趣。我負責遊戲模組中的內部插圖及封面設計，讓我在遊戲設計中找到自己的定位。Tracy一直帶領著龍槍團隊努力，大家也都充滿了創作的激情，他們可能從新開始創作另一部全新的遊戲。」

這個團隊為《龍槍編年史（Dragonlance Chronicles）》的遊戲模組和小說創作插圖。經過Tracy Hickman和Margaret Weis的授權，年輕的Keith Parkinson得以成為一個封面藝術家而發揮才華。Keith在2005年因病去世，但是他的兒子Nick回憶起他的父親在為《荒蕪之巨龍》創作時的快樂情景，他說：「對我爸爸而言，與圖稿的實際題材比較，他自己最喜歡的東西，卻玩笑般地產生更重要的作用。爸爸是一個神秘博士（Doctor Who）的超級粉絲，如果你仔細觀察的話，會在暗礁或

城堡上，發現神秘博士、機械狗K-9，以及時間機器塔迪斯（TARDIS）的蹤影。」

截至1987年為止，龍槍系列小說的銷量達到200萬部，「龍與地下城」遊戲模組也銷售了50萬套，這個藝術團隊已經成為遊戲創作的主流。然而就像Larry所指出的，這並不是他們的終極目標。就像TSR公司的每個成員一樣，他們本質上是屬於重度遊戲玩家，他們在每天午餐後的休憩時間裡都在玩遊戲，他們的創作過程持續數年之久，讓他們的藝術創作更具真實性。來自廣告公司的一些有經驗的畫家，與他們取得聯繫之後，希望能為龍與地下城創作插圖。雖然這些藝術家的可能會創作出更佳的奇幻插畫意象，但是卻喪失了遊戲中許多細節。

Larry說：「我們知道出現在遊戲場景中的任何事物，例如：天氣、時間、背景、道具等凡是你可

披上斗篷

一位藝術家談到他在「龍與地下城」世界的日子。

第四版遊戲規則以及龍與地下城,讓 Tyler Jacobson 這樣的畫家獲得了新的創作機會。他兩年前畢業於舊金山藝術大學,獲得插畫藝術的美術碩士學位,而且也早已經接受過委託設計的案子。

他回憶說:「我的第一幅重要的作品,就是我接到的第一個委託案。這幅作品描繪的是一位精靈般的女士,在燭光籠罩的地牢中施放咒語。我運用我的傳統繪畫技巧,描繪了這幅委託的油畫作品。我想要畫更多的東西,但是因為油畫乾燥的時間有限,我並沒有充分的時間來完成這幅作品。因此我轉而利用數位的方式完成這幅作品。」就像許多在他之

前的畫家一樣,他利用為龍雜誌工作的機會,來提高自己的技巧和創意。雖然它是個網路上的出版物,但是仍然培植許多具有藝術天賦的新人。Jacobson 的最大的靈感之一,就是來自於 Jeff Easley 的作品。Jeff 所描繪的封面作品,總是讓人產生一種躍然紙上的感覺,同時也明確地建立自己的創作風格。

他說:「我非常喜歡龍與地下城的黑暗角色。我喜愛一種黑暗而帶有朦朧月光的場景氛圍,那裡有著神奇的生物潛藏在角落裡。我也喜歡那些具有靈性的生物角色,更很喜歡看到一個充滿著稀奇古怪模樣的怪物世界。」

平坦的命運(PLANAR DESTINIES)

許多龍與地下城畫家將他們為遊戲創作的第一幅作品,納入他們最喜愛的作品集中。Tyler Jacobson 也沒有例外。最初他用油畫創作「平坦的命運」,後來則採用數位方式完成此項作品。

「年青的激進派」
TYLER JACOBSON

生日:1982年
生平:《龍》雜誌384期的封面形象設計,「龍與地下城」相關出版物的一系列內部形象設計
居住地:華盛頓州連頓市(Renton)
創作龍與地下城的時期:2009年至今
專長:在繪圖板上畫油畫,Photoshop,Painter
主要創作流派:Frank Frazetta、Dean Cornwell、JC Leyendecker、NC Wyeth、Alex Ross、Craig Mullins、Donato Giancola、Greg Manchess、Jaime Jones、Jon Foster、Todd Lockwood、Jeff Easley、John Howe 和 Alan Lee
最喜歡的龍與地下城主題:半獸人與野獸
高興的事:第一份委託和第一幅封面作品
失落的事:還沒有
期望有的:龍
www.tylerjacobsonart.com

www.tylerjacobsonart.com

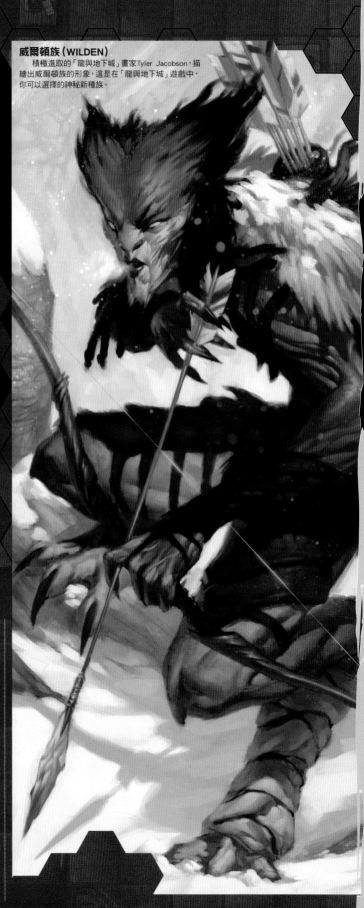

威爾頓族(WILDEN)

積極進取的「龍與地下城」畫家 Tyler Jacobson,描繪出威爾頓族的形象,這是在「龍與地下城」遊戲中,你可以選擇的神秘新種族。

以想到的東西,對遊戲而言都是重要的元素,就像當我們創作一個戰士或者冒險者的時候,他身上的服飾通常都會有很多小口袋,如果需要的話,我們甚至會添加一個背包。我們會將繩子或者掛鉤,或者其他用於翻牆的工具放入其中。我們讓他裝備看起來像個功能豐富的盔甲。」

龍雜誌的銷售業績的佣金,其他像 Den Beauvais 等自由撰稿人,也採取類似的抽佣方式。他為92期所創作的作品《悲傷之橋(Bridge of Sorrow)》,被 Ral Partha 奉為藝術創作的圭臬。他說:「我認為這幅畫最吸引我的地方,就是那些巨龍張牙舞爪的生動經典姿勢,當時我們屬於激烈競爭的對手,

> 「所有的畫家都對龍槍充滿了激情,很有可能徹底從頭創造出一個新的遊戲世界。」---Clyde Caldwell

龍與地下城的藝術創作陣營中,競爭日益激烈,而在龍雜誌(Dragon magazine)工作的機會,更是將競爭推向另一個層次。由TSR公司的一分部門出版,由 Kim Mohan 編輯的雜誌《龍(Dragon)》,涵蓋了角色扮演遊戲以及奇幻插畫藝術的新發展趨勢;早期的版本包括了 Boris Vallego 以及 Hildebrandts 的文章。那些內部的藝術家可以分享

能第一個創作出巨龍的經典姿態,就代表創作出奇幻插畫藝術領域中,最具指標性的遊戲角色。」

天下沒有不散的筵席。當他們在奇幻插畫藝術領域,發揮經典的先鋒作用之後,最終內部的藝術家們開始分道揚鑣。Clyde 在 TSR 工作到1992年;Jeff Easley 留在公司的時間更長,甚至見證了像 Fred Fields 和 RK Post 這樣的新一代藝術家

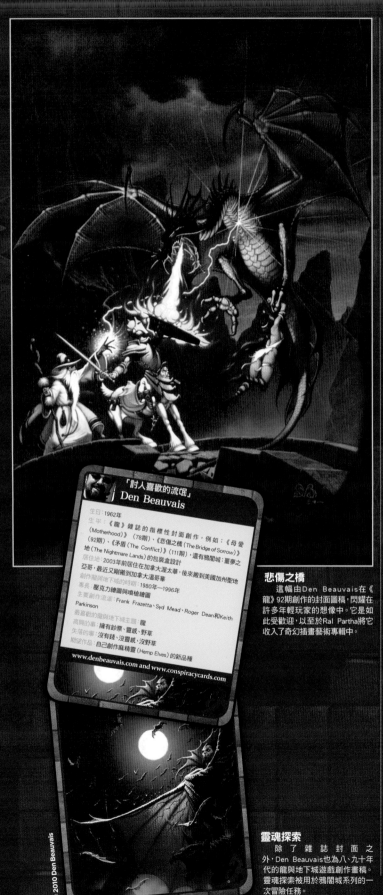

「討人喜歡的流氓」
Den Beauvais

生日：1962年

生平：《龍》雜誌的指標性封面創作，例如：《母愛（Motherhood）》（78期）、《悲傷之橋（The Bridge of Sorrow）》（92期）、《矛盾（The Conflict）》（111期），還有鴉閣城：夢魘之地（The Nightmare Lands）的包裝盒設計。

居住地：2003年前居住在加拿大渥太華，後來搬到美國加州聖地亞哥，最近又剛搬到加拿大溫哥華

創作龍與地下城的時期：1980年～1996年

專長：壓克力繪圖與噴槍繪圖

主要創作途徑：Frank Frazetta、Syd Mead、Roger Dean和Keith Parkinson

最喜歡的龍與地下城主題：龍

高興的事：擴有鈔票、靈感、野草

失落的事：沒有鈔票、沒靈感、沒野草

期望作品：自己創作麻精靈（Hemp Elves）的新品種

www.denbeauvais.com and www.conspiracycards.com

悲傷之橋
這幅由Den Beauvais在《龍》92期創作的封面圖稿，閃耀在許多年輕玩家的想像中。它是如此受歡迎，以至於Ral Partha將它收入了奇幻插畫藝術專輯中。

靈魂探索
除了雜誌封面之外，Den Beauvais也為八、九十年代的龍與地下城遊戲創作畫稿。靈魂探索被用於鴉閣城系列的一次冒險任務。

被遺忘的國度

就像之前的龍槍，被遺忘的國度成為龍與地下城遊戲的一個大型分支，這個戰役設定的附加物件，截至目前仍然繼續發行。Keith Parkinson 於1987年創作了它的第一個封面設計。

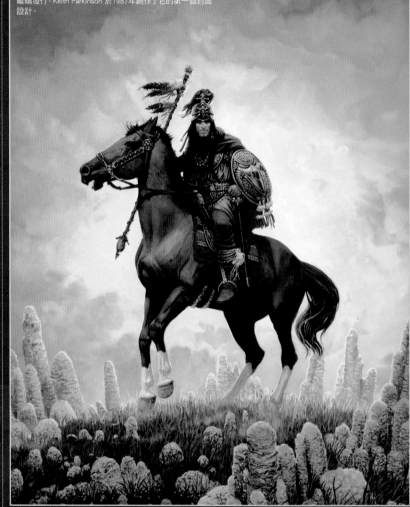

的崛起與成就。誰能忘記Brom為浩劫殘陽的戰役背景所做的工作呢？

Todd從1996年開始在TSR工作，剛好經歷龍與地下城的巨大變革。TSR公司被威士智公司收購後，公司轉移到華盛頓州的連頓市（Renton）。由於威士智公司發行的《魔法風雲會（Magic：The Gathering）》紙牌遊戲，在市場上奪取了TSR公司

與Sam Wood和其他內部藝術家們，共同建構了一種新的遊戲外觀和介面。首先塑造出龍的另一種獨特風格，開啟了一個不錯的新局面。Todd解釋說：「為龍與地下城設計龍的新形象，確實是我生涯中的巔峰作品之一。沒甚麼事情比這個更令人高興的了。我們被賦予非常寬廣的創作空間，來發展這個遊戲。參與第三版遊戲的設計，讓人覺得

> **「當時我們互相激烈地競爭，誰都想第一個創作出巨龍張牙舞爪的經典姿態。」--- Den Beauvais**

在奇幻插畫遊戲的控制權。公司新的管理階層決定打破這種局面，重新發行龍與地下城，並且開始進行研發第三版本的遊戲規則。Todd是一位狂熱的遊戲玩家，也是一位經驗豐富的平面設計師。他奮力爭取這個創作機會，以便從一開始就讓龍與地下城，具有一種包羅萬象的總體性視覺風格。藝術總監Dawn Murrin同意了他的觀點和構想，他

非常興奮。這不僅僅是因為我將看到自己所憧憬的遊戲，因為我們正在創作的東西，像是一條貫穿整個都市的中心鐵軌，而不是其他旁支的鐵路和乘客。在龍與地下城遊戲中，每個玩家都可以按照自己的想像，來創造自己的角色形象。」關於第三版遊戲的成敗和是非曲直的討論，目前仍然繼續著。但是從90年代後期開始，這個遊戲進入了新

的發展階段，競爭也變得非常激烈，另一款紙牌遊戲《魔法風雲會（Magic: The Gathering）》為那些奇幻插畫愛好者，提供了更加快速和容易玩賞的事物。《魔戒》電影三部曲也帶來了空前的特殊影響。電玩遊戲變得越來越擬真寫實，並且增加了擬人化和社會化的元素。如此一來，是否還有幻想類遊戲的生存空間呢？龍與地下城到了2002年發行第四版後，玩具巨擘孩之寶（Hasbro）公司收購了威士智公司。後來威士智公司仍然以一家奇幻插畫遊戲公司的性質繼續運作，但是內部負責創作「龍與地下城」的畫家們被遣散了。現在一個由Jon Schindehette領導的藝術團隊，與一些自由工作者共同研發第四版的相關產品。該公司所推出的成功遊戲，例如：被遺忘的國度（Forgotten Realms）、浩劫殘陽、龍槍等，則仍然繼續運作著。艾伯倫（Eberron）戰役世界，目前已經成為一款成功的網路線上遊戲。去年紅色包裝盒設計的初始

木頭機器人

每種生物角色都需要依據許多規則，來進行形象上的定義。Todd LockWood的作品成為這個創作過程的關鍵。

暴怒熔爐

Todd Lockwood最具關鍵的時刻之一，就是描繪這幅龍與地下城第三版本遊戲規則的冒險任務的封面。他筆下龍的形象，確定了後續所有生物角色的風格。

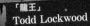

「龍王」
Todd Lockwood

生日：1957年
生平：龍與地下城第三版本前兩個遊戲模組《沈默哨兵（The Silent Sentinel）》和《暴怒熔爐（Forge of Fury）》的封面設計
居住地：華盛頓州邦尼湖
創作龍與地下城的時間：1996年—2002年[從高級龍與地下城（AD&D）第二版後期到第三版誕生]
專長：畫筆和少許Photoshop技巧
主要創作流派：Walt Disney、Frank Frazetta、Michael Whelan、Boris Vallejo、Jeff Jones等所有之前或現在龍與地下城的偉大藝術家們
最喜歡的龍與地下城主題：龍
激賞的：與Kenny Baker在阿姆斯特丹聚
失落的：無法苟同公司的理念
期望作：我一直想為第三版本的每隻龍都畫一幅圖像
www.toddlockwood.com

> 「你再也找不到比替「龍與地下城」設計巨龍的形象，
> 更有樂趣的事情了。」--- Todd Lockwood

者套裝遊戲（Starter Set），開始依據龍與地下城創作的最基本要素重新設計，希望成為一個將舊款遊戲，介紹給新老玩家的品牌。在新版本的畫作中，刀劍變得更強大，動作的姿態也變得更吸引人。日本漫畫、遊戲圖像，以及當代奇幻插畫藝術風格，都持續影響著龍與地下城的創作風格。新銳藝術家們，例如：Tyler Jacobson、Slawomir Maniak、Eric Bélisle和Eva Widermann，都正在此款遊戲中，留下他們獨特的創作印記。

Larry沉吟：「它現在的樣貌已經發生很明顯的進化，我們或許曾經影響著年輕藝術家，但是現在你看看他們的作品，反倒對我產生了某些影響。這就像一個息息相關的大循環一樣。」

藝術大師

從當代藝術大師身上獲取創作靈感與技法……

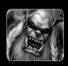

「那兒有許多高深莫測、法力無邊的巫師，
讓我全身的皮膚都因興奮而起雞皮疙瘩。」
（Andrew Jones, 請參閱180頁）

Mélanie Delon

Mélanie Delon 在Eskarina 所創造的神秘幻境中,每一
幅精采的畫像,都充滿著無比神祕的氣質。

SEHEIAH
此幅作品描繪的是夏之女神。不同於Mélanie之
前特有的作品風格,如同作品《Boheme》一般,各種
顏色及畫筆樣式都得到應用。

藝術家檔案

Mélanie Delon

來自法國的Mélanie Delon是一位自由幻
想插畫家,曾經為眾多書籍出版商描繪書
籍封面。Mélanie還出版了藝術作品集,裡
面包括個人畫作、膳品卡片、照片及海
報。你也可從她的網站中找尋相關的作
品。

www.melaniedelon.com

如此滑稽
Mélanie典型的神祕風格，「她是個反派角色，正是我喜愛的類型，或許是謀殺案中的兇手。」

瘋狂
此作品與《迷失在黑暗中（Lost in Darkness）》相似，展現了內心世界（「瘋狂」）的意象。

Mélanie 將Terry Pratchett所寫的小說《碟形世界系列》中女主角Eskarina，作為塑造出具有傷心與孤獨這兩種特別強烈的情感的主角。小說的故事發生在一個想要成為巫師的小姑娘身上，Mélanie興奮地談到，這個女主角除了帶有哀愁和孤獨的氣質之外，也顯現出某種神祕與衝突的暴力傾向。Mélanie十分擅長描繪神祕莫測、充滿激情的詭異世界。從作品《瘋狂（Madness）》、《迷失在黑暗中（Lost in the Darkness）》中不難看出此種特色。Mélanie希望透過畫筆去捕捉他所擅長描繪的強烈情感。在她的作品中，紅色與綠色常並存於同一畫面中，她表示「我會盡力將自己的感覺用畫筆展現出來，而醒目的對比配色是我的首選」。

謎題

《Boheme》和《Sucre d'Orge》的藝術風格在此嶄露頭角，但並非所有Mélanie的油畫都以此為主題。她說：「這也是我創作的風格，一種高深莫測的神祕風格。」從不同角度觀察，以Eskarina為名所創作的畫作，其實也只是Mélanie風格的一部分。若仔細觀察的話，可以發現畫作之間似乎有相似之處，那是因為她以自己作為模特兒。她陳述說：「在繪畫過程中，我若想要繪出真實自然的模樣，只須拿出一面鏡子來描繪自己就可以了。

我在電腦旁邊放置小鏡子，並在房間中設置大面鏡子，以方便我描繪臉部與全身。Mélanie和大多數極具幻想的藝術家一樣熱愛閱讀，因此她的作品也取材廣泛，例如：Philip K Dick、Tolkien和Terry Pratchett的代表作。音樂、電影、某個情境，甚至其他類型的作品，都能啟發她的創作靈感。Mélanie沉吟半晌：「作品裡的所有人物角色都

有不同的故事，才能展現人物的特質與活力。」然而Mélanie仍為她作品中人物，預留一定的思考的空間，她希望讀者們能自行構想出人物背後的故事，她表示：「當我把畫作呈現出來時，不會描述太多細節，好讓讀者們能自己思考。」有朝一日，Mélanie想將畫作和自己的創作過程與構思集結成冊，然後正式初版，讓讀者能夠將自己的構想，與我創作時的構想互相比較。

回歸傳統

自從2005年開始接觸電腦繪圖軟體Photoshop之後，Mélanie很快利用數位處理技巧，建立自己的繪畫風格。不僅如此，更讓人讚嘆的是，她全程使用數位化工具創作，而非在傳統畫布上作畫。Mélanie坦言：「自從接觸Photoshop之後，我就不再使用油畫筆，偶爾興起時，也只是使用鉛筆和蠟筆描繪。」她沒有經過專業訓練，而透過自己的努力練習，使描繪技藝日趨成熟。 ➡

無望的思索

在經典的憂鬱形象《無望的思索（Hopeless Reflections）》中，Mélanie展現出囚禁之殤：一個人，孤獨地望著外頭的鳥兒，展翅逐漸遠飛。

珍珠

Mélanie為我們講述了《珍珠（Pearl）》的背景故事：「Myrhaelle，是地球領主的最後一位繼承人，當一切毀滅之後，她孤獨地在小島上生活。」

Mélanie激動地說：「剛開始並不容易，我也不清楚自己到底要走哪種風格，但是仍然繼續努力。如果花費的功夫越多，作品就一次比一次更為成熟，也因此學到更多新知識。」她將Photoshop CS4與Corel Painter（知名的影像處理軟體和繪圖軟體）結合在一起，發揮互補的功能，她表示：「因為我拙劣的繪圖技巧及著色技巧，讓我不得不依賴Corel Painter軟體，而Photoshop及數位板Wacom則負責圖稿的重要部分的調整。有時為了Painter裡的某種紋理，我又不得不再次切換軟體。」當談到繪畫工具時，Mélanie臉上煥發出激動的神彩，說道：「我常使用兩種必備的筆刷，其中之一是硬圓邊筆刷，另外是混和色彩時能賦予畫作生機的混色筆刷；我還有一些慣用的質感畫筆，包括用途廣泛且適應範圍大的模糊工具（非濾鏡），以及我最喜愛的圖層工具。」

藝術歷史

然而儘管她沒有使用傳統技法，Mélanie仍然發揮出獨特且自信的個人風格，這也源於她大學選修的美術史。她解釋說：「在兩年的學習期間，讓我深深地瞭解許多藝術家和藝術發展的歷程。從文化的角度上觀察，這的確對我的創作，產生很大的助益，尤其是在我作品的純粹想像性方面，那些想像其實和歷史上的某些事物，具有某種關連性。」若仔細觀察Mélanie畫作的細節，你就能發現她所說的完全屬實，她的作品呈現明顯的歷史痕跡。她表示Turner對

她背景的描繪技術有極大的影響，而19世紀法國學院派畫家William Adolphe Bouguereau的神話故事繪畫作品，也深深的觸動了她的心弦。Mélanie謙遜地將自己的成就，歸功於許多其他的因素，例如：「William Adolphe Bouguereau對我的影響很大，而且一直持續存在。他在光影變化與色彩的處理手法非常出色，我如果擁有他那樣的才華就好了。」

電子科技的發展帶給Mélanie新的表演舞台，她全心全意地投入到藝術創作之中，她說：「繪畫不再只是愛好，對我而言，這是一個需要嚴謹對待的工作。我每天工作10小時是家常便飯，有時甚至通宵達旦。因為在繪畫的世界裡，我能找到快樂與自我，也能學習到更多新的事物。」

「剛開始並不容易，我也不清楚該走哪種風格，但是仍然繼續努力。當花費的功夫越多，作品就一次比一次更為成熟，也學到了更多的新知識。」

BOHEME
Mélanie在這幅畫中，展示出清新的繪畫風格，她表示：「我想描繪出不一樣的感覺，那是一個吉普賽小姑娘，帶著愛吃的零食在大街上閒逛。

SUCRE D' ORGE
—— Mélanie甜美風格的代表作

儘管大部分的時間裡，Mélanie主要描繪展現人們內心陰暗面的作品，但是偶爾她也願意嘗試轉換為清新甜美的風格，例如：《Boheme》和《Sucre d' Orge》就是其中的代表作品。在《Boheme》和《Sucre d' Orge》中，沒有Mélanie慣用的鮮明紅綠對比色調，沒有陰鬱暗沉的病態心理世界，她用溫和的藍色調取代原本暗黑的色調。Mélanie解釋道：「《Sucre d' Orge》是為《Exposé 4》所創作。我想要創作出具有新穎意象的作品，其中並沒有陰暗面的意象，只有純真的童年的甜美回憶，Sucre d' Orge就像童話故事中的小公主一般純美。」這幅作品是Mélanie最出色的作品之一，也是她花費一星期就快速完成的一幅畫，而《珍珠（Pearl）》（圖見於本頁右上角）則用了三個星期才完成。這些反映人內心極端心理的畫作，都有一個相同的模特兒：Mélanie自己。而在《Sucre d' Orge》最難表現的部分，竟然是棒棒糖的紋理。她說：「所有孩子都愛吃棒棒糖，因此我將這個元素添加上去。透過查詢各種資料，我最終於成功地描繪出想要的紋理。相信大家也會和我一樣滿意這張作品吧。」

Painter & Photoshop
羽毛和天使翅膀

描繪翅膀和羽毛是非常困難的技法。Mélanie Delon 向我們示範描繪出自然寫實效果的技巧……

製翅膀與描繪頭髮很類似：第一次描繪的時候，看起來好像是不可能的任務，但是實際上並非如此。以下提供一些描繪的技巧和建議。

在我剛開始描繪的時候，通常會先上網或從資料中搜尋一些照片。我觀察很多鳥類的照片，以理解羽毛的構造，然後決定自己要描繪哪一種翅膀。通常我先描繪一小張概念草圖，依據這張草稿來決定使用甚麼顏色。

在描繪翅膀的時候，我把翅膀當作一個整體來處理，從來不會一支一支地描出翅膀的形狀。當翅膀的光影和形狀都很適當之後，才逐步添加上細節。將整個翅膀視為一個整體來描繪，對掌握翅膀的整體造型，有著非常重要的作用，同時也不會讓你被為小的細節所束縛。

翅膀的造型、色彩、光影變化，會反映出角色的情緒和性格：你可以調整色彩以產生所需要的特殊效果，也可將翅膀描繪得更為明亮，或者色調更為深濃一些。我想讓這幅作品的整體感覺，不要太過於乾淨、純淨：由於她不是天使，因此翅膀很像鳥類的翅膀，帶有一點髒污的感覺，也帶有一點老化的質感。

在描繪翅膀和羽毛的時候，我經常用兩種筆刷：描繪羽毛的基底和形狀時，我使用筆觸較為光滑而且反應敏銳的筆刷，才能呈現出某種我想獲得的光滑亮感。另外我使用一款填塗筆刷，來描繪翅膀上的細節。以下步驟示範描繪翅膀和羽毛的技巧和過程。

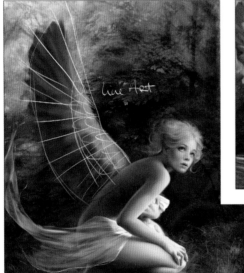

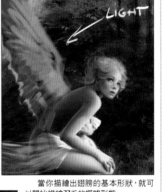

當你描繪出翅膀的基本形狀，就可以開始描繪羽毛的概略形態。

自定義筆刷，間隔（Spacing）設定為10%，不透明度（Opacity）設定為鋼筆壓力（Pen Pressure）。

① 基底
我通常在開始描繪的時候，會先描繪出翅膀的基本輪廓。我也會在另外的圖檔畫面上，進行翅膀型態的實驗和研究。我使用一款大號的自定義筆刷，來描繪翅膀的基本形態，作為後續描繪翅膀的基底。在這個階段裡，並不需要描繪出細節的部分，我只選擇與背景色彩類似的色彩，描繪出整體翅膀的塊面。

② 描繪羽毛的草圖
在這個階段裡，我開始描繪羽毛的大致形狀。我使用與第一步驟相同的筆刷。在這一步驟裡，我常常將畫面水平鏡射翻轉，以調整畫面上所出現的小問題。當翅膀的基本形態描繪完畢之後，就開始描繪光影的變化。通常在這個階段裡，我會使用滴管工具，從背景中吸取所需要的色彩。

③ 細節部分
現在進入較為有趣的部分了。我進行羽毛的著色處理，將翅膀尖端的色彩調整為較暗淡些，羽毛根基部份的色彩稍微明亮。我再次使用大號筆刷，描繪大塊的色彩，暫時還沒有處理細節的必要，而是僅完成翅膀的基礎造形。由於翅膀的尖端也必須處理為更清晰一點，因此我用橡皮擦刪除部分區域，並添加一些綠色調的色彩，因為第二個投射光源（比主要光源更為分散漫射）也會影響到羽毛的光影變化和質感。

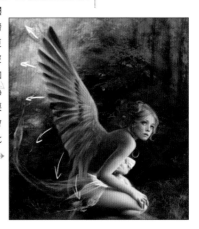

概念草圖上並不畫出翅膀的細節，只是建構出最基本的形狀和色彩模式。

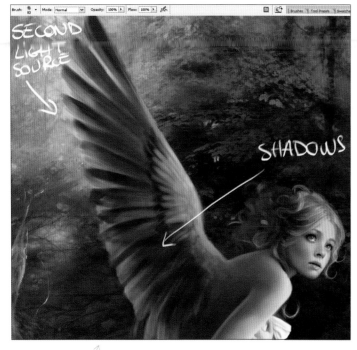

4 光線與陰影

由於翅膀並沒有具體的體積,所以必須增加更多的對比效果。我選擇暗綠色的色調,處理陰影的部分,然後用筆刷在每支羽毛之間,添加暗影的立體效果。我還在翅膀的頂端,增加了來自第二投射光源的綠色光影效果。

6 整體潤色

我決定要將羽毛描繪得更清楚一點,但不需要描繪出每支羽毛的細節,只有受到光源影響的幾支羽毛,需要描繪較為詳細的細節。我使用填塗筆刷,在羽毛上添加更多的藍色和紋理效果。我重複幾次類似的處理之後,複製一個圖層,並將該圖層模式設定為柔光模式,同時將不透明度降低,就能夠讓翅膀更具有柔美的立體感。

【快捷鍵】
螢幕模式
F
在Photoshop中,使用這個快捷鍵,可以迅速地將螢幕模式,從標準模式轉變為全螢幕模式。

7 特效

我將羽毛的尖端某些部分擦除,以增加真實感。我開始使用填塗筆刷在羽毛上增加更多的細節。我利用滴管工具在背景中,選取一種飽和的綠色,用來描繪尖端部分的一些小光點。我重複進行這個步驟,直到產生讓我滿意的效果為止。

5 模糊處理

接著將圖檔轉移到Painter軟體中處理。這款繪圖軟體更適合處理翅膀的微妙效果。首先我建立新的圖層,並用油性調色刀對翅膀進行模糊處理。我依照下面箭頭的方向,塑造出羽毛的形象,增添更多動態感和亮度。如果你的電腦裡沒有安裝Painter這款繪圖軟體,則可使用Photoshop中的動態模糊(Motion Blur)進行處理,距離要設定小一點(大約10像素或者15像素即可)。

技法解密

增添額外的運動感覺

當完成翅膀的描繪之後,我會複製一個圖層,然後在該圖層使用模糊濾鏡,降低其不透明度,便能產生運動的感覺,或者增加其亮度感。你也可以在Painter中使用油性調色刀,來進行類似效果的處理。這種工具比使用Photoshop中的濾鏡更為有效。最後請使用模糊工具,對每支翅膀的尖端部分進行模糊效果的處理,其強度(strength)可設定為50%。

8 最後幾筆潤飾

現在我只要在最大支的羽毛上,增加額外的光線和一些微妙的色彩變化。我經常會轉換到Painter中,進行最後的一次潤色處理,並對一些微小的錯誤,進行最後的修改和潤飾,然後整合所有的繪圖元素。

9 第二支翅膀

當第一支主要翅膀完成之後,我會複製一個圖層,置於在主要翅膀下方,然後對翅膀的形狀進行少許的修改,並提高其亮度,最後則對翅膀進行整體的模糊處理。

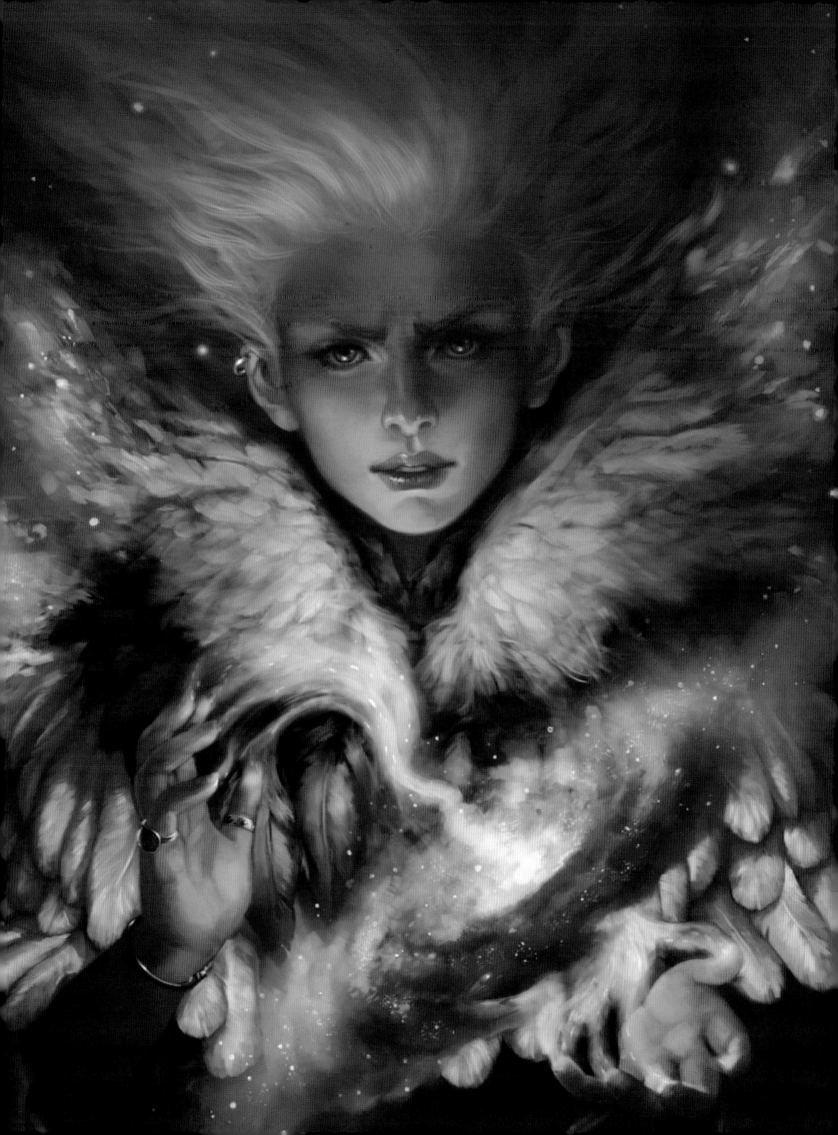

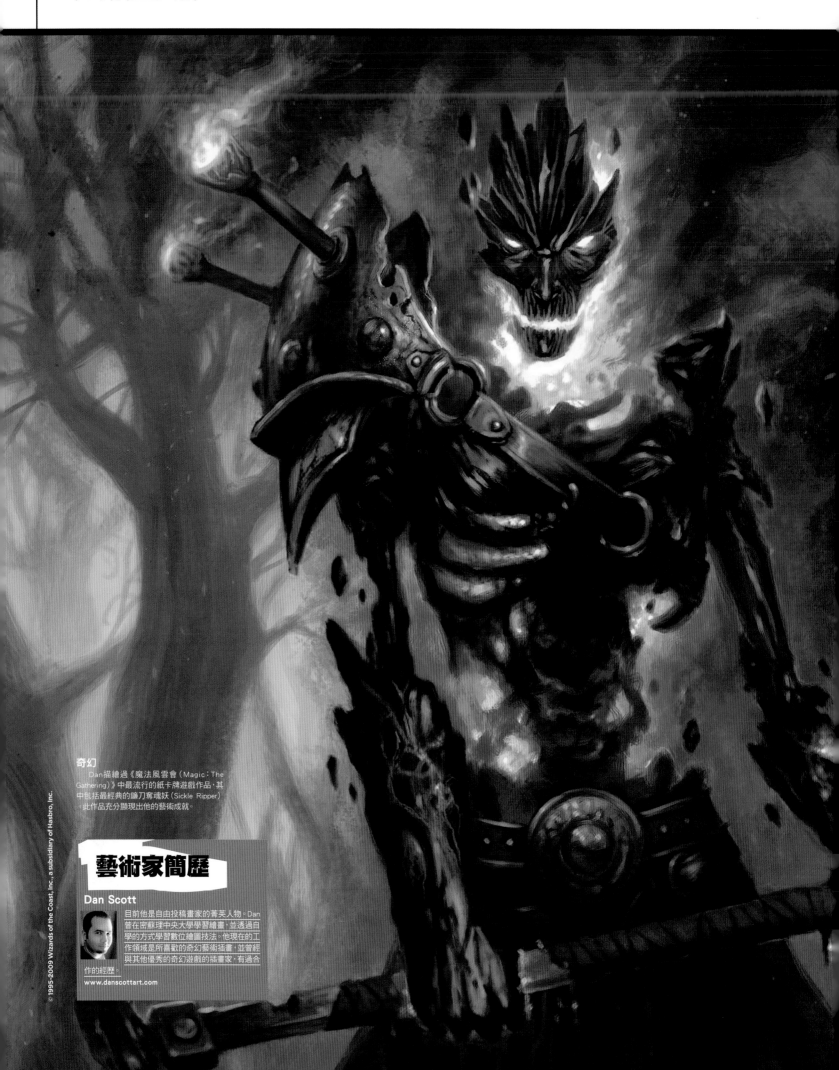

奇幻
　　Dan描繪過《魔法風雲會（Magic：The Gathering）》中最流行的紙卡牌遊戲作品，其中包括最經典的鐮刀奪魂妖（Sickle Ripper），此作品充分顯現出他的藝術成就。

藝術家簡歷

Dan Scott

目前他是自由投稿畫家的菁英人物。Dan曾在密蘇理中央大學學習繪畫，並透過自學的方式學習數位繪圖技法。他現在的工作領域是所喜歡的奇幻藝術插畫，並曾經與其他優秀的奇幻遊戲的插畫家，有過合作的經歷。

www.danscottart.com

Interview
Dan Scott

Dan Scott 是位奇幻插畫迷，他將自己對這個藝術風格的激情，充分發揮到自己的創作上，並展現出獨特的奇幻插畫天賦⋯⋯

如果你喜歡奇幻插畫遊戲，很有可能就會翻閱很多Dan Scott關於龍、德魯依（Druids），以及分解僵屍的作品。他受到奇幻插畫出版社的青睞，因為他能夠將他們需要的世界展現出來。只要查一查他的作品清單就了解他的創作成果：魔獸世界（World of Warcraft）、魔法風雲會（Magic: The Gathering）和戰錘（Warhammer）等經典遊戲中，都有他的作品。

Dan對於古典奇幻插畫的描繪技巧，啟發了眾多的插畫藝術家和粉絲。Dan這樣說道：「我實在是很

吃驚，還帶有一點點的驕傲，我答應為兩位忠實的粉絲，替他們設計紋身圖樣。雖然這些粉絲身上本來就已經有了藝術紋身，但是仍然要求我替他們設計遊戲中的角色紋身圖樣。」Dan在第一個粉絲的背部，描繪了《魔法風雲會（Magic: The Gathering）》中記憶掠奪者的全彩圖像。在另一位粉絲的手臂上，他則描繪了戰鬥狂嗥（Warcry）的快速行軍圖（Fast March）。

藝術家的建議
功能鍵

「盡量用快捷鍵能節約時間，但是若要提高描繪速度，還要 [? ? ? ? ? 描繪] [? ? 過調 ? 「功能鍵 」] ? ? ? ? 的功能鍵，例如可以 調整圖片大小（IMAGE SIZE）和畫布大小（CANVAS SIZE）的選 單，此外，也可以設定選擇區域的放縮，以及調整對比合併圖 層等功能鍵。」

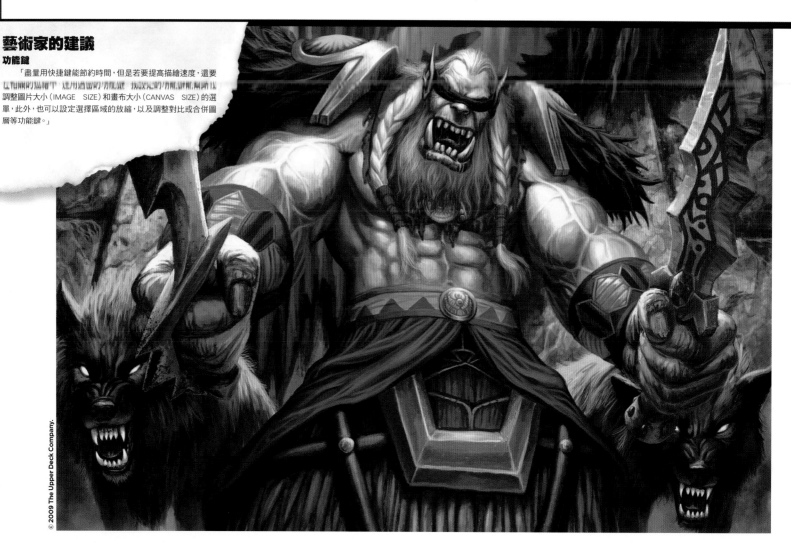

© 2009 The Upper Deck Company.

「我記得曾經找到《驚奇超級英雄》官方版本的手冊，並且努力
將其中所有的角色都描繪出來。」

瘋狂的追夢者

Dan說：「我自己在工作室裡待的時間太長了，長時間勞累，後來還導致了人際交流的匱乏。我很容易忘掉人們實際上欣賞和喜歡的，就是我正在創作的藝術作品，所以出來見見這些人感覺真的很棒。」Dan已經接受了這樣的觀點：創造一些運動感是遊戲的一部分，也是他正在創作的藝術內容。他承認這正是他享受的東西。「製作這種類型的藝術，真的附帶許多好事情。我知道在很多其他領域的藝術家們，都不曾與他們作品的粉絲有過交流或者見面。」

Dan最讓人們感到精神振奮的，就是他在奇幻插畫藝術和角色扮演遊戲插畫中的全心投入。他和之前兩位請他描繪人體刺青圖樣的粉絲一樣，Dan本身也是一個《奇幻插畫迷》。在轉向這個領域之前，他對奇幻插畫的興趣，充分顯現在對漫畫《屠龍者（Dragon Slayer）》的熱愛上，而這種熱情引導他去玩遊戲《龍與地下城》。從那時候起，他開始探索Keith Parkinson、Larry Elmore和Fred Fields的藝術風格。他說：「最初，啟發我創作靈感的資料還是以漫畫書為主。我是『驚奇漫畫』的超級粉絲，我會將所有的角色都描繪一遍。我記得在我小時候找到了《驚奇超級英雄官

方版本手冊（Official Handbook of the Marvel Universe）》系列，就嘗試將所有的角色描繪在我的繪圖本裡。」

在學校裡，Dan是一個追求夢想的人，他把自己的頭像，描繪在驚奇公司初版的漫畫書上，同時所有的數學筆記本，都用來塗鴉和繪畫（在那種方格紙上竟然也能繪畫，這到底是甚麼情況？），在此同時，他跟其他的男孩子一樣，被經典電影《星際大戰》深深地吸引。「我只是從來沒有停止畫畫而已。許多人在長大之後，就放棄了畫畫的夢想。」Dan放下了他描繪得滿滿的數學課本，進入了密蘇里中央大學學習了5年的繪畫課程。他大學的主修是商業藝術和插畫。他在大學所學的科目，包含以往傳統的繪畫技巧，以及電腦數位創作的新課程。這門數位繪圖的課程，打開了Dan通往奇幻插畫藝術殿堂的大門。

軟體上的成功

Dan解釋道：「我在大學裡面基本上並沒有學到甚麼東西，我發現唯有數位藝術創作，才是最適合我的課程。從90年代初期到中期，我都待在大學裡。當時電腦繪畫並不普遍，很少有藝術家使用數位方式創作。基本上所有關於數位藝術的技巧，都

集中攻勢

《魔獸世界（World of Warcraft）》中的瞎子巫師Drek' Thar形象，顯示力量與智慧的結合。

瘋狂藝術

在《魔獸世界》中，Dan對Salia形象的詮釋，誇張地凸顯了她的眼睛，使角色的形象更具有神祕的特性。

是我以自學的方式學習。我經過多次的反覆嘗試，還仔細觀察他人的數位作品，以及介紹數位藝術的影片、圖書和一些以介紹數位創作為主的雜誌。

Dan主要使用Photoshop和Painter兩款繪圖軟體進行創作。他對這兩個繪圖套裝軟體的功能都很滿意，但是他承認最初的Painter軟體，是一個會讓人混淆的電腦繪圖軟體。他表示：「軟體的使用介面很混亂，所提供的繪圖功能，並不如想像中好。」他向首次使用Painter的人，提出一些小建議：「剛開始時，你可以選擇一種感覺較舒服的筆 ➡

Sarlia © 2009 The Upper Deck Company.

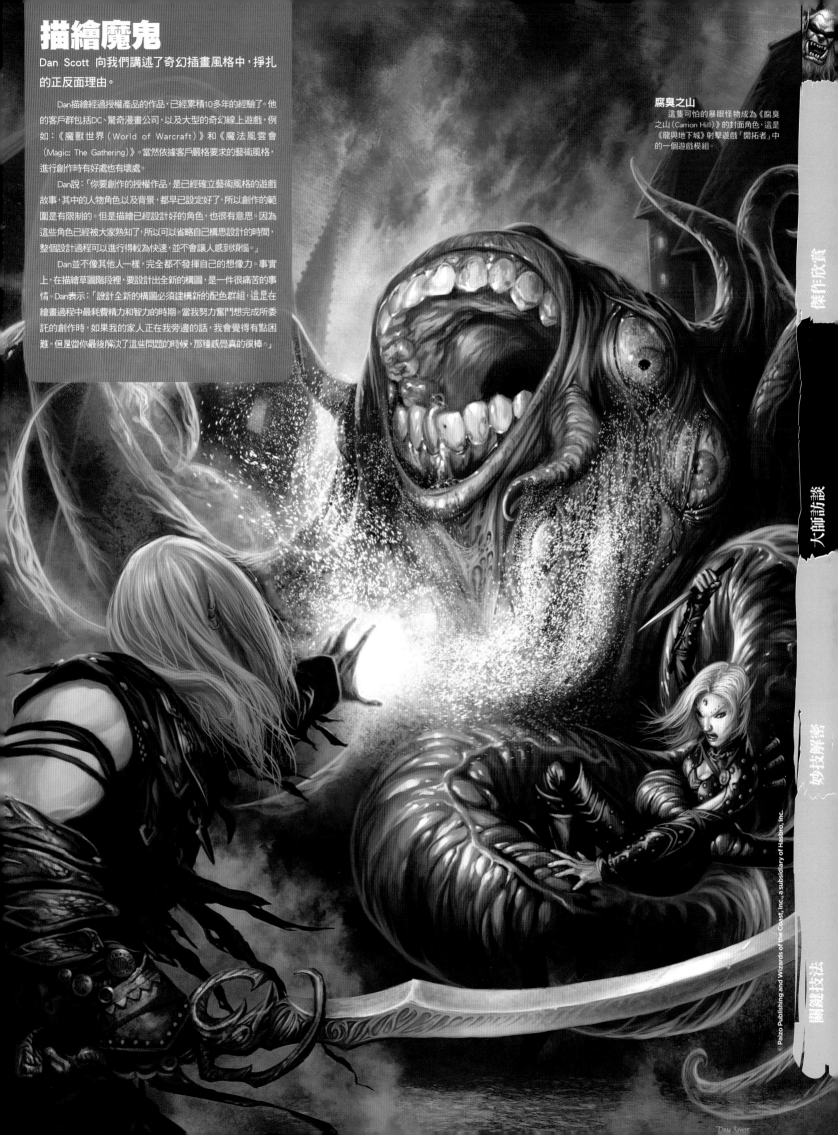

描繪魔鬼

Dan Scott 向我們講述了奇幻插畫風格中，掙扎的正反面理由。

Dan描繪經過授權產品的作品，已經累積10多年的經驗了。他的客戶群包括DC、驚奇漫畫公司，以及大型的奇幻線上遊戲，例如：《魔獸世界（World of Warcraft）》和《魔法風雲會（Magic: The Gathering）》。當然依據客戶嚴格要求的藝術風格，進行創作時有好處也有壞處。

Dan說：「你要創作的授權作品，是已經確立藝術風格的遊戲故事，其中的人物角色以及背景，都早已設定好了，所以創作的範圍是有限制的。但是描繪已經設計好的角色，也很有意思。因為這些角色已經被大家熟知了，所以可以省略自己構思設計的時間，整個設計過程可以進行得較為快速，並不會讓人感到煩惱。」

Dan並不像其他人一樣，完全都不發揮自己的想像力。事實上，在描繪草圖階段裡，要設計出全新的構圖，是一件很痛苦的事情。Dan表示：「設計全新的構圖必須建構新的配色群組，這是在繪畫過程中最耗費精力和智力的時期。當我努力奮鬥想完成所委託的創作時，如果我的家人正在我旁邊的話，我會覺得有點困難。但是當你最後解決了這些問題的時候，那種感覺真的很棒。」

腐臭之山

這隻可怕的暴眼怪物成為《腐臭之山（Carrion Hill）》的封面角色，這是《龍與地下城》射擊遊戲「開拓者」中的一個遊戲模組。

藝術家的建議

設定適當的目標

「給自己設定一個規模小一點的、現實的、可以達到的目標，例如「能繪製某內事工作」，是一些小的小目標，例如「畫一本藝術書籍」。當目標達成時，就能讓你感受到進步的感覺，如果目標尚未完成，則能激勵你一直向前邁進，最後成為一名藝術家。」

刷，先進行各種描繪測試。隨者使用經驗的累積，再逐步使用更多的筆刷來創作。」Photoshop屬於較為直覺化的影像處理軟體，但是Dan承認Photoshop雖然較容易學習，可是有些功能的效果很難掌握。他盡可能避免濫用Photoshop的多種濾鏡功能，以及鏡頭光暈的效果。但是這並不代表在他的作品中，找不到這些效果。「如果你能同時用這兩款繪圖軟體來處理作品，畫面的效果會很讓人吃驚。我一個星期至少會學會一點新東西。你要記住你學到新事物的主要關鍵，就是不斷地去應用它。」

目前Dan大都使用數位板和感壓數位筆來創作，在描繪一般草圖的時候，他使用數位筆的頻率，比使用普通鉛筆的頻率還要高。不過，他認為

©1995-2009 Wizards of the Coast, Inc., a subsidiary of Hasbro, Inc.

> 「我在大學念書的時候，就開始玩『魔法』這款遊戲了，所以能為這款遊戲創作藝術作品，可以說是達成人生大目標。真是太棒了！」

良好的繪圖技能，是所有藝術創作的根本。你必須學習色彩理論、比例以及構圖等最基本的藝術概念，並持續不斷的研究各種藝術相關的知識和技巧。Dan說：「它能保證讓你的繪畫作品很精確，但是也有可能是一種靈感的啟發。不論你已經畫了無數匹馬，還是第一次畫馬，在你的腦海中都會存在著比例的概念，以設想出馬匹的樣貌。常進行一些相關的研究，也能讓你選擇各種不同的皮膚類型、肌肉構造、色彩、形象、角度，甚至包括光線在皮膚上的照射效果。這能讓你在不同的時間中，產生不同的構想。」

重要突破

經過了紮實的傳統藝術訓練，以及自我學習的數位創作技巧，加上不斷地觀察他人的創作與分析研究，Dan終於成為自由插畫世界的一份子。他剛踏出校園的時候，並沒有獲得太多的工作。他的第一份工作來自於網絡出版的卡牌遊戲Chron X。這份工作讓他了解接受委託的截止日期、合約，以及如何與藝術指導協商和合作。Dan的藝術創作突破期，是從替《戰錘40K（Warhammer 40K）》所創作的作品才正是展開的。他說：「這是我替正規的遊戲公司所創作的第一份作品，而且所獲得的酬勞，也要比同時期創作的其他任何一項工作都要高許多。」但是他產生種特殊的感覺，認為替《魔法風雲會（Magic：The Gathering）》所創作的第一項作品，才真正是他藝術創作事業的起點。他表示：「我在大學念書的時候，就開始玩『魔法』這款遊戲了，所以能替這款遊戲創作藝術作品，可說是

達成人生的目標。當最後完成創作目標時，真是太讓人激動了。」

Dan的藝術創作生涯，在他對奇幻插畫的瘋狂熱愛中不斷地向前拓展。他曾經替《龍（Dragon）》雜誌描繪封面設計圖稿。對很多人而言，這本雜誌是關於D&D（龍與地下城）的權威書籍。Dan解釋說：「我是玩著『龍與地下城』這款遊戲長大的，所以對這本雜誌非常熟悉，因此能替這本經典遊戲

雜誌創作封面，是一件讓我興奮不已的事情。」

他不斷地創作傑出的插畫作品，奠定了在奇幻插畫流派中的不可替代的權威地位。他依舊參與《魔法風雲會（Magic: The Gathering）》、《魔獸世界（World of Warcraft）》的創作工作，但是他早期從《驚奇漫畫官方版手冊》所描摹的作品，現在依舊成為可以信手拈來的參考資料，特別是在他要替驚奇漫畫公司描繪一份關於「如果……將會怎樣」的主題作品時，更是發揮很大的效用。在這個委託設計案子中，Dave Ross的主要任務是描繪圖稿的輪廓線。Dan說：「如果是我自己描繪鉛筆草圖的話，那當然很好，但是我知道如果這樣做的話，在規定時間之內，我是無法完成任務的，這就是事情的癥結所在。」

在被問及作為一名自由投稿者的生活時，他說：「如果你自己是個工作狂，那你就會很少有個人的私生活。」Dan向我們列舉了身為一個全職藝術家的種種麻煩，其中包括美國健康保險的靈夢、不規律的薪水支付，以及缺乏正規工作效益的缺失，因此既然自己選擇從事這項行業，就不要指望有退休金、獎金或者病假工資了。Dan說：「儘管有這麼多的缺點，但是這項工作還是讓我非常滿足。我真的很希望在我的有生之年，能一直從事這項藝術創作的工作。」

頭骨&骨架

這是一個非常不尋常的角色，它是《魔法風雲會》裡的Kederekt寄生蟲。它的頭骨有著清晰的觸角，清晰地長在瘦骨嶙峋的軀體上。

封面故事

這幅場面混亂的畫作，是替BradyGames遊戲公司開發的魔獸世界Dungeon Companion III（地牢同伴III）所創作的畫作。這幅作品充分顯示Dan在繪畫中講述故事的天份。

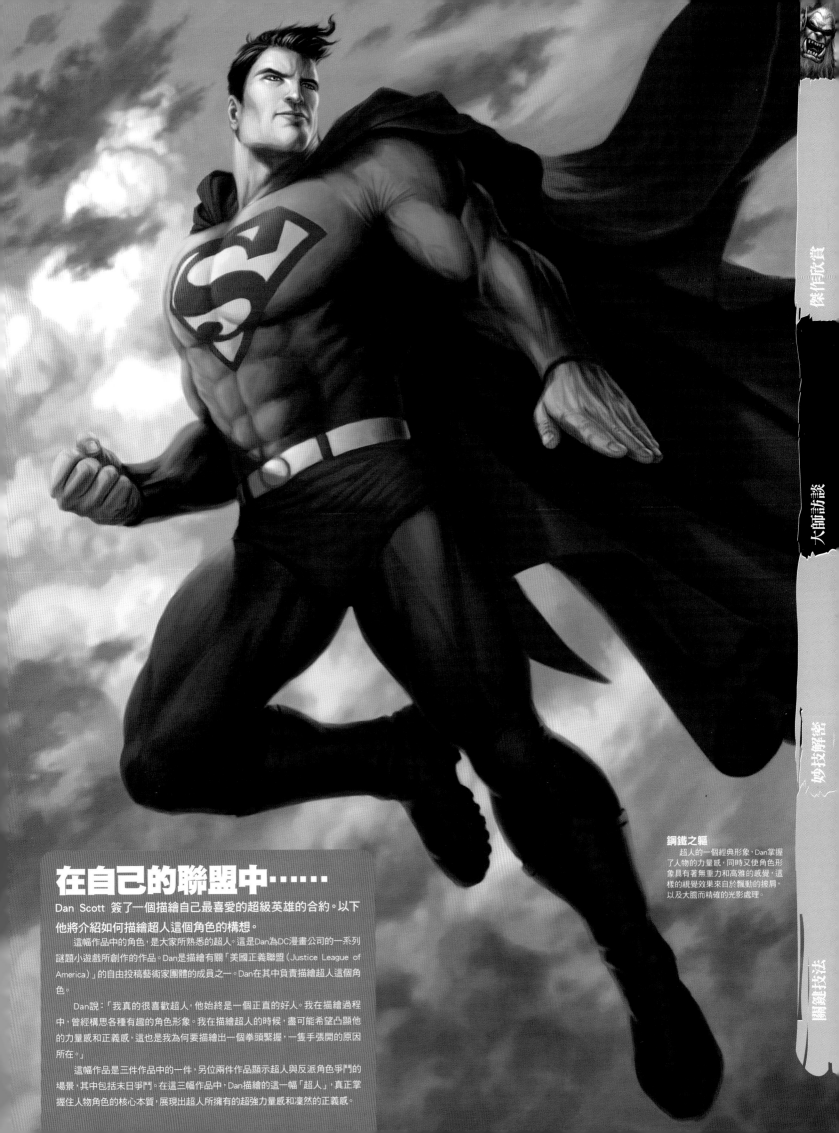

鋼鐵之軀
　　超人的一個經典形象，Dan掌握了人物的力量感，同時又使角色形象具有著無重力和高雅的感覺，這樣的視覺效果來自於飄動的披肩，以及大膽而精確的光影處理。

在自己的聯盟中……

Dan Scott 簽了一個描繪自己最喜愛的超級英雄的合約。以下他將介紹如何描繪超人這個角色的構想。

　　這幅作品中的角色，是大家所熟悉的超人。這是Dan為DC漫畫公司的一系列謎題小遊戲所創作的作品。Dan是描繪有關「美國正義聯盟（Justice League of America）」的自由投稿藝術家團體的成員之一。Dan在其中負責描繪超人這個角色。

　　Dan說：「我真的很喜歡超人，他始終是一個正直的好人。我在描繪過程中，曾經構思各種有趣的角色形象。我在描繪超人的時候，盡可能希望凸顯他的力量感和正義感，這也是我為何要描繪出一個拳頭緊握，一隻手張開的原因所在。」

　　這幅作品是三件作品中的一件，另位兩件作品顯示超人與反派角色爭鬥的場景，其中包括末日爭鬥。在這三幅作品中，Dan描繪的這一幅「超人」，真正掌握住人物角色的核心本質，展現出超人所擁有的超強力量感和凜然的正義感。

Photoshop
掌握D&D角色的本質

精采絕倫的D&D畫作備受大家的青睞。Dan Scott 的目標就是描繪出角色獨特的樣貌與風格……

Paul Tysall是ImagineFX雜誌的藝術編輯。他與我取得聯繫，問我是否願意描繪一幅關於《龍與地下城（D&D）》的封面。我是這本雜誌的忠實粉絲，每一期雜誌我都會買來看，所以能與這個團隊一起合作，我覺得非常興奮。對於這個主題，我有種很熟悉和親切的感覺，因為這些年來我已經描繪過許多D&D相關的作品了。這次委託繪製的藝術作品，是描繪一個女性精靈遊俠的角色，故事的場景是雪景，其中還有一部分紅色和綠色的景物。因為這是預定在聖誕節出版的一份雜誌，我的主要目標就是將她描繪成有力量感、自信心、充滿希望的角色，並且盡力與觀眾產生某種聯繫。我也知道紅綠色調的對比，如果太強烈就會產生過份花俏和卡通的感覺。我在腦海中確認自己的構想之後，就開始進行創作的步驟。」

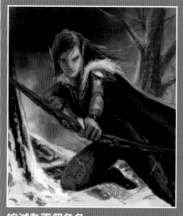

四人幫

首先我描繪了四張概略的草稿。這些草稿的線條很簡略，而且結構也很鬆散，只能顯示出角色的大概形象和構圖。在這個階段裡，無須關心她穿甚麼服裝，背景也被處理很簡單，因為我希望整個圖稿的焦點，能放在人物的形象上。

縮減為兩個角色

在我開始著色之前，我都會先描繪較精確的輪廓圖，並增加灰階變化。PAUL想要看看其中的兩幅草圖的著色效果，以決定最後要採用哪一張草稿。這幅圖稿將精靈遊俠的形象，設定為處於戰鬥狀態，不過最後它被否決了，因為在封面設計上，這個角色的身體的角度，看起來會有些尷尬。除此之外，以雪景作為背景，可能會使某些內容變得很模糊，在整個場景中會顯出一種疊加效果。

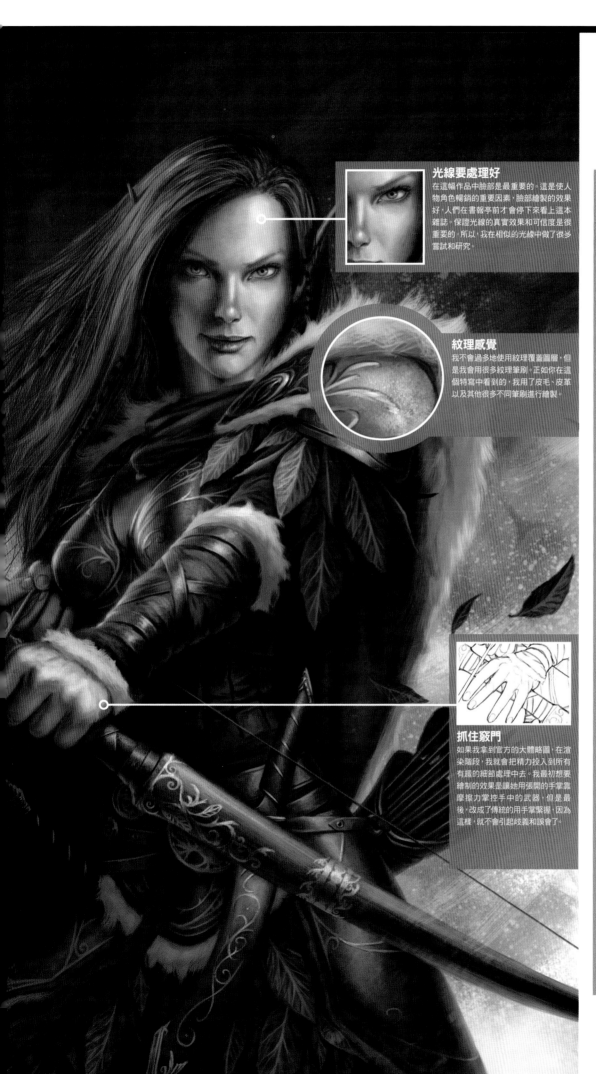

光線要處理好

在這幅作品中臉部是最重要的。這是使人物角色暢銷的重要因素，臉部繪製的效果好，人們在書報亭前才會停下來看上這本雜誌。保證光線的真實效果和可信度是很重要的，所以，我在相似的光線中做了很多嘗試和研究。

紋理感覺

我不會過多地使用紋理覆蓋圖層，但是我會用很多紋理筆刷，正如你在這個特寫中看到的，我用了皮毛、皮革以及其他很多不同筆刷進行繪製。

抓住竅門

如果我拿到官方的大體略圖，在渲染階段，我就會把精力投入到所有有趣的細節處理中去。我最初想要繪製的效果是讓她用張開的手掌靠摩擦力掌控手中的武器，但是最後，改成了傳統的用手掌緊握，因為這樣，就不會引起歧義和誤會了。

我怎樣創作……
精靈遊俠

1 表面張力
現在我要在緊密線條草圖上塗顏色了。所有的線條都還可以看得很清楚，基本的色彩主題都很完整。在這個階段，我不能馬馬虎虎地隨便塗畫一下，所以，是時候渲染所有不同表面和細節部分了。

2 面對現實
我開始確定臉部的形狀。我花了很多時間正確地規劃光線和表情。圖畫的其他部分就不需要這麼仔細進行規劃了。但是臉部卻是吸引觀賞者目光的焦點部分。

3 按比例放大
所有的渲染都已經結束。在這個階段，我暫時先把這幅畫的整體處理放在一邊，看一下還有甚麼地方需要在色值、顏色、小細節等等方面做些調整。我選取了有龍鱗版本的背景，這樣人物角色就像是站在了一隻巨大的紅色龍的面前，而這隻龍正是剛剛她戰鬥過的。Paul喜歡這個版本，並且決定就用這個版本繼續完成。

Interview
Adam Hughes

漫畫界最著名的藝術家之一，他向我們揭開充滿吸引力的職業生涯中的內幕故事。

Adam Hughes說：「如果有一天我能不犯一點錯誤，我就會像宿醉遲鈍的黑猩猩一樣了。我希望我能找到一種讓人很愉快的中間平衡點。」二十年來，他一直是一位漫畫藝術家的超級明星。他以描繪讓人心醉的美貌女子聞名於世，這些女子具有力量與優雅的雙重特色。他開始在他夢寐以求的工作領域工作，並創作出一部了不起的成功電視劇，其中的女主角就是他描繪的「神奇女俠」。只要想像一下，如果他一直堅持下去，而到達了他事業的頂峰，那將會是甚麼樣子呢？

Adam在新澤西的一個叫作佛羅倫薩的小鎮長大。他告訴我們說：「這裡的樣貌就像意大利的城市一般，只可惜缺少的是藝術與文化。」他對漫畫的熱愛開始於創作1968年的《驚奇四超人（Fantastic Four）》這個項目。他

「正規的藝術課程幫助很多人甚至是所有人擁有開放的思維以及在作品中反映個人經歷的能力。」

受過很多不同領域藝術家的啟發，其中包括George Pérez、John Byrne、Michael Golden、Norman Rockwell和電影海報的傳奇人物Drew Struzan等人。

儘管他有著這份藝術創作的激情，但卻沒有去大學進修，而是採取自學成材的學習方式。

Adam解釋道：「我沒有採取其他的求學方式。」他將美國的大學比喻為檸檬，並且作了以下

迷失的小貓

認得出這些數字嗎？達摩計劃（The Dharma Initiative）應該很懂得道理，不至於去走黑貓的路線。

的評論：「我必須從最好的檸檬中榨取檸檬水，而這些檸檬卻那麼乾澀，而且是那麼中產階級化，一般學生竟然得不到學資金上的幫助。」儘管他對美國大學多所批評，但是他並不建議別人也單獨自學。他表示：「正規的藝術課程能為提供一種開放的思維方式，以及培養將自己的個人經歷應用到特殊工藝中的能力。」Adam是幸運的，二十世紀的80年代是美國漫畫發展的高潮期，對於那些描繪漫畫的藝術家們，也是藝術生涯的高潮期。那是一個藝術創作的黃金時代，在這個時代中「任何人只要擁有一支鉛筆和畫板，都可以進入這個領域」。Adam在1985年底的時候進入了這個行業，並且成功地展出一幅非常傑出的作品，讓他獲得為當地出版商描繪美女海報的機會。

HUTT PROPERTY

Adam於2007年《星際大戰慶典IV（Star Wars Celebration IV）》所發行的限量版圖稿，目的是紀念電影放映30週年。Adam說：「我熱愛新藝術，我熱愛Alphonse Mucha的海報藝術，還有深藏在內心的『星際大戰』。」

積極尋找機會

Adam在1988年的第一次主要的創作經歷，是接受小型公司委託的創作案子。他參與創作的系列項目叫做《迷宮代理（The Maze Agency）》，他在這個項目上花費了18個月的時間。這件作品對讀者是種挑戰，在偵探破案件之前，讀者們必須自己解決每個案例中的懸疑挑戰。

《蝙蝠俠（Batman）》的作者Mike W Barr ➤

閃開！印第安納

在流行藝術文化中第二個最喜歡的考古冒險家，她在20世紀90年代末到2005年的考古探險漫畫中，擔任自己的漫畫主要角色。

➤ 在一個偶然的機會所創作的劇本，因為他獨特的故事講述技巧，延伸了藝術家的視野。Adam說道：「DIY腸鏡檢查應該會更簡單，因為我做的所有創作，就是一本關於超級英雄的書籍。接受委託製作《迷宮代理（The Maze Agency）》的工作，讓我太努力也太早工作了。」

在1988年的一次大會上，Adam見到了DC漫畫超級小組負責創作《正義聯盟》這本書的編輯，這本書依舊被譽為漫畫領域的最佳傑作的作品。Adam這樣回憶著：「在1989年結束創作《迷宮》的工作時，我的工作只停頓了美好的45分鐘，然後Andy Helfer就打來電話，問我是不是要負責《正義聯盟》的製作。」

到底他是如何在這麼多樣的領域（例如：封面、書內插畫，有時候兩者都包括在內）取得如此大的成就的呢？他回答道：「很多人會認為我做不到，但是實際上，我對這些角色都處理得很好。實際上我是希望在奇蹟先生（Mister Miracle）的小組中工作的。」

混合繪畫法

在《正義聯盟》接近完成的最後關頭時，Adam描繪了1992年的《星際迷航（Star Trek）》的作品，這是根據漫畫小說《賭債（Debt of Honor）》所描繪的。在那之後，Adam經常會描繪其他媒體中的形象插畫，例如：《勞拉·克勞馥》（Lara Croft）、《星際大戰》（Star Wars）和《吸血鬼殺手巴菲》（Buffy the Vampire Slayer）。但是這些作品與他平時的漫畫書籍作品，有甚麼區別呢？Adam說：「有時候你必須花費時間進行額外的編輯工作，多虧獲得公司的批准。有時候負責許可的管理階層的人士，根本不懂藝術和創作。」3年之後，Adam協助創作黑馬超級英雄「魔鬼」的製作過程，這個系列讓他有機會探索Alphonse Mucha的影響力。　➤

銀質鑽孔螺

Adam Hughes在人物海報展覽會中所展出的作品。他以嶄新的創作風格，重新詮釋英雄人物的風采。

慈善活動

這是為2008年神奇女俠日所創作的一幅插畫，當時是在俄勒岡州的波特蘭市舉行的一場慈善活動。Adam說：「我喜歡用這些作品，嘗試描繪戴安娜不同的樣貌。」

藝術家的建議
參與創作社群

「請加入網路的線上社群，例如：imaginefX.com以及deviantArT.等等。它們能提供你的許多無價的資訊，並讓你發表自己的創作。你可從別人的作品和創作過程，獲得許多靈感，也可以得到別人的意見和迴響。」

他說：「新派海報藝術其實是比漫畫更古典更老的藝術類型，它們有著類似的形象感覺。」

他的創作事業從1995年起，開始朝著不一樣的方向發展。當時他開始寫作、描繪小型電視劇的角色，主角是青少年中的超級人物Gen[13]。對Adam而言，寫作不是他原先設定的創作目標。他說：「我最終會從事這項事業是個偶然。我很喜歡Gen[13]，因為這五個孩子真是太不同凡響了，他們之間的相互交流也很有潛力。我尤其喜歡關

辨識差異之處

當代版本的黛安娜公主，與40年代版本的黛安娜相見歡。這個奇怪的場景，出現在鉛筆畫家HG Peters詭異風格的創作之中。

> 「新派藝術海報藝術是漫畫更古典更老的表親。它們有著相同的形象感覺。」

於仙童（Fairchild）的想法。」其實仙童原本是個很聰明但是很平凡的女孩，之後才轉變成非常華麗的超級英雄。Adam在2000年的時候，撰寫第二部小型電視劇。也就是這個時候，他所屬的這個創作團隊，才開始製作超人相關的作品。

直到最近，Adam花費大量時間替DC漫畫設計封面。主要的創作內容是塑造兩個具有強壯體魄的女性角色。他自1999年開始創作《神奇女俠》的作品，前後共持續四年之久。Adam也替《貓女》系列連續設計了三年的封面，直到這本書取消發行為止。別人問他如何才能維持新鮮的創

回到80年代

Adam的1986年版本的超級女孩，這是在打字機的紙張上，使用Berol Prismacolor鉛筆描繪的作品。他表示：「當時我才20歲，不過看起來作品有進步耶。」

成功的秘密

ADAM分享他從事漫畫藝術行業的技巧，以及他很討厭畫的是甚麼……

對於Adam Hughes而言，每天都是忙碌的工作日，並沒有特別的休息假日。他說：「工作疲累的時候，倒頭就睡覺。睡醒之後就繼續畫畫。通常一般上班的公司組織和嚴謹的規定，會讓我有產生莫名的幽閉恐怖症。」他在使用鉛筆進行描繪的時候，大都使用標準鉛筆，筆芯屬於軟質的B到6B的型號。他會依據當天天氣的濕度，選用適當的軟質鉛筆。他補充說：「我喜歡Strathmore系列的500磅插圖紙板，它是以冷壓機器將3到5層紙張壓製而成。」有甚麼東西是Adam討厭描繪的對象嗎？「目前我很討厭描繪石頭和懸崖。它讓我很煩躁！」不過，他知道到哪裡去找創作的靈感和解決方法：「不管甚麼時候，當我陷入創作瓶頸時，我所喜愛的藝術家作品，總會提供最完美的解決方案。」

意？他反問道：「我能保持嶄新的創意嗎？我真的很想知道……但是，對我而言，塑造這些角色形象的本身，就充滿了無限的創新和探索空間。」

這份艱苦的工作告一段落之後，Adam擁有比以往更為足夠的自由時間，來進行封面設計的創作實驗。他解釋說：「當你已經為一家公司創作多年的優秀作品時，人們就會開始信任你了。」他的創作過程具有某種特點。當他對所賦予的創作計畫的基本內容了解之後，會先建構出原始的構想，並提交一份草稿，讓公司的負責人評審和批核，然後才會開始描繪素描圖稿。他悄悄地向我們透露說：「其實我曾經犯了很多錯誤，也做過許多 ➤➤

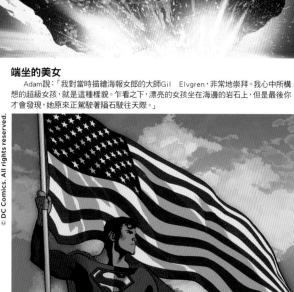

端坐的美女

Adam說：「我對當時描繪海報女郎的大師Gil Elvgren，非常地崇拜。我心中所構想的超級女孩，就是這種樣貌。乍看之下，漂亮的女孩坐在海邊的岩石上，但是最後你才會發現，她原來正駕駛著隕石駛往天際。」

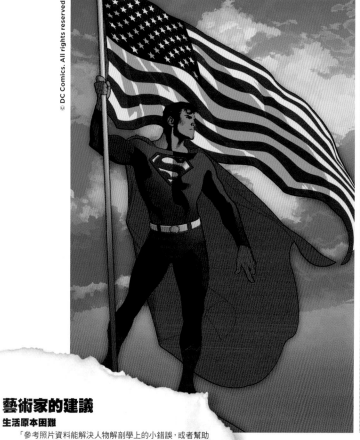

藝術家的建議

生活原本困難

「參考照片資料能解決人物解剖學上的小錯誤，或者幫助你正確地描繪衣服的褶紋。通常我會自己拍攝照片，或者在書籍中及網路上搜尋參考照片。偶而我也會找真人模特兒拍照。不過，你不可能找個穿著比基尼裝的女郎，整天待在工作室內，只讓你拍照或速寫吧？」

帥氣超人

Adam描繪了DC漫畫公司出版的2006年Bryan Singer的電影《超人回歸》四集前傳的特輯封面。

修正（因為我不知道自己要畫甚麼，噓！），因此我常常將紙張揉成一團，扔到垃圾桶內。唯有所畫出來的圖稿，讓我覺得還過得去，才會將鉛筆畫稿，轉移到新的專用畫紙上去，再進行後續的上墨處理。在這個過程中，我已經忘記剛才用橡皮擦掉多少草稿，或扔掉多少畫壞的紙張了。」

他將上墨處理好的圖稿作品，利用掃瞄器掃描到電腦中，然後使用Photoshop CS2進行後續的著色處理。他開始寫作、描繪、用墨水塗畫整整六期《超級神奇女俠（All Star Wonder Woman）》雜誌的封面設計。這些作品在2009年的時候出版，圓滿完成了創作的任務。他邊沈思邊描述著當時描繪這六位女超人角色的情況：「她們分別是綠野

仙蹤(The Wizard of OZ)中的桃樂絲·蓋爾（Dorothy Gale）、科克船長（Captain Kirk）、路克·天行者（Luke Skywalker），以及一位來自於一個完美的地方，實際上那是天堂般的境地，但是她渴望看到的是在另一座山後面，在最遠的那顆星之後有著甚麼樣的世界。」儘管這些形象最初是在1941年設計完成的，但是Adam拒絕了所有不相關的建議。他解釋說：「因為戴安娜是一個窺探內部世界的局外人，這些故事要展示的是她對於我們這個世界的觀察。我們認為理所當然的事情，在她的眼裡有可能會是很新鮮體驗。」

描寫偶像

他承認他發現用文字描寫故事內容，並且同時還要描繪其中的漫畫英雄人物，是相當令人畏懼的事情。他說：「漫畫的忠實粉絲們理應看到最棒的『神奇女俠』，但是她通常被畫成一個極度風騷的賣笑女郎。我認為有些作家並不擅長描述這種類

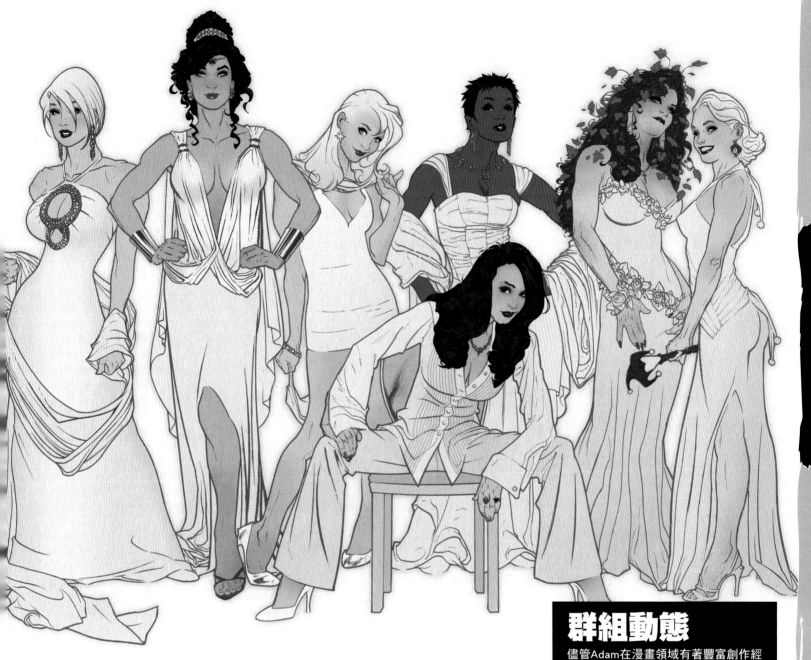

「漫畫的忠實粉絲們理應看到最棒的『神奇女俠』，但是通常她都被描繪成一個極度風騷的賣笑女郎。」

數量龐大
Adam為DC漫畫公司所創作的女性角色作品，包括：女主角Vixen（狐狸精）、Villains（壞女人）、毒藤女（Poison Ivy），以及兼具正反面面性格的貓女。

型的女人，而只會將她描繪得看起來很有積極的進取心而已。我所描繪的黛安娜並非最傳神的女英雄形象，我只是想將她描繪成一個天使。」

有人問他喜歡在固定的公司內，從事藝術創作嗎？他回答說：「對我而言，那太困難了！對於這種類型的委託案子，我總是無法在截止日期前，順利完成工作。」對Adam Hughes這位20年來最受歡迎的封面藝術家而言，創作工作也常面臨各項困難，甚至有時感到氣餒。不過，他還是發現了漫畫描繪中的解決方案。他解釋說：「在漫畫創作上，我獲得了無盡的創作自由，遠比其他商業藝術領域的創作自由度高很多，我從創作中逐漸累積經驗，許多人也認為我適合從事這項藝術創作事業。

我常自問：我將會一輩子從事漫畫創作嗎？對Adam而言，他的創作理想看起來真的特別容易實現，尤其他已經成為漫畫創作領域中的佼佼者，對於如何塑造漫畫的英雄人物角色，也已經駕輕就熟了。他最近創作並且發行的漫畫書《封面奔跑（Cover Run）》，在市場上頗受好評，成為暢銷書籍。目前他仍然謙虛和腳踏實地的繼續創作，他希望成為一個更好的漫畫藝術家。如果他想描繪一個美麗的女郎，就會把她畫成非常艷麗奪目，而且非常傳神，讓觀賞者無法面對她直視你的眼神。

請大家不要告訴他：「你現在所畫的作品真棒！」因為我們渴望能夠看到Adam Hughes，創作出更多更棒的藝術作品。

群組動態

儘管Adam在漫畫領域有著豐富創作經驗，但是並非所有的創作過程都一帆風順。

Adam創作了這幅傑出的促銷插畫（上圖），其中描繪的是DC漫畫的主要女性角色，她們都穿著晚禮服。他說：「這幅畫中的女性角色都是主角，除了沒有列入貓女這個角色（他們不想讓貓女在圖中出現）。」

Adam說：「我覺得塞琳娜‧凱爾（Selina Kyle）這個貓女形象真像傾城傾國的妖姬。」但是執行編輯Dan Didio卻不這麼認為。於是Adam仍在最後的一幅畫中，將貓女包含在內，以避免執行編輯後來改變主意，如果編輯堅持己見，他也可用Photoshop快速地刪除貓女的圖像。

Adam開玩笑地說：「我將她們擺成一排，這樣她們就都能夠看到前面的鎂光燈了。因為塞琳娜（Selina）看起來太暴躁，而且已經喝醉了，一直吵著：『噢，現在我有資格參加你們的小白裙雞尾酒會了嗎？』當然酒會的管理人員還是將她這位不速之客趕走了。」

Photoshop
描繪性感黑貓女賊

Adam Hughes 經過研究分析之後，決定以紅、黑色彩表現漫畫封面的視覺效果。他將焦點放在貓女的臉部一誰又不會呢？

如果你了解我創作的方法論，而將視覺的焦點放在臉部的時候，就會深切地體會到我是如何處理整個畫面的了。我通常會用兩種方法中的一種來處理圖稿。例如：使用Photoshop的著色用筆刷工具，以及描繪線條圖稿的鉛筆工具（類似傳統漫畫書的描繪與著色技法），此外，我也使用Photoshop的灰階麥克筆，以及鉛筆來描繪創作的圖稿。這是一種很簡單的繪畫方式：我將灰

階的圖稿當作是黑白照片；在傳統的繪畫技法中，通常將此種單色圖稿稱為底稿（underdrawing）。繪製底稿的基本概念，就是在開始繪畫的時候，先從單色調的圖稿開始描繪。例如：使用炭筆、鉛筆、灰色麥克筆描繪最初的底稿。單色的底稿能建立作品的基本色調，尤其是表現整體光線和陰影的效果。如果底稿的基本色調處理得當，後續的光影處理就較為容易，只須著重在處理亮色的部分即可。如果你在Photoshop中，將

灰階的圖稿處理得越完善，後續的著色處理就更為容易。我描繪圖稿時，通常都先畫出精細的底稿，然後掃描到Photoshop中，進行後續的灰階和彩色著色處理作業。

① 描繪草稿

如果我所創作的概念草圖獲得客戶的認可，我會再重新描畫一次，並且修改一些其中的錯誤，使它達到我希望達成的視覺效果。我盡量避免在最終的描繪階段才修改圖稿，以避免必須要擦除太多的細節，而且這樣也會使整個臉部表情顯得很粗糙，像被昆蟲啃過一樣。當我確認基礎的草稿已經大致上完成之後，會轉描到新的圖畫紙或者新畫板上，然後開始使用最合適的媒材繼續處理作品。

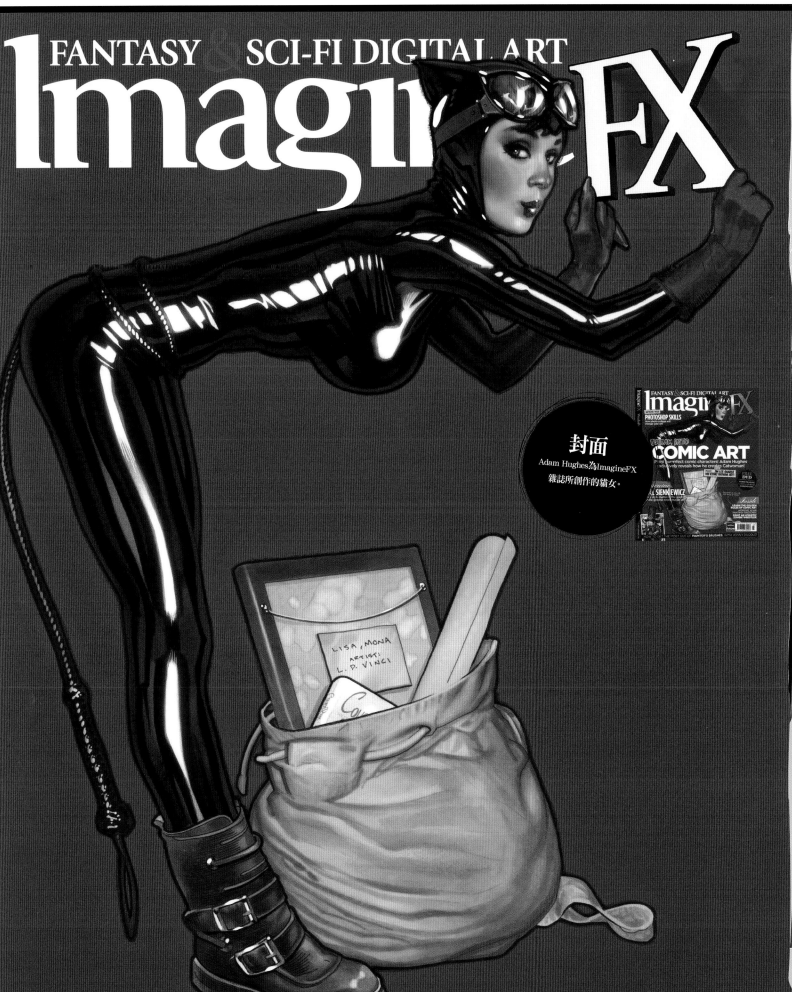

FANTASY & SCI-FI DIGITAL ART

Imagin FX

封面
Adam Hughes為ImagineFX
雜誌所創作的貓女。

妙技解密

使用CMYK中的所有濾鏡

在CMYK模式下，你每一次只能在一個色版（channel）中使用濾鏡的功能。每個單獨的色版，都只是灰色的圖層，但是將四個色版結合在一起，就能產生彩色的圖稿。請點擊其中的一個色版，重複嘗試各種濾鏡效果吧！

2 準備掃描的圖稿

我在掃描草稿的時候，將解析度設定為400dpi，並且以原始圖檔的尺寸進行掃描。這個解析度比ImagineFX雜誌所要求的解析度稍微高一點。將解析度設定得比要求的高一點，是比較妥當的辦法。當然前提是你電腦的功能足以處理高解析度的圖檔。我使用冷暖灰色的麥克筆，描繪原始的草稿，但是掃描時採用彩色的模式。如果你喜歡的話，也可以用單色進行描繪，然後在灰階模式下掃描。然後點選「影像>模式>CMYK色彩」的選項，將灰色的圖檔轉乘CMYK色彩模式。如果必要的話，可在這個步驟中，順便清除圖稿內的髒污之處。

3 豐富的色彩

你可以在Photoshop中使用不同的方法，將灰階的底稿轉變為多彩的圖稿。其中一種我喜歡用的方法，是使用「影像>調整>綜觀變量」的功能。這個功能能讓你即時預覽色彩變化的效果。此外，你也可以使用「影像>調整>色版混和器」的指令，微調圖稿的色彩效果。

如果你將圖層的混和模式，設定為「色彩增殖」模式時，可使用上述的功能，控制灰階像素的彩度數值，並且防止出現髒污的填塗。通常我會將需要調整的部分圖稿區域圈選起來，複製到另一個調整圖層內，以避免局部的修改，影響到整張圖稿的效果。

4 消除不必要的紋理

如果臉部所呈現的顆粒狀，比預期的效果粗糙時，這是因為掃瞄器將紙張的紋理，也一併掃描進去。萬一出現此種問題，可先將臉部圖層複製到另一個圖層內，然後使用「濾鏡>模糊>高斯模糊」的功能，將臉部粗糙的顆粒柔化。當我進行任何類似此種效果的處理步驟之後，總會立刻使用「編輯>淡化>濾鏡」的指令，改變你剛剛處理過的部分區域的不透明度，同時也可以改變其色彩模式。如果你將臉部圖層的混合模式設定為「加亮顏色」，則可產生很有趣的的效果。請嘗試所有的混合模式。唯有實驗之後才知道哪個模式最適合。

5 清除與重建

如果整個的臉部都已經柔化和模糊化處理之後，必須重新恢復臉部的清晰狀態。首先使用橡皮擦工具，在所複製的調整圖層內，擦掉不需要的區域。在一般的情況下，通常是擦除眼睛、嘴巴和臉部五官的部位。當我重建臉部的清晰效果之後，會使用「圖層>合併可見圖層」的指令，將兩個圖層合併為一個圖層，塞琳娜（Selina）臉頰部分有瑕疵的像素，瞬間就被清除乾淨，恢復清晰美麗的臉部形象。

6 臉部的著色

臉部皮膚的色彩會因為局部的皮下血管的血量多寡，呈現各種不同的色彩變化。大多數的人臉部皮下的血量較少，因此膚色較為蒼白，尤其是眼部周圍的皮膚色彩，較為淺淡一些，所以我會使用柔邊的羽化選取工具，選取眼部周圍的區域，然後採用「影像>調整>色相/飽和度」的功能，將飽和度降低一點。有時將色調從洋紅/正紅調整為偏向黃色/綠色，也可獲得很好的效果。如果照明的光線改變，就使用「編輯>淡化>Filter濾鏡」的功能，將混合模式設定為色彩模式。

7 讓女孩羞紅著臉

你可以用同樣的方法調整眼部的色彩，以及讓白色皮膚產生紅色暈染的效果。我最喜歡在女孩的臉頰和鼻子上，添加一點紅暈的效果，讓整個臉部充滿生命力。另一種方法是在臉頰處，選擇羽化的選項（羽化數值：30-60），然後選取粉紅色（例如C:0 M:40 Y:20 K:0），執行「編輯>填滿」前景色」的指令，將色彩填入所選取的範圍內，並將混合模式設定為正常模式，最後執行「編輯>淡化>濾鏡」的指令，將模式設置為「色彩增殖」，隨後調整不透明度，就可以獲得滿意的效果。

【快捷鍵】

淡化濾鏡
Shift+Ctrl+F (PC)
Shift+Cmd+F (Mac)
此組快捷鍵能改變最終濾鏡效
果的不透明度，同時也可改變
圖層的混合模式。

12 處理貓女的其他細節

如果我還有額外的一萬字可以解說，就會拿來跟大家討論如何處理圖稿的其他細節了。當貓女臉部的效果處理完成後，就可順利調整圖稿的色階，以達到整體色彩對比調和的效果。由於貓女服裝的對比性相當強烈，所以我將她服裝上的部分色調，調整為暗藍綠色，以便能夠襯托與臉部的暖色調形成互補性的對比，並與紅色的背景也呈現強烈的對比效果。

8 玫瑰紅的鼻子

採用同樣的方法處理鼻子的色彩。這次要進行更小區域的的選擇。你希望鼻子具有柔化而滑順的漸層色彩效果，並且在鼻子的尖端和周邊增加玫瑰紅色的感覺。首先將鼻子的區域選取之後，轉變為「快速遮色片模式」（按[Q]鍵）。使用「漸層工具」在你選取的區域處理為垂直的漸層效果，然後復原為標準模式（再次按[Q]鍵），並依據第七步驟的方式開始處理色彩，或者再次執行「影像>調整>縱觀變量」的色調調整功能。在Photoshop中有13種不同的方式，可達到類似的色彩效果。

10 增添反光效果

我選用鉛筆工具之後，將筆刷樣式調整為橢圓狀，以塗刷出鼻頭的反光效果。在傳統的繪畫技巧中，通常是使用油彩顏料填塗反光區域。使用繪圖軟體時，則可將筆刷工具的不透明度數值調低，並將圖層的混合模式，設定為「加亮顏色」模式，然後慢慢地用筆刷塗出反光的效果。如果你實在是很喜歡這種處理技法，可以在傳統描繪草圖的階段，無須預先處理反光，而在這個階段再進行反光的處理作業。

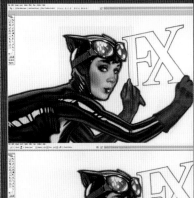

妙技解密

清除不必要的步驟記錄

你最好只留下一個步驟記錄即可。太多的步驟記錄會使你的電腦，在處理大型圖稿檔案時，速度變得相當緩慢。通常如果你必須還原前20個步驟之前的動作，代表你缺乏決斷能力。藝術教育中有一半的訓練，是要求你能記取以前的錯誤，避免重蹈覆徹。

13 全紅的背景

最後的處理步驟是讓貓女看起來，好像真的存在於這個空間中，而非像個平坦的剪貼式影像。這意味著紅色的背景，必須能夠襯托出她獨特的形象。你可使用漸層工具或者噴槍工具，在貓女的身體或其他部位，增加一些紅色背景所反射的紅光效果，並將圖層的混合模式，設定為「色彩增殖」或者「顏色」模式，最後再添加一些微妙的漫射反射線效果。

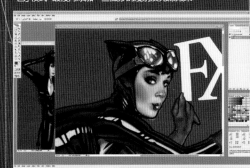

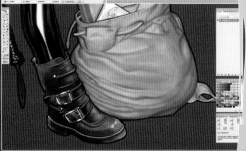

9 一點點睫毛膏

再次選用柔邊羽化選取工具，選取眼睛周圍的區域，使用前述的處理技法，在上眼皮添加一點色彩。在這個處理步驟中，你只需要添加一點色調，就能讓整個臉部呈現生動的效果。

11 對臉部進行再處理

我將已經完成臉部處理的圖層，合併到圖稿的主要圖層內，並將頭罩、護目鏡上不需要的多餘效果消除，就完成臉部的整體效果。如果你對於臉部某個區域的效果，並不滿意時，只要先選取該區域，就可單獨處理該處的問題。當所有的部分都達到預期的目標時，就可合併為整體的圖稿。

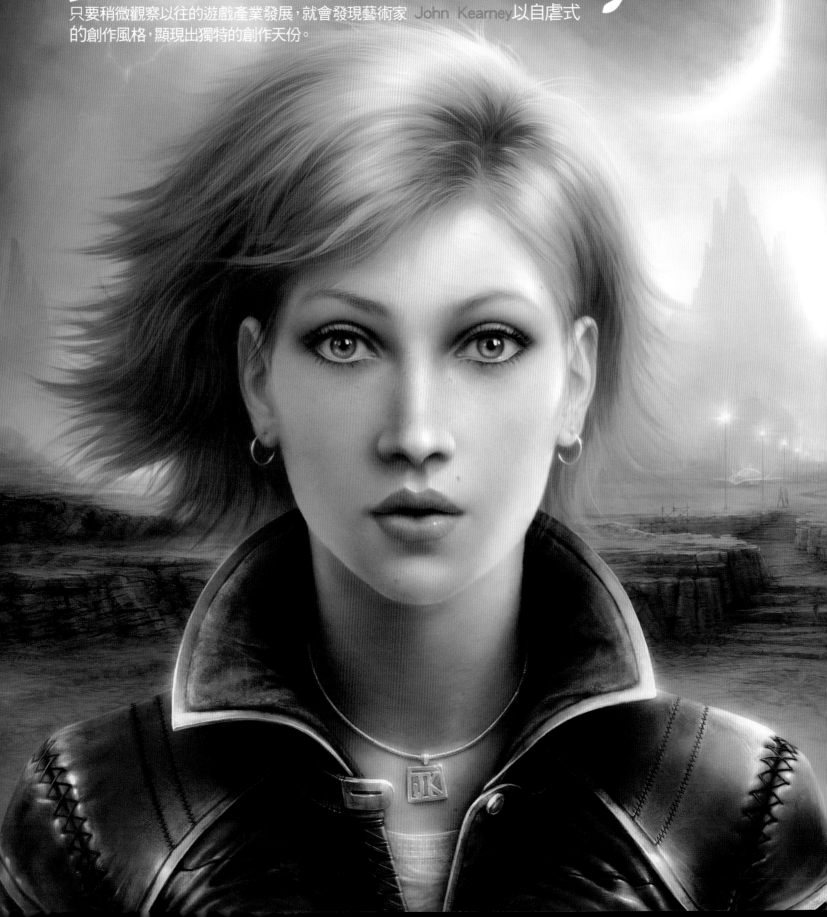

Interview
John Kearney

只要稍微觀察以往的遊戲產業發展，就會發現藝術家 John Kearney 以自虐式
的創作風格，顯現出獨特的創作天份。

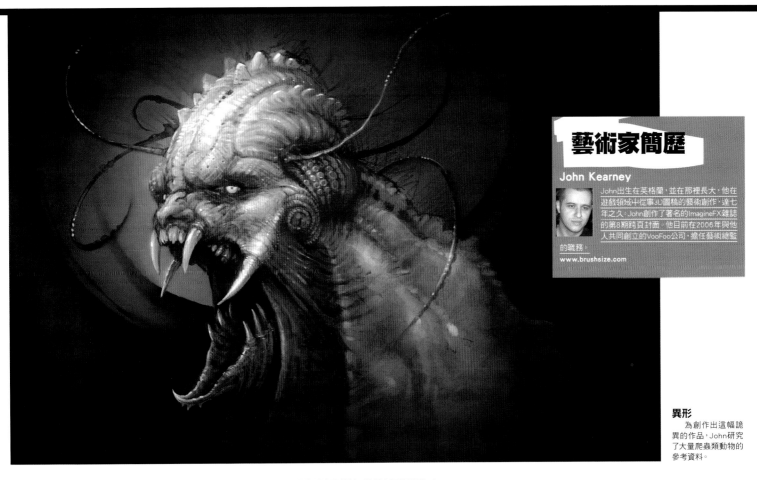

藝術家簡歷

John Kearney

John出生在英格蘭，並在那裡長大。他在遊戲領域中從事3D圖檔的藝術創作，達七年之久。John創作了著名的ImagineFX雜誌的第8期跨頁封面。他目前在2006年與他人共同創立的VooFoo公司，擔任藝術總監的職務。

www.brushsize.com

異形

為創作出這幅詭異的作品，John研究了大量爬蟲類動物的參考資料。

與John Kearney交談，你會很清楚地發現John會以某種方式挖掘自己內心的某些東西；那是一種本質上的能力，這種自發性的創作能力，能讓他創作媲美大師級的傑出奇幻插畫藝術作品。

John回憶說：「我記得讀過這位藝術家的『第一把火（First Fire）』。每個藝術家都曾經歷過這樣的一個現象，腦還中會突然的靈光一閃，那是一種突然的晶瑩澄澈的體驗，是在潛意識下誘人的一瞥。不管那是甚麼東西，試圖抓住那一刻的本質是很重要的，其中有著強烈的視覺感受，你應該在它從腦海裡溜走之前，將它描繪下來。」

快速學習者

儘管在藝術家的發展歷程中，這種突然產生靈感的感覺是很平常的事情，但是對於John來說，最平常的卻是他將這種靈感，用純熟的技巧和驚人的速度描繪在畫布上。他說：「現在聽起來也許讓人驚異，這麼多年來，我從來沒有完成過一幅2D作品。我只是畫著玩玩，但是從來沒有機會將其作為專職的技巧。」

在他職業生涯的初期，John在遊戲行業擔任全職的3D紋理質感藝術家，這並沒有為他提供他想要的發展機會。他將這段時間描述為「毀滅靈魂的時期」。

他表示：「在這段時期內，我完全喪失自己的創造力和對職業的熱情。我開始像大多數的年輕藝術

公元3060年的布迪卡

截至目前為止，John最具野心的作品，這是對凱爾特勇士紅髮女王的維妙維肖的詮釋。

John沒有使用任何參考照片資料，從一開始描繪人物形象，就完全獨自構思與創作。

家一樣，抱著創作藝術的浪漫情懷，覺得自己能夠專業地創作藝術作品真的很偉大。當我意識到這樣的想法，是多麼自我感覺良好而且充滿幻想之後，我放棄了自己的工作，決定做一個3D/2D藝術家的自由投稿人，並以此來強化自己的積極性。」

當他從朝九晚五的上班式工作中解脫之後，John開始發展他自己的事業。他完成大量的繪畫作品，集結成為作品集，並投稿到2D藝術網站ConceptArt.org上，而且很快就獲得各界的好評。

他說：「我簡直不敢相信這樣的結果，我很驚訝能獲得如此熱烈的支持，我幾乎是立即就獲得各種委託的工作邀請。透過這些委託的創作，我可以繼續擴充我的作品數量，同時也能提高自己的創作能力。」他透過在ConceptArt.org網站上展出的作品，獲得了這本雜誌編輯的重視，使他成為該雜誌固定的投稿畫家。同時他發表的優秀傑作，讓他獲得替第8期ImagineFX雜誌描繪《美女與野獸（Beauty and Beast）》跨頁封面的機會。John基本上都是用Photoshop進行創作，但是他有時候也會使用Painter繪圖軟體。他承接第一份委託的工作時，就已經開始利用Photoshop軟體來創作。

他解釋說：「Photoshop影像處理軟體的功能非常強大，它所提供的各種繪圖工具或色彩調整功能，讓我在繪畫的時候，幾乎忘記我正在使用的是電腦軟體。它的筆刷看起來像是傳統的鉛筆或者油畫筆，但是我從來不需要停下來思考如何使用這些工具，因此我可以集中精神，全心全力地投入到整個創作過程中，用我所有的創作潛能來繪畫。」

儘管他作品中的大部分都採用數位技巧描繪，但是John並不認為使用的工具很重要。他認為：「我自信可以用傳統的工具，描繪出與數位工具相當 ➤➤

「我幾乎是立即獲得許多的工作邀請，這樣我就可以繼續擴充自己的作品數量，同時也提高自己的創作能力。」

金髮美女

這是一幅比較傳統的肖像繪畫，完全是在Photoshop中創作完成的。

傑作欣賞

大師訪談

妙技解密

關鍵技法

「當我在繪畫的過程裡，從來無須停頓下來思考
該怎麼描繪，因此可以全心投入創作，發揮我藝
術的潛能。」

大腳

John在ImagineFX雜誌的
Photoshop問答集裡，使用這一幅
作品，解說如何描繪逼真的雪景。

水準的作品。如何提高你對任
何與藝術相關的知識和判斷
力，比使用何種工具或媒材更
為重要，數位技巧僅僅是藝術
創作的基本能力之一而已。」

司的成員。他的作品讓公司內的人們留下了深刻印
象，也立即獲得工作機會。John在18歲時的藝術創作
初期，描述了進入實際專業工作領域的過程。他認為
那是一種自我蛻變的「火之洗禮」過程，也逐漸累積
許多創作經驗。

他說：「我的全職創作工作，讓我獲得很多專業
的經驗。在這個創作的過程中，許多其他的藝術家對
我的幫助很大。當你面臨截稿期限或預定目標必須
達成的時刻，就會發揮自己的潛力，順利完成工作。」

目前John在2006年與他人共同創辦的VooFoo工
司中擔任藝術指導的職務。回到設計公司的團隊
中工作，一直是John的夢想，他說：「我喜歡成為一
個潛藏著發展性團體中的一份子，這樣的感覺真
棒。我對電影工作也有極大的興趣，我的夢想是替電
影設計獨特的生物角色。」

他表示：「我會保持開放的態度，面對未來的工
作，並繼續做我能做得最好的工作，同時提升自己的
實力。不管我做甚麼，都會緊緊地掌握機會，並堅持
本身的創作理念。」

自然媒材

當許多使用Photoshop軟體創作的藝術家，都設
定自己專用的定義筆刷時，John選擇使用的主要描
繪工具，還是Photoshop預設的筆刷。他寧願慢慢地
描繪圖稿的細節，也不使用太華麗的筆刷進行描繪。
為了保持靈活的創作狀態，而非像藝術創作的奴隸
一樣，只在單一的大案子上耗費所有的時間。John常
常會同時進行多幅作品的創作，也許其中的一幅作
品有採用參考資料，而另一幅作品則完全靠自己的
想像力創作。

他說：「從長期的觀點而言，我覺得這種創作方
式對我有好處，並且可以發展出多樣的技巧和能力。
我真的不確定這是不是一種好的方法，但是我絲毫
不介意。如果我覺得它對我有作用，就會挑戰各種創
作方式。」John透過自我學習的方式，學得大部分的
創作技巧和知識，他也承認所接受的正規教育，與他
所從事的職業沒有太大的關聯性。

John後來成為精英系統（Elite Systems）遊戲公

酒吧女郎

使用硬邊筆刷創作的的作品，整體的風格相對鬆散而瀟
灑。

翠菲迪亞（TRIFFIDIA）女王
一個有關兩個封面、70小時、9天的故事，……

2006年7月，JOHN接到IMAGINEFX雜誌的電話，他們為JOHN提供了一個極具挑戰性的任務。當然
截稿日期也很頗具挑戰性。JOHN接受了這項艱難的工作，於是翠菲迪亞女王的基本構想，很快地成形
了。JOHN先進行概念素描圖稿的描繪，並在後續的幾天中，完成許多無標題的圖稿。JOHN進一步解釋
每一幅概念素描圖稿中的關鍵內容。

他說：「這幅畫作花費了我9天而接近70小時的時間，大部分的時間是耗費在圖稿細節的處理上。
在大版面的高解析印刷作品中，圖稿呈現讓人難忘的視覺效果。通常創作的最關鍵的時刻，是頭兩三
天的期間，因為必須講概念草圖轉變為完整的作品。」

當他被問到喜歡美麗的版本，還是怪物的版本時，他回答：「當然無庸置疑地喜歡怪獸的版本。漂
亮美麗的作品，只能在美學上讓人滿意。但是設計怪獸的真正創意和挑戰，是要讓怪獸看起來具有『寫
實感』和『可信度』。在兩張封面圖稿中，尋找品質的平衡點非常重要，否則很難讓觀賞者做出適當的
選擇。」

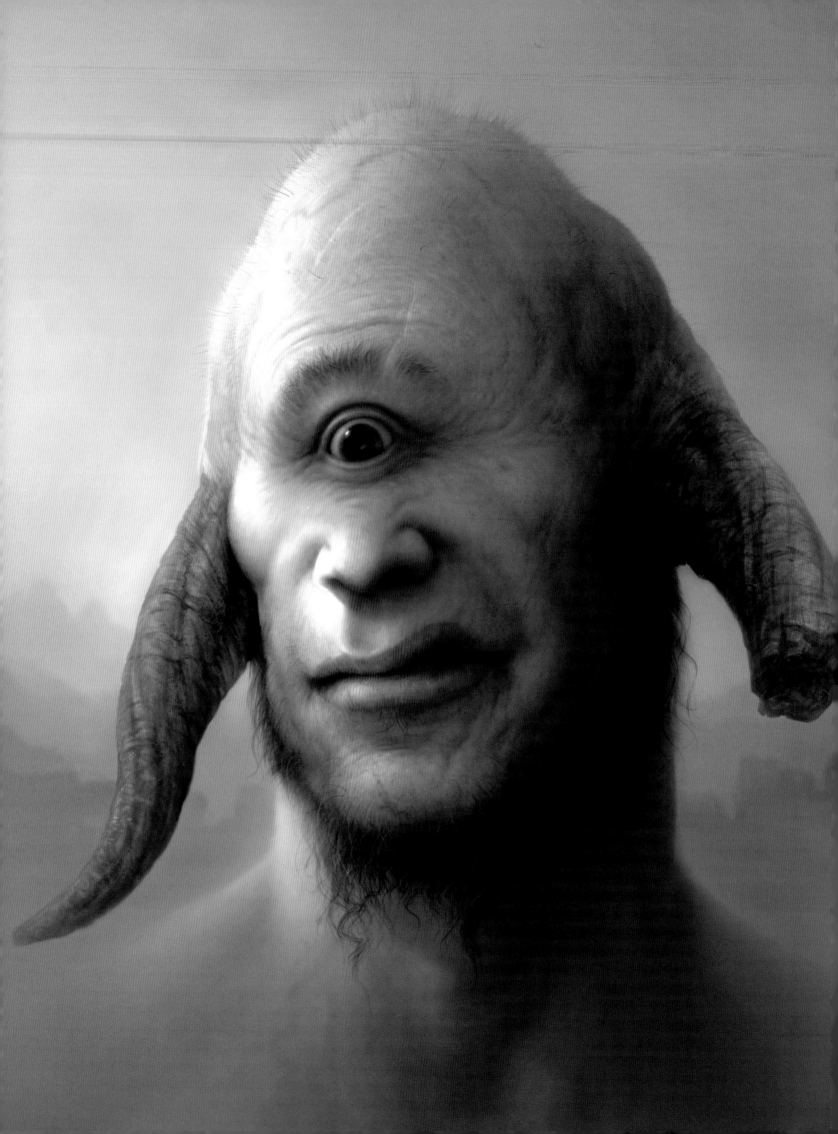

Photoshop
美僅是「膚淺」的表象

探索如何使用Photoshop描繪奇幻插畫角色的擬真皮膚感覺。

所有藝術家在描繪人物的圖稿時，皮膚通常是最難描繪的部分，尤其你所描繪的角色並非人類的時候，難度就高了！根據我個人的經驗，我覺得要描繪出有血有肉的人物，根本沒有甚麼捷徑、特殊技巧或者Photoshop特效可以依賴。我相信最重要的關鍵，就是必須投入時間和努力，專注於如何掌握所描繪對象的特徵。因此你必須逐步訓練你眼睛的觀察力。最初可以在沒有參考照片資料的前提下，先練習描繪自己所構想的人物造形。當你抱著希望和信心去做這件事情，就能逐

漸掌握人物特徵的細節。這就像剛學騎乘自行車時，必須依賴輔助的平衡裝置，可是一旦熟練之後，就可以自由馳騁了。

幸運的是在描繪皮膚的時候，有些技巧還是可以協助你提高表現能力的。那與繪畫風格和你所使用的繪畫工具，並無絕對的相關性，而是你腦海中是否儲存相關的內容。我願意與大家分享一些自己的描繪經驗。

皮膚與其他的材質一樣，其色彩與周圍的光線條件具有相關性，所有照射在人物或怪物皮膚的光線，會直接影響其色彩和特性。因為皮膚是

受到肌肉和血管的影響，所以可呈現任何色彩。皮膚所顯現的色彩，是由人類或動物本身皮膚的特性，與周遭的光線變化所產生的結果。當你在描繪皮膚時，必須仔細觀察對象皮膚的基本特質，以及光線的投射角度與當時周遭的環境變化，才能精確掌握皮膚的色彩與所呈現的光影變化，創作出讓人驚嘆的擬真效果。

1 皮膚的特質

肌肉和皮膚是能吸收和反射光線的眾多材質之一（其他的材料，例如：蠟和肥皂也有類似的性質）。這種表面散射（簡稱「SSS」）的現象，對3D藝術家而言，是必須了解的基本知識。他們都知道在描繪寫實的皮膚質感時，必須將光線散射的特質，列入考慮的範圍。

乍看之下這也許很複雜，但是你若參考這樣一個實際例子時，就不會覺得有這麼複雜了。請將你的手指放在蠟燭火焰之上，或是手電筒前方，觀察光線是如何穿透你的皮膚和肌肉，呈現何種特殊的視覺效果。雖然這像實驗可能是解釋SSS現象的極端例子，但是即使光線效果不是那麼強烈，人類皮膚上顯示的效果也是具有微妙的變化。也許你採用同樣的方法，並不能掌握所有皮膚色彩的變化狀態，但是你可以透過改變光線的投射角度和強度，或者改變周遭環境的色彩，觀察各種不同條件下的色彩變化。

皮膚上另一種很重要的特質，就是具有反射的作用。這種反射作用會影響皮膚細節上的質感和色彩。例如：皮膚的皺紋或者表面的自然腫塊，都會顯現不同的反射效果。皮膚的反射現象取決於皮膚上的油脂程度或者濕度。通常乾燥皮膚較不光滑，反光的效果較為分散。油性膚質和濕度高的皮膚，相對的反射效果更為明顯和強烈，光影對比的視覺效果更為清晰。你必須將這些特性都記在腦海中，以便描繪皮膚時能精確地表現出擬真的效果。

2 概念和基礎

在開始描繪的階段中，我喜歡先描繪角色的概念草圖。我先用鉛筆勾勒出數個概略的草稿，然後選擇一幅最滿意的圖稿，以更為精確的描繪方式，重新描繪一次，再利用掃瞄器將圖稿掃描到Photoshop中，進行後續的處理作業。當主要的創作構想確立之後，就容易掌握後續的進度了。

3 光線的處理

光線是描繪任何圖稿所必須考量的關鍵要素。我仔細考量希望獲得何種視覺效果之後，就先確定光線投射的方向。我希望所描繪的獨眼巨人的肌肉和皮膚，能清晰地顯現光線散射的特寫效果，所以設定了明確的主要光線照射方向，以及周圍反射光線的條件。 ➥

【快捷鍵】

色彩取樣

Alt (Mac or PC)

當你處理角色皮膚上微小的細節時，可以利用Alt鍵，從基礎圖層中進行色彩的取樣。

6 皮膚細節的呈現

如果你想描繪皮膚上的微妙細節，就必須進行各種精細的處理作業，才更能顯現出皮膚表面的真實效果。例如：皮膚上的微小毛孔、傷疤、痣、填塗、毛髮，以及自然質感等細節，都能讓皮膚看起來更加細緻，更加具有真實的生命力。我使用Photoshop中的自然筆刷，將不透明度設定為較低的數值，並調整筆刷的尺寸，配合各種色彩的調整，逐步顯現維妙維肖的皮膚細節質感。

4 掌握重點

粗略的概念草圖只能顯現創作的基本構想，而無法進一步呈現完整的圖稿形象，所以必須進一步進行詳細的研究和準備。根據我的創作經驗，最初的描繪階段裡，先從最基本的重點開始描繪。如果一開始就描繪很多的細節，往往會忽略整體的統整性。如果後續處理時，必須修改局部的圖稿，就必須重新描繪細節。將圖稿掃描進入Photoshop之後，首先我會使用柔邊的筆刷和硬邊的筆刷，描繪基本輪廓的色彩和明度變化。在這個步驟中，無需考慮太多的細節或紋理質感變化，處理的焦點著重於光線投射的方向、色彩、明暗度以及陰影的處理之上。

5 處理皮膚

在描繪人物的基本色彩之後，我開始透過色彩和色調的調整，將肌肉處理得更具生命力。因為色彩之間都具有相關性，因此我通常依據冷暖色的分類，來區分色彩的色調。在比較狹窄的部分（例如：眼皮和鼻孔區域），我嘗試將陰影部分的色調改變為暖色系，以顯示光線的穿透效果。我對所有其他受到光線照射的肌肉區域，進行了類似的處理。因為頭部的陰影區域，不受光線穿透的影響，所以採用具有冷色感覺的色調，顯現微妙的陰影效果。

妙技解密

調整色彩

如果你的概念草圖，並沒有呈現你想像中的效果，可以大膽地進行各種試驗和調整。在創作的過程中，不斷地進行修改和調整，是創作上不可避免的事情。這些錯誤和修正能協助你提昇本身的判斷能力和技巧。我在描繪獨眼巨人的過程中，先從基本的色彩開始填塗，然後利用電腦繪圖軟體的各種色彩調整功能，配合多樣的濾鏡功能，才能呈現最終所希望獲得的寫實效果。

Interview
Raymond Swanland

藝術大師 Raymond Swanland 正忙於電影的製作和奇幻圖書的創作。有甚麼事情是他不能做的嗎？

Raymond Swanland告訴我們說：「人們認為我的作品中，充滿視覺的力度、新鮮感以及動感。這些感受都來自於我想要表現的獨特視覺效果。」視覺的力度這個詞彙，很正確地傳達Raymond作品的特色。他所創作的漩渦類和動態類圖稿，在第一眼看到的時候，就像是作者處於瘋狂的狀態下描繪出來的圖畫，但是作品所呈現的精妙細節，以及高超的表現技巧，卻又顯示出作品是經過漫長的創作過程，以及嚴謹的描繪處理。

Raymond是從事多年繪畫創作的典型藝術家。他從很小時候就開始畫圖及描繪海報。你可以在他的早期作品集中，找到他年幼期間所創作

藝術家簡歷

Raymond Swanland

Raymond曾在Oddworld Inhabitants遊戲公司工作，並活躍於書籍插畫、漫畫、廣告以及電影等其他創作領域，目前他甚至還從事身紋身和滑雪板的設計。
www.raymondswanland.com

的相關作品。在他藝術創作的過程中，發生了連他自己都沒有預料到的重大轉機。

專業之路，勇往向前

他一從高中畢業，就向Oddworld Inhabitants動漫設計公司，提交應徵工作的申請書。這家公司曾經替許多具有未來風格的遊戲，創作出充滿奇幻感覺的宇宙空間場景。雖然Raymond完全沒有工作經驗，但是這家公司居然接受了他的應徵申請書。他回憶說：「我記得正式開始工作的時候，才剛剛滿19歲。在那之前的幾個月，我才剛剛進入大學之門。因此我的第一份工作，是和我大學一年級課程學習，在同一時期內進行的。當我接受這項工作之後，更加堅信今後要當一名藝術家，而不想繼續深造了。」當然這並不意味著正規的教育沒有必要性。由於Raymond本身在這家公司工作的時候，從公司內的許多天才藝術家身上，學習到很多實用的創作技巧。當他結束學校生活之後，便在Oddworld Inhabitants公司負責四個專案計畫的創作工作，同時他也開始接受其他客戶的委託案子，逐漸轉型為自由創作藝術家的身分。目前他是一名全職的自由投稿插畫家。他創作了許多奇幻插畫和科幻書籍的封面設計，還替韓國漫畫書《牧師（Priest）》設計美國版本的封面。 ➤➤

黑暗城堡
這個場景是替Night Shade Books公司創作的插畫。這張作品顯現Raymond極具描繪故事性的能力。

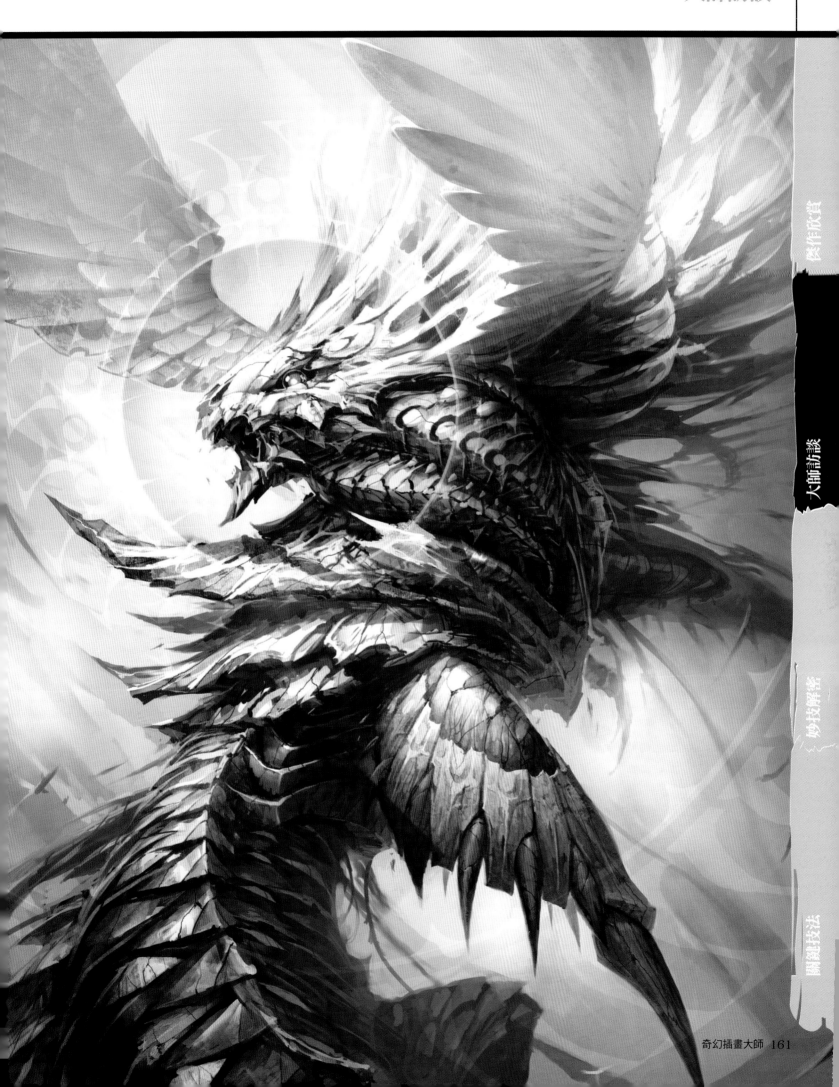

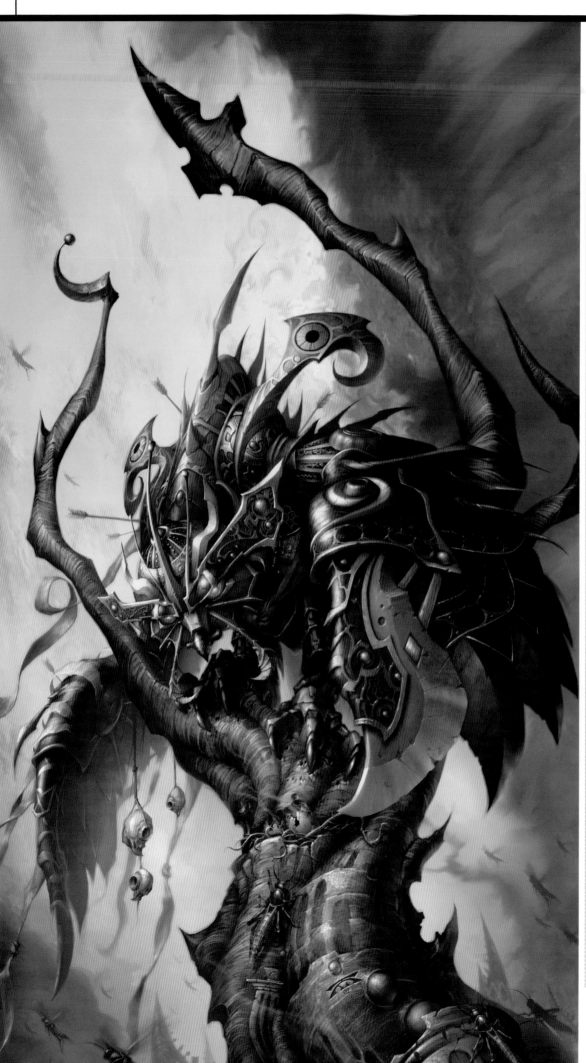

貓頭鷹：灰燼之床

這幅作品屬於貓頭鷹系列中的
一部分，是Raymond早期作品之一。

Raymond本身並沒有預料到會成為一位自由
創作藝術家。他說：「我是合作精神的大力支持
者，我的理想目標是擔任電影的導演。導演所負責
的工作就是一種典型的合作過程，電玩遊戲的製
作也屬於類似的合作型態。我曾經跟許多導演、管
理者、藝術指導者有過密切的接觸，並且還曾經扮
演過一些不起眼的小角色，當然那只是一小段時間
的特殊經歷而已。我能成為一名獨立的自由藝術
家可說是個意外，不過我必須努力完成各項委託案
子的創作工作，才能享受它帶給我的那份自由。」

身為自由藝術創作者所擁有的自由度，讓他每
年都能夠到國外遊覽數次。前一陣子，他花了一個
月的時間，剛到西班牙轉了一圈回來。他甚至還曾
經考慮過要搬到西班牙住一段時間呢。這些國外
的旅遊機會，成為他享受度假樂趣，以及尋求創作
靈感的來源。他說：「我喜歡帶著我的素描畫板，
到處遊歷和探索創作的新構想。」

靈感與貢獻

對Raymond而言，最初的構圖階段大都很抽
象，並且一直處於不能整合出完整表現構想的狀
態。在這種狀態下，他通常會拿以往所描繪的草圖
作為參考資料，並且聆聽特定的音樂，閱讀特別的
書籍，藉此來激盪自己的大腦，活化潛在的創作直
覺能力。

Raymond的作品中呈現難以置信的細節和紋
理質感效果，對觀賞者產生極大的視覺吸引力。他
表示說：「我發現所創作的作品具有撫慰人心的作

沈默王國之王

這是2007年替Tor Books公司創作的作品。這幅作品顯
示出Raymond獨特的技巧混合方式，他將奇幻插畫藝術和
本身的創作技巧，巧妙地結合在一起。

獵人之睛

為了能夠豐富自己的履歷，Raymond轉變自己的創作方向，替一家頂尖的藝術公司設計了紋身圖樣。

Bullseye Tattoos公司在2005年初期與Raymond聯繫，請他設計一個背部的整體紋身圖樣。Raymond當時既激動又緊張。他表示：「紋身藝術對我而言是一項新的創作機會，也能訓練我繪畫的直覺性，對我的自由插畫事業也有所幫助。」但是不管這種改變結果是福是禍，只要我能創作任何自己想要創作的東西，就很值得了。」當時Raymond剛剛結束了在夏威夷的一段居住時光，回到了他美國加州的家鄉。加州的雄偉壯麗的自然景觀，帶給他許多創作的靈感和刺激。「我進行研究並且尋找靈魂的感觸，焦點集中在人類發展歷史與自然的關聯性。人類本來就屬於野性自然世界的一部分，雖然由於科技的發展，逐漸跳脫自然的束縛，但是仍然與自然世界維持著不可分離的關聯性。」

在完成大部分的草圖繪製之後，他以自由發展的方式進行創作，讓自己跟著感覺走。他說：「我將最後完成的作品稱為《獵人之睛》，目的是向那些獵人表示敬意。人類狩獵的歷史告訴我們，獵人對於獵物的生存權利表示尊重，而且對於獵物提供給家人和自己維持生活的食物，表示相同程度的感激。他們能感受到被捕殺動物的痛苦，並且為獵物的犧牲表示感恩。我們必須牢記地球上所有的生命，都是平等的概念。」

用，對自己的創作技巧，也越來越有信心，因此創作本身就變成了一種自我放鬆的過程。我一旦設定好基本的構圖，便開始進行添加細節的步驟，享受創作的樂趣。」儘管目前他大部分的彩色作品都是在Photoshop中，使用數位的方式處理完成，但是Raymond所有的背景都還是使用帆布、噴槍和木炭筆等傳統媒材來完成的。以往他也一直使用傳統的媒材，來進行草圖的描繪，他對於傳統工具和顏料的表現技法，抱著極大的興趣。

他說：「我認為藝術的創作不必百分之百使用傳統的媒料來描繪，但是至少在剛開始的階段中，可嘗試運用一般的工具和材料來創作草稿。作為一個傳統媒材的藝術家是一件很浪漫的事情，同時能創作一幅自己親手描繪的原創性作品，也是一件很棒的事情。當你將時間和精力投入到某一特定目標時，會將時間和經歷全部吸收，轉而產生很大的能量。」

不管使用何種媒材創作，作品所蘊含的故事性非常重要。一個缺乏故事性內容的作品，就欠缺感動他人的力量。他表示：「我個人的作品毫無疑問都是陳述某個故事的內容。世上的所有事 ➡➡

貓頭鷹：被遺忘的遠山

《貓頭鷹》是Raymond描繪特殊動物的作品之一，它們帶著某些人類的靈魂元素。

「我發現所創作的作品具有撫慰人心的作用，並且對自己的技巧越來越有信心，於是創作就變成了一種自我放鬆過程。」

戰士：眾鏈之主
　　這個角色的人物形象是17世紀的海盜和傳統武士的結合，很適合作為為書籍封面的形象人物。

戰士：雷電之子
　　這是另一本幻想小說的封面設計，主角人物的特色是具有恐龍骨骼的勇士形象。

虐風
　　Raymond創作這幅充滿力量感的圖稿，它成為了Glen Cook創作的一本奇幻戰爭史詩書籍的封面。

峽谷要塞

《奇異世界：陌生人的憤怒》是這幅概念設計的原創構想。

物都是宇宙中的一小部分，你所看到的任何東西，也僅是其中的一小部分。這就是創作藝術作品，讓我感到很舒服的地方。在進行創作的幾個小時裡，我所做的事情，就是探索整個宇宙的奧祕。」

圖稿中的生命

最近幾年裡，Raymond一直忙於創作，如今他在藝術創作的領域中，除了具有奇幻插畫家和概念藝術家的身分之外，在其他領域也頗富名氣。他的委託客戶遍及漫畫、電影、書籍插畫以及電玩遊戲《黑馬漫畫（Darkhorse Comics）》等多樣化的領域。

創作《魔法風雲會（Magic：The Gathering）》和《魔獸世界（World of Warcraft）》相關的作品，讓Raymond在創新插畫藝術界，獲得了極高的讚譽。

在大師訪談中，他常常會表示自己更像是一個科幻迷，而不是一位奇幻藝術家，所以在替《蝙蝠俠大戰終極戰士（Batman Versus Predator）》創作封面作品的時候，巧妙地結合了這兩者的特徵，產生極具視覺衝擊性的作品。Raymond除了接受單一書籍的插畫和封面設計之外，還接受邀請替Robert Jordan的《午夜之塔（Towers of Midnight）》描繪封面插圖。

最近幾年是他創作的顛峰時期，他的作品中能真正與他對科幻、奇幻插畫的興趣相吻合的代表作，便是參與《星戰幻象（Star Wars Visions）》這本經典電影插畫集的創作過程。所有參與這本畫冊的的藝術家，都是由書籍主編和電影導演George Lucas，精挑細選出來的當代傑出插畫家。在這本畫冊中的Raymond作品，稱為《塔圖因的陰影（Shadows of Tatooine）》，這幅作品描繪的角色是韓索羅（Han Solo）和楚巴卡（Chewbacca）。他運用獨特的繪畫技巧，順利地完成這幅經典傑作。在接下來的一年中，這位超級藝術家應該還會有新的作品問世，讓我們拭目以待吧！●

模仿

這幅插畫傑作延續Raymond作品的永恆主題：人與自然的關係。

© 2003 Oddworld Inhabitants

Photoshop
梅杜莎的憤怒

Raymond Swanland 將傳統技法與Photoshop完美融合，創作出這個駭人的蛇髮魔女。

希臘神話充滿著豐富的內在冒險氣息和道德衝突，與當今生活中的情境很契合。它很純粹地觸動了我們的深層想像力，提供我們許多帶有極端特色的神話角色、故事場景以及奇妙的故事情節，能作為奇幻插畫創作的重要參考資料。蛇髮魔女梅杜莎（Medusa）就是經常被藝術家描繪的希臘神話奇幻插畫角色，她代表的是希臘神話的本質性特色，在她的身上，顯現出許多藝術創作的原型。

這些神話故事角色的原始造型，都能引起人們對於黑暗面的恐懼。在本次的妙技解密裡，我會設計屬於自我風格的傳統梅杜莎，其中包含著對相似作品形象的尊敬，但是增加了當今流行文化的要素以及嶄新的造形元素。

儘管我經常用鉛筆和畫紙進行草圖的描繪，這些傳統技法是藝術創作的基礎，但是這幅作品是完全利用Photoshop的數位功能完成。在整個創作過程中，我僅僅使用數位板和感壓數位筆來創作。儘管我充分利用傳統繪圖技法中不可能出

現的工具（例如：圖層和色彩調整），但是我在數位處理過程中，還是遵循比較類似傳統繪圖工具的描繪技法。我傾向於使用簡單的筆刷，從陰影部分開始描繪，再處理光亮的部分。同時我經常將作品的圖層進行合併處理，使整個畫面顯得緊湊一點。我創作過程中的大部分時間，是花費在處理色彩、光影以及構圖等基礎的工作。目前對我而言，電腦數位軟體的功能，已經成為我所熟悉的藝術創作工具。

1 創作靈感與概念
在我應邀創作屬於自己風格的梅杜莎時，一個相當清晰的圖稿形象立刻浮現在我的腦海中。儘管我接觸過很多與這個主題相關的書籍和電影等資料，但是希望描繪的蛇髮魔女梅杜莎，卻是與其他藝術家所創作的角色形象完全不同的魔女。由於梅杜莎受到詛咒，必須要保衛她秘密的巢穴，因此我將她想像成某種從未見過陽光的穴居生物，她在這樣的環境中逐漸進化，失去了原來的膚色。一個皮膚慘白的古老守門人，應該像瓷器一樣美麗動人，也應該像幽靈一樣令人懼怕。

2 黑與白
雖然我經常直接就進行圖稿的色彩處理，但是這幅作品的幽靈特質，讓我產生了只用簡單的黑白兩種色彩來描繪的構想。我並未將每個畫面用線條草圖來表現，相反地，我利用光線與陰影的效果，直接從她巢穴的部分開始慢慢勾勒出她的形象。

3 分開的圖層
我將圖稿的各個部分，分別置入不同的圖層中，並且根據前景的明暗度和背景的光影狀態來分類。我思索如何讓整個畫面表現出充滿神祕力量和強大的綠動感，並且讓畫面的空白處與實體部分達到一種平衡狀態，以營造出煙霧繚繞的神祕氛圍，讓梅杜莎的形象更為凸顯。

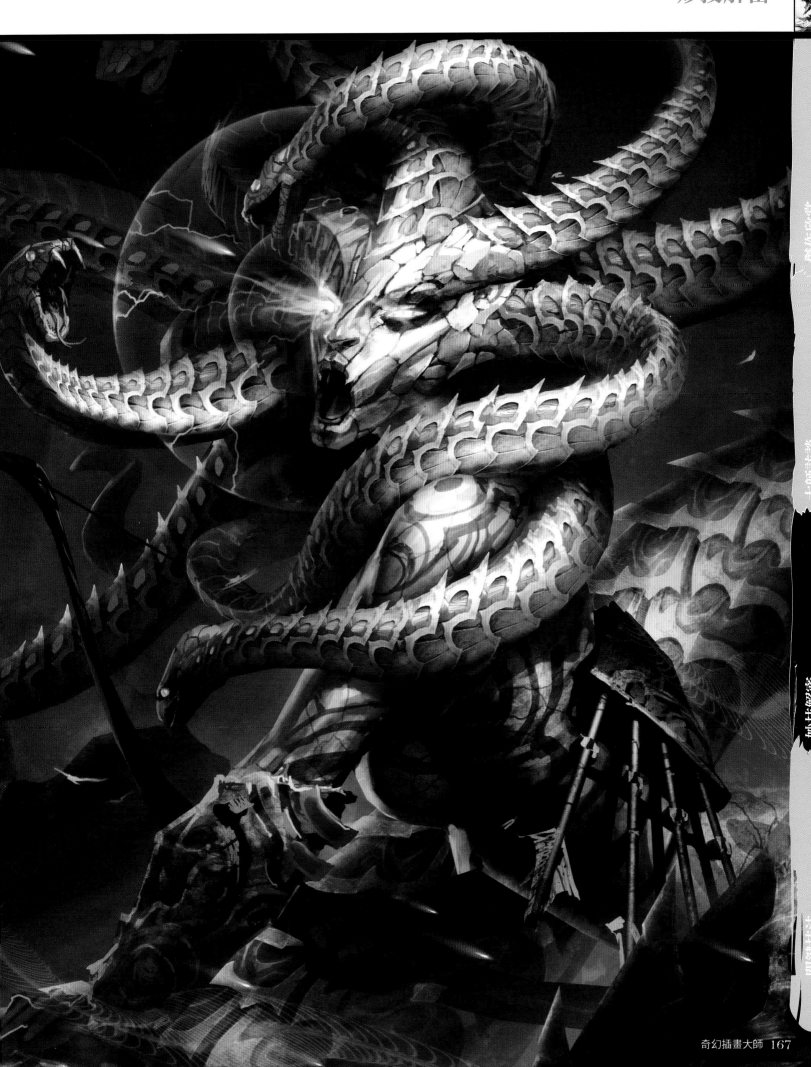

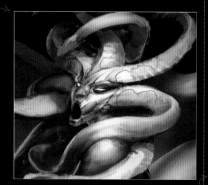

④ 添加色彩

當圖稿分別置入不同的圖層之後，處理不同區域的材質和色彩，就變得較為容易了。由於我希望塑造的梅杜莎形象，是一個皮膚慘白的穴居者，因此在進行著色處理的時候，大部分都處理成慘白的骨架和昏暗色調的瓷器紋理效果。整個背景的色彩屬於黯淡的藍綠色調，與梅杜莎身上的少許的暖色形成對比。我將色彩的飽和度稍微降低，並且調整出整個畫面概略的明暗與光影效果。

⑤ 臉部細節

對於大多數的生物和人物角色而言，整個畫面及構圖的視覺焦點，通常都集中在臉部，這一點在梅杜莎身上也同樣適用。我進行臉部細節的描繪，同時對她的眼睛進行處理，產生某種與觀眾進行眼神交流的凝視效果。在持續處理臉部細節的過程中，五官的輪廓逐漸清晰畫，讓人產生更深刻的印象，並賦予梅杜莎生命感和律動感。

⑥ 殺手的體魄

雖然梅杜莎曾經是個美麗而優雅的女人，但是現在已經變成了一個慘忍而無情的殺手，她的體格也轉變為這種殺手的形象。我將她的身體比例仍然描繪得很具有女人的韻味，但是增加了肌肉細節的處理，特別是手臂部分的肌肉形態，以顯示這個角色的力量感和聚繃感。

【快捷鍵】
液化
Shift+ Ctrl+X (PC)
Shift+Apple+X (Mac)
當你需要塑造或者調整畫面的造形時，Photoshop中的液化工具（Liquify tool）非常好用。

⑦ 盔甲

我所創造的梅杜莎形象，並不是單純將其描繪成書本中所說的帶有簡單鱗片的蛇妖，而是在她的結構細節上，增加了藝術性很強的造形。我將她長長的蛇體部分，覆蓋上分段式的盔甲。這是她身體的一部分，但是與雕刻得無比細緻的裝甲結合在一起。在希臘的天神們將杜美莎轉變成這樣的形象時，他們將她的命運深深地烙印在勇士般的盔甲之上。為了描繪這些細節部分，我描繪出非常完美的鱗片甲殼造形，並利用軟體的複製和貼上的功能，重複處理成整體的盔甲效果。我利用Photoshop的轉換和液化工具處理每塊盔甲，使其具有更佳的方向性和透視效果。

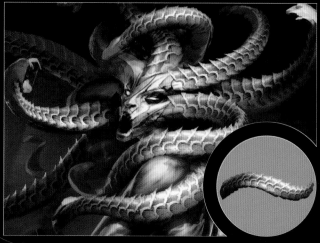

⑧ 生化機械

梅杜莎身上像裝甲一樣的盔甲造形，也出現在頭部的裝備上。整個頭部的視覺效果，帶有生化機械的格調，使這隻蛇妖般的生物顯得非常獨特，帶有未來主義的藝術風格。我使用Photoshop的液化工具，不斷複製和調整每片盔甲的造形和紋理，使其佈滿了梅杜莎的全身。這個繁複的處理過程，是一項很吃重的工作。我利用許多節省時間的策略，順利地完成重複性的盔甲鱗片處理作業。在進行光線明亮處的反光效果，以及陰影的黯淡效果時，「加亮工具」與「加深工具」非常有用。

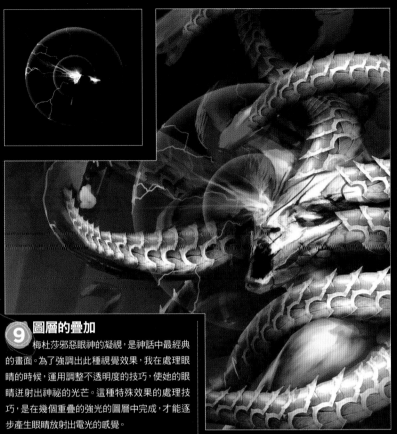

12 紋理覆蓋圖層

我從http://texturez.com網站裡，依據圖稿中不同部分的需求，下載了紋理質感細節的檔案。在梅杜莎的創作中，這些紋理質感都已經應用在甲殼鱗片部分，以及尾巴部分的細節中。隨後我又以覆蓋圖層的方式，增加了更多的紋理，並將圖層的不透明度設定為較低的數值，以便消除其中僵硬的筆刷痕跡，讓整個圖稿呈現整體的紋理效果。

9 圖層的疊加

梅杜莎邪惡眼神的凝視，是神話中最經典的畫面。為了強調出此種視覺效果，我在處理眼睛的時候，運用調整不透明度的技巧，使她的眼睛迸射出神祕的光芒。這種特殊效果的處理技巧，是在幾個重疊的強光的圖層中完成，才能逐步產生眼睛放射出電光的感覺。

10 武器的設計

在這個步驟中，我開始針對其他剩餘的細節進行處理，尤其著重在梅杜莎所使用的武器上面。儘管我最開始描繪的時候，是將弓彎曲纏繞在她的背上，弓弦則環繞在她的胸部，但是如果設計成這種造形，除非她將弓弦扯斷，否則根本無法將弓從頭頂或者尾部拿下來使用。如此一來，整個設計就會顯得欠缺周詳。為了加強武器的功能性，我將弓轉移到她的手臂上，並在側面添加上一個箭袋，如此就可以防止弓箭掉下來，或者被蠕動不已的蛇髮弄亂。這僅是一個處理細節的小例子，但是也顯示出設計角色的時候，不僅要從繪畫角度去描繪，還必須全面考慮其他相關的因素。

13 動態和規模

在圖稿的處理過程接近尾聲之際，我添加一些關鍵性細節，讓整個畫面顯示出強勁生命感、動態感以及恢宏的規模感。我利用一些飛蟲、閃爍的小火苗以及小縷的煙霧，讓整體的背景充滿了神祕和飄忽不定的律動感覺。

11 背景的色彩

當許多的細節都已經處理完畢，整體構圖也已經完善之後，接著就是如何將梅杜莎的洞穴，營造出一種不祥徵兆的詭異氣氛。我將整個色彩進行轉變，改變背景色彩的飽和度，調整出類似爬蟲的黯淡藍綠色調。在進行這一步驟時，我是在整幅畫面的範圍內，先建立一個綠色的覆蓋圖層，然後在不同區域增加帶有些許暖色調的金色和紅色，以此襯托出臉部和上半身的對比效果。

14 最後幾筆潤飾

在最後的階段中，我詳細檢視整體圖稿，並添加上一些小元素。我在蛇的鱗甲上增添了藍綠色的色調效果，目的是為了補償過分單調的暖色，另一個目的是使其與背景色相吻合。

我在梅杜莎身上還增加具有部落特色的紋身圖樣，以增加更多的文化氣息，這樣能賦予某種歷史感和自我裝飾感。梅杜莎多少年來在我們心中的形象，就是令人害怕的恐怖角色。我很榮幸能針對這樣一個古老、神祕的強勢角色，進行獨自的詮釋。我確定她那種致命的凝視，將會在藝術家的心中深深扎根，一代又一代永不止息地傳承下去。

自然之力
Svetlin的創作主題都十分類似，他以靈活的線條、瑰麗的色彩，巧妙的光影效果，創造出的獨樹一格的作品。

Svetlin Velinov

插畫家、動畫師以及漫畫藝術家Svetlin Velinov，運用戲劇化的色彩和令人訝異的角色形象，承載著藝術作品背後的情感。

Svetlin Velinov擅長使用電腦繪圖軟體創作奇幻藝術作品，但是某些藝術評論家仍然將他視為正規藝術家。這位31歲的保加利亞藝術家，在漫畫和奇幻插畫領域都擁有無數的粉絲。他表示：「我的繪畫教授，都是受過傳統的藝術教育，他們認為繪畫就是用傳統工具和顏料來描繪出質感。然而不論我的選擇是對是錯，我希望能根據自己的路線一直走下去。」

他沒有沈浸在自己早期的繪畫才能中，而是在國際藝術學院繼續學習藝術技巧，Svetlin在索菲亞的新保加利亞大學選擇學習動畫課程。在這項學習的過程中，他接觸到新的數位藝術創作技巧，發掘出自己對漫畫藝術形式的熱愛。在這些早期的經歷中，Svetlin發現自己想要作為終身投入的專業領域。但是就像其他的學生一樣，Svetlin必須在自己所選擇的藝術創作道路上，一面努力奮鬥，一面獲取生活所需的費用。因此他在索菲亞最有名的一家廣告公司找到了一份工作，並且擔任了三年之久的創作設計師。事實上證明這些早期的工作經歷，對於這位藝術家新秀的成長，發揮很大的影響力。

入門指南

他回憶說：「我的興趣一直不停地膨脹，並且發現自己被奇幻插畫、書籍插圖、人物設計以及概念設計，深深地吸引住。我喜歡生動、鮮活

脫韁臭蟲
Svetlin以精湛的創作技巧，將想像中的奇妙怪物，描繪得出神入化。

的漫畫風格，而這種風格和特色，對我的藝術創作之路有著深刻的影響，協助我建構出個人的繪畫風格。」在Svetlin於2003年辭掉廣告公司的工作，以便專注於繪畫創作。現在，他是一名自由插畫家，這樣的身份使他能在不同的領域中從事不同的工作。

Svetlin並沒有假裝自己擁有著漫畫、奇幻插畫背景，相反地，他表示自己受到保加利亞和俄羅斯古典藝術的影響。他解釋說：「只有當我發現像Luis Royo、Brom和Simon Bisley這樣的藝術家時，我才決定自己也想在繪畫方面有所發展。」

Svetlin的創作的方式，與其他藝術家的作法完全不同。他表示說：「我放棄了在紙張上描繪圖畫的傳統創作方法，甚至連掃描器也變得沒用了。我現在所有的創作過程，幾乎都利用電腦完成的。」

數位先生
Svetlin的數位藝術技法，在經典影像繪 ➡

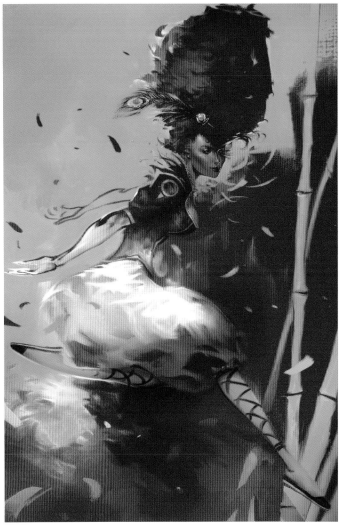

跳躍女神
這幅個人作品顯示出Svetlin在色彩運用上的驚人特色，這幅作品與他自由投稿的作品有著很大的差異。

> 「生動、鮮活的繪畫風格是漫畫的典型特色，這種特色對我的藝術之路有著深刻影響，協助我建構個人的繪畫風格。」

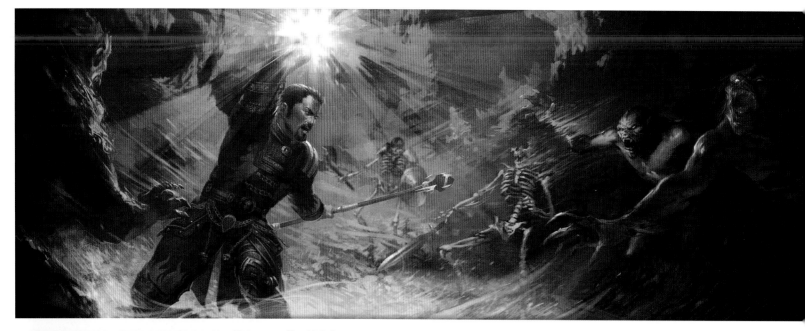

「要想真正掌握3D藝術的精髓,僅僅擁有天分是不夠的,你必須以3D立體思維的方式創作。」

黑暗勢力滋長
Svetlin對色彩的詭異運用,以及光影的微妙對比處理技巧,凸顯他成為傑出奇幻插畫藝術家的特質。

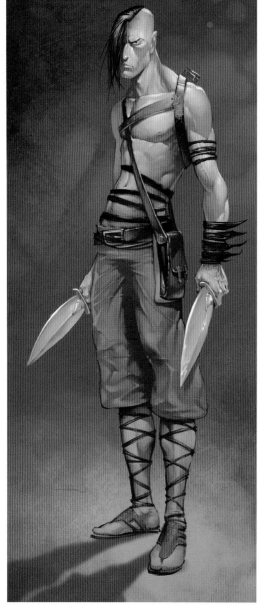

骨感殺手
儘管這幅作品並非為特殊主題或者客戶描繪的,但是其中鮮艷的色彩和人物特色,顯示Svetlin與眾不同的繪畫風格。

無異議入侵
這幅由保加利亞的Svetlin所創作的傑出作品,是依據偉大的Frank Frazetta的作品發展出來的後續作品。

圖軟體Photoshop中，發揮得淋漓盡致。他表示：「這款軟體是我用起來最舒服的繪圖軟體。採用這款軟體能讓我的潛能發揮到最佳狀態。雖然我也使用Painter繪圖軟體，但是它與Photoshop截然不同。我對這款軟體的所有繪圖功能，並不完全熟悉，因此使用的頻率較少。」

在3D造形藝術方面，Svetlin表示他是ZBrush的忠實粉絲。他說：「我真的愛上這款軟體了。如果你想掌握3D立體藝術的精髓，只擁有天賦是不夠的。你必須以3D立體的思維方式創作。這就是為何很少有藝術家能兼具2D平面及3D立體藝術的技巧。ZBrush軟體為2D藝術家，提供了通向3D立體創作領域的通道，並且把讓許多人視為畏途的複雜3D物件處理因素，全部排除在外。」

創作過程

在勇敢的選擇做一個自由投稿人之後，Svetlin繼續磨練自己的風格，改善自己的繪畫技巧。他認為描述他如何創作獨特的藝術作品時，很難以概括的方式下定論。他陳述了自己的基本創作過程：「我開始只是用軟體內的筆刷描繪粗略草圖。當具體的創作概念成形之後，我會描繪一個概括的輪廓圖，以展現其他能讓我產生靈感的形式，這關係到我後續繪畫方式的選擇。當粗略圖描繪完成之後，我努力調整好構圖，並開始在特殊的部分進行處理。我將陰暗的輪廓圖調整為稍微明亮的狀態，然後進行人物角色形象的塑造，以及背景部分的處理，並將整個圖稿的色彩調整為具有調和性的色調。圖稿中的正確光線方向與陰影處理，應讓使整體圖稿充滿生動的氣息，而且能營造出所需要的氛圍。後續的作業包括各種小細節的處理，以及重要基本底色的填塗。」

《紅月亮》是Svetlin在網路上發表的第一幅作品，這幅作品在CGTalk網路論壇上發表之後，引起人們極大的興趣，也收到許多觀賞者的回響。Svetlin說：「我知道網路論壇上的意見和迴響，並不是很客觀，有時候某位藝術家會獲得名不符實的讚譽。然而，這次作品所獲得的熱烈迴響和讚譽，使我確認自己是個有能力和潛力的創作者，因此更堅定自己成為一個數位藝術家的信念。」

在創作的初期，Svetlin表示自己所面臨的最大挑戰，就是在替《小死神 2（Death Jr. 2）》這款電玩遊戲創作場景概念作品的時候。他回憶說：「這大概是我第一次的專業任務挑戰，這任務讓我奠定了自己的工作風格。它教會了我很多事情，也讓我更加自律。因為我必須精準地創作，同時必須趕在截稿日期之前，將作品繳交出去，所以我全力以赴地完成任務。最後我成功了，那是因為我負擔不起失敗時所必須付出的高昂代價。」

Svetlin的創作生涯歷經了戲劇性的飛躍發展，在最近的幾年裡，他替許多頂尖的電玩遊戲創作插畫，例如《：戰錘40K（Warhammer 40K）》和《戰爭機器（Warmachine）》等經典電玩遊戲。　➡

主僕

這是Svetlin最喜歡的作品之一。這是他參加CGtalk比賽時所描繪的作品。他描述這幅畫說：「這些人物之間，存在著最平淡的愛嗎？或者兩者之間僅僅是主僕的關係？」

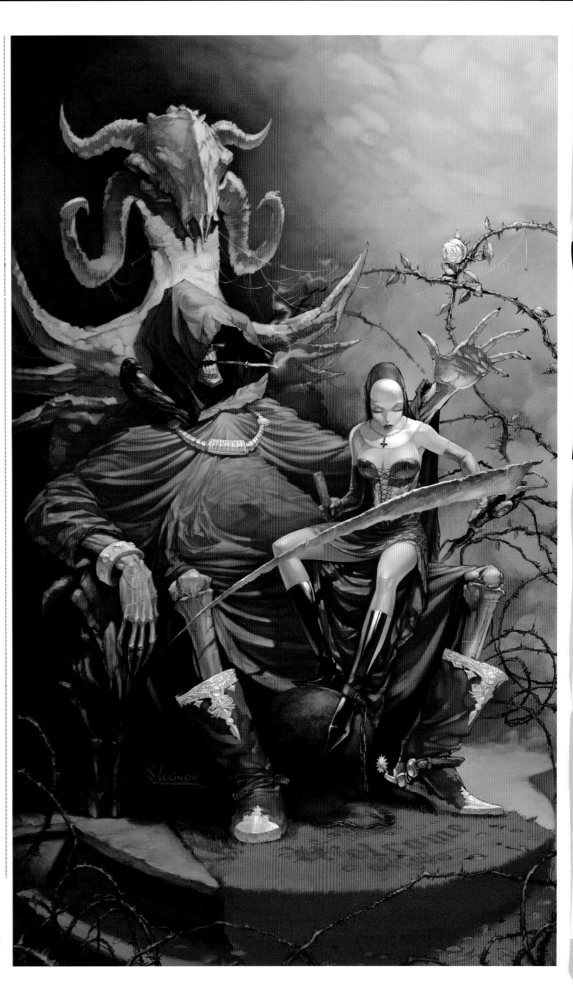

痛苦與自殺性快樂的《靈魂舞者》，作為最佳的代言者。

靈魂舞者
這幅插畫是Svetlin最傑出的作品之一。他說：「如果我必須描述自己藝術作品的特質，我會舉出這幅揉合活力、痛苦與自殺性快樂的《靈魂舞者》，作為最佳的代言者。」

靈魂舞者
Svetlin探索角色的內心深處

Svetlin說：「我一直想要創作那種帶有內心深層感覺的作品。我希望這件作品中，在女主角淘氣的面具下，潛藏著的是內心深處不可捉摸的複雜情感。我希望人們能體會出她在『失落世界』王國裡，作為孤獨統治者的寂寞，以及在那張毫無表情的面龐下，所深藏的失望情緒。」

Svetlin從概念草圖開始描繪，並且對於背景的設定，進行一些研究與探索。他表示說：「我希望運用色彩顯示出角色和背景之間的對比，同時也表現出對比的概念：例如好與壞、生與死。」他解釋道：「那扇具有魔力的門，象徵著一個迷失的靈魂。她手中的刀與死亡也具有聯繫性。但是，在這道門的後面，可能隱藏著更為悲慘的故事。」

在接下來的步驟裡，他會對圖稿的整個表現概念和構想，進行檢討和調整。Svetlin決定透過部分衝突和角色來表達對比性，他說：「我將扇子作為象徵生命的事物，這樣能與人物的死亡產生某種平衡效果。我決定將帶有魔力的門，轉換成為一個中立的環境。現在我要讓背景變得陰鬱一點，讓時間在這樣的空間裡沒有存在的意義。」

最後的處理步驟是將所有的要素都整合在一起。Svetlin說：「這是一個關鍵的時刻，在這個步驟中，整個圖稿達到一種和諧與平衡狀態。畫面上許多顯得擁擠的區域，還需要加以簡化，以便讓主要的基本色彩浮現出來。我將畫面中植物分散開來，讓整個背景環境呈現某種緊張的感覺。」

圖稿中的人物角色所顯現的高傲和冷漠表情，其實只是面具的遮掩而已，內心所潛藏的失望感和受傷感，才是主角真正的情緒。這個彷彿像石塊一般僵硬的面具，缺乏任何情感的要素，可是在這張面具之下，她仍然是一個完全真實的女人。」

Svetlin並不確定這幅《靈魂舞者》的作品，能否完整傳達他所有的創作意圖和概念，但是他認為只要能夠引發觀眾某些思緒和情感，那就足夠了。

紅月亮

這幅作品是Svetlin擔任設計師時所創作的插畫。他說：「我並不期望這幅插畫，能替我的藝術發展帶來多大的影響。但是它代表著自己創作夢想的開始。」

➡➡ 他說：「接受這些電玩遊戲的創作委託案子，真的是一種高難度的挑戰，但是過程非常有意思。」後來他也替任天堂DS公司（Nintendo DS）設計一個電玩遊戲項目，還替一款大型多人線上電玩遊戲（MMO），創作過人物角色的概念設計。他後來也成為《魔獸世界（World of Warcraft）》的固定設計師，並且在《黑馬（Darkhorse）》的一個版本中擔任設計師。他說：「這些創作過程非常刺激，工作中也面臨各種問題，但是卻為我帶來了真正的快樂和滿足感。」Svetlin在創作初期獲得成功之後，就轉而發展自己的數位藝術創作風格，嘗試運用電腦繪圖軟體的各種工具和技法，創作出別具一格的作品。，Svetlin於2009年為臉譜網的「城堡時代」系列，創作許多讓人留下深刻印象的數位藝術作品。

當時的Svetlin已經成為威世智公司（Wizards of the Coast）的固定插畫家，並替《魔法風雲會》（Magic the Gathering）創作卡片藝術作品和插畫。最近他還替《秘羅地傷疤（Scars of Mirrodin）》這款遊戲創作插畫，充分顯現獨特的創作技巧。

Svetlin對上述這些成就，並不十分滿足。他說：「我希望將來能夠出版自己的作品專輯，以展示所有最優秀的作品，其中當然包括以前從未發表的藝術作品。」對於這位傑出藝術家的承諾，我們已經迫不及待想要知道他到底會帶給我們甚麼樣的作品了。

「我希望將來能出版自己的作品專輯，以展示所有最優秀的作品。」

Photoshop
描繪古典奇幻插畫場景

Svetlin Velinov 將奇幻插畫中的主角人物，以及充滿邪惡氣息的洞窟場景，描繪得活靈活現。

每幅奇幻插畫都有關鍵性的故事內容，而且故事必須盡可能客觀、清晰地呈現作者所設定的創作構想。這個故事所發生的場景，是一個地面積滿及膝污水，以及人類肉體被啃食殆盡所留下的成堆骷髏和骸骨，頭上則蟄伏著兇狠的怪物，虎視眈眈地盯著拿著火把和武器的主角人物。整個場景中，瀰漫著一股恐懼和未知的神祕氣氛。Svetlin將人物角色的惶恐情緒，和周遭的恐怖氣氛巧妙地結合在一起。中。

乍看之下，盤踞在洞窟上方的怪物，佔有很大的優勢，因為它暗藏在黑暗的洞穴中，時刻準備出其不意地攻擊人類。然而主角人物的勇敢與力量，讓他們掌握反敗為勝的契機，除非他們其中的一個人犯了錯誤，否則必然能夠戰勝狂暴的惡魔。他將角色放在一個狹窄而陰鬱的環境中，然後藉著火把的亮光，照亮周圍充滿死亡陰影的場景。洞外的明亮的光線從三位人物身後斜斜射

入，與洞內的黑暗形成光影的對比。洞內身陷危險的三個人，小心翼翼地高舉火炬，希望確認洞內的狀況。Svetlin以精湛的繪畫技巧，讓角色人物的身體姿態和臉上表情，顯現出勇敢與恐懼抗衡的微妙狀態。這個故事的主題，是一個古典風格的正義與邪惡的鬥爭，但是真正吸引觀賞者的目光，則是整個畫面所顯現的一股莫名的不確定感覺。

① 描繪基本圖稿
我快速描繪一幅草圖，這樣就能檢查一下創作的概念和構圖，是不是很明確。我無須描繪太微小的細節。也須有許多藝術家會描繪很複雜和詳細的草圖，但是我認為在這個階段裡，只要概略地描

妙技解密

快速處理色彩
如果你已經完成單色圖稿的描繪，可採用選取「顏色範圍（Colour Range）」的工具，將希望調整色彩的區域，先加以選取，然後再進行色調的選擇與調整。這種以色彩的類似度作為選取基準的範圍選取方式，在調整畫面某種色彩區塊的色調時相當好用。

② 色彩的選擇
正確的色彩主題對整個畫面氣氛的塑造，具有相當重要的作用，也能提高整體畫面的視覺效果，因此選擇適當的色彩，可決定整個作品最後的成敗。我將不同色彩的區域，分別置入單獨

【快捷鍵】
反轉選取區域
Shift+Ctrl+I (PC)
Shift+Cmd+I (Mac)
這組快捷鍵能快速反轉選擇區域，卡其在分離物件和背景的時候相當方便。

③ 奠定基礎

我在這個步驟中確定色彩的主題，並在場景中添加更多的細節，也在需要的地方對人物和背景進行修改。現在一切就位，我要開始描繪更完整的細節。如果我發現自己偏離了已經設定好的畫面結構，就必須進行適當的調整。

妙技解密

調整筆刷大小

如果你使用的是WACOM Intuos3或者4的數位板，可以利用數位板內建的控制功能，來調整筆刷的大小。這個筆刷大小的控制按鈕，位於數位板的左邊或右邊。

④ 色彩與光源

接著我建立一個色彩增殖的新圖層，並開始在這個圖層中描繪。此時必須開始確定構圖中的光源，從哪個方向射入。光源射入的方向，會決定畫面中所有物件的光影變化。例如：洞穴的入口位於那裡。如果確認了這個重要步驟，就可以進行後續的著色與細節描繪的處理作業。

⑤ 精描圖稿

當圖稿中的各種元素已經確定之後，整個圖稿的概念就更為明確。儘管目前還是缺少細節，但是已經能帶給觀賞者整體的清晰形象了。這個詳細精描圖稿的步驟，是完成整體效果的關鍵的過程，現在需要做的事情，就是依據最初的創作構想，仔細評估還有哪些元素不夠完整，而適當地加以補強，使整個畫面能完全傳達出創作者的藝術概念。

⑥ 改善細節

這是我最喜歡的一個步驟，這就像在蛋糕上裝飾草莓和奶油圖案一般。雖然省略這一個小步驟，也許人們也可以接受的，但是總會令人產生某種意猶未盡的缺憾感覺。現在我開始修飾三個人物角色的盔甲和武器。我很享受這個創作過程，也希望能將圖稿修正到盡善盡美的境地。

7 質感與寫實效果

我常使用以下兩種方法之一，使畫面的各種造形的表面，更具有寫實的效視覺效果。第一種處理技巧是使用高斯模糊的濾鏡，配合整體色彩的調整，並利用色彩對比的效果，凸顯人物角色與周遭背景的對比性，例如：以冰冷潮溼的黝黑洞穴，對比人物手上高舉的火炬，營造視覺上的對比和衝擊效果。另外一種方法是利用材質和紋理的圖樣和光影變化，顯現畫面細膩而寫實的視覺效果。

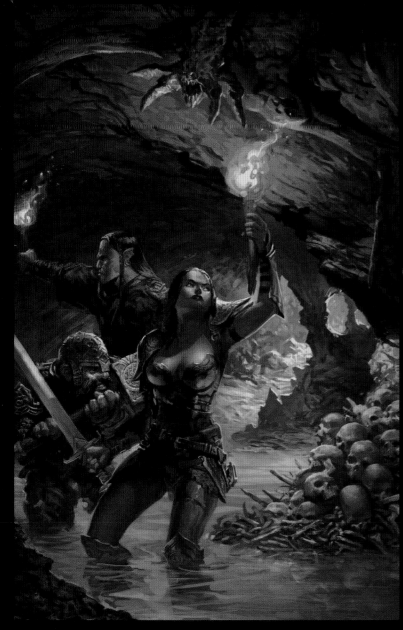

9 調整光源

在最後要完成的步驟中，我調整了光源部分的強度和圖層的混合模式。我將圖層設定為「線性加亮」模式，這樣就能達到光線發亮的效果。彷彿光線從外面穿過洞穴的入口，而射入黝黑的洞穴，象徵著正義與邪惡的鬥爭。火把與光線代表正義的使者正排除艱難險阻，擊退暗藏於黑暗中的邪惡怪物。

10 色彩的修正

在本次的妙技解密中，這是最後的一個調整步驟。我使用調整圖層（Adjustment Layers）的功能，增強色彩的對比效果，並透過圖層遮色片（Layer Masks）的功能，控制色調變化的強度。

DVD

特殊筆刷

PHOTOSHOP
硬質橢圓筆刷

硬質圓形筆刷

塑膠質感筆刷

岩石筆刷

取樣小筆刷

上述筆刷是Svetlin用來描繪這幅作品場景的筆刷。你可以在DVD光碟片的筆刷資料夾內找到。

8 添加細小紋理

在我的創作過程中，增加紋理往往是很重要的一個步驟。然而，在這幅特別的作品中，沒有必要過分地處理紋理部分。為了在構圖中為所有的物體都增加一點充實感和完成感，我運用了一些紋理，但是這些紋理很難被察覺。我在石塊上添加了一點點不明顯的雜色，還有一些淺顯的紋理。

Interview
Andrew Jones

讓我們準備進入 Andrew Jones 奇幻的藝術領域。
他說:「我希望創作出能與畫中角色進行溝通與交流的
作品。」

身為著名概念設計網站ConceptArt.org和
Massive Black的共同創立者,同時也是《銀河戰士
(Metroid Prime)》的概念設計師和Industrial Light &
Magic(ILM)公司的設計師,Andrew Jones的身上散
發出一種微妙的陰鬱人格魅力。這從他對自己故鄉
的描述,就能夠感覺出來。他以這種特殊的語調開
始講述:「博爾德是一片沃土,然而伴隨著無與倫比
的美好而來的,卻是極度黑暗的一面,博爾德好像
是一個正反靈魂攪拌的漩渦。」

眾所周知,當白人第一次抵達科羅拉多的博爾
德時,他們的目標是來淘金的。當地人很快就意識
到,他們將帶來災難。而在這場外來勢力與原住民
的對峙中,將不會有甚麼好的結果。

Andrew解釋說:「他們是在酋長Niwot領導下的
南部印第安人部落阿拉帕霍的勇士,Niwot酋長和他
勇敢的戰士們被驅離出他們熱愛的土地。酋長為了
避免無辜的流血,只好默默地離開。現在你可以理
解為甚麼Niwot在離開時會詛咒這個峽谷了。人們被
峽谷的美麗所吸引,而想要在此定居,但是他們的
停留將成為那美麗景物毀滅的原因。」Andrew對上
述狀態,也有著自己的體驗:「我是第三代博爾德
人,希望回到那美麗的峽谷中安享晚年,一直是我的
夢想。」他告訴我們,他的藝術創作特質,就是濃濃

藝術家簡歷

Andrew Jones

他是享譽國際與北美的的概念和
數位藝術家,也是ConceptArt.org
和Massive Black公司的創始人之
一。目前周遊世界進行各項展覽
與創作指導的工作。

www.androidjones.com

鄉愁的日積月累所形成的
踱步

Andrew說:「我已經尋遍全世界,希望找到能夠
激發我靈感的地方,經過接近十年光景的探尋,我終
於找到一個能滿足我期望的地方。」他的這種漫遊
旅程,暫時停頓在美國的內華達沙漠。現在Andrew
的精神家園是一個稱作「燃燒之人(Burning Man)」
的反傳統狂歡節慶典。這個特殊的狂歡節慶每年都
會在內華達州黑煙沙漠(Black Rock desert)中部的
一個臨時小鎮舉辦。這個為期一周的節慶活動,以
具有創造性的表演或展示方式來進行,並吸引了全
世界超過35500人參加。

《啟示錄(THE APOCALYPSE)》中的獨角獸
　　這幅作品是用來宣傳the Massive Black/Concept Art.org(著
名概念設計網站)的蒙特利爾工作室的插畫。

傑作欣賞

大師訪談

妙技解密

關鍵技法

充滿生氣的湖畔
這就是在Andrew精神世界中，「燃燒之人（Burning Man）」的黑岩沙漠城鎮所帶來的印象。

這個活動不允許任何現金交易行為，因此從理論上來說，沒有觀眾和表演者的區分，每個人都要參與其中。前一天晚上，他們燃燒了一個巨大的木質雕像。

Andrew建議每個人都做些類似這樣的事情，避免成為一種單純的統計數字。他說：「給自己留一些時間，以進入沙漠深處尋找景物，並與上帝對話或與牧師互動。雖然這樣你仍然找不到實體上的突破，但是至少你有了一次體驗。我並不強調一定要知道事實的真相，但是我知道那並不是我們所一直相信的那樣。」

讓美夢成真的馬車
Andrew認為：「在我了解自己希望成為一名藝術家之前，就已經知道藝術將會變成我的全部。其實

在尋求挑戰過程中，一種很自然轉變的進程，「當其他的一切都開始呈現枯燥的情形，轉變就這樣發生了。」但是當時他有著更好的解釋：「事實上，生活中的所有一切事物，都可以幻化為藝術創作的題材。」那只是觀察方式的轉變而已。身為藝術家就必須具備如此的觀察能力。

改造銀河戰士
Andrew在11歲的時候就開始接觸《銀河戰士（Metroid Prime）》，他解釋道：「我是在接受一次大型的頭部外科手術之後，才發現這個遊戲的。對當時的我來說，若把銀河戰士的虛擬世界，拿來與這個我曾經度過艱難月的真實世界相比，彷彿是一個安全的極樂天國。」這個從手術中逐漸康復的少年，與故事的人物角色之間，建立了一系列的聯繫。「對

我來說，Norfair的寒冷空間是我期望到達的地方。作為一個從嚴重外傷中康復的孩子來說，像那樣很細微的事物變化，都會對我造成很大的影響。」

所以，雖然貸款的繳交壓力限制了他的旅行時間，但是另一段新的旅程即將開始。當時，Andrew從歐洲返國之後，就開始為任天堂工作。他說：「我抓住了成為《銀河戰士：Prime》概念設計師的機會。我將它看作是踏進我的概念藝術生涯的重要一步，當我是個孩子的時候，我就很信賴銀河戰士的世界，所以我要竭盡所能地讓這個世界，在下一個世代也變得值得信賴。」

感人的故事內容
Andrew創作的重點，就是要與觀眾達到一種感情上的聯繫，而非簡單的藝術表現手法。他評論說：「很不幸的是，悲觀的情緒往往能造就出偉大的藝術作品。有時候我覺得內心的非意識想法，正逐漸破壞著我的生活，但是卻孕育出創新作品的靈感。」

這也許看起來相當極端，但是這能夠消除 ➡➡

> 「有時候我覺得內心無意識的思考，正破壞著我的生活，但是卻創造出可以孕育創新作品的靈感」

人體彩繪
這些照片是在MASSIVE BLACK/CONCEPTART.ORG的蒙特利爾工作室拍攝的。ANDREW解釋道：「我將人體模特兒們，轉化成一種生動的藝術形式，讓其他的畫家來參考。」

藝術這個詞語，僅僅是一個文字符號而已。我希望藝術本身不需要冠上任何文字的說明或標題，這樣每次我們欣賞一幅畫時，就不會產生審美的疲勞性了。文字會將一個物件所有內在的魅力剝奪殆盡。」Andrew一直認定自己必然會成為一名藝術家。他回憶說：「我在了解藝術概念之前，就一直在繪畫。」他的父母都是畫家，他童年時期的塗鴉作品，迅速引起人們的注意，讓Andrew在佛羅裡達的藝術學習達到一個顛峰。他曾經徒步旅行各地，做一名街道肖像畫家。他非常喜歡這段飄泊的創作旅程，他說：「如果不是背負著學生貸款，我們今天就不會有這樣的訪問，我現在也可能呈現另一種景象。」但那都是在他到達他所說的「生動的噩夢和美夢成真的馬車」之前的事情了。在他看來，奇幻插畫藝術是一名畫家

Andrew Jones'
聚焦藝術
用一種情緒上的聯繫來創作作品

Andrew解釋說：「長久以來，每當接受一個私人委託的創作項目時，就會在腦海中搜尋我自己，希望找到某種特殊的情緒，那是一種想要把自己包裹在帆布中的感覺。我在Lila Lost的委託創作案子中，就出現類似擁有數不盡機會的感覺。生命就像是充滿著各種可能性的汪洋，我們每朝某個方向前進一步，就會開展出新的岔路。」他說：「選擇正確的道路，就意味著選擇了某種角色的個性。這讓我們的生命變成了一個永遠不會結束的概念迷宮，在

這迷宮裡面，所有的前進路徑永遠充滿不確定性。從一開始，我就知道必須保證自己的作品感覺非常混濁多變，以強調出那種情緒，畫面中的圖樣和紋理，正是我用於創造混濁的元素。」

Andrew的作品大都選擇使用大地的色調。他認為：「人類原本就是在大地上行走的生物，我們的腳踏在平原和沙漠的土壤上走動，因此棕色與深褐色這類暗色調的色彩顯得非常自然，就像我們未來所做的每項抉擇，都會面臨迷濛的陰霾所籠罩。」

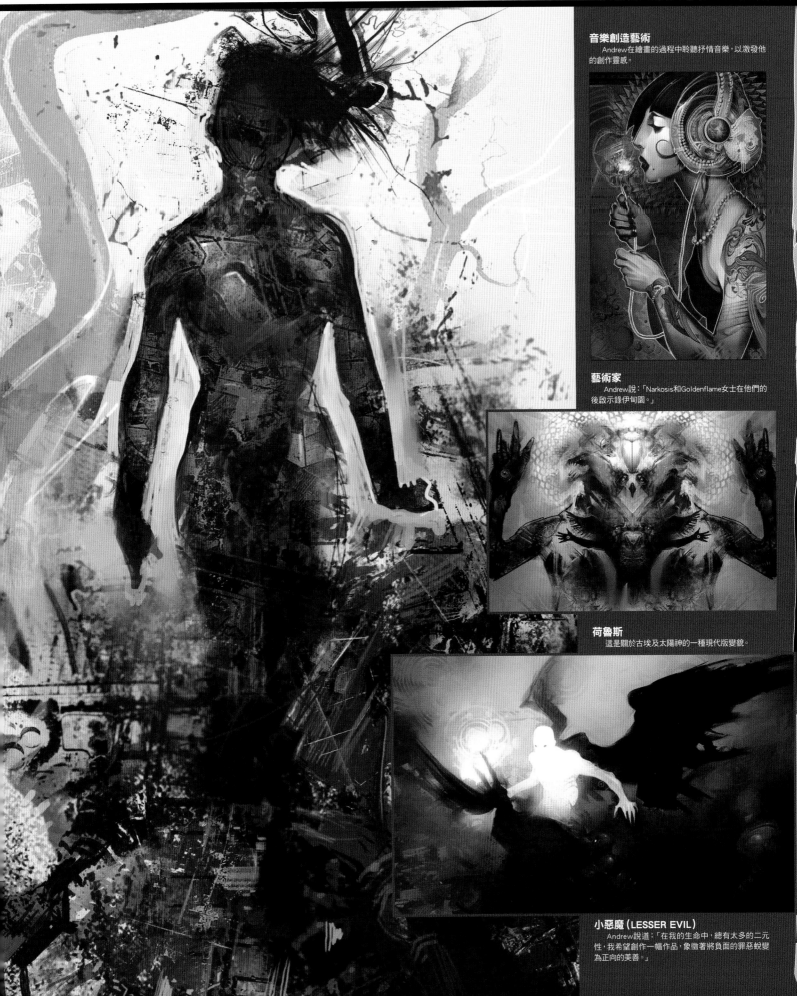

音樂創造藝術

Andrew在繪畫的過程中聆聽抒情音樂,以激發他的創作靈感。

藝術家

Andrew說:「Narkosis和Goldenflame女士在他們的後啟示錄伊甸園。」

荷魯斯

這是關於古埃及太陽神的一種現代版變貌。

小惡魔 (LESSER EVIL)

Andrew說道:「在我的生命中,總有太多的二元性,我希望創作一幅作品,象徵著將負面的罪惡蛻變為正向的美善。」

傑率欣賞

大師訪談

妙技解密

關鍵技法

PAINTER 12
　Andrew使用Painter來創作作品，並且成為開發新軟體時的測試人士。這幅畫是使用Painter12替《ImagineFX》雜誌所創作的封面。

死亡前鋒（DIE SF）

Andrew於2012創作的幻想作品。他解釋說：「這幅畫是在我生命中一次巨大的改變中創作出來，它顯示出我們不久即將要面對另一次世界的巨大改變。」

➡️ 創作者和讀者之間的隔閡。他解釋說：「我在畫畫時候的情緒狀態越好，讀者在欣賞作品時，也就越能夠從中感受到我的這種情緒，並與我共同分享這種情感的交流。」為了達到與觀賞者溝通交流的目標，就必須採取不斷變換自己角色的手段。他認為：「只有當我能夠完全沉浸在自己的陰影狀態下，才能夠將一名光明鬥士陰暗的面相呈現出來。」

不過，想要模仿Andrew的人必須注意了。他說：「我的生活方式是不斷的進化、擴展和快速的成長。這聽起來很不錯，但是同樣需要一種奉獻精神。在我生活方式中的一些經常性的主題就是混亂、實驗和拓展邊界的冒險，從失敗中恢復並創造出美麗的東西。」這並不是一條好走的路。所以在你開始將你自己的工作方式做出重大改變之前，請三思而後行。

從ILM到Massive Black

Andrew說道：「我仍然保留著我的錄用信，我將它加框裝裱後，就像畫頭那樣裝飾在牆上。」能夠在那樣一個可以算是世界上最有名望的動畫工作室工作，顯然讓他十分激動：「ILM完全依靠著一種夢幻體般的表現方式創作，那是我第一次懂得，原來可以透過思想來顯示出現實。」

作為一個充滿著創造性意義的地方，Andrew將

精選自畫像，2002年—2005年

從2002年5月到2005年2月，Andrew用連續的1000個畫夜，創作了1000幅自畫像。Andrew表示：「這些作品是從整個系列中精選出來的最愛。」

續夢（DREAM ON）

Andrew深信夢的神祕力量，以及夢在創作過程中，所發揮的重要影響力。他甚至曾經建構一個專屬網站，以求解開夢的奧祕。
www.dreamcatcher.net

> 「我描繪作品時，情緒的狀態越好，讀者在欣賞作品時候，也就更能夠從中感受到這種情緒，並與我共同分享這種創作的情感。」

ILM描述成「眼睛－魔力－無為（Eye－magic－inaction）」的結合體，那種特異的氛圍一定非常令人難以置信。他回憶說：「我們是創造者，而這裡就是舞台，在那個地方有那麼多強大的造形巫師，我渾身都充滿了興奮之情。」Andrew離開ILM後，開始了在Retro工作室和Massive Black公司的創作生涯。藝術家必須擁有自由，他解釋說：「簡而言之，Massive Black公司正是我不想再被鬧鐘叫醒，並且永遠都不用填寫請假表格的公司。」幸運的是，Andrew在他嚮往自由的路上並不孤單：「ILM是另一個人的夢想，Massive Black公司則是誕生於Jason Manley、Coro Kaufman和我自己的夢想中。」這個夢想同樣伴隨著實現的手段。他說：「我不知怎麼的，最後居然就吸引了一些最棒的畫家們一起工作。」於是一個具有相當獨特風格的藝術工作室就這樣誕生了。Andrew也做出了回報，在ConceptArt.org成型的過程中，他協助建構一個涵括世界各國在內的國際藝術家網絡。如果沒有他的參與，這些藝術家只能夠繼續孤單地奮鬥。

「Jason Manley和我最初從建立六個藝術家的連結網絡開始進行。當時我們都沒有想到會達到現在成千上萬的會員與訪問者的規模。」不過，那只是些數字。「ConceptArt.org是一種藝術創作夢想具體實現的例子，這個夢想顯示出人們對藝術精神的串聯以及自我認知，有強烈的需求。」

幕後的偉大

在這些日子裡，Andrew已經成為一位自由職業藝術家，同時也是世界上知名的數位藝術家之一。他成為Corel Painter繪圖軟體的熱愛者及傳播者，這個

獨特的電腦繪圖軟體能模擬傳統繪圖工具的效果，以及模擬各種畫布和色彩的質感。Andrew使用這套軟體，以獨特的技法來塑造各種形狀，分割與整合物件，加上各種碎形幾何圖樣的處理，直到美麗的畫面，從他蝴蝶標識的筆刷和鏡面的拼圖中展現出來。

尤其值得一提的是Andrew已經愛上了投影藝術。他最近在澳洲雪梨歌劇院的牆上，創造出世界上規模最大的實況投影藝術作品，Andrew的創意甚至超越了所使用的技術層次。

自己親自觀察真實的模特兒，這比以照片作為參考資料，更容易描繪出生動而精確的肖像畫。

All photography © Phil Hollard

探索數位藝術創作的真相

Andrew Jones 向我們展示Corel Painter這款繪圖軟體，如何用像素將這個世界變成一個更為美麗的地方。

我 使用CorelPainter有一個非常簡單的理由，因為它是我所使用過功能最強大，最接近傳統繪圖工具和技法的數位創作軟體。在這次示範課程中，我把最喜愛的兩個要素聯繫在一起：Painter軟體與優雅的女性臉龐。使用Corel公司的Painter軟體（現在已經發行Painter 12的新版本），能讓藝術家們擁有比以往更多的繪圖工具，以及更多的機會來展現超越想像的創作可能性。因此，請大家睜大眼睛仔細瞧瞧喔。

① 探索美感
這個示範課程是在ConceptArt.org達拉斯工作室的現場，描繪真實的模特兒。最初他們想使用照片做為繪圖的參考資料，但是我強調3D實體觀察的價值和必要性，同時可與現場的人們進行交流。

你從觀察真人模特兒所獲得的視覺資訊，是參考平面的照片所無法比擬的。照片也許屬於掌握人物形態的有力工具，但是我仍舊強烈建議尋找一位模特兒，並且在足夠的空間和時間狀態下，進行自己的創作。

② 場地與氣氛
為了確保你的模特兒處於完全放鬆和舒適的狀態，我會播放輕柔的背景音樂，點燃鼻鼻的薰香，並確認光源不會直射她的眼睛。這些都是能讓你思緒沈澱的必要條件。如果模特兒越是放鬆舒適，則創作的過程就會越順利。

③ 調整眼神
首先確定模特兒的姿態和角度，如果姿勢欠優雅的話，最好讓模特兒找個能夠吸引視線的目標，例如：讓她望著窗外或者有趣的東西。除非你想描繪目不轉睛的凝視，否則最好不要讓模特兒看電視。

④ 黃金分割

Painter軟體中提供了一個獨特的黃金分割輔助工具，來協助建立黃金比例的構圖。我創作時常常使用這個工具來構圖，這是克服對空白畫布恐懼的一種很棒的方式。我並沒有設定一個標準公式，只是喜歡使用那個黃金分割工具而已。這個工具讓我對作品有更佳的控制感和觀察能力。這個功能讓人留下很深刻的印象，或許朋友們會認為你很擅長數學，所以何樂而不為呢？

妙技解密

標註眼神的位置

在素描的初期階段，我在臉部輪廓內畫了兩個點，以確定眼睛凝視的角度。這個方法有助於建立模特兒的凝視狀態。這時我希望她能夠直接看著我和觀眾。當你觀察她的臉龐時，就能判斷出模特兒是否正在看著你。在繪畫告一段落之前請不要停止觀察。

⑤ 大膽捨棄

當你進展到人像畫的細微處理時，就會發現必須處理更多精細的細節，以及調整尺寸。我使用Painter所提供的Pattern Chalk工具，搭配一些有機圖樣，在畫布上用很自由隨性的筆畫，概略地勾勒模特兒的髮卷和衣服。在一切整理就緒之前，自由探索一些混雜但是充滿可能性的資訊，是一件非常愉悅的事情，這個過程能讓我解放思維，獲得更多的創作靈感。我會逐步地描繪細節，直到我發現完美的形態為止。在這個過程中，如果發現有些地方是多餘的，就可大膽地捨棄。

⑥ 確認素描草圖

接著我會使用另一個最愛的黑墨汁筆刷（the Sumi Ink Brush）。我喜歡用這個筆刷來進行粗略的素描。它提供的是一種能感應壓力敏感度的不規則線條，與許多數位描繪筆刷相比，具有一種有機的感覺，而不會呈現機械性的僵硬線條。通常我最先描繪的區域，是眼睛的周圍與眉毛，而整幅作品最關鍵的細節，毫無疑問地就是眼睛的部份。將眼睛作為初期描繪時的基本標記，便於後續處理其他部分時，以此作為標準，來決定其他部位的相關位置與大小。當眼睛的位置確定之後，接著必確定鼻孔和嘴唇，然後描繪出臉龐的輪廓。

⑦ 畫出稜角

我用數位噴槍（Digital Airbrush）處理一些最初的陰影部分。因為輪廓線太過光滑柔軟，我新增了一個單獨的圖層，用噴槍加入了陰影。我還經常用套索工具盡可能精確地的圈選出細微的細節部分。在使用套索工具之前，記得要深呼吸，並且仔細看清楚希望處理的區域。當圈選完成之後，就在被選取部分之內或之外，進行進一步的描繪處理。

⑧ 讓圖像變得柔和

在軟硬邊界的地方，我經常反復地描繪。對陰影的形狀的處理，尤其是眼睛周圍部分要格外注意。有一些陰影是從稜角分明的邊緣，逐漸過渡到柔和的邊緣。我用灌水（Just Add Water）工具來軟化陰影的邊緣。如果所描繪的模特兒比較年輕，我會多花些時間讓有稜角的線條，變得更為柔美些。如果描繪太多僵硬的線條，會讓畫面中的臉龐看起來比實際的年齡蒼老許多。

⑨ 調整亮度

圖稿中的反光部分，是顯現光源照射方向與立體感的重要因素，但是也常在許多人像畫中被濫用。處理反光區域必須小心謹慎，並且避免使用純白色彩。通常反光區域的色調，取決於光源屬於冷調光線，還是暖調光線。只要有一點細微的差異，都將對畫面的效果造成很大的影響。

精確模式
我使用新的數位板（Inruo34 12x19）來創作這幅人像作品。在這個新型數位板上，有一個稱為「精確模式（Precision Mode）」的選項。如果使用這個功能，能讓數位板的可用面積加倍，就能獲得更佳的線條控制。當我描繪眼睛周圍的細節等需要較佳控制機能的部位，就會選擇精確模式這個選項。

⑭ 增加醒目性
有了滿意的模特兒畫像之後，我選擇增加一些抽象的元素，讓作品增添一些動感。我使用圖樣粉筆（Pattern Chalk）工具和一些自己定義的抽象圖樣，在頭髮和圖稿背景增添一系列的幾何圖形。我新增一個單獨的圖層，以便進行上述的處理作業，並將新增的圖樣進行移動和放縮虛押，並移動到恰當的位置。為了與這些抽象圖樣形成一種對比，我使用漏水筆（Leaky Pen）筆刷，增加一些大的填塗和圓形，同時也運用影像水管工具，在畫面空白的區域，噴灑一些圖樣。人物畫像裡的這些抽象的圖樣，能賦予角色獨特的的個性，也讓畫作更具有吸引力。

⑩ 讓畫作顯得真實
在Painter繪圖軟體中，我所用的是真實筆刷組合（Real Brushes），這是重新建構傳統顏料外觀和質感的一種有用工具。讓這些筆刷能夠顯得真實的功能，是當你傾斜數位板上的筆刷角度時，線條的粗細也會產生改變，就像在現實生活中使用的粉筆一樣。我選擇了一種表面質感較為粗糙的Rough Paper紙張，並且使用Real Conte 和 Real Chalk筆刷，在臉部添加上一些紋理。

⑫ 芭比娃娃症候群
我現在開始在臉頰上增添顏色，但是必須要斟酌皮膚的光滑度和塑膠的質感。解決的辦法就是增添更多紋理。這裡我選擇漏水筆（Leaky Pen）工具，然後打開調色器，我將色相（Hue）設定為4%，飽和度（Saturation）設為6%，明度（Value）設為8%。然後將眼睛周圍的區域放大，開始填塗亮部和皮膚的毛孔。我還會用圖樣粉筆（Pattern Chalk）工具，使用一些點陣圖樣來增添皮膚的紋理質感。

⑪ 色彩世界
截至目前為止，我最喜歡Painter的功能是色彩的調色板。Corel公司在軟體上進行了好幾個版本的更新，Painter 11版就擴大了調色盤的功能，而且調色更為精確，Painter 12則更進一步更新，引進了浮動調色板的介面，可以在需要的時候，立刻呈現在螢幕上。當選取色彩的動作完成之後，就會自動隱藏起來。Painter毋庸置疑為數位藝術家，提供了有史以來最複雜也最精確的的色彩選擇工具。唯一的問題就是，我現在也再也無法為沒有選擇合適的顏色找藉口了。在繪圖的時候，我通常會新增一個覆蓋圖層用來著色，隨時依據需求調整色彩的變化。

⑬ 深入眼睛內部
我用圓形套索工具（Circular Lasso）來製作虹膜和瞳孔的完美圖形。我的模特兒有著極具生氣的藍眼睛；因為畫中大部分色調是紅色，所以我選用了冷灰色作為眼睛的顏色。這樣既有藍色眼睛的魅力，同時又不至於太過張揚。最後用發光筆刷（Glow brush）來增添亮部的效果。

⑮ 收尾工作
一旦所有的繪圖元素皆已經就位，我會用影像調整（Image Adjustments）中的色彩修正（Colour Correction）工具改變紅色、藍色和綠色的亮度和對比度。這讓我對色彩的精確調整更有把握。最後，我將圖稿儲存起來，並對模特兒的辛勞致上謝意。

【快捷鍵】

隱藏一切
Tab
在Painter中使用這個快捷鍵，能將所有的工具面板隱藏起來，以便於充分利用螢幕的面積。

大師訪談

傑作欣賞

妙技解密

關鍵技法

藝術家簡歷

Christian Alzmann

Christian Alzmann在Industrial Light & Magic公司擔任插圖畫家和美術編輯。他也曾參加過電影《靈異村莊（The Village）》和《世界之戰（War of the Worlds）》的製作。他曾參與許多著名影視作品的幕後製作。

www.christianalzmann.com

Interview
Christian Alzmann

「我喜歡創作具有故事性的作品，它蘊含著豐富的訊息，能讓人產生更多的疑惑。」
Christian Alzmann 和他創造性思維的藝術。

Christian Alzmann參與製作了《神鬼奇航2：加勒比海盜（Pirates of the Caribbean）》、《星際大戰二部曲：複製人全面進攻（Star Wars: Episode II）》、《星際戰警（Men in Black）》等經典電影，這些都是令人艷羨的電影鉅作。他除了參與電影製作之外，還創作插畫藝術書籍和接受客戶委託設計。真正讓Christian Alzmann一舉成名的關鍵，是他藝術創作的前瞻性。他說：「對我而言，創意重於一切。」Industrial Light & Magic公司(ILM)也正是看中了這個特點，才會在他剛從大學畢業，就招攬他進入公司並一直續約至今。任何抱持遠大志向的藝術家，都必須清楚地認知創造的重要性。

加州夢想

在加利福尼亞晴朗氣候下成長的Christian Alzmann性格積極向上，對生活充滿樂觀態度。他說：「我覺得只要拼盡全力，而且目標合理，沒有甚麼是做不到的。」儘管父親在美劇《沃爾頓家族（The Waltons）》中擔任導演，Christian依舊對此堅信不疑。他這樂觀的性情也顯現於早期電影中，例如：電影《辛巴達七航妖島（Sinbad）》、《王者之劍（Excalibur）》、《創戰紀：電子爭霸戰（TRON）》《星際大戰（Star Wars）》等等，你還以為世界原本就如此簡單呢。但生活從來不是這麼簡單的，Christian Alzmann回憶道：「我最初想當一名動畫片的描繪師，但是我卻意識到在學校學習必須付出相當高的費用。」直到23歲的時候，他才擁有足夠的資金來支撐自己實現最初的夢想。他追隨Ralph McQuarrie、SydMead、Drew Struzan等知名畫家的腳步，進入了美國加州的帕薩迪納藝術中心（Art Center in Pasadena）學習插畫藝術，開始磨練自己的繪畫技巧。Christian表示：「畫人和動物都很困難，但也是最有意思的練習。」經過多年的努力學習，他描繪人物的技巧日趨純熟。

命運的轉機

唯有付出極大的努力，或許才能獲得事業上的成功，但是別讓自己的視野，只停留在成功與否的話題上，你才能夠找到命運的轉機。他回憶ILM公司的面試情景時表示：「當時我並不覺得自己有機會獲得錄取。我只帶著畫滿動畫作品、背景、故事劇本的作品集去應徵。對於ILM公司的現場動作電影的製作而言，我並不認為自己特別適合。」

由於認定自己不可能面試成功，Christian並沒有像其他應徵者那麼緊張，這樣反而讓面試更加順利。Christian表示：「碰巧當時ILM公司正在數位創作上尋求突破，因此我在面試時所提示的作品集，正好符合公司的需求。」收到通過面試的通知之後，Christian欣喜地與ILM公司簽訂合約。➤➤

維修保養
Christian擁有創作出讓觀賞者融入劇情的藝術天份。

狂暴上身
對Christian而言，創意重於一切，「縱使那創意既精簡又單純。」

思考就是一切

Christian苦笑地說：「藝術院校在塑造自我上作用重大。那樣的自我讓我在公司挺了一個星期。最後創意模式的轉變讓我開始腳踏實地。我瞭解所有的繪畫作品，都源於藝術家的想像。」在ILM公司發揮他的才能並非一朝一夕之功，他也付出了艱辛努力。很明顯地思考才是創作的關鍵所在。畢竟現實世界中並不存在著怪物和外星生物，提供給創作者參考。Christian早期的繪畫技巧，是透過模特兒的寫生素描來磨練自己的技巧，隨著電腦繪圖科技的日益進步，Christian的創作方式必須進行實質性改變。Christian表示：「若要描繪腦海中所構想的意象，就必須真正了解那個意象的真正本質。以往我們很難利用電腦數位技巧創作出擬真寫實的事物，但是隨著電腦硬體和軟體的迅速發展，如今數位繪圖功能已經能夠模擬出接近真實造形和質感的效果。」，也許未來的藝術家們，根本不需要練習模特兒寫生了。

繪畫就是講故事

如今，Christian最擅長的創作技巧就是他的創作模式。他舉出書籍封面設計做為一個例子：「我首先精讀那本書籍的內容，並將其中所有能夠作為繪畫的關鍵元素記錄下來，然後我會將這些元素，以某種方式結合成一個精采的故事，並且轉化為視覺性的形象。一個繪畫作品是由造形、色彩、材質等三大基本元素所組合而成的。一幅包含形狀、色彩與質感的作品，當然在視覺上比單純的線條畫更容易吸引人們的注視。」

Christian承認：「油畫的誘惑差一點就讓我遠離素描，一開始我總感覺素描是未完成的畫作，幸好我很快瞭解自己的錯誤。我現在會從另一個角度觀察，將素描看作完成的作品。」因此現在每當接到新的創作案子，他最先做的事情就是根據主題和內容描繪素描稿，然後才進行後續的數位處理作業。在最初採用電腦數位方式進行創作時，

聚焦

在這幅作品中，Christian將觀賞著視覺焦點，設定在跳躍的野蠻人身上，顯示他熟練地運用這種視覺聚焦的技巧。

由於無法掌握描繪線條的技巧和感覺，因此頗覺困擾，後來採購了Wacom Cintiq繪圖液晶螢幕，才解決這個困擾的問題，隨著數位繪圖技術的發展，Christian對於使用數位媒材來創作的概念，也會有所變化。Wacom公司的Cintiq繪圖液晶螢幕系列產品的問世，讓Christian開始思考電子數位繪圖工具的實用性。Christian表示：「在3D繪圖技術和數位動畫的影響下，藝術家的創作能達到傳統媒材所無法表現的領域。其影響之深，甚至在紙質媒材中的創作也隨之改變。就舉最近推出兩個繪圖軟體來說，SketchUp（草圖建築大師）是一套很優秀的建模軟體，ZBrush則是使用簡單的優秀3D設計工具，能讓使用者精確地描繪出3D立體圖像。當然這些功能強大的繪圖軟體，也會對藝術創作造成不利影響，如此準確的藝術作品，會讓插圖畫家們因襲成風，難以見到耳目一新的作品。」 ➡

定位

Christian喜歡運用科幻小說故事中的主題，這是使繪畫變得非常有趣的重要因素。

黑暗
繪圖成分中色調及效果

曾經有人說過Christian的作品，看起來有些黑暗的感覺。儘管感到驚訝，但在畫《聆聽Listenning》時，他才突然覺得他們說的好像有些道理。他解釋說：「在這個故事中，男主角想要與去世的兄弟溝通。畫面中的主角拿著一個巨大的助聽喇叭，很明顯的是地中的屍體已經迅速腐化，但專注聆聽的弟弟只想到了兄長的死亡，卻沒有注意到停駐在樹枝的鳥兒和溫暖的陽光。為何弟弟要赤身裸體？「其實沒有甚麼特別的原因，我只是想畫這樣的。」Christian引用了Norman Rockwell（美國20世紀早期的重要畫家及插畫家）的話：「圖上的任何要素應該與主題直接相關。」雖然此一畫作的主題如此沈重，但奇怪的是，它竟然是由一張一張的便利貼所組成的。Christian向大家推薦使用便利貼，認為這種尺寸很適合畫概略草稿，而且價格低廉，很值得大家嘗試，同時在描繪的過程中，你也可以不斷地嘗試各種不同的構圖。

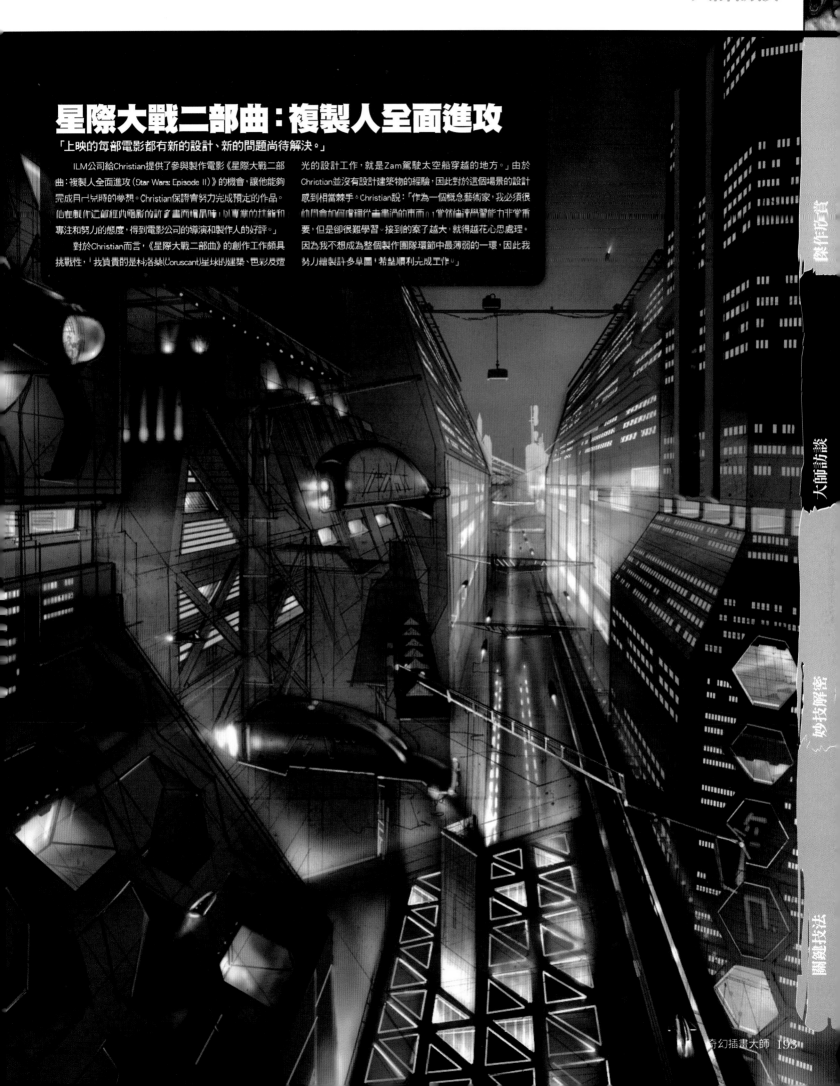

星際大戰二部曲：複製人全面進攻

「上映的每部電影都有新的設計、新的問題尚待解決。」

ILM公司給Christian提供了參與製作電影《星際大戰二部曲：複製人全面進攻（Star Wars: Episode II）》的機會，讓他能夠完成用心兒時的夢想。Christian保證竭盡努力完成預定的作品。他在製作這部經典電影的許多畫面視屏時，以專業的技能和專注和努力的態度，得到電影公司的導演和製作人的好評。」

對於Christian而言，《星際大戰二部曲》的創作工作頗具挑戰性，「我負責的是科洛桑（Coruscant）星球的建築、色彩及燈光的設計工作，就是Zam駕駛太空船穿越的地方。」由於Christian並沒有設計建築物的經驗，因此對於這個場景的設計感到相當棘手。Christian說：「作為一個概念藝術家，我必須很快問他如何描繪細微末末書訊的東西而，當然神學習能力非常重要，但是卻很難學習。接到的案子越大，就得越花心思處理。因為我不想成為整個製作團隊環節中最薄弱的一環，因此我努力繪製許多草圖，希望順利完成工作。」

藝術家之遠見

作為一名藝術指導，Christian必須工作嚴謹，但他仍然熱愛工作，並學會用創意去克服困難。他說：「只要市場有需求，我就必須學會創作出相對應的藝術創作，只要能夠在一個團隊中發揮出『1+1>2』的作用，就有希望創作出影響幾代人的作品。」不要讓下一代失去希望，這就是Christian的責任感所在。創意者如同三稜鏡一般，透過自己的創作將這種世間百態展現出來。藝術家要做的就是創作出一個世界，那個世界也如同我們一樣複雜，但卻是以不同的方式展現。基於這種緣故，Christian認為：「處處都是我的創意源泉」。

> **「在3D繪圖技術和數位動畫的影響下，藝術表現能夠達到傳統技法無法比擬的領域。」**

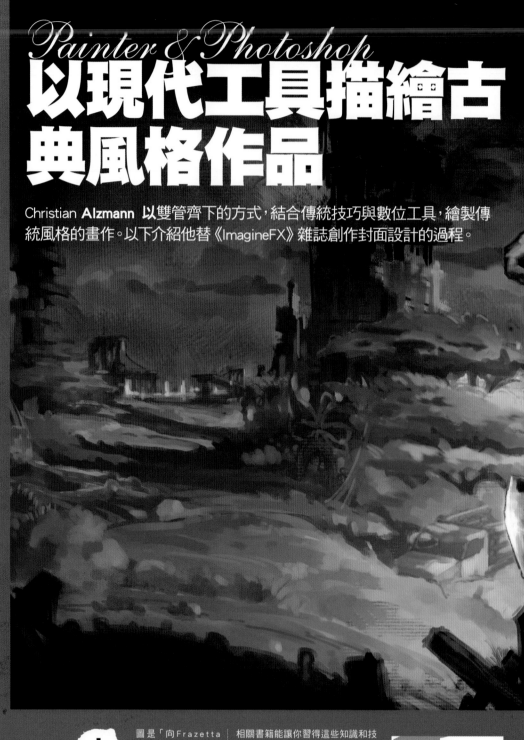

Painter & Photoshop

以現代工具描繪古典風格作品

Christian **Alzmann** 以雙管齊下的方式，結合傳統技巧與數位工具，繪製傳統風格的畫作。以下介紹他替《ImagineFX》雜誌創作封面設計的過程。

上 圖是「向Frazetta homage致敬」系列中的封面插畫作品之一。〈註：Frank Frazetta（1928/2/9—2010/5/10）生於紐約布魯克林，是一位傳奇的漫畫家、插畫家，也是奇幻插畫派Fantasy Art的先驅〉「在此我將會打破自己慣用的手法，步驟中仍保留了『便利貼法』。我將為你介紹素描的描繪過程，以及使用Painter和Photoshop的技巧。瞭解解剖學、透視學的基本知識是描繪插畫的重要關鍵，市面上有很多相關書籍能讓你習得這些知識和技巧，但是最重要的事情是堅持努力不懈創作的毅力。」

「我推薦你參考書籍、觀察生活細節，直至完全學會將腦海中想像轉移到圖紙上。我手邊沒有電腦，但腦海中有卻存在著豐富的視覺影像資料。另一個值得推薦的方法，是如何掌握光影的相關技巧，你可以仔細研究照片上的光影平衡關係，並將所獲得的心得，運用在描繪圖稿之上。」

妙技解密

熟練使用筆刷

「有時候我也喜歡花點時間在Photoshop和Painter中，嘗試各種筆刷的繪圖效果，以免數位繪圖的技巧生疏，並且在Photoshop軟體上製作新的筆刷。如果擅長掌握創作新筆刷的基本技巧，就可根據繪圖效果的需求，運用這些筆刷工具描繪出各種造形和質感。」

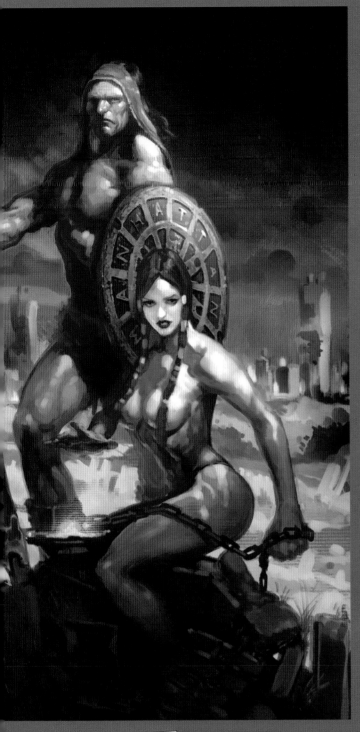

4 運用色彩

接著下來的步驟是進行圖稿的著色處理。首先在縮小版的圖紙上填色，以隨意且迅速的方法概略性著色，並且留下一些空間，以便後續處理作業時的需求。這幅圖稿是使用Painter軟體描繪，運用Square Chalk筆刷填塗淡色區域，然後以數位水彩筆填塗暗色區域的反光效果。

1 概略草圖

我使用便利貼畫了許多的小張的概略草圖。如果沒有便利貼的草稿沒有顯示出我想要的效果，就會把它揉碎、丟棄，然後繼續描繪草稿，這是我創作初期最重要的步驟。我在創作草圖的過程中，不會太在意圖稿的形狀和大小。如果所描繪的粗略圖稿，無法符合原來的創意構想，我會繼續描繪下去，而不會進行下一步驟。通常大約三分之二的時間，都耗費在描繪小張草稿之上。在這個階段裡，如果你所描繪的作品，屬於必須搭配文字和標誌的性質，例如：書籍、雜誌封面設計時，必須將文字或標誌也列入圖稿構成的元素之中。

2 研究

依據委託案件所賦予的期限，我會利用描繪大量的素描草稿，進行有關此一創作委託案子的所有構成要素。若所描繪的東西你不熟知的話，就必須盡可能多查閱資料，記錄下所有的小細節。只要擁有空閒的時間，我就會提筆素描，這樣我不用參考資料就能瞭解所繪之物，而且不會停頓繪畫的步伐。

5 描繪

將畫面的色調微調之後，我開始從背景起朝前景的圖稿，逐步描繪細節。首先描繪天空，其次是中間地面建築，最後才描繪人物。這幅作品的99%都是用Painter完成的，此幅畫中主要使用厚濕油彩筆刷和塊狀筆刷，畫布則使用軟體內建的優質仿亞麻帆布。從暗到亮的構圖，讓整張圖稿具有柔和的感覺。我先描繪陰暗區域，再處理中間光影部分，最後處理反光的明亮區域。在Painter處理好的圖稿，立即置入Photoshop軟體中，然後用Levels（色階）、Colour Balance（色彩平衡）以及Photo Filter（相片濾鏡）等調整圖層的工具微調色調，以產生數位化的視覺」效果。我使用黑白色不斷調整色彩的明度和對比性，而無須調整Painter的筆刷，就能獲得所期望的效果。最後階段裡，我添加一些細節，就完成整幅畫作的創作過程。」

3 素描

即使一切還未定型，我習慣於在紙張上先畫出人物形象。紙張擁有優良觸感，畫畫時的節奏感也更好掌控。我一般用軟鉛筆和描繪紙，描圖紙質地堅韌而且厚度比較薄，我可以在紙上自由地重複描圖、改變、擦除、添加圖稿，整體的描繪過程流暢簡單，和數位軟體的圖層性質相似。我接著將所描繪的圖稿，掃描進電腦內，並且添加上背景，同時在Photoshop中的概略地處理素描的草稿。

關鍵技法

來自主要藝術家的創作祕訣、建議相技巧

示範……

關鍵技法

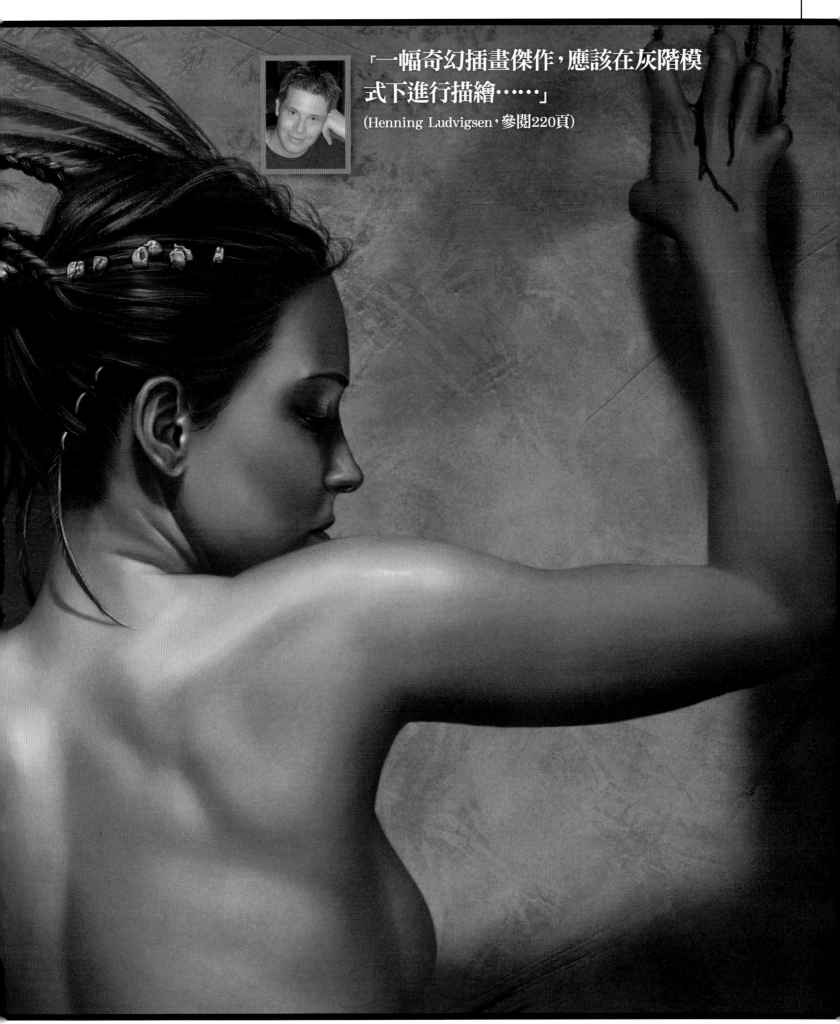

「一幅奇幻插畫傑作，應該在灰階模
式下進行描繪……」
（Henning Ludvigsen，參閱220頁）

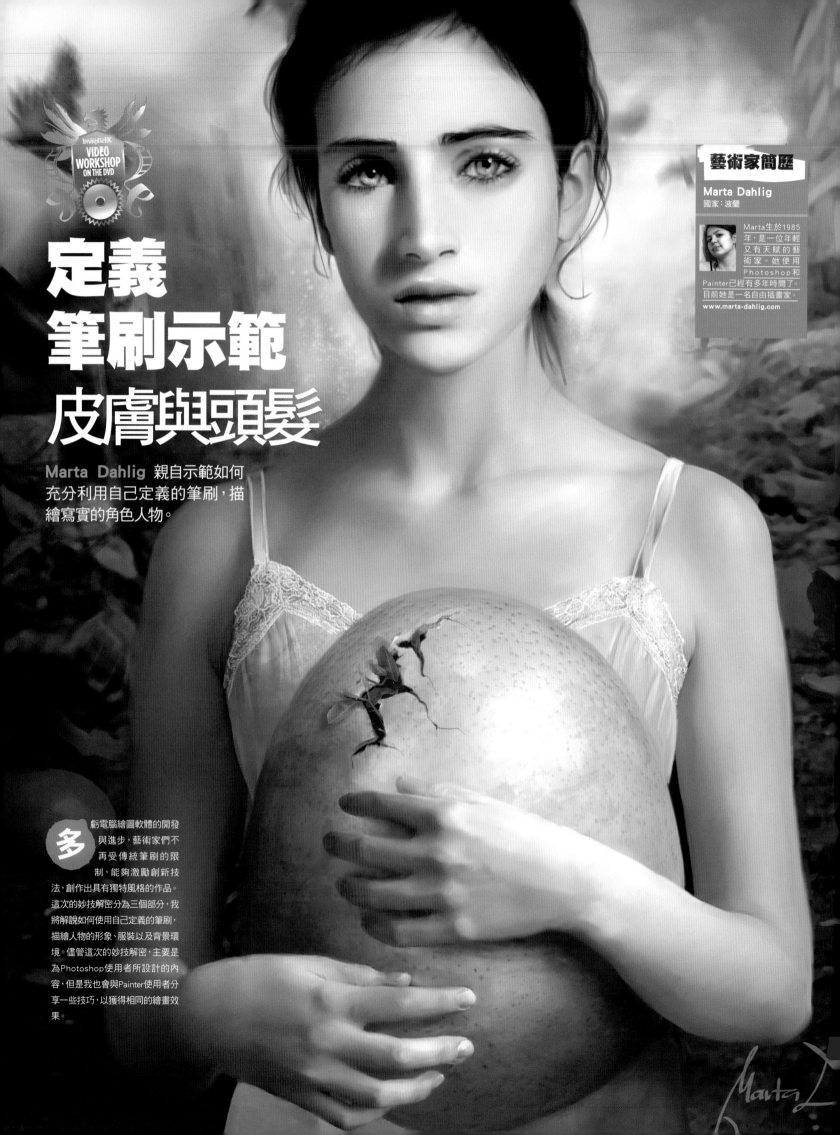

定義
筆刷示範
皮膚與頭髮

Marta Dahlig 親自示範如何
充分利用自己定義的筆刷,描
繪寫實的角色人物。

藝術家簡歷

Marta Dahlig
國家:波蘭

Marta生於1985
年,是一位年輕
又有天賦的藝
術家。她使用
Photoshop和
Painter已經有多年時間了。
目前她是一名自由插畫家。
www.marta-dahlig.com

多 虧電腦繪圖軟體的開發
與進步,藝術家們不
再受傳統筆刷的限
制,能夠激勵創新技
法,創作出具有獨特風格的作品。
這次的妙技解密分為三個部分,我
將解說如何使用自己定義的筆刷,
描繪人物的形象、服裝以及背景環
境。儘管這次的妙技解密,主要是
為Photoshop使用者所設計的內
容,但是我也會與Painter使用者分
享一些技巧,以獲得相同的繪畫效
果。

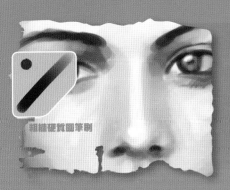

Photoshop

不透明度（Opacity）：100%
流量（Flow）：100%
間隔（Spacing）：10%
其他動態（Other Dynamics）：
不透明度和流量
（Opacity and Flow）：0%
平滑（Smoothing）：選中間值

Painter

染色筆（TINTING）
普通圓筆刷（BasicRound）
不透明度（Opacity）：
5%-15%
顆粒（Grain）：0%
起筆力量（Resat）：20%
滲透度（Blend）：100%
緊密程度（Jitter）：0%

這是我在描繪所有繪畫作品時，所使用的第一支筆刷。在第一階段的著色過程中，一支經過修改而具有粗糙邊緣的硬質圓形筆刷最適合，因為除了在著色過程中更方便使用以外，也使漸層部份的色彩變得較為柔順。對數位筆壓力很敏感的不透明度的設定，能夠協助你創造出更多不同種類的皮膚色調。

粗糙硬質圓筆刷

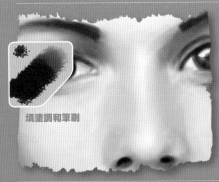

Photoshop

不透明度（Opacity）：
20%-100%
流量（Flow）：100%
間隔（Spacing）：6%
其他動態（Other Dynamics）：
不透明度和流量
（Opacity and Flow）：0%
潑濺（Scattering）：
雙軸（Both Axes）

Painter

染色筆（TINTING）
調合筆（Blender）
不透明度（Opacity）：15%
顆粒（Grain）：0%
起筆力量（Resat）：0%
滲透度（Bleed）：100%
緊密程度（Jitter）：0%
調合筆（BLENDERS）
加水筆（Just Add Water）
不透明度（Opacity）：15%
顆粒（Grain）：0%
滲透度（Bleed）：50%
緊密程度（Jitter）：0%

填塗調和筆刷

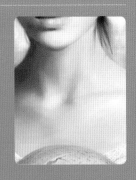

Photoshop

不透明度（Opacity）：
80%-100%
流量（Flow）：100%
其他動態（Other Dynamics）：
不透明度和流量
（Opacity and Flow）：0%
形狀動態（Shape dynamics）：
選中間值間值

Painter

噴槍（AIRBRUSH）
軟噴槍（Soft Airbrush）
不透明度（Opacity）：
5%-15%
起筆力量（Resat）：100%
滲透度（Bleed）：100%
緊密程度（Jitter）：0%

噴槍是靈活性最佳的工具，想在圖稿上增加點甚麼的時候，噴槍是最適合的工具。從幾絡頭髮到增加像腮紅、痣和其他很多細小的細節都可以使用。噴槍的使用還是柔化邊框很好的方法，這些邊框可以是描繪的物體的輪廓線，也可以在不同形狀之間的有些明顯的交界部分。這樣一來就能使插畫描繪得美觀、豐滿、圓潤。

噴槍

Photoshop

不透明度（Opacity）：50%
流量（Flow）：100%
其他動態
（Other Dynamics）：
不透明度和流量
（Opacity and Flow）：0%
散布（Scattering）：100%
形狀動態（Shape dynamics）：
中間值

Painter

噴槍（AIRBRUSH）
細節噴槍（Detail Airbrush）
不透明度（Opacity）：
2%-20%
起筆力量（Resat）：
20%-70%
滲透度（Bleed）：100%
緊密程度（Jitter）：2-3

這種筆刷最適合在已經描繪完成的主要畫面上調整色調時使用。我常使用這種筆刷來創造所需的效果。因為它獨一無二的形狀和角度變換，能夠自然地增加新的陰影效果。你只要選擇一種色彩，然後在已經描繪好的皮膚上自然描繪即可。如果你將不透明度的數值設定較低，然後進行精細的色彩調整，你就無須再進行多餘的光滑度處理了。這種筆刷還可以作為調和皮膚色調的筆刷使用。

陰影筆刷

Photoshop

不透明度（Opacity）：100%
流量（Flow）：100%
間隔（Spacing）：75%
其他動態（Other Dynamics）：
不透明度和流量
（Opacity and Flow）0%
平滑（Smoothing）：中間

Painter

噴槍（AIRBRUSH）
小型噴濺噴槍
（Tiny Spattery Airbrush）
擴散（Spread）：50%
流量（Flow）：1
特徵（Feature）：20
不透明度（Opacity）：70%

這款填塗筆刷是處理皮膚毛孔的最佳工具。你可降低不透明度，並且在另外的圖層中使用筆刷，然後將圖層模式設定為柔光模式，皮膚的效果最自然。為了增加微妙的毛孔效果，可在現有的塗層上方，另外新增一個圖層，使用噴槍在新圖層內，用噴描繪一些微小而明亮的填塗。　　　　　　▶▶

填濺筆刷

傑作欣賞　大師訪談　妙技解密　關鍵技法

三點筆刷

不透明度 (Opacity)：100%
流量 (Flow)：100%
其他動態 (Other Dynamics)：
不透明度和流量
（Opacity and Flow），0%
平滑 (Smoothing)：選中間值間
值

Painter
柔性濕壓克力筆刷
（Wet Soft Acrylic）
不透明度 (Opacity)：100%
起筆力量 (Resat)：30%
滲透度 (Bleed)：100%
緊密程度 (Jitter)：0%

在用噴槍描繪好頭髮的大機形狀之後，就可以開始增加紋理效果了。這一款簡單的填塗筆刷，對完成這項工作來說非常合適。開始描繪頭髮的紋理時，可從大塊的暗色區域開始著手，逐漸地向小區域、亮區域移動。

在Painter中，我著重推薦壓克力筆刷（Acrylic brushes）一這款筆刷描繪起來不但有絲縷牽連的效果，而且自動產生一種很有趣的紋理。

細長筆刷

Photoshop
不透明度 (Opacity)：100%
流量 (Flow)：100%
其他動態 (Other Dynamics)：
不透明度和流量
（Opacity and Flow），0%
形狀動態 (Shape dynamics)：
僅僅選中間值打開
平滑 (Smoothing)：選中間值

Painter
鋼筆 (PENS)
精細點狀筆 (Fine Point)
不透明度 (Opacity)：
10%-30%
起筆力量 (Resat)：100%
滲透度 (Bleed)：0%

這個簡單的筆刷，因為其壓力會對大小和不透明度進行調整，所以很適合用來描繪睫毛。你將不透明度調低，在睫毛下處理出一些陰影(1)。然後，稍微將大小調小一些，將不透明度增加，再描繪真正的睫毛部分(2)。這支筆刷也是描繪頭髮細節部分的好工具。

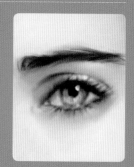

魔法光點筆刷

Photoshop
不透明度 (Opacity)：100%
流量 (Flow)：100%
其他動態
（Other Dynamics）：
不透明度抖動和流量抖動
（Opacity and Flow），
0%
平滑 (Smoothing)：選中
散布 (Scattering)：兩軸
（Both Axes）85%

Painter
噴槍 (AIRBRUSH)
可愛噴濺噴槍
（Variable
Spatter）
擴散 (Spread)：90°
流量 (Flow)：5
不透明度 (Opacity)：
60%-80%

這支填塗筆刷能描繪出很特殊的效果。在描繪人物角色的時候，你可以用它來描繪嘴唇的紋理：選擇一款亮色，然後在嘴唇的亮處塗染。為了能達到更自然的效果，要不斷調整大小和不透明度。你還可以用這款筆刷描繪魔法光點，來增加一種奇幻效果。而且，你還可以用它來描繪星星！

Photoshop
不透明度 (Opacity)：
30%-40%
流量 (Flow)：100%

Painter
無法使用

這款自己定義的筆刷，是用一張拍攝的葉子照片製作而成的。使用它來描繪有刮痕的表面，實在是太完美了，但是使用得最多的地方還是傷疤的處理。我選擇一種中性棕色，用筆刷在皮膚上描繪效果（描繪過程要用滑鼠不斷點擊，不要按住滑鼠拖移）。然後使用圖層模式（我推薦使用疊加覆蓋圖層）。接著，你也許會想將筆刷縮小，然後在傷疤的一些部分，增加一些較為明亮的紋理，這樣就能讓它看起來更為自然。

污垢筆刷

Photoshop
不透明度 (Opacity)：
10%-50%
流量 (Flow)：100%
其他動態 (Other Dynamics)：
不透明度和流量
（Opacity and Flow），0%
平滑 (Smoothing)：選中間值
散布 (Scattering)：33%

Painter
無法使用

這支不規則的筆刷，對於處理皮膚和衣物上的污垢，能發揮神奇的效果。你只要選擇一種暗一點的顏色，在表面的周圍用滑鼠點擊即可。請不要忘記不停地調整筆刷的大小和不透明度。接著將圖層模式改為「色彩增殖」，然後增加一些高斯模糊（Gaussian Blur）的處理，使筆觸看起來更為自然。」

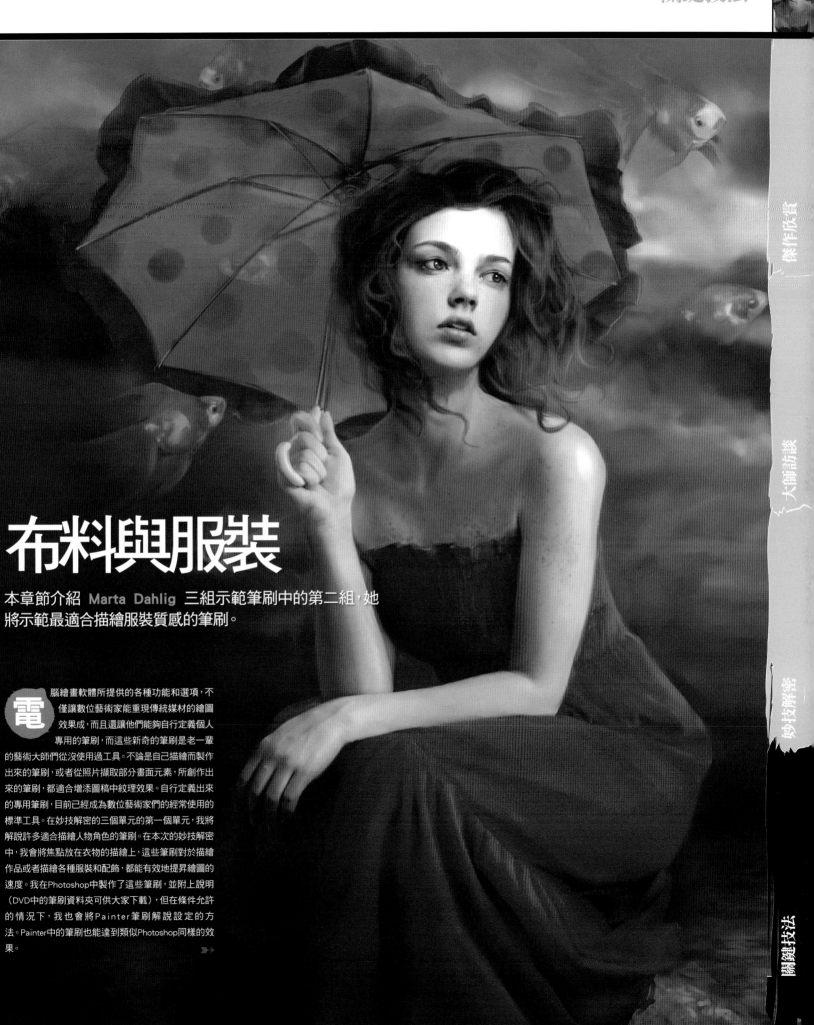

布料與服裝

本章節介紹 Marta Dahlig 三組示範筆刷中的第二組，她
將示範最適合描繪服裝質感的筆刷。

電腦繪畫軟體所提供的各種功能和選項，不
僅讓數位藝術家能重現傳統媒材的繪圖
效果成，而且還讓他們能夠自行定義個人
專用的筆刷，而這些新奇的筆刷是老一輩
的藝術大師們從沒使用過工具。不論是自己描繪而製作
出來的筆刷，或者從照片擷取部分畫面元素，所創作出
來的筆刷，都適合增添圖稿中紋理效果。自行定義出來
的專用筆刷，目前已經成為數位藝術家們的經常使用的
標準工具。在妙技解密的三個單元的第一個單元，我將
解說許多適合描繪人物角色的筆刷。在本次的妙技解密
中，我會將焦點放在衣物的描繪上，這些筆刷對於描繪
作品或者描繪各種服裝和配飾，都能有效地提昇繪圖的
速度。我在Photoshop中製作了這些筆刷，並附上說明
（DVD中的筆刷資料夾可供大家下載），但在條件允許
的情況下，我也會將Painter筆刷解說設定的方
法。Painter中的筆刷也能達到類似Photoshop同樣的效
果。

亞麻紋理筆刷

Photoshop	Painter
不透明度（Opacity）：100%	鉛筆（PENCILS）素描鉛筆（Sketching Pencil）
流量（Flow）：50%	不透明度（Opacity）：50%-100%
形狀動態（Shape Dynamics）：	顆粒（Grain）：18%
大小抖動（Size Jitter）：關閉	滲透度（Bleed）：0%
角度抖動（AngleJitter）：0%	緊密程度（Jitter）：0%
圓度抖動（Roundness Jitter）：73%	其他動態（Other Dynamics）：不透明度抖動
最小圓度（Minimum Roundness）：62%	（Opacity Jitter）：0%
紋理（Texture Wrinkles）縮放（Scale）：45%	流量抖動（Flow Jitter）：0%
為每個筆尖設置紋理（Texture Each Tip）選中間值	
模式（Mode）色彩增值（Multiply）	
深度（Depth）/最小深度（Minimum Depth）：100%	
深度抖動（Depth Jitter）關閉	
雙重畫筆（Dual Brush）：直徑（Diameter）：110px	
間距（Spacing）：15%	
散布（Scattering）雙軸 0%	
數量（Count）：1	

這款簡單的填塗筆刷使亞麻紋理描繪更加簡單易行。你可先描繪所需要的皺褶效果，然後在新的圖層中，描繪一些垂直和平行的筆觸紋理。請將筆刷的尺寸調小，色彩也要隨時調整。在調整潤飾階段，可修改不透明度和圖層模式，以觀察是否能夠增強描繪的效果。在布料的凹凸比較明顯的部位，可使用加深/加亮工具（Burn/Highlight）進行光影效果的處理。

【快捷鍵】
下載筆刷
下載MARTA筆刷資料的網址：http://bit.ly/icUvcl

絲綢和緞子

Photoshop
不透明度（Opacity）：20%-80%
流量（Flow）：50%
形狀動態（Shape Dynamics）：
大小抖動（Size Jitter）：0%
最小直徑（Minimum Diameter）：10%
其他動態（Other Dynamics）：
不透明度抖動（Opacity Jitter）：0%

Painter
染色筆（TINTING）普通圓筆（Basic Round）
不透明度（Opacity）：10%-30%
起筆力量（Resat）：20%
滲透度/混合程度（Bleed）：100%
緊密程度（Jitter）：0%
染色筆（TINTING）調和筆刷（Blender brush）
不透明度（Opacity）：5%-10%
顆粒（Grain）：0%
起筆力量（Resat）：70%
滲透度/混合程度（Bleed）：100%
緊密程度（Jitter）：0%
調和筆（Blenders）加水筆（Just Add Water）
不透明度（Opacity）：10%-40%
起筆力量（Resat）：0%
滲透度/混合程度（Bleed）：100%
緊密程度（Jitter）：0%

這款筆刷是「不規則邊硬質筆刷（Ragged Edge Hard Round）」與「噴槍」的結合體，具有很棒的色彩和質感的調和功能，很適合成為描繪質感和紋理的工具。在描繪色彩漸層很平羅的紡織品時，能夠充分顯現柔美華順的綢緞和絲質布料的效果。

錦緞

Photoshop	Photoshop
不透明度（Opacity）：90%-100%	不透明度（Opacity）：90%-100%
流量（Flow）：50%	流量（Flow）：50%

我使用這款填塗筆刷來描繪錦緞的紋理。它看起來很普通，但是如果能正確運用，就能有極好的效果。若要將這支筆刷發揮最佳效果，通常要將不透明度設為100%，並在使用過程中不斷調整光亮度。為了使紋理效果更加自然，要一直對填塗區域進行模糊處理，並使用加亮（Dodge）和加深（Burn）工具來強調光影的對比，使其紋理效果更明顯。

噴濺的血跡

Photoshop	Painter
不透明度（Opacity）：20%-80%	無法使用
流量（Flow）：50%	

現在要介紹的筆刷，很適合恐怖圖書的繪製！這支筆刷來源於車禍素材，但是經驗證明，這款筆刷也很適合繪製紡織品上的污點，特別是血跡效果的製造。將覆蓋圖層模式打開，用這支筆刷在另外的圖層上繪製印記。將色彩進行模糊處理（有時候也可以是旋轉處理），這樣會使色彩斑點更加自然。

閃光效果

Photoshop	Painter
不透明度（Opacity）：60%-100%	染色筆（TINTING）噴槍：優質柔性筆尖噴槍（Fine Tip Soft Air）
流量（Flow）：50%	不透明度（Opacity）：5%-10%
	起筆力量（Resat）：100%
	滲透度（Bleed）：0%
	緊密程度（Jitter）：0

這款小型印章筆刷（stamp brush）在描繪複數的物件時非常有用。它能製造出各種各樣在金屬物體、錦緞以及亮片上形成的反光和炫目的效果，也能用作星星或者太陽的印章筆刷。除此之外，它還可以用於製作奇幻的光點效果。

布料印花

Photoshop
不透明度（Opacity）
：100%
流量（Flow）：50%

Painter
不可使用

這是我經常用來描繪人物裙子上印花圖樣的一組印花筆刷。你只要持續改變筆刷的大小及不斷旋轉筆刷方向，就可以描繪出幾十種不同的印花圖樣。如果調整圖層模式，你就可以讓所繪的印花圖樣呈現半透明的效果（我使用柔光模式或者色彩增殖模式），或者也可以呈現刺繡布料的襯底圖樣效果。

刺繡

Photoshop
不透明度（Opacity）：
70%-100%
流量（Flow）：50%
間隔（Spacing）：50%
形狀動態
（Shape Dynamics）：
大小抖動
（Size Jitter）：0%
最小直徑
（Minimum Diameter）：
0%

Painter
調筆（PENS）
可塑調筆
（Thick And Thin Pen）
不透明度（Opacity）：
100%
起筆力量（Resat）：
100%
滲透度：（Bleed）：0%

由於筆刷的間隔較大，描繪效果看來像素感覺稍微強，因此能顯現出真實的繡線效果了。我從暗色的之字形繡線部分開始描繪，逐漸向亮色部分移動。你所描繪的繡線圖層越多，最終的繡線就越密集。為了增加密集感和厚重感，之字形繡線部分的描繪，要以弧形運動方式來描繪，而不是單純地畫直線。請注意始終讓筆刷的尺寸，維持細小的狀態。

羽毛圍巾

Photoshop
不透明度（Opacity）：
10%-70%
流量（Flow）：50%
形狀動態
（Shape Dynamics）：
大小抖動
（Size Jitter）：0%
最小直徑
（Minimum Diameter）：
10%
其他動態
（Other Dynamics）：
不透明度抖動
（Opacity Jitter）：0%
角度抖動
（Angle Jitter）：11%
散布（Scattering）：

Painter
不可使用
雙軸 294%
數量（Count）：1
數量抖動
（Count Jitter）：98%
其他動態
（Other Dynamics）：
不透明度抖動
（Opacity Jitter）：0%
流量抖動（Flow Jitter）：
0%

這是一款很棒的紋理筆刷，它能夠讓你不用將每支羽毛都單獨描繪，就能成功地描繪羽毛圍巾的細節部分。首先粗略地描繪出物件的大體形狀，並且概略地繪出陰影，將反光和陰影部分用噴槍加以渲染之後，將羽毛筆刷的不透明度設低，在設定的形狀範圍內進行描繪。你可以不斷調整筆刷的大小和色彩的深度，就可以表現出不同的明暗效果。在你將基本的紋理描繪完成之後，盡量用增加亮度和下方襯托陰影的方法，將單支的羽毛突顯出來。使用上述的技法能簡單而快速地描繪出具有寫實質感的女性圍巾。

皮草

這是在Painter中一款簡化版的毛皮筆刷。剛開始使用它時，很難達到理想的效果，但是只要掌握正確的使用方法，描繪皮草的速度就會迅速提高。當你用噴槍工具描繪出大略的形狀之後，可增加一個新圖層，將毛皮描繪在新的圖層中。在第一次描繪完畢之後，可用高斯模糊工具進行處理，並將筆刷的色彩稍微調整，然後再次重複上述步驟，新增另一個圖層，在新圖層上繼續描繪毛皮，然後再進行模糊處理。

Photoshop
不透明度（Opacity）：
10%-70%
流量（Flow）：50%
形狀動態（Shape Dynamics）：
大小抖動（Size Jitter）：0%
最小直徑
（Minimum Diameter）：1%
角度抖動（Angle Jitter）：
45%
散布（Scattering）：
雙軸 109%
數量（Count）：1
數量抖動（Count Jitter）：
98%
其他動態
（Other Dynamics）：
不透明度抖動
（Opacity Jitter）：0%

Painter
特效筆（F-X）
毛髮筆（Furry Brush）
不透明度（Opacity）：
10%-20%
起筆力量（Resat）：25%
滲透度（Bleed）：0%

蕾絲

Photoshop
不透明度（Opacity）：
50%-100%
流量（Flow）：50%

Painter
不可使用

這款印章筆刷是從我拍攝的一張面紗照片上擷取出來的。使用它來描繪服裝或者其他物體上的蕾絲，真是好用極了。首先你可建立一個新的圖層（圖層模式：色彩增殖），然後在新圖層中物件的上方進行描繪。你也可以使用高斯模糊濾鏡，對畫面整體或局部，進行輕微的模糊處理，以顯現更真實蕾絲質感。　➡➡

傑作欣賞　　大師訪談　　妙技解密　　關鍵技法

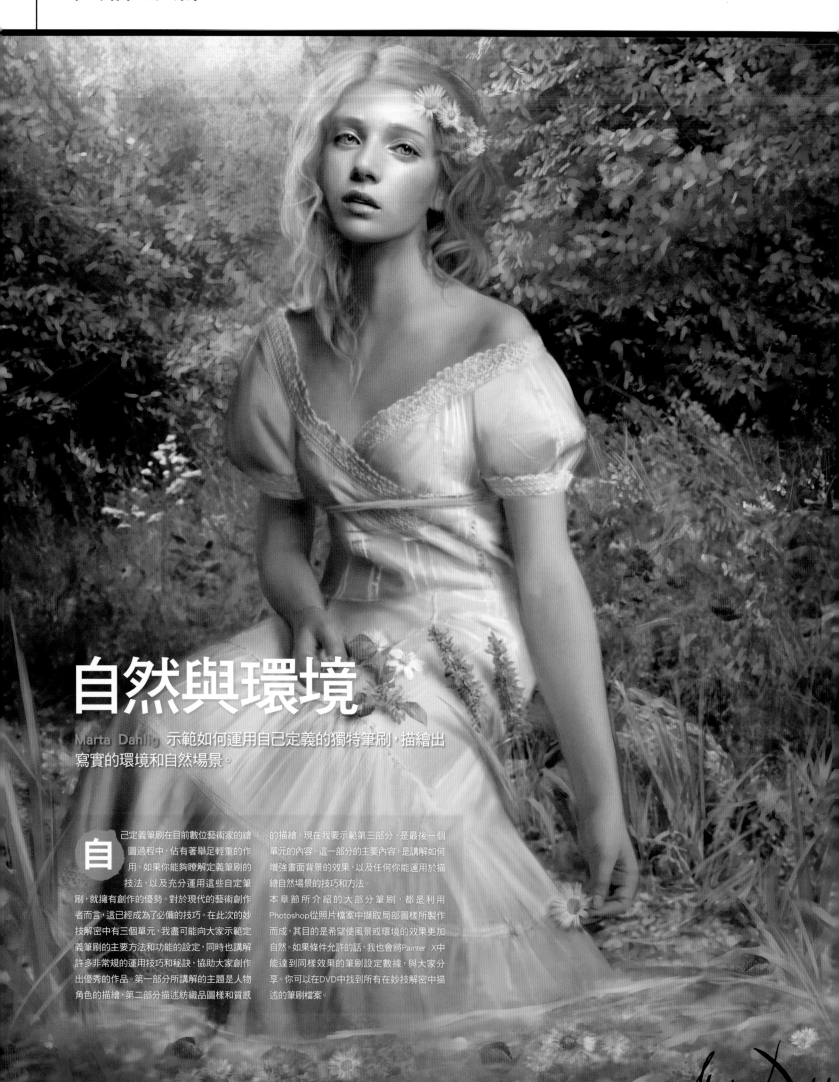

自然與環境

Marta Dahlig 示範如何運用自己定義的獨特筆刷，描繪出寫實的環境和自然場景。

自 己定義筆刷在目前數位藝術家的繪圖過程中，佔有著舉足輕重的作用。如果你能夠瞭解定義筆刷的技法，以及充分運用這些自定筆刷，就擁有創作的優勢。對於現代的藝術創作者而言，這已經成為了必備的技巧。在此次的妙技解密中有三個單元，我盡可能向大家示範定義筆刷的主要方法和功能的設定，同時也講解許多非常規的運用技巧和秘訣，協助大家創作出優秀的作品。第一部分所講解的主題是人物角色的描繪，第二部分描述紡織品圖樣和質感

的描繪。現在我要示範第三部分，是最後一個單元的內容。這一部分的主要內容，是講解如何增強畫面背景的效果，以及任何你能運用於描繪自然場景的技巧和方法。

本章節所介紹的大部分筆刷，都是利用Photoshop從照片檔案中擷取局部圖樣所製作而成，其目的是希望使風景或環境的效果更加自然。如果條件允許的話，我也會將Painter X中能達到同樣效果的筆刷設定數據，與大家分享。你可以在DVD中找到所有在妙技解密中描述的筆刷檔案。

	Photoshop	Painter
雲彩	不透明度 (Opacity)：25%-50% 流量 (Flow)：100% 間距 (Spacing)：3% 形狀動態 (Shape Dynamics)： 大小抖動 (Size Jitter)：20% 最小直徑 (Minimum Diameter)：9% 散布 (Scattering)： 雙軸 137% 數量 (Count)：1 數量抖動 (Count Jitter)：98%	粉筆：大號 (Chalk: Large) 粉筆 (Chalk) 不透明度 (Opacity)：10%-50% 顆粒 (Grain)：20% 起筆力量 (Resat)：20%-50% 滲透度 (Bleed)：0% 緊密程度 (Jitter)：0-1 其他動態 (Other Dynamics)： 不透明度抖動和流量抖動 (Opacity and Flow) 0%

這款筆刷的形狀很簡單，並且融合一些噴槍的元素。這支筆刷很好用，只要你在繪畫過程中不斷調整不透明度和色彩，則對於渲染雲朵的真實感很有效果。為了最有效地使用這款筆刷，首先使用噴槍粗略繪製出雲彩基本形狀的草圖，並且在新增的圖層中使用這支筆刷，描繪出層雲朵朵的寫實效果。

	Photoshop	Painter
草叢	不透明度 (Opacity)：5%-50% 流量 (Flow)：100% 間距 (Spacing)：25% 其他動態 (Other Dynamics)： 不透明度和流量 (Opacity and Flow) 0%	不可使用

這款葉片筆刷很適合描繪青草地的紋理和質感，但是不可單純地依賴它，因為徒手描繪效果是不可取代的。一旦基本形狀已經描繪完畢，可選擇噴槍或者硬質圓筆刷，使用較為明點的顏色，添加附加的草葉。為了使自然效果更加明顯，你還可以增加一些鬆散而不規則的葉子、小木棍等等。在紋理添加完畢之後，可以複製圖層，並將其水平翻轉，然後將圖層模式設定為柔光模式。

	Photoshop	Painter
樹葉	不透明度 (OPACITY)：5%-30% 流量 (FLOW)：100% 間距 (SPACING)：25%	粉筆：大號 (CHALK LARGE) 粉筆 (CHALK) 不透明度 (OPACITY)：50% 顆粒 (GRAIN)：25% 起筆力量 (RESAT)：18% 滲透度 (BLEED)：0% 緊密程度 (JITTER)：4

這款從照片中擷取的筆刷，很適合用來描繪遠處背景中的葉子。它的邊角很尖銳，這是因為它是從照片中擷取出來的緣故，因此使用時必須對葉子進行模糊處理，以免造成類似人造塑膠片的問題。使用這款筆刷時，盡量由暗沉處逐漸地向明亮處移動。描繪完成之後，可在這片區域的上方，再添加一些單獨的葉片。

	Photoshop	Painter
樹皮	不透明度 (OPACITY)：20%-40% 流量 (FLOW)：100%	不可使用

這是從不久之前拍攝的照片中擷取的另一款筆刷。在使用過程中，必須不停地旋轉筆刷的方向，但是你一旦習慣這種筆刷的使用技巧，就可以描繪出寫實的樹皮效果。你可將描繪候的圖稿複製一個圖層，然後使用較明亮一點的筆觸，描繪樹皮有裂縫的邊角。這款筆刷除了能夠描繪樹皮的紋理之外，還可以用來描繪裂縫以及臉部的傷疤。

	Photoshop	Painter
大理石	不透明度 (OPACITY)：30%-70% 流量 (FLOW)：100%	不可使用

這款筆刷是從一張大理石的照片中擷取出來的，它可以用於一般性質的繪畫，也可以用於添加紋理效果，其中包括平坦的石頭表面，或者是受傷或畸形皮膚。你可在新增的圖層中，使用這支筆刷在預定處理的區域，描繪所需要的大理石紋樣。圖層模式必須調整為覆蓋圖層、色彩增殖模式或者柔光模式。

傑作欣賞　大師訪談　妙技解密　關鍵技法

Photoshop	Painter
不透明度（Opacity）： 5%-50% 流量（Flow）：100%	無法使用

岩石

岩石的描繪是非常困難的技巧，而且很耗費時間。雖然這支筆刷並不能完整地描繪出寫實感，但是對於快速描繪基本紋理或者顯示細節，則頗為實用。你可將它當做印章筆刷，不停地旋轉點按，則可產生不錯的效果。最後階段必須進行模糊處理，或調整其色彩和亮度變化，以呈現岩石的質感。

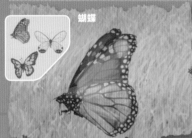

Photoshop	Painter
不透明度（Opacity）： 5%-50% 流量（Flow）：100%	無法使用

蝴蝶

蝴蝶是很普遍的繪畫元素，但是描繪時非常耗費時間。那麼為何不讓你的描繪過程變得簡單一點呢？你只要從照片中擷取蝴蝶的形狀，然後定義為特殊的筆刷即可。這款筆刷是從網路上下載的照片中所擷取出來的。當你覺得畫面有點鬆散，還需要在圖稿上增加細節的時候，就可使用此種筆刷在林間空地、森林、草叢之間，增添幾隻翩翩起舞的蝴蝶，讓畫面充滿了詩意。

Photoshop	Painter
不透明度（Opacity）： 10%-90% 流量（Flow）：100% 間距（Spacing）：5% 形狀動態 （Shape Dynamics）： 大小抖動（Size Jitter）： 55% 最小直徑 （Minimum Diameter）： 9% 散布（Scattering）： 雙軸 104% 數量（Count）：5 其他動態 （Other Dynamics）：	無法使用 不透明度和流量 （Opacity and Flow）0%

綜合紋理

我將這款筆刷用於景色的快速描繪。通常這個時候，我很少更換筆刷。這支自行定義的筆刷，是由一些鬆散的色點組合而成的，它的邊緣很粗糙，因此在色彩轉化時就會顯得自然平滑。這款筆刷對於圖稿的快速描繪，是最佳的繪圖工具。你無需一直擔心色彩調和的效果是否理想的問題。你也可以將這支筆刷，當作典型的硬質圓筆刷使用，不過必須隨時調整不透明度和色彩。

Photoshop	Painter
不透明度（Opacity）： 10%-80% 流量（Flow）：100%	無法使用

地圖裂痕

這支筆刷對於乾裂土地的描繪，很有效果而且很迅速。如果要將它當作印章筆刷，最好是將圖層模式設為色彩增殖。在一般使用的情況下，它還需要一些參數設定和旋轉方向。整體而言，使用這款筆刷可加快整個繪畫的過程。除了這項主要的用途之外，描繪光線的時候，使用這款筆刷也相當方便。

Photoshop	Painter
不透明度（Opacity）： 10%-100% 流量（Flow）：100%	噴槍（AIRBRUSH） 小型潑濺噴槍（Tiny Spattery Airbrush） 不透明度（Opacity）： 75% 擴散（Spread）：15度 流量（Flow）：2-4 特徵（Feature）：5-10

星辰

這支筆刷最適合描繪夜晚天空星辰閃爍的場景。你只要使用這支筆刷在黑夜的天空畫面中，隨意塗畫即可。剛開始繪圖的時候，筆刷的尺寸要調大，透明度也要調高（為了表現出遠處的星星），然後將筆刷逐漸調小，並且逐漸調整到不透明狀態。這款筆刷是功能性最強的筆刷之一，除了畫星辰的主要用途之外，它還可以用於各種紋理質感的描繪，例如：皮膚毛孔、錦緞、小葉子、塵土和需要強調效果的草地等等。

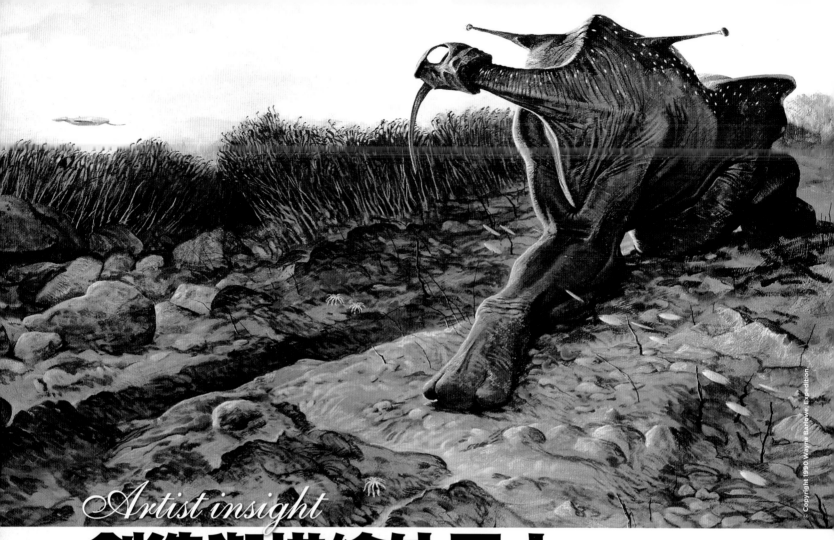

Artist insight

創造與描繪外星人

著名畫家 Wayne D Barlowe 示範如何創造及描繪外星生物的25種要訣……

藝術家簡歷

Wayne D Barlowe
國籍：美國

客戶群：探索頻道
（Discovery Channel），
美國動視有限公司
（Activision）、《時
代》雜誌（Time
Magazine）、藍登（Random）著名
的文學出版商；從事幾年插畫
工作後，Wayne D Barlowe開始自己
寫作書籍並繪畫，其中他參與了《
外星人E.T.（E.T.）》《前衛戰
（Brushfire）》等電影作品的製作。
後來他還參與電影《地獄男爵
（Hellboy）》《刀鋒戰士2
（Blade2）》以及《哈利波特與
阿茲卡班的逃犯》《哈利波特火
盃的考驗》等眾多電影作品的人
物設計工作。最近並起以執行製
作人的身分，參與探索頻道《外
星異世界（Alien Planet）》節目
的製作。

www.waynebarlowe.com

仔細想想其實這是很正常的事情，對我這樣一位自然人類史的插圖稿家及狂熱的科學小說愛好者而言，想要成功地建構一個想像中的外星世界並不算難事。只要將科學小說和自然主義的文化習俗混合起來，我就能夠創作出《外星人（E.T.）》。當我21歲完成這部小說時，就已經決定將自己的一生，都奉獻在對於外星世界的探索上了。不過在探索的路途中，我也可能隨時轉向其他領域，例如：參與電影設計與製作，或者以藝術的角度探所地獄的景象。不過，外星世界的探索仍是我心中的最愛，我永遠不會拋棄它。當1990年《遠征（Expedition）》一書出版時，我在此書中盡情詮釋自己對於外星動物系列的構想。這40幅油畫及無數的文字記錄，是我內心深處最真切的表達，也將自己的幻想世界建構完成。瞭解我的人都知道其實我是個很重視傳統的人，儘管現在專心於Photoshop的研究，但也許不會持續很久。若非電影的束縛，我早就重拾畫筆，投入到傳統工具和顏料的繪畫的世界之中了。從我的觀點論述，外星人並非怪物也非虛構之物，它承載著人類的希望與夢想。例如：Rosewell創作的「灰色外星人（Greys）」，角色的形象很類似畸形的人類孩童。雖然這些科幻電影的角色，只是好萊塢商業電影的典型設計，但是仍然必須依據現實的觀點，經過更科學、更明確的分析研究，才能以富有想像力的創意，突破世俗僵硬的思索框架，從已知的現實世界中解放出來。

1 創作始於構思

當你下定決心想要創作外星生物時，頭腦中必須要有一個明確而強烈的主題。當你嘗試構想出類似於雨傘形狀牛物，必須了解外太空許多環境和情境的因素，例如：改變行星的某一個運行軌道，可能會導致生物體系的不同進化過程。你對行生科學要有某種程度的瞭解，才能順利地完成自己的設計構想。

2 如何具有獨創性

當今許多電影藝術家、文學創作家都致力於外星生物的描述或設計的工作，只有極具獨創性的作品才有可能獲得大家認可。如何才能吸引眾人的目光呢？唯有創造出獨一無二的嶄新形象，以獨特的自主創作方式，才能讓你不落俗套而出類拔萃，但這正是最困難之處，因為整個創作過程裡，你都無法參考或模仿已經存在的構想和造形。

「當今許多電影藝術家、文學創作者，都致力於外星生物的描述和設計工作，唯有獨具創意的作品，才能獲得大家認可。」

© Copyright Evergreen Films - Meteor Studios - Discorery Channal.

與幻想世界中的任何方面有關，例如：地質、氣候、重力等因素的變化，會對這世界中的生物造成何種影響。

6 機能決定造形

地球上的動物以簡潔而實用的造形，解決了死存亡的問題，因為複雜事物更易消亡。以我的觀點而言，外星世界的生物也是同樣的狀態，因此我建議你先買 本生物力學的參考書，來探索和研究生物與環境的關係。生物力學本身是一門非常有趣的科學，透過學習地球生物的生存法則，有助於你探索外星生物的造形和構造。

7 請勿採取搞笑風格

除非是在科幻喜劇電影《星際戰警（Men In Black）》中，否則那種過於刻意表現的幽默手法，會顯得毫無意義。你必須考量那些細腿、桶身、爆眼的物種，是否在你原本的構想中出現？這種搞笑的生物或許存在地球，但它不可能成為一切生物造形的標準。巨身、利齒，天生的滑稽生物形象，並不會讓人覺得很恐怖。若你堅持使用這個風格創作，請盡量不要出現過多的搞笑形態。

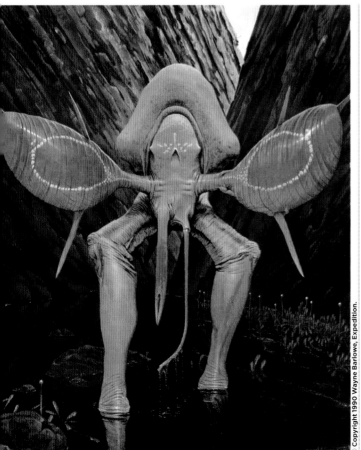

© Copyright 1990 Wayne Barlowe, Expedition.

3 造型鮮明讓人印象深刻

一般情況下，我都採取清晰明朗的造型意象，希望能夠讓觀賞者，直接將人物角色的造型與形象統合在一起。通常觀賞者的視線最容易看到的形象，是具有強烈鮮明的造型和色彩，而非裝飾過多繁複細節的圖稿，因此你在創作任何生物角色時，必須建構出讓人們立刻產生一目了然的角色形象和造型。

4 莫陷「好萊塢」創作俗套

電影《異形（the Alien）》可以稱作是最著名的經典好萊塢電影。作為HR Giger的代表作，它鼓舞了這一代的影視創作者和科幻藝術家。設計者們受到優秀作品的影響，因此在描繪自己想像中的「異形」時，也會不知不覺受到經典電影的影響，並且模仿其風格或樣貌。你可以觀賞、喜歡經典電影的風格或內容，但是絕不可受到它的影響和束縛。

5 擁有自己的幻想世界

你可以從外部環境著手分析研究，以進行合理的推測，並從專業人員處獲取精確的資訊，然後自己提出難題以測試本身的解決能力。這些問題

8 讓觀眾信服

我十分注重電影藝術的整體視覺效果，希望圖像的整體感覺，將能給予觀眾們明確而深刻的視覺衝擊。當你進行外星生物的創作時，必須將宇宙外太空的物種、物理與化學條件，以及整體情境的因素，都放進考慮的範圍內。這是一個需要天馬行空的豐富想像力，以及嚴謹分析研究的精神，配合自己創作的廣度，以精確嫻熟的描繪技巧，來創作出讓觀賞者讚嘆的傑作。

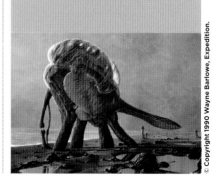

© Copyright 1990 Wayne Barlowe, Expedition.

9 外星生物的紋理

表現外星生物的紋理和質感，需要耗費不少描繪和處理的時間。我將以前的作品都進行了備份，以方便後來處理時容易找到檔案。雖然外星生物的造型和質感的描繪，是決定作品是否具有寫實性和吸引力的關鍵，但是許多設計新手常耗費太多的時間，集中於皮膚表面紋理和質感的處理，反而忽略了整體畫面構成的重要性。你必須學會避免這個陷阱，隨時注意整體圖稿的平衡與美感。

10 藝術創作基本法則

無論你從學校、書本上，還是從博物館、美術館等地獲取資訊，你都可以運用於創作之中。就我個人而言，我將外星生物設計，視同設計野生動物一般簡單。造型的組成要素、色彩、材質的適當組合，就能讓你的作品更有視覺衝擊力。至於描繪對象的選擇，則可以多樣化，你也可以選擇傳統的描繪主題。

11 相互關係的深層瞭解

動物世界種類極為多樣化，例如：飛禽、走獸、游魚、昆蟲等，乍看之下無法看到它們之間的相似處，然而我卻認為許多動物之間，都似乎存在著有某種血緣關係的相似之處。當你建構一個虛擬的宇宙外來種時，必須了解那個虛擬的宇宙空間中，所存在的外星物種，是生活在整體太空環境下的生物，相互之間必然具有某種密切的相關性。

12 認真看待工作

儘管我非常崇尚浪漫，但是在描繪宇宙生物時，卻非常仔細和謹慎。由於有這麼豐富的參考資料，我確信外太空的宇宙世界必然存在著同樣豐富多彩，而讓我們瞠目結舌的環境和特殊生物種類。我認為創造傑出的外星人形象，就應該讓觀賞者產生驚嘆不已的反應，而非只是自己扮演造物者的小把戲。

「我創作的角色是很容易親近呢？還是詭異到讓人無法理解呢？」

13 讓自然世界激起你的靈感

我們生活的世界充滿了多種多樣的動植物，而它們之間相互交流的方式也各式各樣。我常常驚嘆於某些動物新奇的捕獵方式，一些植物怪異的自衛方式。倘若你學會客觀地觀看自然電影，將會獲益良多。

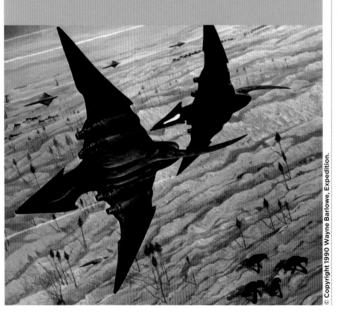

14 要不要多多嘗試，以尋求最佳方案

不要，就這麼一個答案。

為何昆蟲沒有長出鳥兒的頭？馬沒有生出魚的鱗片？這與進化有關，外星生物不存在於神話中，也非幻想世界中，沒必要去竊取陸生動物的特徵來湊齊這「外星人」。科學的指導十分必要。生理結構體現了物種間的相似，但也不要完全模仿其他物種。

15 別為省事而妥協

《星際大戰》中德高望重的Yoda說，長著怪異的額頭並非就代表是外星人。看看那些因預算有限而粗製濫造的電視節目內容，就能知道為甚麼製片人會製作出水準不高的作品。很不幸的是許多描述宇宙銀河旅行的電影或電視劇，導致出現humanocentrism（從人類的視角觀察銀河系的概念）的這種現象，更剝奪了廣大觀眾正確認識外太空世界的權利。作為一個科幻藝術的創作者，不可由於某些現實的條件限制，而束縛自己的創意。

16 增添畫面元素

樹葉、岩石、生物等構成元素能使你的畫面更為充實，也讓你所描繪的世界，充滿了蓬勃的生機。創作外星世界是揉合虛擬的故事與現實的影像元素，建構出與現實世界截然不同的虛擬時空和生物形態，但是仍然能讓觀賞者，體會到真實與虛擬之間的某種想像的連結，幻想出屬於自己的奇幻世界。

16 抽象 VS 傳統

在撰寫《遠征（Expedition）》一書時，我心中就一直在進行某種的掙扎。書中生物的長相應該是抽象的造型，還是傳統生物的造型？最後的結果是採取3/4的傳統造型，加上1/4的抽象造型。至於抽象造型的視覺效果，我不確定是否能夠讓觀賞者接受，但是希望能讓大家留下自由想像的空間。

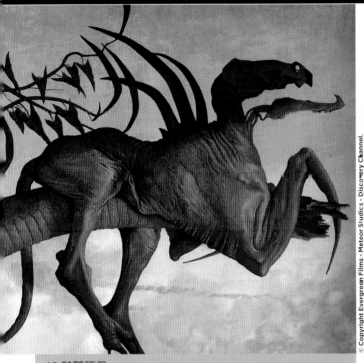

18 肢體語言

人們能夠透過觀察外星人的肢體語言，判斷該物種是否屬於智能生物，因此在創作過程中，必須注重肢體語言的表達。許多無意義的肢體動作，看似十分有趣，實際上卻是畫蛇添足。利用各種肢體語言去傳達某種行為和習慣，可以讓觀賞者體會到此一物種屬於智能型的外來生物。

「無論是從學校或書本中所獲得的知識，都能運用到外星生物的設計上。」

21 別弄得一團糟

當然設計新的物種時，必須誇大獨特的造型特徵，但是千萬不可濫用誇張的手法。通常不良的創作都具有類似的問題，例如：一個外星生物有著太多的觸角、鉗子、鱗片、過大的嘴巴等繁複的特徵。假若一隻動物身上有50隻眼睛，那一定很難讓人們注意到它的特點在哪裡。簡潔明確是設計的準則之一，切莫為了引起人們的注意，過份增添不必要的細節設計。

22 意料之外

我們的地球其實也是充滿了奇異的動物，例如：老虎美麗而凶猛、箭毒蛙鮮豔卻致命、禿鷹是死亡使者。到底人們會如何看待奇異而難以想像的外星人呢？我們如何確定外星球對凶猛的定義？當你創作外星生物時，必須避免過於明顯提示，好讓觀眾大感意外而瞠目結舌。

24 專注於一個世界

專注於某一特定主題是創作藝術時的必要條件。如果依據一個創作主題，將表現層次擴展，使角色和情境的細節豐富多彩，則那個世界看起來就越真實。你應該牢牢構一個清晰明確的創作主體，然後依據這個主題，建構屬於自己的生態圈，成為自己所創造世界的專家。這是科幻小說家或奇幻藝術家，不可或缺的素質。

25 建構外星文化一不可能的任務？

創造與現實世界截然不同的建築、器械、景物，可以說是極度困難的事情，其難度遠甚於單純地創造外星物種。雖然人類世界有許多可供參考的模式，但是截至目前為止，我仍然無法建構一個完整的外星世界，顯現一個獨特的外星文化。對於創作奇幻世界的藝術家們，我的建議是先想像將自己放在地球上極度偏僻的角落，思索在哪種情境下，會產生何種生物物種、景物、氣候、生存條件等因素，也許才能創造出不可思議的外星文化。

19 外星人到底為何物？

對我而言，「外星人」的概念，就是某種我們永遠無法瞭解的物種。我一直覺得哪怕碰到的是一個毫無危險性的外星生物，那種惴惴不安的感覺仍然很強烈。由於我們看到的外星生物，不論視覺、聲音、氣味、觸感等特徵，都與現實中的經驗完全格格不入。我們平常只看到人類自己的特徵，我們無法習慣那種怪異的特徵。但是若將外星人畫成與現實人類相似，卻又缺少新奇性，因此我希望將人類現實的視覺經驗，揉合創新的虛擬形態，創造出既能夠引發奇異想像力，某種程度上又能符合現實經驗的生物造型。

20 生命周期

有一個很簡單的方法，能讓人們相信你所創作的物種確實存在。那就是清楚交代該物種生命週期的細節，例如：從蛋裡孵化之後，逐漸成長茁壯，然後像地球上的生物一般衰老死亡。但切記一點，不要將地球上生物普遍存在的顏色、紋樣、大小、第二性徵等明顯的特徵，都全部帶進你的創作，否則就喪失了創作外星生物的新奇性了。

23 色彩與圖樣

如同表面材質的處理一般，紋理和圖樣的描繪，是創作最後而且最重要的步驟。在整個設計過程中，你都應該考慮到質地和紋理，並將其視為主要的設計元素。我們的世界豐富多彩，足以激發你的創作靈感。無論是生物發出光芒，或是表面呈現奇異圖樣，都有其合理存在的理由。

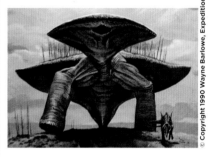

Artist insight
創造傑出的怪獸形象

引領你進入龍族的領地，探尋 Bob Eggleton 描繪火龍的羽翼、鱗片，以及火焰的十大秘訣……

藝術家簡歷

Bob Eggleton
國籍：美國

客戶群：華納兄弟公司、派拉蒙電影公司、蝶蛹出版社（Chrysalis Books）、Pyr、眺望出版社（Overlook Press）。Bob是9次的「雨果獎（Hugo Awards）」得主，曾12次獲得「切斯利獎（Chesley Awards）」，他是奇幻插畫界最耀眼的藝術家之一。他描繪過很多書籍的封面作品，例如：「魔法風雲會」中的卡牌的圖稿，也是由他描繪的，而且新發現的13562號小行星，則是以他的名字命名為「bobeggleton」。

在還很小的時候，Bob Eggleton就立志做一個畫家，他四五歲的時候就開始學習繪畫。他回憶說：「我父親讓我坐下來，並教我繪製透視圖。當我18個月大的時候─我母親是這樣說的─我就知道所有的顏色，並且還能叫出它們的名字。」

Bob很顯然具有藝術天賦，而且他發現科幻和奇幻插畫藝術是他發揮想像力的最佳方式，他的藝術成就獲得了許多獎項。Bob曾經獲得9次雨果獎，得獎的作品是他替《哥斯拉（Godzilla）》描繪的封面和插畫作品，以及《克蘇魯（Cthulhu）》神話系列插畫作品。

如果要介紹奇幻插畫中怪獸、龍以及其他生物角色的構思過程和描繪技巧，由誰來介紹最合適呢？Bob當然就是最佳人選。現在，就由他來向我們示範如何從隨意的塗鴉，轉變成史詩般的怪龍，以及他對藝術表現的深刻見解。

1 靈感

讓我們假設一下，你現在腦海中一片空白，不知要從哪裡開始創作。如果是我的話，通常會選擇一些最喜歡的電影，來啟發創作的靈感，例如：許多膾炙人口的經典電影《火焰末日（Reign of Fire）（2002）》、《魔龍傳奇（Dragonheart）（1996）》、《龍之戰（DRAGON WARS）（2007）》，以及1954年原創版《哥斯拉（Godzilla）》（或者是續集也可以），還有我收集的關於恐龍的參考資料，以及Ray Harryhausen的作品。這些參考資料能讓我在腦海中，建構基本的創意架構。通常我會在我工作的時候參考這些材料。以啟發自己的靈感和構想，然後拿起手中的鉛筆開始進行描繪的工作。

2 參考資料

我希望達到的視覺效果，是讓所描繪的生物看起來好像真的存在一般。一個評論家在批評我的作品時，認為我描繪的恐龍「太爬蟲化」了，這讓我覺得很詭異。我確實參考過很多關於爬蟲、鱷魚以及蜥蜴等書籍圖片和雜誌，因此我並不認為這樣的評論，是一種貶低或批評，而應該說是一種另類的表揚！我也研究恐龍的骨架和史前動物的結構，並以此來建構自己對恐龍描繪的構想。

3 背景

如果你描繪的龍、巨獸或者其他任何生物的怪獸，是在某種真實甚至是平凡的場景中出現，就會顯得更加具有奇幻的特色，同時還會成為視覺的焦點。此外，良好的光影效果或者適當的氛圍，往往會烘托出怪獸的形象特色。

「我經常研究恐龍骨架以及史前動物，並以此建構描繪恐龍的構想。」

7 怪獸 vs 龍

怪獸跟龍並不一樣，兩者存在著本質上的差異。怪獸可以是完全不對稱的形態，也可以是完全不可思議的形狀。我對於怪獸的想像，是源自於HP Lovecraft的文學作品。從某些方面來講，描繪怪獸可以創作出完全屬於你自己的獨特作品，怪獸的基本結構可以自由想像，但是龍的造型設計，就必須依據屬於爬蟲類動物的恐龍，把南歸於解剖學結構上的特徵。

4 塗鴉

首先我使用麥克筆粗略地勾勒出基本形狀和原始的形象。龍通常需要有出色的形狀和輪廓。我從頭部開始描繪，逐漸建構自己想像的造型，直到出現一些有趣的圖稿。有時候龍的頭部形象會決定其他部分的樣貌。任何怪獸在描繪的時候，都是可能出現類似的狀態。我在描繪草圖的時候，通常選用細筆尖的麥克筆或鉛筆，進行粗略的塗鴉式繪圖。

8 運動感

如果你想讓所描繪的動物角色，看起來好像具有生命一般，就必須讓所創造的生物，能顯現戲劇化的運動錯覺。我發現如果對龍身上的每一片鱗片都詳細描繪，往往只會讓整個畫面顯得很僵硬。描繪龍的訣竅就是希望創造出奇幻的視覺效果，因此如何讓整個畫面呈現出一種微妙的均勻律動感，是相當重要的關鍵。龍的翅膀類似鳥類的羽翼，爪子則具有爬蟲類動物的特徵，因此如何讓翅膀和腳爪呈現靈活的狀態，關係到整條龍的運動感覺。

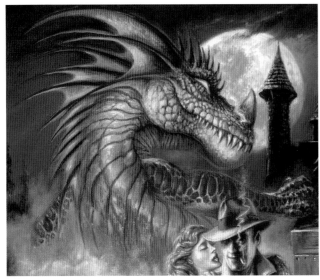

9 噴火

如果你所描繪的龍，屬於會噴出火焰的品種，則必須將火焰描繪在最接近龍嘴的地方，以及龍的嘴巴裡面。龍嘴裡的火焰要有些藍色的效果，以顯示火焰有一種被風吹動的瓦斯火炬效果。通常火炬的火焰底端都是藍色，隨著溫度的增加，逐漸變成橘黃色。依據這種規則描繪出來的火焰，除了具有寫實的感覺之外，也會讓人們感覺火焰真的很燙！

> 「描繪龍的訣竅，就是如何創造出奇幻的視覺效果。」

5 龍需要翅膀嗎？

龍需要長出羽翼嗎？當我在描繪龍的造型時，這是一直困擾我的問題。如果故事的內容出現有翅膀的龍，我通常會將翅膀畫得比實際大小稍微小一點，因為這樣看起來視覺效果更佳。我最近創作了一隻很棒的水龍，它擁有一雙像巨大鴨蹼式的翅膀。

6 羽翼展現力量

這隻龍的創作靈感，源自於蝙蝠的照片，牠們膜狀翅膀讓人感到震懾和不安。在龍的羽翼上添加小孔、斑點以及淚滴狀的紋樣，使牠們的形貌顯得更具可信度。我將龍的肩膀和周圍的肌肉，描繪成類似肱二頭肌的形態，以顯現龍孔武有力的感覺。

10 概略性著色

著色處理的初期，可以先進行概略式的著色，以確認整個畫面的色彩是否調和。這幅畫稿中的「彩虹龍」，是依據牠能吸收彩虹色彩的故事內容發展出來的構圖。當我在腦海中開始建構故事內容中的龍的造型時，會逐漸發現可以增添更多的細節，使觀賞者能夠更清晰地感受到龍的特徵。

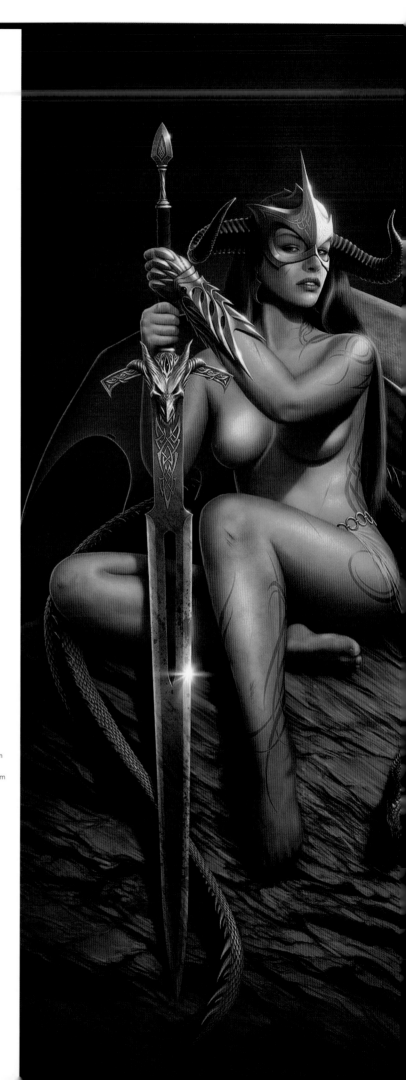

Artist insight
解讀材質特色

仔細觀察不同材質在視覺效果上的差異,能有效提高表現技巧的水平。**Henning Ludvigsen** 將為我們示範如何處理質感……

藝術家簡歷

Henning Ludvigsen

國籍:希臘

Henning是一位挪威數位藝術家,現居住在希臘。他擁有9年的廣告行業從業經驗,並且擔任5年的遊戲開發者工作。

www.henningludvigsen.com

繪就是誘導觀賞者對本身所看到的事物信以為真。為何我們知道所觀看的事物是玻璃材質、布藝品、木製品,還是金屬製品呢?有時我們甚至還可以看出同一種材質的不同質感和量感。身為藝術創作者,必須讓本身的作品具有說服力,使觀賞者產生信以為真的寫實感覺。在2D平面的畫布上模擬不同材質的效果,可以採取數位描繪的技法,也可以採用傳統畫筆和顏料來描繪。

你可以自行決定模擬何種材質,以及模擬的仿真程度。你希望透過簡單的處理技巧,就能展現理想的材質效果嗎?或是你想瞭解為何某種材質在某些情境下,會產生何種質感嗎?例如:要描寫光線反射的光影效果,其實屬於相當複雜的技巧。首先讓我們將最常遇到的材質表現技法,區分為四大類別:粗糙的材質、光滑和透明材質、閃光與反射材質,以及有機材質等。

傑出藝術家

Nick Deligaris
www.deligaris.com

Kulbongkot
Chutaprutikorn
kay-ness.deviantart.com

Natascha Roeoesli
www.tascha.ch

Anne Stokes
www.annestokes.com

Vincent Hie
wallace.deviantart.com

無光澤材質（MATT MATERIALS）

如果你想使所描繪的材質具有真實感，則必須瞭解無光澤材質的特性，並在你的作品中將這些特性呈現出來。

1 軟質布料

瞭解日常生活中使用的不同布料材質及特性，並運用在自己的作品中，各種布料在視覺上最基本的差異之處，在於布料所出現的不同皺褶和紋理。一般而言，薄質柔軟的布料皺褶較小，而且紋理的形態也較小。基本上不太會出現反光的部分，僅僅只會顯現陰影和明亮的効果而已。

通常光線可以穿透這種質料，並且在布料下方形成散射光影變化。因此被照亮的皺褶就會呈現微妙的色彩變化，就像此範例圖中暗色區域的視覺效果。

黯淡的光線和下層的散射光，使軟質質布料呈現出了柔軟的視覺效果。

2 厚質布料（牛仔布）

若要讓布料看起來很厚實，處理的關鍵是在布料上呈現明顯的大型皺褶效果。如果我們在牛仔布上描繪與軟質布料一樣的皺褶，就無法呈現厚質布料的質感了。牛仔布的另一項特徵是具有靛藍色調的髒污感覺的色彩。這種特殊的色彩是利用微妙的綠色、灰色和黃色的混合而成，在混色時必須仔細調整色彩的數值，然後將這種色彩順著牛仔布的織紋方向，使用填塗筆

刷逐步描繪出模擬寫實感覺的牛仔布料。在最後的處理過程中，可以加上黃色或者棕色的裝飾縫線，並添加上金屬質感的鉚釘，就完成牛仔布的質感效果了。你在描繪特殊布料的材質效果時，必須先觀察參考資料，才能獲得寫實的描繪效果。

➡➡

描繪直接而明顯的大型皺褶，使布料顯得很厚實，牛仔布的織紋也很寫實。

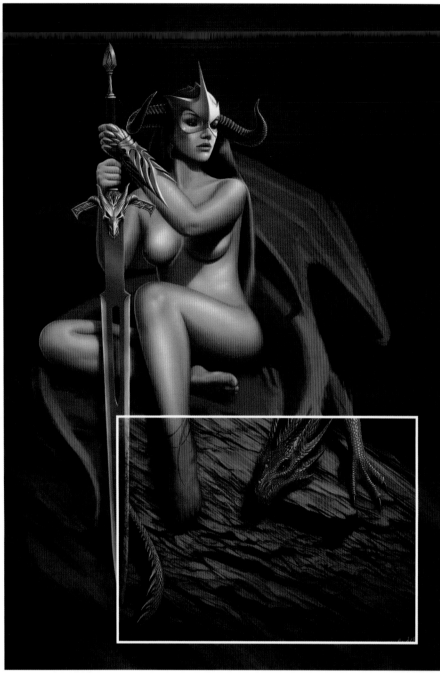

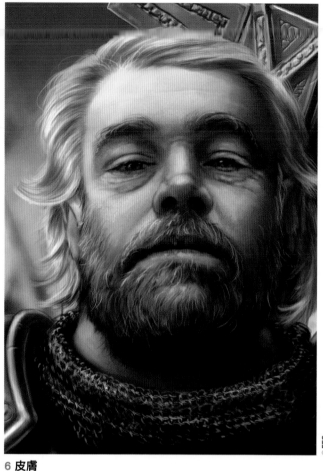

6 皮膚

皮膚的質感非常微妙，必須經過多種色彩的調和，才能形成擬真的寫實效果。通常薄而白皙的皮膚（例如：手臂內側、手腕以及眼睛下面的皮膚），在著色處理時要混入少許的冷色。經常暴露在陽光下，或者經常互相磨擦的皮膚（例如：鼻子、指關節以及膝蓋部分），則需要使用採用暖色調，也可以稍微加入一些綠色、灰色和黃色，使皮膚的色彩和質感更加寫實和生動。如果你想描繪出具有真實感的皮膚色調，絕對不可以使用單一的色彩。

3 岩石

岩石的描繪與布料的描繪技巧，基本上很類似。岩石的表面很粗糙、凹凸不平，幾乎沒有主要的反光部分。在描繪岩石的時候，要將注意力集中於細節和稜角的描繪。石頭的陰影部分不要描繪得太陰暗，否則很容易造成光影對比太強烈，而使岩石紋理顯得較為複雜，而出現明顯的人為痕跡。在此範例圖中，Nick Deligaris對岩石表面效果的處理很成功，畫面呈現一種平衡感。在處理岩石光影對比效果時，必須要有耐心。

7 生鏽的金屬

金屬在生鏽的時候，會呈現特殊的質感。處理金屬生鏽的技巧，與木材的描繪方法類似。光線反光的部分，明亮度要稍微降低，才能精確地呈現生鏽金屬表面的粗糙效果。

4 木質地板

在描繪一般未經特殊處理的木質地板時，基本關鍵技巧就是將反光部分的亮度降低。木質材料如果描繪得太光滑明亮，會呈現類似塑膠的質感。描繪木質地板的年輪紋理，看起來工程浩大，但是這部分可以先進行粗略的紋理描繪，然後使用特殊的木紋筆刷填塗，在很短的時間內，就可以快速地表現出複雜的木頭年輪的紋路了。

5 樹皮

在描繪樹皮的時候，最重要的關鍵就是反光部分的明亮度較低。因為樹幹的紋理很複雜也很粗糙，因此描繪較為精細的細節，例如：樹皮的裂縫和樹皮的層疊狀態，能呈現較為真實的感覺。通常樹皮的色調，往往比你想像中還要稍微暗淡一些。

光滑與透明材質

前面的章節已經講解過無光澤材質的描繪技巧，接著讓我們學習如何處理光滑和透明材質的質感。光線折射效果的呈現，是處理技法的關鍵所在。

1 透明塑膠與玻璃

除了玻璃的折射、扭曲以及反光效果比較明顯之外，透明塑膠與玻璃的描繪過程十分類似。此次的講解以裝水容器為範例。首先勾勒出容器的基本形狀（見右圖A），然後描繪背景。整個背景的範圍要比容器的輪廓稍微大一些。接著將圖稿複製到新增的圖層中，處理光線透射與折射的效果。由於容器會將背景的圖樣折射扭曲，因此必須依據背景的圖樣，進行最大角度的扭曲（見右圖B）。Photoshop CS軟體中的液體濾鏡，很適合處理透明物件的扭曲效果。當背景的圖樣扭曲之後，可以依據容器的輪廓線，將圖像適當的裁切，以符合容器的大小，並與背景的圖樣相銜接。新增的折射處理圖層模式，可以調整為「覆蓋」選項，以便與原來的容器圖層結合在一起。若要描繪出真實感覺的硬質塑膠容器，光線的反光處理是否恰當是重要的關鍵（見右圖C）。視線與容器之間的角度，會影響其透明度。如果視角越大，則呈現越透明的狀態，同時影像也越不會扭曲。折射效果的原理相當複雜，因此不必追求太完美的效果。

2 潮溼與黏稠的質感

在描繪濕答答感覺或者黏稠的材質時，必須利用較為強烈的反光，凸顯其濕黏的視覺效果。首先描繪出精確的輪廓線，並且確認光源照射在物體上的反光角度。你可以想像自己正在描繪玻璃材質的物件，但是將注意力只集中在反光部分的處理上。你可充分利用Photoshop中的「塑膠覆膜（Plastic Wrap）」濾鏡，或者「鉻黃濾鏡（chrome filters）」達到類似黏稠的效果，並透過圖層合併的方式，將濾鏡圖層的效果與背景圖層結合在一起。

3 絲綢

本次的範例圖（見上圖）是由Kulbongkot chutaprutikorn所描繪，這幅經過細節處理的絲綢作品，呈現非常漂亮的質感。她是用淺色小型圓頭筆刷，在新增的另一個圖層（繪有布料圖層上方的圖層）上著色的。然後使用不透明度很低的橡皮擦在上方擦塗，並且在皺褶和陰影部分輕輕擦拭。為了使絲綢的效果看起來更為豐富，她在布料印花圖層中，選擇中間值設定，並且在圖層選項中，選擇「鎖定透明像素」的選項，然後將筆刷設定為覆蓋模式，在圖層上方進行填塗，最後使用稍微深一點的顏色進行修改。Kulbongkot在所有圖層之上，又新增一個圖層，並在該圖層中的布料部分輕輕塗畫，使其呈現渾然一體的絲綢效果。

你觀看水和玻璃的時候，視線的角度越小，則物體的透明度越小，反射與折射效果就越明顯。

閃耀與反光質感

作品中能否呈現優美的金屬材質閃耀效果,取決於你對閃耀和反射材質瞭解程度的多寡。

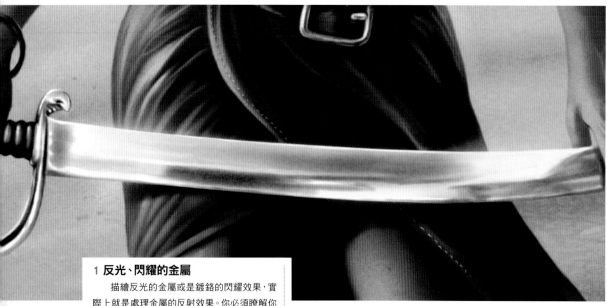

如何描繪乳膠質感

Vincent Hie在描繪乳膠材質的物件時,首先描繪出基本的形狀,並且將硬質筆刷的參數調整為最高,然後使用套索工具將需要處理的區域圈選出來,以便能在圖層中隨意移動皺褶的部分,並調整到最適當的位置。最後可以添加一些皺褶的紋理和反光效果。

1 反光、閃耀的金屬

描繪反光的金屬或是鍍鉻的閃耀效果,實際上就是處理金屬的反射效果。你必須瞭解你所描繪的物體,放置在哪一種光線的環境中,才能表現出與環境對應的反射效果,否則物體看起來無法融入圖稿之中。描繪反光效果是一項頗為困難的技巧,有時候很難掌握金屬表面與反射周遭景物的關係。如果有照片類的參考資料供你觀察的話,會較容易掌握反光的描繪原則。通常要描繪出金屬鍍鉻的閃耀反射效果,必須注意表面與反射環境物體時的影像,是屬於鏡射的相反圖樣。

3 金色

描繪金色物體的作品,就是表現黃金色彩的金屬塗裝或鍍金效果。不過,你若仔細觀察金色物體表面反射的色彩,就會發現並非純黃色,因此你可以嘗試加入綠色、橙色、灰色和白色等其他的顏色。

乳膠材質的反光部分是在新圖層中添加上去的。對於這種特殊材質的反光效果,必須使用純白色來表現。通常硬質鉛筆筆刷較適合描繪此種材質。對於較大區域的反光處理,可在圖稿下方新增一個圖層,並使用軟質筆刷處理出反光的效果。色彩明暗對比的調整是處理的關鍵,你也必須注意著色的清潔度。色彩的變化先使用純黑色,然後轉變為中間暗色調,最後才使用純白色。如果使用較多的中間色調,可使布料顯現柔軟的效果。

2 拉絲金屬 (Brushed Metal)

拉絲金屬的表面效果,比鍍鉻的金屬較容易描繪,因為你只需要透過對比和相應色彩的調整,顯示出剖面處理過的反射效果就可以了。本範例圖稿是使用塗抹工具,將其參數數值設定較低,然後使用填塗筆刷,沿著茶壺的邊緣刷出水平線條,以創造出一種朦朧的金屬反射效果。

本範例圖中所呈現反光區域較為細長,而且屬於直向的條紋。如果布料的表面越彎曲,則反光的區域就會越狹窄。在處理這種具有光澤感的資料時,必須不斷觀察參考圖片,並根據參考資料,想像布料彎折的形狀應該是呈現何種形態,以及光線的角度如何。塑膠布料的光線反射狀態,屬於對比性很強的光澤效果,你必須仔細掌握處理反光區域的訣竅,才能描繪出寫實的塑膠材質感覺。

有機素材

我們周遭充滿了各種自然的有機物體，如何才能將這些有趣的素材，描繪出寫實的質感呢？描繪頭髮、毛皮和鱗片也許很耗費時間，但是情況並不如你想像般困難，只要掌握要訣就能畫出很棒的作品。

1 頭髮

在描繪頭髮的時候，你無須一根一根地畫出髮絲。你必須簡化描繪的過程，才能獲得較佳的效果。以下是Natascha Roeoosli為我們示範如何描繪頭髮的兩個範例。在此次範例圖稿的描繪步驟中，她向我們示範如何簡化頭髮的描繪的方法，並解說描繪頭髮時，必須注意的幾項重要的原則。

◆在圖層中描繪頭髮，必須先從後方開始，逐步畫到前景處。

◆頭髮常會糾結在一起，形成一團一團的髮卷，並且相互纏繞。當頭髮互相糾結時，會呈現較為自然的寫實效果。

◆頭髮有各種不同的顏色。白人的頭髮並不是完全屬於褐色，一個人的頭髮中，也會有不同的色彩，並且會受到環境及周圍光線的影響。

◆根據經驗而言，不管你要將頭髮描繪得多暗沉或者多明亮，剛開始時大多使用暗色，作為基底色彩，然後在後續描繪的過程中，逐步使用較為明亮的色調，以顯現出頭髮的蓬鬆感覺。

2 毛皮

首先描繪出動物的外型基本輪廓，並注意獸皮表面的平整狀態。在描繪毛皮的過程中，必須注意色調上的變化。例如這幅範例圖中貓咪身上的暗色條紋一般，首先使用填塗筆刷與塗抹工具，開始在描繪毛皮上紋樣。你可先從動物的後方開始描繪，再逐步畫到貓臉的部分。如果利用不同圖層的排列，可以展示出不同毛皮的種類，並且產生有趣的紋理效果。動物毛皮的色彩與質感變化種類越多，真實的質感就越明顯。最後你可使用銳利化筆刷，針對對特定部位的毛皮，進行潤飾的處理，然後再補充些許毛髮的特徵，即可完成動物毛皮的描繪過程。

描繪毛皮

示範簡單易學的技巧，讓你迅速學會如何描繪出寫實的毛皮。

描繪毛皮可以測試你的耐心和毅力。如果你全心全意投入描繪的工作，最後必然會獲得最佳的效果。NICK DELIGARIS將利用這個範例圖稿，示範如何描繪動物毛皮的寫實質感。他首先構繪一個動物的基礎形象，並沒有添加太多的細節，而是先確認毛皮的整個佈局和變化狀態。

如果你時間很多，當然可以慢慢地描繪毛皮的細節，但是動物的毛皮與人類的頭髮很類似。動物的毛髮也是互相糾結成簇狀的毛束。因此你描繪動物的毛皮時，必須依據這種概念，採取分簇的畫法，而非一根一根的描繪方式，才能掌握整體毛髮的生成方向和光線效果。在處理毛皮時，可使用較細的筆刷，依據毛髮的方向，採取分層的描繪方式，逐步描繪出毛髮的形態。NICK在毛髮的邊緣畫出微妙的光影，呈現類似從背面投射光線的效果，使毛皮顯示出蓬鬆而柔軟的寫實感覺。利用這種光影的處理技法，能使你的圖稿呈現寫實和專業的水準。

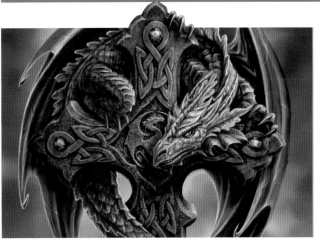

3 鱗片

鱗片屬於一種具有次序排列的組合式造形，而且會反射微妙的光澤。為達到此種視覺效果，在開始處理細節之前，必須先確認每個鱗片之間，呈現何種次序性的嵌合及排列規則。Aanne Stokes在這幅範例圖中，生動地描繪出龍身上的鱗片效果。鱗片的光澤與金屬的反光很類似，會呈現較強烈的反光效果，因此你可以使用「加亮工具」來增加反光效果，並添加其他微小的細節。

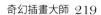

「在最後的描繪過程裡，運用純色的調整圖層，可以調整出微妙的色調效果。」

Artist insight

你必須知曉的20項奇幻插畫技巧

藝術家簡歷

Henning Ludvigsen

國籍‧挪威

客戶群：幻翔遊戲公司（Fantasy Flight Games），米德威公司（Midway）。Henning是受過傳統藝術教育的數位藝術家，擁有數位藝術、設計領域的12年工作經驗。他是電腦遊戲開發公司的藝術指導，同時在業餘時間裡，從事個人作品和接受委託的創作。

www.henningludvigsen.com

Henning Ludvigsen 將與我們分享創作優秀奇幻插畫的20項秘訣，包括：皮膚色調、反光處理、迷霧山谷，以及閃耀效果等多種描繪技法。

1 奇幻插畫的皮膚表現技法

在描繪奇幻插畫角色的皮膚時，最初可採用單一色調的描繪方式，掌握皮膚的基本質感和光影效果，然後再依據皮膚的類型，添加所需要的微妙色調。通常皮膚的色彩會比你想像中更暗沉些，因此在最初的描繪階段，暫時無須添加反光效果。如果皮膚受到溫暖陽光的照射，則可採用暖色調的色彩。

2 必須避免的三件事

如果你不擅長濾鏡的運用技巧，則不要貿然使用濾鏡。Photoshop濾鏡的不當運用，可能會使畫面呈現某種不自然的繪畫效果，反而造成無法收拾的錯誤。例如：濫用模糊的濾鏡效果，可能造成原本清晰的圖稿，變成模糊一片。

如果不採用手繪方式描繪，則不要使用鏡頭的光斑效果，否則火焰和雲朵的效果都不會很自然。

在整個繪畫過程中，對於主要畫面的描繪，盡量不要使用塗抹工具，以保持筆刷的筆觸呈現清晰、明確的效果。

3 學會精簡調色盤

既使是Frank Frazetta如此傑出的傳奇藝術家，在選擇色彩的時候，都謹慎地建構精簡的色彩組合，甚至連皮膚的色彩，也是從背景環境中的色彩擷取出來。你可將選色的範圍盡量縮小，將調色盤的色彩數目盡量減少，但同時又可以從調色盤中，調和出更多的色彩。換言之，你所選擇的色彩，可以變化出無窮的配色組合，就不會出現單調的配色感覺。因此，若要使畫面的色彩豐富多樣，並不一定要使用世界上所有的色彩。

4 岩石

在描繪岩石的時候，反光部分一定要處理得比你想像的暗淡一點。處理光線明暗的對比，是相當重要的關鍵。既使所使用的色彩很類似，你還是可以利用明度的調整，產生適當的對比效果。在處理光影效果時，必須注意明亮區域和陰暗區域的色調，必須使用接近的色彩。描繪岩石的質感時，硬邊筆刷較能產生你需要的效果，同時必須確認光源投射的方向，精確地處理岩石的裂痕和紋理的光影變化。 ➥

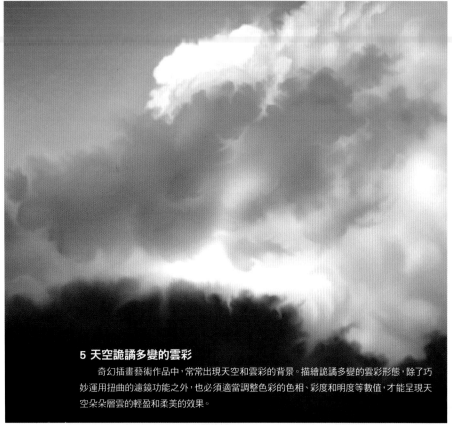

5 天空詭譎多變的雲彩

奇幻插畫藝術作品中，常常出現天空和雲彩的背景。描繪詭譎多變的雲彩形態，除了巧妙運用扭曲的濾鏡功能之外，也必須適當調整色彩的色相、彩度和明度等數值，才能呈現天空朵朵層雲的輕盈和柔美的效果。

6 筆觸的處理

將模糊的帆布紋理和筆觸效果合併，產生一種灰階覆蓋圖層的紋理，並且使用這樣的紋理，創作出類似傳統媒材和工具的效果。你可使用油畫調色刀筆刷進行細節的潤飾，並增加動態十字形筆觸效果。你必須確認背景的色彩數值十分接近中間值：將RGB三原色參數值分別設定為：128、128、128。如果你使用浮雕圖層（Emboss layer）的筆觸風格，則可以使整個畫面的紋理質感呈現3D立體浮雕的視覺效果。最後將圖層混合模式設定為覆蓋圖層，然後拖移不透明度的滑軌（Opacity slider），直到呈現你滿意的效果為止。

8 加入雜色

在描繪過程的最後增加一個雜色圖層，這樣就能達到更自然的色彩值。在最上層建立一個圖層，RGB（三原色）=128，128，128。運行Filter（濾鏡）>Noise（雜色）>Add Noise（添加雜色），將滑動值（slider）設置為400%。運行Filter（濾鏡）>Brush Strokes（筆觸效果）>Spatter（噴濺效果），然後使用幾次模糊濾鏡。將圖層混合模式設為覆蓋圖層，不透明度設置為3%—10%。

7 構圖

創作奇幻插畫藝術的構圖設計時，以精簡為佳。你的創作構想必須盡量簡潔扼要，並以簡單而直接的方式呈現故事性和造型性。畫面的對稱性能產生均衡的美感，但是太重視構圖的對稱性，可能陷入較為平穩和缺乏動態的狀態，因此必須添加其他要素，讓畫面呈現在均衡中不失動態的美感。

9 黏滑的觸角

奇幻插畫常常描繪表面濕黏滑溜得令人作嘔的黏滑怪獸。描繪軟滑蠕動的黏滑怪物，可參考下列步驟：

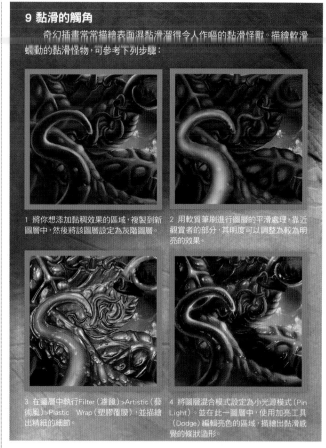

1 將你想添加黏稠效果的區域，複製到新圖層中，然後將該圖層設定為灰階圖層。

2 用軟質筆刷進行圖層的平滑處理，靠近觀賞者的部分，其明度可以調整為較為明亮的效果。

3 在圖層中執行Filter（濾鏡）>Artistic（藝術風）>Plastic Wrap（塑膠覆膜），並描繪出精細的細節。

4 將圖層混合模式設定為小光源模式（Pin Light），並在此一圖層中，使用加亮工具（Dodge）編輯亮色的區域，描繪出黏滑感覺的條狀造形。

10 紋理筆刷

自行定義特殊的紋理質感筆刷，能夠協助你創作各種不同的質感效果。請下載或者製作紋理筆刷，讓你的作品更具有生命力。

11 山脈

在描繪山脈的時候，可使用照片作為參考依據。將反光岩石和白雪部分，設定為較明亮的色彩數值，對兩處陰暗部分則採取較為暗沉的色調，並使用硬邊筆刷描繪山脈的細節，使山脈呈現自然的美感。

12 人造光暈

在不同的電腦繪畫軟體中，包含許多可產生光暈效果的濾鏡或功能。你可以運用各種軟質筆刷塗抹出光暈，或調整圖層樣式來顯現柔美的光暈。如果希望作品呈現明確的光暈，可以使用硬邊筆刷，或者採用手繪方式描繪。光暈並不需要太平滑，各種不同質感的光暈，能顯現多樣的獨特風格。

13 奇幻插畫的光暈

若要創造浪漫和奇幻的插畫效果，熟悉光暈的處理技法是必要的條件。光暈能增加額外的觸感，但是運用過份誇張的話，會產生80年代的感覺。你可將描繪好的畫面圖層，複製到另一個新圖層中，將此圖層置於其他圖層的上方，然後執行Filter（濾鏡）>Gaussian Blur（高斯模糊），接著在圖層模式中設定線性減淡（Linear Dodge）混合模式，並適當調整不透明度。

16 山谷中的霧氣

將背景的景色分開置於不同的圖層中，可以產生空間的層次感，然後在每個山谷中的底部，處理為薄霧和煙嵐的效果，就能創造出一種具有深度感的風景。

17 紋理圖層的處理

將紋理圖層置於原始圖稿之上，會產生類似物體投影的狀態，為避免發生這樣的問題，就必須設定新的圖層，然後使用Photoshop的液化工具，並使用向前變形工具，選擇「顯示背景」選項，然後將主要圖稿的圖層模式設定為向後（Behind），最後調整不透明度的數值，就能透過紋理圖層看到下面圖層的內容。

18 檢測灰階數值

奇幻插畫往往包含戲劇化的色彩和對比配色。一幅優秀的奇幻插畫作品，也必須能在灰階模式中，呈現同樣動人的美感。因此你必須隨時檢測圖稿的灰階數值，使作品維持良好的整體感覺。檢測灰階的簡單方法，就是在所有圖層上方，始終保留一個填滿100%的純白色的圖層，並將色彩設定為混合模式，就可以在色彩模式和灰階模式之間互相切換。

「在奇幻風格的繪畫中，光暈的使用頻率很高。光暈能增加額外的觸感，如果誇張地使用，會呈現某種80年代的感覺。」

14 帆布列印

沒有比裝裱在木質畫框中的帆布畫更具有傳統的意象了。為了讓你創作的數位奇幻插畫，顯得更具有真實感，可將畫稿列印在真正的帆布上，然後掛在牆壁上。帆布的紋理和質感，能讓你的作品看起來具有傳統繪畫的風格，甚至似乎散發出傳統的氣息。

19 細節的布局

圖稿內細節的分布是否適當，是決定畫作成功與否的關鍵。細節豐富的區域與單純的區域，恰當地結合在一起，才能充分顯現作品的美感。

20 抑制過度的反光

若要創造出寫實的擬真效果，必須注意避免過度強調圖稿的反光效果，尤其在表現布料和皮膚上的皺褶或皺紋時，如果皮膚上出現過度強烈的反光，會造成一種不真實的人造感覺，使人物角色呈現漫畫的風格。

15 反射金屬的簡易描繪法

為了創造金屬效果的反光效果，可將金屬的區域複製到新增的圖層中，並調整為灰階模式，以便進行表面的光滑效果的處理作業。你可使用暗色線條描繪風化痕跡細節（擠壓變形的痕跡，則必須使用亮色線條），接著執行鉻黃濾鏡，並使用「顏色變亮」的圖層模式，最後則適當調整圖層的不透明度。

Fantasy Art
essentials

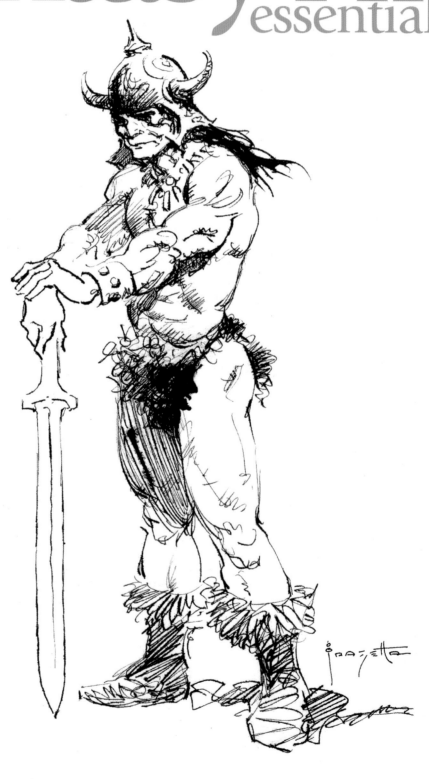